동경예대의 천재들

동경예술대학, 통칭 '예대'는 일본 최고의 국립 종합예술대학이다. 1887년에 설립된 동경미술학교와 동경음악학교가 1949년에 통합되면서 설립되었으며, 그 후 많은 예술가들을 배출하여 일본 예술계에 중요한 역할을 해 왔다. 동경예대 출신 예술가로는 세계적으로 유명한 팝 아티스트 무라카미 다카시와 작곡가 사카모토 류이치 등이 있다. 전통이 있고 위상이 높은 명문대학으로 '예술계의 도쿄대'로 불리며, 입시 경쟁률과 난이도로는 오히려 도쿄대보다 우위이다. 학부는 미술학부 7개과, 음악학부 7개과로 이루어져 있으며 우에노, 토리데, 요코하마, 센주 총 4곳에 캠퍼스를 두고 있다.

내 아내는 예대생

내 아내는 예대생이다.

한편 나는 작가로, 주로 호러 소설이나 오락 소설을 쓴다.

지금 원고를 쓰는 내 옆에서 아내는 나무망치로 끌을 두들기고 있다. 뚝딱뚝딱하는 커다란 소리가 월세 6만 엔짜리 연립 주택에 울려 퍼지고 무수히 많은 나무 파편이 사방으로 튄다. 서재는 나무 파편으로 가득하다. 가끔은 원고 바로 위로도 날아온다. 사실상 공사 현장이나 다름없지만, 마치 숲에 있는 듯 좋은 향기가 난다.

아내는 나무로 육지거북을 조각하는 중이다. 거북은 나무 바닥에 커다란 발을 묵직하게 내리고 고개를 가볍게 옆으로 기울여 나를 바라보고 있다. 크기는 베개의 두 배 정도. 거대한 나무 덩어리 하나를 깎아 낸 작품이다. 물론 무지막지하게 무겁다. 우리 집은 4층짜리 건물에 엘리베이터가 없어서 방까지 옮기는 일을 돕다가 허리가 부러지는 줄 알았다. 아내가 조금 거리를 두고 거북을 바라보며 만족스럽다는 듯 고개를 끄덕였다.

"완성됐어?" 내가 물었다.

거북은 얼마 전에 봤을 때보다 훨씬 정교하게 정돈되어 있었다. 아내는 나를 등진 채 고개를 끄덕였다. 목덜미는 검게 그을렸고, 팔은 두툼하고 듬직하다.

"음~ 펠트……."

"펠트?"

"등딱지에 펠트를 붙일까 해서."

"등딱지에 펠트를?"

뭘 위해서?

"붙인 다음 앉으려고. 응. 그게 좋겠어……."

앉아서 뭘 하려고? 특별한 의미가 있나?

나는 잠시 곰곰이 생각해 보았다. 그건 예술가로서, 예대 조각과에 적을 둔 자로서, 무언가를 표현하기 위해서일까? 또는 무언가의 안티테제라든가, 메타포인 것일까?

그런데 아내는 무사태평한 표정으로 계속 말했다.

"거북 위에 앉으면 즐거울 테니까."

의외로 기껏해야 그런 정도의 이유인 듯했다.

동경예술대학, 일반적으로 '동경예대'라 불리는 대학교를 아는가? 나는 예술과는 인연이 멀어서, 가끔 미술관이나 콘서트장에 가도 '뭔가 대단하다'라거나 '잘 모르겠다' 정도의 감상밖에 말할 줄 모르는 인간이다.

그런 내가 어쩌다 예대를 조사하기 시작했는가. 그 계기는 현역 예대생인 아내였다. 우리 아내는 하여간 재미있는 사람이다.

몸에 화선지를 붙이기 시작한 아내

겨울이 깊어가던 어느 날 한밤중이었다. 문득 눈을 떠 보니 옆에 아내가 없었다. 그 대신 옆방 서재에 불이 켜져 있고 폭풍 같은 굉음이 들렸다. 조심스럽게 옆방을 살피다 나는 보고 말았다. 얼굴에 종이를 붙이고 드라이어로 말리고 있는 아내의 모습을.

처음에는 팩을 붙였나 했는데 아니었다. 아내 옆에는 반지^{半紙}라 불리는 서예용 화선지가 있었고, 옆구리에는 전분 풀을 넣은 용기와 물을 채운 그릇이 있었다. 아내는 풀을 물에 녹여 화선지를 얼굴에 붙이고 있었다. 그것도 한 장이 아니라 몇 장이나 겹겹이. 아내의 얼굴은 마치 미라 같았다. 작게 뚫린 구멍 사이로 눈이 마주치자, 들켜선 안 되는 장면을 들켰다는 듯 아내가 눈을 깜빡였다.

괴기 사건이다.
그냥 문을 닫고 못 본 척하려던 나는 용기를 짜내 물었다.
"지금…… 뭐 해?"
아내도 멍하니 나를 보며 대답했다.
"과제 하는 중인데……?"

아내는 조각과의 과제로 자신의 등신대 전신상을 만들기로 했다고 한다. 그런데 그런 작품을 점토로 처음부터 만들기는 무척 힘들다. 가능하

다면 편하게 과제를 완성하고 싶었던 아내는 생각했다. 어떤 방법으로 든 자신의 본을 뜰 수 없을까 하고.

그러나 석고로 얼굴 형태의 모양을 떴다간 질식사하고 만다. 그때 아내는 멋진 아이디어를 떠올렸다. 종이를 쓰자. 방을 최대한 따뜻하게 만들고 속옷 차림으로 몸에 화선지를 붙여 깁스처럼 풀로 굳히자. 다 말린 다음 떼어 내면 온몸의 형태가 완성되겠지. 그렇게 성공적으로 준비를 마치고 얼굴에 종이를 붙이고 있던 찰나, 나에게 발견된 듯했다.

"다 됐다."

아내는 얼굴에서 툭툭 종이로 만든 본을 떼어 내 옆쪽에 내려놓았다. 그 모습이 흡사 데스마스크 같았다. 주변에는 팔, 다리, 허리 등 이미 본을 뜬 부위들이 무질서하게 놓여 있어서 마치 토막 살인 현장처럼 불길한 분위기가 감돌았다.

뭐랄까, 충격적이었다. 나는 지금까지도 그렇지만 앞으로도 내 몸의 본을 뜰 일은 없으리라 본다. 아니, 나뿐만 아니라 사람들 대부분도 마찬가지다. 그런데 아내는 자신의 본을 뜨는 것도 모자라 어떻게 떠야 좋을지 진지하게 생각한 끝에 깊은 밤, 얼굴에 화선지를 붙이기에 이른 것이다. 그 모습에서 나는 완벽히 별세계에서 살아가는 사람의 기척을 느꼈다.

대학생협에서 방독면을 사다

그 뒤로 이따금 아내에게 예대 이야기를 듣게 되었다. 그다지 깊은 이야기를 하지는 않지만, 아내의 대답은 항상 '상상을 초월'했다.

"지금 학교에서는 뭘 만들어?"

"끌."

"어? 끌이라니?"

"도구."

나무나 돌을 깎아 내기 위해 사용하는 그 끌이었다. 적어도 어떤 조각을 만들고 있을 줄 알았는데⋯⋯. 일단은 조각을 만들기 위한 도구를 먼저 만든다고 한다. 시중에서 파는 제품을 구입해 끌을 두드리고, 형태를 정돈하고, 담금질해서 자신만의 끌을 만든다. 어디서 사 온 도구를 그대로 쓰면 그만인 것이 아닌 듯했다.

한번은 이런 이야기를 나눴다.

"오늘은 일찍 나가네?"

아내는 현관에서 신발 끈을 묶고 있었다.

"응. 입시가 가까워서 다 같이 교실을 청소해야 하거든."

입학시험을 치르는 교실에는 제작 중인 조각, 완성된 채 방치된 작품이 수없이 굴러다녀서 그걸 밖에다 빼놔야 한다고 한다.

"굉장한 중노동일 것 같은데?"

"그야 그렇지. 근데 다 같이 하면 금방 끝나."

아내가 말하길 다들 몇십 킬로그램이나 되는 작품을 팍팍 밖으로 내놓는데, '너무 무거워서 못 들겠어'라고 말하는 사람은 한 명도 없다고 한다. 이토록 듬직할 수가.

"힘들겠다. 커다란 작품도 있을 텐데."

"듣고 보니 생각나는데, 선배 작품 중에 거대한 말이 있더라고. 그건 밖에 내놓고 싶어도 도저히 내놓을 수 없었어. 너무 커서 입구에 걸리고 말

았거든.

"어? 그럼 그건 어떻게 했어?"

"두 동강을 내서 꺼냈지."

너무 호쾌해 탈이다. 만들기 전에는 눈치채지 못했던 걸까?

또 다른 날의 일이다.

"뭘 많이 준비하네. 여행이라도 가?"

아내는 배낭에 부지런히 물건을 집어넣었다.

"내일부터 '고미연'이라서."

"고미연?"

"고미술연구여행. 2주간 나라에 머물면서 교토와 나라에 있는 불상들을 견학해."

"공부하러 가는 거구나. 힘들겠다."

"예대생은 특별히 일반인은 못 들어가는 제한 구역 안에도 들어갈 수 있고, 일반에겐 공개하지 않는 불상도 볼 수 있대."

"와⋯⋯."

"거기다 교수님이나 절 관계자의 해설까지 있으니, 여행이 끝날 즈음이면 불상을 보기만 해도 어떤 시대의 물건인지, 어떤 양식인지 단번에 알 수 있게 된다나 봐."

"진짜? 나도 가고 싶어."

연구 여행 하나만 봐도 뭔가가 다르다.

이런 일도 있었다.

어느 날, 부엌에서 통조림을 발견했다. 얼핏 보기엔 참치 통조림 같았

지만, 자세히 보니 처음 보는 상품 패키지였다. 뚜껑은 열려 있었고 안에는 흰 섬유질로 보이는 무언가가 가득 들어차 있었다. 손가락으로 눌러보니 단단했다. 이건 대체 뭐지?

책을 읽던 아내가 나를 보며 말했다.

"아, 그건 방독면이야."

"방독면?"

"응."

방독면이 무엇인지 한번 상상해 주길 바란다. 입 앞에 동그란 뭔가가 달린 모습이 떠오르지 않는가? 이 참치 통조림같이 생긴 것이 그 동그란 부분이라고 한다. 이건 독을 여과하기 위한 필터로 일정 기간마다 교체한다. 다시 말해 지금 내가 들고 이 부품 안에는 여과된 독이 가득 들어차 있는 셈이었다.

아차, 큰일이다. 내가 다급히 손을 떼자 참치 통조림 모양의 필터가 소리를 내며 떨어져 희뿌연 먼지가 공중으로 날아올랐다.

"아직 별로 사용하지 않아서 괜찮아."

아내는 웃으면서 그걸 줍더니, "감촉이 이상하지?"라고 말하며 탄력 있는 필터를 손가락으로 꾹꾹 눌렀다.

그만둬! 독에 중독돼 죽으면 어쩌려고. 그런 건 부엌에다 놔두지 마.

"이건 수지 가공 수업 때 사용해."

아내는 태평하게 말했다. 조각과에서는 나무나 금속, 점토 외에 수지를 다루는 수업도 한다. 수지 가공을 하면 유독 가스가 발생해 모든 학생이 방독면을 구입한다고 한다.

"이걸 어디서 샀어? 역시 따로 그런 전문점이 있나?"

아내는 고개를 갸웃했다.

"아니. 생협에서."

예대의 생협에서는 방독면을 판다! 듣자 하니 그 외에도 지휘봉 같은 물건도 판다는 모양이다. 나는 지휘봉이 소모품인지 아닌지조차 관심을 가져 본 적이 없었다.

모든 것이 나에게는 신선했고, 하나하나 이야기를 들을 때마다 놀라웠다. 하지만 아내는 어리둥절한 모습이었다. "그게 그렇게 신기한 일이야?"라고 말하는 듯한 표정이다. 아내가 다니는 대학은 생각보다도 훨씬 수수께끼와 비밀이 넘쳐나는 곳인 듯하다. 이렇게 해서 나는 베일에 싸인 동경예대를 조사하기 시작한 것이었다.

목차

여는 글 **5**

내 아내는 예대생 5
몸에 화선지를 붙이기 시작한 아내 7
대학생협에서 방독면을 사다 8

1. 이상한 나라로 밀입국 **19**

즐비한 조각과 노숙자들 19
오페라와 고릴라의 경계선 20
미술은 육체노동이다 21
아내의 팔이 근육질인 이유 23
우에노 동물원의 펭귄을 훔치다 26
음악캠은 완전히 다른 세계 27
전원 지각 vs 시간 엄수 31
웬만하면 손수 만든다 34
집 한 채 값의 바이올린 37

2. 예대에 입학하기 **41**

예술계의 도쿄대 41
처절한 입시 경쟁 42
재수는 기본 44
선수 생명 45
공부와 실기 46
온음표의 필순 47
시험의 기본은 체력 50
호른으로 네 컷 만화를 53

3. 예술을 대하는 마음 57

거리의 탕아에서 예술가로 57
교수들의 아교 회의 60
오로지 그림 생각뿐 62
피아노가 너무너무 싫어서 64
의무를 다하고 활을 꺾다 66
베토벤에서 스와 신사까지 67
싫어하기에 오히려 전할 수 있는 것 70

4. 천재들의 머릿속 73

휘파람 세계 챔피언 73
오케스트라에 휘파람을 75
진지하지만 즐기면서 78
현대의 다나카 히사시게 80
우주 끝에서 온 옻 84
옻독은 나의 친구 86
천재인 이유 89

5. 저마다의 템포 93

사랑니도 뺄 수 없다 93
건축과의 골판지 하우스 95
가마밥 식구들 100
연애와 작품 103
함께하지 못하는 15시간 104
예술의 시간 107

6. 가장 중요한 것 109

자나 깨나 시뮬레이션 109
벌거벗은 지휘자 112
매일 아홉 시간 114
악기를 위한 몸 118
피아노는 죄가 없다 120
모두의 호흡을 맞춰서 122

7. 수수께끼의 삼 형제 **127**

단금, 조금, 주금 127
목숨을 앗아가는 기계들 129
매일매일 시세 확인 136
눈썹이 탈 듯한 열기 139
돌고 돌아 다시 여기로 143

8. 악기의 일부가 되다 **149**

춤추는 타악기 연주자 149
세팅의 기술 152
이상적인 소리 154
피아노 같은 사람, 바이올린 같은 사람 157
최종 병기, 향성파적환 161

9. 인생이 작품이 된다 **165**

가면 히어로 브래지어 우먼 165
아름답지 않은 것은 사람을 불쾌하게 만든다 167
언젠가는 이해하게 될까 169
인생과 작품은 이어져 있다 171
진지한 유화, 경박한 성악 174
연애 연습 176
매주 누군가를 유혹한다 178
몸이 악기 179
마이크는 필요 없다 181

10. 첨단과 본질 **185**

48엔짜리 낫토 185
집 안에 비를 내리다 188
호리병박을 낳다 190
공작에서 설탕 세공까지 193
아스팔트 자동차 196
쓸데없는 물건을 만드는 이유 199

11. 고전은 살아 있다 201

반짝반짝 샤미세니스트 201
보컬로이드와 샤미센 203
전통 예능을 메인 컬처로 205
오르간 연주자는 고고학자 208
바로크 음악의 충격 213
살아 있는 소리 216

12. 잉여 인간 제조소 221

졸업생은 어디에 221
정답 없는 세계 223
오르간 홈파티 226
잉여 인간 제조소 228
60대 동기 231
끊임없이 일하는 중 234
평범한 세계로 240

13. 대폭발의 예대제 243

직접 만든 가마와 절규하는 학장 243
기나긴 엿듣기 줄 246
미스 예대 콘테스트 249
깊은 밤의 삼바 252

14. 예술의 융합 255

유일한 전공생 255
불상을 배우기 위해 음악을 배우다 256
팔리는 곡, 팔리지 않는 곡 261
미술과 음악의 융합 265
즉흥 콘서트 267
예대이기에 가능하다 269

부록. 학장은 많이 힘든가요? 273

동경예술대학 전(前) 학장 사와 가즈키 인터뷰 273

닫는 글 283

1

이상한 나라로 밀입국

즐비한 조각과 노숙자들

동경예대의 본교는 우에노^{上野}에 있다. 우에노 동물원, 국립과학박물관, 도쿄문화회관, 국립서양미술관 등 여러 문화 시설이 늘어선 동네다. 광장에선 길거리 곡예가 펼쳐지고, 비단잉어나 분재 전시 박람회가 열리기도 한다. 아메요코^{アメ横} 시장이라 불리는 상점가도 있고, 하루 종일 성인 영화만 상영하는 오쿠라^{オークラ} 극장이란 수상한 영화관도 있다.

역에서 광장을 가로질러 걷다가 잔디 위에 잔뜩 늘어선 조각을 발견했다. 예대 학생들과 교수들의 작품이 자연스럽게 전시되어 있었다. 더 자세히 들여다보니, 그 조각 사이에 노숙자가 드러누워 있거나 뭘 먹고 있었다.

아내는 말했다.

"캠퍼스 안에도 노숙자가 지은 집이 있어. 토리데 캠퍼스에는 흔해."

"어? 골판지 박스로 지은 집 말이지? 보통은 경비가 내쫓잖아?"

"내쫓아도 꿈쩍도 안 한대!"

"……."

"가끔 과자를 놔두면 몇 개씩 빼먹어."

거의 다람쥐 같은 존재로 여겨지고 있다. 방문하기도 전부터 예대의 넓은 포용력을 느낄 수 있었다.

오페라와 고릴라의 경계선

예대에 가까워질수록 떠들썩한 소리는 멀어지고 푸르른 녹음이 늘어 난다. 학교 건물은 붉은 벽돌로 만든 담장 안에 있다. 캠퍼스는 두 개로, 도로를 사이에 두고 두 교문이 서로를 마주 보고 있다.

우에노역을 등진 왼쪽은 미술학부로, '미술캠'이라고 불린다. 회화, 조 각, 공예, 건축 등 미술 관련 학과가 있는 캠퍼스다. 오른쪽은 음악학부. '음악캠'이다. 바이올린, 피아노, 성악, 작곡, 지휘 등 음악 관련 학과가 있는 캠퍼스다.

음악과 미술, 그 경계선 한가운데에 서 보니 신기한 감각이 느껴졌다. 좌우를 오가는 사람들의 겉모습이 완전히 달랐다.

음악캠으로 들어가는 남성은 산뜻한 단발에 캐주얼한 재킷 차림, 가끔 양복 차림. 여성은 찰랑거리는 검은 머리카락을 나부끼거나, 세련된 흰 원피스를 입고 하이힐을 신은 모습이었다. 가끔 커다란 악기 케이스를 짊어진 학생들도 보였다. 다들 자세가 바르고 표정도 밝아서, 예능인이 란 오라가 뿜어져 나왔다. 바흐 같은 머리 모양을 한 중년 남성도 발견했 다. 아무래도 교수인 듯하지만…….

그에 반해 미대 학생들은……. 포니테일인데 머리를 묶은 곳 주변만

분홍색으로 염색한 여성. 새빨간 입술, 거대한 조개 귀걸이. 모히칸 스타일의 남성. 형광색 바지. 이렇듯 자신만의 개성이 강렬한 학생이 있는 한편, 외모에는 아무런 관심도 없어 보이는 학생도 많았다. 퍼석퍼석한 머리카락에 위아래가 모두 체육복 차림이거나, 이상한 그림이 프린트된 티셔츠를 입고 걸어 다녔다. 몇 명에 한 명은 미간을 찌푸리고 고개를 숙이고 있어, 마치 그림자를 짊어지고 다니는 듯한 표정이었다.

몇 분간 바라보니 걸어오는 학생들이 음악캠과 미술캠 중 어느 캠퍼스로 들어갈지 절로 짐작이 되었다.

음악캠에서는 희미하게 악기 소리가 들렸다. 역으로 가는 두 남성이 가만히 오페라의 한 구절을 노래했다. 가볍게 흥얼거리는 수준이었지만, 맑은 미성에 음정도 완벽했다. 자연스러운 하모니에 절로 빠져들었다. 음악과에 다니는 분들일까?

반면에 미술캠에서는 고릴라가 가슴을 두드리는 소리 같은 것이 들렸다. 아무래도 우에노 동물원에 소속되어 있는 분이겠지.

미술은 육체노동이다

먼저 미술캠을 살펴보기로 했다. 가이드는 미술캠에서도 특히나 외모에 신경을 쓰지 않는 인물 중 하나, 아내다. 오늘은 위아래 모두 연녹색 체육복. 여기저기에 톱밥이 붙어 있고, 심지어 뺨에는 희게 굳은 석고까지 들러붙어 있다. 굳이 말할 것도 없지만 화장은 하지 않았다. "어차피 더러워지니까."라는 게 아내의 주장이다.

아내는 입시 학원에 다닐 적 '기다란 눈썹'으로 유명했다고 한다. 목탄

데생을 하다가 너무 집중한 나머지 이마의 땀을 맨손으로 닦으면, 손의 검댕이 얼굴에 묻어 좌우의 눈썹이 길게 하나로 연결된다. 가끔은 수염이 그려지기도 한다. 물론 그걸 닦지도 않고 태연히 지내는 사람은 기껏해야 아내 정도였겠지만…….

　미술캠의 교문으로 들어가다가 헤어밴드를 하고 올인원 작업복을 입은 온몸이 흙투성이인 아저씨 집단과 스쳐 지나갔다. 학교 건물의 보수공사인지 뭔지를 하는 중인 듯했다. 시간을 봐서는 마침 점심시간인가. 숙련된 육체노동자들로 보이는 아저씨 집단에서는 일하는 남자다운 땀 냄새가 났다. 그런데 그때, 아내가 말했다.

　"저 사람이 조각과 교수, 저 사람은 부교수, 저 사람은 조수."

　나는 무심코 한 번 더 돌아보았다. 아무리 자세히 봐도 내 눈에는 공사 현장에서 일하는 분들이었다.

　그렇다. 미술캠에서는 몸이 더러워지는 걸 피할 수 없다.

　유화를 그릴 때는 커다란 캔버스를 바라보며 붓으로 물감을 마구 칠해야 한다. 조각할 때는 거대한 나무나 돌을 깎아 내야 한다. 물감투성이가 되거나 흙투성이가 될 수밖에 없는 세계. 최소한 앞치마는 해야 하고, 보통은 올인원 작업복이나 체육복이 미술캠 사람들의 교복이나 마찬가지였다. 땡볕에서 끌로 돌을 깎아 내면 땀이 날 수밖에 없다. 그러니 헤어밴드를 하거나 머리에 수건을 두른다. 살결이 타는 것도 당연하다.

　미술캠 안은 어수선했다. 그러나 부정적인 의미는 아니다. 경비실 앞에는 거대한 트럭이 정차해 있었다. 택배 트럭인데, 거리에서 흔히 볼 수 있는 차량은 아니었다. 크기는 탱크로리급이었고, 짐칸의 덮개는 좌우

로 높이 올라가 있었다. 안에는 이삿짐인가 싶을 만큼 짐이 가득했는데, 학생들이 몰려들어 젊은 택배 기사와 함께 그 짐을 옮기는 중이었다. 아무래도 미술용 재료거나 작품인 듯했다. 남학생도 여학생도 힘을 합쳐 커다란 짐을 옮겼다.

조금 걸어가 보니 돌과 나무가 잔뜩 굴러다녔다. '3학년, 노무라'처럼 이름만 적혀 있을 뿐, 길거리에 그대로 방치되어 있었다. 재료를 놓아두는 장소인가. 멀찍이서 보면 대형 쓰레기를 버리는 쓰레기장처럼 보이지만…….

특이한 점이라면 조각상이 유난히 많았다. 수풀 안에도 있고 건물의 그림자에도 있고, 아무튼 빽빽하게 쭉 늘어서 있었다.

"가득 놓여 있긴 한데, 누구 건지는 잘 모르겠어."

학생들의 작품으로 보이는 그림과 조각 등이 주변에 그냥 널브러져 있어 마치 미술관의 창고 같았다. 교수들이 제작 중인 작품도 주변에 그냥 방치되어 있었다. 이렇게 크고 무거운 물건을 훔쳐 가는 사람이야 없겠지만 정말 대담하다.

개중에는 만들다 만 조각도 있었다. 대리석의 절반만 인간의 형태를 하고 있어 재미있었다. 반쪽은 역동감이 넘치는데, 반대편은 아직 '그냥 돌덩이'일 뿐이었다. 인간의 손으로 예술품이 완성되어 가는 모습에서는 완성된 작품을 볼 때와는 또 다른 형태의 감동이 느껴졌다.

아내의 팔이 근육질인 이유

조각과 건물 안에 들어가자 그곳은 마치 공장 같았다. 천장에는 2톤짜리 물체를 들어 올릴 수 있는 강력한 크레인이 매달려 있었고, 거대한 가

공 기계가 즐비했다. 큼직한 나무를 자르는 기계, 돌을 깎는 기계 등 뭐든 다 있었다. 건물 안은 넓고 천장도 높았다. 작은 체육관 같은 공간이다. 교수도 4학년도 1학년도, 모두 이곳에 함께 모여 조각을 만든다. 가끔 교수들이 돌아보면서 조언을 해 주거나, 학생이 직접 교수에게 질문하기도 하면서 말이다.

선반에는 톱과 페인트 통을 비롯한 다양한 도구가 놓여 있었다. 크고 작은 다양한 전기톱도 있었다.

"이 전기톱, 한번 들어 봐도 될까?"

"응, 들어 봐."

나는 제일 큰 전기톱을 들어 올려…… 들어 올려…… 들어 올릴 수 없잖아! 다 큰 어른이 잔뜩 힘을 주고도 쉽게 들어 올릴 수 없었다. 그 중량은 놀랍게도 60킬로그램. 어른 한 명을 들어 올리는 것과 다름없는 무게다. 아내의 팔이 근육질인 이유가 절로 이해됐다.

"이래선 호러 영화처럼 휘두르며 다니긴 힘들겠네?"

"적어도 일반인은." 아내가 고개를 끄덕였다. "실제로도 대부분은 무게를 이용해 내리면서 세로로 자르는 데 써."

그렇구나. 옆을 보니 미니 청소기 크기의 전기톱도 있었다. 이거라면 나도 휘두를 수 있다. 호러 소설의 악역에겐 이걸 들게 해야겠다.

공장 같은 외관은 쭉 이어졌다. 이를테면 금속 가공실에는 금속을 재단하는 기계나 금속을 깎는 기계가 놓여 있었다. 여덟 명이 앞에 앉을 수 있는 테이블 크기의 기계로 철컹철컹 철판을 잘랐다. 옆에서는 용접 마스크를 쓰고 불꽃을 튀기며 용접을 하는 사람도 보았다. 날카로운 소리가 울려 퍼졌다.

의문의 실험 장치로 보이는 물건도 몇 대나 놓여 있었다. 우주선의 일부 같은 금속으로 뒤덮인 상자 모양의 물건은 문이 굳게 닫혀 있고 밸브가 달려 있었다. 도예에 사용하는 가마였다. 점화된 오렌지색 램프는 연소 중임을 알리는 표시였다. 가끔 안에서는 폭발이 일어난다는 모양이다. 폭발이라니…….

판화 연구실을 들여다보니, 안은 마치 흡연실처럼 구획이 나뉘어 있는 밀폐된 공간이었다. 동판화를 위해 만들어진 장소다. 동판에 약품을 뿌리면 일어나는 화학 반응을 이용해 그림을 그리는데 이때 유독 가스가 발생해 격리해 놓을 필요가 있다고 한다. 이것도 보통 무서운 일이 아니다.

염색을 하는 실습실에는 은색 벽으로 뒤덮인 샤워실 같은 공간이 있었다. '스팀 룸'이라고 하는데, 강렬한 증기를 뿜어서 염색하는 시설이다. 옆에는 부글부글 거품이 이는 큰 솥이 놓여 있다. 물어보니 수산화나트륨을 끓이는 중이란다. 아주 위험하다. 그 옆에는 작은 수조가 세 개. 천을 꺼안고 큰 솥과 수조를 오가는 모습이 보였다. 천을 약품과 찬물에 번갈아 담그며 염색하는 중이라고 한다. 주변에는 다양한 색의 천이 세탁물처럼 걸려 있고, 선반에는 약품이 담긴 병이 좌르륵. 황산이니 염산이니 하는 독극물의 이름도 보였다.

건축과에는 건조실험실이란 곳이 있는데, 그곳에서는 파괴 실험을 한다. 물체에 압박을 가하거나 잡아당기는 기계가 놓여 있는데, 그것으로 소재의 강도를 측정해 건축 설계에 활용한다고 한다. 가동 중에는 굉음이 울렸다.

나는 어느새 미술의 이면에까지 발을 들였다. 당연히 밥그릇을 만들려면 거대한 가마가 필요하고, 금속을 구부리려면 특별한 기계가 필요하다. 일상적인 도구들이 이런 별세계에서 만들어지고 있었다. 물건을 만든다는 게 이런 것이었나. 그렇다면 당연히 생협에서 방독면을 판다고 해도 이상한 일이 아니다.

우에노 동물원의 펭귄을 훔치다

미술캠의 부지에서 펜스 하나만 건너면 바로 우에노 동물원이다. 그래서 그런지 미술캠에는 동물원에 얽힌 전설이 몇 가지 전해져 내려온다.

'학생이 회화과 건물에서 펭귄 한 마리를 낚았다.' '사슴을 훔쳐 와 구워서 먹었다.' '술에 취해서 펭귄을 납치해 와 냉장고에 넣어 키우려고 했는데 죽고 말았다.' '예대생은 우에노 동물원에 무료로 들어갈 수 있었는데 나쁜 짓을 저질러 무료입장 제도가 폐지되었다. 우에노 박물관, 미술관은 학생증을 보여 주면 무료로 들어갈 수 있는데, 동물원이 예외인 이유는 그 때문이다.'……

진상을 확인해 보니 아무래도 이런 경위가 있었던 듯했다. 어느 날, 우에노 동물원에서 펭귄 한 마리가 죽었다. 학생 한 명이 그 사체를 건네받아 임시로 염색 전공실의 냉장고에 넣어 보관했다. 그걸 몰랐던 교수가 냉장고를 열어 봤다가 큰 소동이 벌어졌다……

당시는 울타리가 낮고 전체적으로 관대했던 시절이어서 예대생들은 그 경계선을 넘어 동물원에 들어가 동물들을 데생하곤 했다고 한다. 그게 지금은 어려워진 데다, 펭귄 냉장고 사건 소문까지 더해져 전설이 만들어진 것으로 보인다.

어느 미술캠 학생은 이런 말을 했다.

"동물원에는 '사자'나 '호랑이'라 적힌 팻말이 있잖아요. 그것처럼 어떤 공예과 학생이 '호모 사피엔스'라는 팻말을 만들어 예대와 동물원 사이의 울타리에 걸어놨대요."

물론 우에노 동물원의 항의를 받아 팻말은 철거되었다.

음악캠은 완전히 다른 세계

미술캠은 어디든 마음껏 들어갈 수 있어 누구나 환영한다는 분위기가 감돌았다. 예를 들어 금속 가공을 하는 실험실 앞에서 어슬렁거리고 있자 수염을 기른 부교수가 말을 걸었다. 화를 내지 않을까 걱정했는데, 의외로 이렇게 말했다.

"견학인가? 지금 철을 자르려는데 보고 갈 텐가?"

"그래도 되나요?"

"그럼."

우리는 기계 등을 보면서 한동안 부교수와 잡담을 나눴다.

"철은 참 좋아."

"철의 어떤 점이 좋은가요?"

"단단해서 좋지."

"단단해서요……?"

"그래, 단단해서 좋아."

대체로 이런 분위기였다. 부탁만 하면 얼마든지 견학을 허락해 줄 듯했다.

하지만 음악캠은 달랐다. 먼저 입구의 보안 장치가 눈에 띄었다. 학생증을 카드 리더기에 대지 않으면 들어갈 수 없다. 여기저기에 '수상한 사람 주의' 같은 벽보도 붙어 있었다. 수상한 사람 중 한 명인 나는 흠칫거리며 아내의 뒤를 따라 걸었다.

어느 음악캠 졸업생이 알려 주었다.

"다들 방범에 신경을 많이 쓰는 편이에요. 스토커 같은 아저씨가 여학생 뒤를 따라오곤 하거든요. 그리고 값비싼 악기도 많으니까요."

"역시 도난을 경계하는군요."

"그렇죠. 옛날에는 피아노 한 대를 통째로 도둑맞은 적도 있대요."

"네? 피아노 한 대를 통째로?"

"도둑이 업자인 척하며 들어와서는 허락받고 가져가는 물건이라고 하길래, 다들 그런 줄 알고······."

"겁도 없는 도둑이네요."

"그리고 이건 흔한 일은 아니지만, 실력 좋은 학생의 바이올린을 누가 망가뜨리는 사건이 있었어요. 여전히 범인이 누군지는 밝혀지지 않았는데, 누군가 질투가 나서 그랬을 거란 소문이 돌았죠. 그런 일이 일어나도 이상하지 않은 분위기이긴 하거든요."

학교 건물 안에는 여러 개의 개인실이 눈에 띄었다. 비즈니스호텔처럼 복도의 양옆으로 문이 쭉 늘어서 있고 안에서는 희미하게 음악이 흘러나왔다. 문에는 작은 창문이 달려 있어 안을 들여다볼 수 있었다. 방음벽으로 둘러싸인 한 개인실에는 피아노와 보면대가 놓여 있었다. 학생 한 명이 열심히 피아노를 치는 모습이 보였다. 복도에는 벤치가 있는데, 개

인실이 비기를 기다리는 학생이 앉아 따분하다는 듯이 휴대전화를 들여다보았다.

아하, 여기는 연습실이구나. 나란히 앉아 조각을 만들 수 있는 미술캠과는 달리 음악 연습은 각자 혼자서 해야 한다. 겉모습은 크게 다르지 않은 문이지만, 그 너머에는 완전히 다른 세계가 펼쳐진다.

혼자서 바이올린을 켤 수 있는 세 평 남짓한 공간도 있고, 자판기 여덟 개 크기의 파이프오르간이 떡하니 설치된 연습실도 있었다. 방악邦楽[1]과 연습실은 미닫이문이 있고, 그걸 열면 다다미방이 나온다. 그곳엔 노能[2]나 일본무용을 연습할 수 있는 무대도 마련되어 있다.

벌집 같은 연습실 외에 여섯 개의 콘서트홀도 있다. 그중에서도 가장 큰 홀이 주악당奏楽堂이라 불리는 곳이었다. 이 주악당은 좌석 수가 1,100석에 달한다! 음악캠의 학생 수는 4학년을 포함해도 천 명이 채 안 되니, 모든 학생을 여유롭게 수용할 수 있다. 추가로 오페라 극장 같은 발코니석과 오케스트라 피트까지 있다. 무대 뒤에는 대기실이 여덟 개나 있는데 왜 그렇게나 많이 필요한 걸까. 주악당에 들어가서 위를 올려다보니 아름답게 장식된 거대한 나무틀이 눈에 띄었다. 파이프오르간이었다.

"예대에 있는 오르간 중에서도 주악당의 오르간은 억대를 호가하는 가격이에요."

오르간 전공 학생, 혼다 히마와리 씨가 알려 주었다. 억이라니……. 익숙지 않은 단위의 금액에 무심코 몸이 떨렸다.

1 　일본의 전통 음악. 일본에서 방악과가 있는 대학은 동경예술대학뿐이다.
2 　14세기부터 내려온 고전 예술로, 피리와 북소리에 맞춰 노래를 부르며 춤을 추는 가면 악극.

"저어…… 연주하기도 하죠?"

"네. 연습할 때도 사용해요. 참, 주악당은 천장이 가동식이에요."

"네? 뭘 위해서요?"

"소리의 잔향 시간을 조정하거든요. 연주 내용에 따라서 관객에게 가장 좋은 상태의 소리를 전달하려고요."

음, 그렇군. 차이를 구별할 자신이 없다.

연습실과는 별개로 문하생방이라는 곳도 있었다. 여긴 악기 담당 교수와 그 문하생에게 할당된 공간이었다. 이를테면 기악과의 바순 전공이라면, 바순을 배우는 1학년부터 4학년까지 모든 학생이 모이는 장소다. 바순을 사랑하는 바순 연주자들의 공간.

"동아리방 같아서 마음이 편해요."

야스이 유히 씨는 큰 몸을 흔들며 말했다.

"뭘 하면서 지내나요?"

"뭘 하냐면, 다 같이 바순을 불면서 놀아요."

"바순을 불어요……? 제각각 말인가요?"

"아니요. 한 사람이 피아노 연주곡을 불기 시작한다고 해 볼게요. 그러면 다른 사람이 하모니를 이루며 불기 시작하고, 또 다른 사람은 바이올린 파트를 연주하며 동참하고, 이어서 다른 사람도 추가로 연주를 시작해서……"

그런 식으로 어느새 합주가 시작된다고 한다.

"가끔 누가 장난으로 단조로 변조해 슬픈 멜로디로 만들기도 하고, 두 배 속도로 불어 보기도 하고, 한 사람이 템포를 빠르게 가져가면 다 같이 따라가기도 하고, 그걸 추월하려고 경쟁이 벌어지기도 해서 아주 즐거

워요!"

음악캠은 어디를 가든 음악으로 가득했다. 연습실, 홀, 문하생방, 심지어는 계단의 층계참마저도……. 밤이 되어 학생들이 돌아가면 소리는 사라지고 텅 빈 공간만이 남는다.

전원 지각 vs 시간 엄수

"음악은 일과성의 예술이니까."

음악캠 음악이론과 졸업생 야나기사와 사와코 씨의 말이다.

"다시 말해 그 순간에 펼쳐지는 찰나의 승부야. 작품이 계속 남는 미술캠과 비교하면 약간 마음가짐이 다를지도 모르지. 음악은 곧 경쟁이야. 연주회에 참가한다는 말은 곧 순위가 정해진다는 의미니까. 음악캠에서는 순위 경쟁이 당연하다고나 할까? 경쟁 자체가 기본인 세계라고 할 수 있지."

미술도 콩쿠르처럼 순위를 결정하는 대회가 있지만 음악캠에 비하면 경쟁의식이 약한 듯했다. 아내도 이런 말을 했다.

"미술은 다 같이 놓아두고 전시할 수 있어서 참 좋아~"

미술 작품은 계속 남는다. 그래서 지금 평가받지 못한다 해도 언젠가는 높은 평가를 받을 가능성이 계속해서 남아 있는 셈이다.

그런 미술캠의 느슨함은 여러 가지 형태로 나타나는 듯했다.

"개인차는 있겠지만 대체로 미술캠의 교수님들은 느슨하다고 할까요? 여유로워요."

회화과 유화 전공의 4학년 오쿠야마 메구미 씨(가명)는 그렇게 말했다.

"매주 교수 회의가 있거든요. 오후 1시부터 시작하는데, 저도 잠깐 볼일이 있어 참석했던 적이 있어요."

"어땠나요?"

"교수님이 한 분밖에 안 계시더라고요."

한 명 빼고 전원 지각.

"제가 '교수님, 혼자시네요?'라고 말했더니 '응⋯⋯'이라고 하시는데, 그 모습이 좀 가엾더라고요."

아내도 예전에 이런 말을 한 적이 있다.

"어? 비 오네. 잠깐만 기다려 봐. 휴강일지도 몰라."

그러고는 휴대전화를 꺼내 예대 홈페이지에 접속했다.

"그게 무슨 말이야?"

"비가 오면 휴강하기도 하거든."

이래서야 비만 오면 쉰다는 하메하메하 대왕 동요[3]의 대학 버전이랑 다를 게 뭐람⋯⋯.

한편 방악과 3학년 가와시마 시노부 씨가 말하길, 음악캠은 그런 측면에서 미술캠과 많이 다르다고 한다.

"교수님은 절대 시간을 어기지 않으세요. 선생님, 더 나아가선 스승님이시니까요."

"절대로 늦지 않는다는 말씀인가요?"

"네, 물론이죠. 방악과 학생은 레슨 30분 전 도착이 기본이에요. 그사

3 남쪽 섬의 하메하메하 대왕(南の島のハメハメハ大王)이라는 일본 동요로, 비가 오거나 바람이 불면 밖으로 나가지 않는다는 내용의 가사가 있다.

이에 준비를 해 두거든요. 방석을 놔두고, 악기를 놓아두고. 시간이 남으면 악보를 읽어요. 물론 미리 예습을 해 오긴 하지만, 완벽한 상태로 가다듬고 있다가 시간이 되어 교수님이 오시면 수업을 시작하죠."

음악캠 중에서도 방악과가 특히 더 엄격하다고는 하지만, 그 외에도 전체적으로 미술캠보다 시간을 철저히 지킨다. 작품이 놓여 있기만 하면 충분한 전람회와는 달리 연주회는 연주자가 없어선 시작도 못 하기 때문이다.

대부분이 지각하는 미술캠과 시간을 철저히 지키는 음악캠. 미술캠과 음악캠이 합동 교수 회의를 열면 서로 다툼이 벌어지지 않을까?

"음악캠에 합격한 학생이 제일 먼저 하는 일이 뭔지 알아? 사진 찍는 거야." 음악이론과의 졸업생 야나기사와 씨의 말이다.

먼저 드레스를 입고 악기를 든 모습으로 밝게 웃는 홍보 사진을 찍는다. 연주회 광고지를 만들기 위해서도, 홈페이지에 올리기 위해서도 사진은 필요하다. 봄이 되면 신입생끼리 '사진 찍었어?' '잘 찍는 스튜디오 알아?' 같은 대화를 나누는 게 일상이라는 듯하다.

"자신이 곧 상품이니까. 연주회에서는 관객들이 연주자의 모습을 보면서 무대를 감상하잖아."

피아노든 바이올린이든 성악이든, 스포트라이트를 받는 사람은 다름 아닌 연주자 자신이다. 관객은 연주뿐만 아니라 연주자의 몸짓과 손가락의 움직임, 외모, 표정까지 포함해 무대를 즐긴다. 그런 면에서 음악캠 학생들은 자신이 '대중 앞에 나서야 하는' 존재라는 자각이 있다. 미술캠과 음악캠 학생들의 복장이 서로 다른 이유도 그런 자각의 차이 때문인지 모른다.

"미술캠에 합격하면 제일 먼저 뭘 하냐고? 특별히 없는데…… 글쎄, 푹 잔다든가?"

아내는 고개를 갸웃하며 그렇게 말했다. 하지만 미술캠에도 음악캠의 홍보 사진에 해당하는 것이 있다. 바로 '포트폴리오'다. 작품의 사진이나 지금까지 참가한 전시회의 풍경 등을 한 권의 바인더에 정리해 자기소개 대신 제출한다. 그러나 주인공은 작품이다. 작품만 볼 수 있다면 작가의 외모는 아무런 상관이 없다.

웬만하면 손수 만든다

미술캠의 아내와 음악캠의 야나기사와 씨는 예술을 사랑하는 사람이라는 공통점이 있지만 서로 다른 부분도 있다. 바로 소비 경향이다. 소비고 뭐고 아내는 애초에 돈을 거의 쓰지 않는다. 가난하다거나 구두쇠처럼 구는 성격과는 조금 다르다. 아내는 만들 수 있는 물건은 뭐든 만들어 쓰려는 경향이 있다.

어느 날 설탕통을 열어 보니 안에 목제 계량스푼이 들어가 있었다. 설탕통에 딱 들어가는 크기로 윤이 나고 반들반들하니 촉감이 무척 좋았다.
"이거 괜찮은데? 샀어?"
"만들었어~"
며칠 전부터 베란다에서 계속 뭘 깎더니 이걸 만들고 있었나. 창문을 열어 베란다를 보니 이리저리 굴러다니는 절단된 나뭇조각, 화분 옆에 가득 쌓인 톱밥, 아무렇게나 내동댕이쳐져 있는 톱이 보였다.
아내와 같이 생활하다 보면 이 정도는 당연한 일이다. 바닥이 찍히면

퍼티로 메워서 복원하기도 하고, 갑자기 신발장 위에서 목제 액자가 나오기도 한다. 아내의 친정에서는 그런 아내의 행동이 매우 익숙한 모습이었다. 얼마 전에는 장인어른이 우리에게 선물을 주셨다.

"이걸 주겠네."

"이게 뭔가요?"

어리둥절한 표정을 짓는 나에게 장인어른이 말했다.

"판자야."

그거야 보면 압니다만. 품에 껴안아야 할 만큼 큰 판자인데요.

"좀처럼 구하기 힘든 좋은 판자니까, 탁자라도 만들게나."

"와~! 아빠, 고마워!"

기뻐하는 아내. 당황한 나.

지금 그 판자는 우리 집의 두 번째 탁자가 되어 열심히 일하고 있다.

이 자급자족 정신은 미술캠 안에서도 흔히 볼 수 있다.

'풀무 제사'라는 게 있다. 풀무란 사람의 힘으로 바람을 일으키는 송풍 장치로 금속을 가공할 때 매우 중요하게 사용되는 도구다. 그 풀무를 사용하는 주물사, 대장장이가 신에게 제사를 올리는 의식이 풀무 제사다. 예대의 조각과나 공예과에서도 금속 가공을 하기에 11월에는 학교 내에서 풀무 제사를 연다. 외부인도 참가할 수 있어 놀러 가 봤는데 제사는 생각 이상으로 본격적이었다.

제단에는 풀무가 떡하니 올라가 있고, 금줄과 홍백색 장막이 걸려 있었다. 교수를 비롯한 관계자가 모인 곳에서 하카마^袴란 전통 복장을 입고 에보시^{烏帽子}란 전통 모자를 쓴 신주^{神主}가 축문을 낭독했고, 무녀가 의식용 비쭈기나무 가지를 나눠 주었다. 커다란 술통은 방금 망치로 뚜껑을

때려 개봉한 듯했다. 엄숙한 분위기가 감돌아 나도 무심코 자세를 바로 잡았다.

축문의 낭독이 끝나고 우레와 같은 함성이 울려 퍼졌다. 학생들은 다 같이 어묵탕을 사람들에게 나눠 주었다. 나는 아내에게 말했다.

"신사의 신주는 정식으로 초청했구나?"

"어? 대학원생 선배인데."

"……?"

"무녀도 4학년생."

"어? 전부 자체 해결이야?"

모두 '수제'라고 한다. 제단, 장막은 1학년이 세팅했고, 금줄은 볏짚을 꼬아서 만들었다. 신주와 무녀는 학생. 어묵탕도 뒤에서 직접 끓였다는 모양이다. 뒤를 보니 모닥불 위에 큰 가마가 올라가 있었다. 안에서는 가 득 넣은 어묵과 재료가 부글부글 끓었다. 연료는 놀랍게도 조각 중에 나오는 지저깨비. 어묵을 뜨는 거대한 국자까지 수제였다. 가늘고 긴 막대 기 끝에다 철사로 그릇을 묶어 만들었다. 불이 꺼져가면 창고에서 가스 버너를 가지고 온다. 불이 붙으면 송풍기로 불을 크게 피우고 지저깨비 를 추가한다. 마치 캠핑장에서 요리하는 모습 같다.

미술캠 사람들을 보면 내가 고지식한 사람처럼 보여 충격을 받는다. 무슨 일이 벌어지든 일단 돈부터 쓰려는 자신의 모습을 깨닫게 된다. 이 를테면 집을 마련한다고 해 보자. 나는 항상 월세는 얼마고, 분양가는 얼 마고, 가격이 앞으로 오를지 내릴지를 생각한다. 통장을 노려보는 작업 은 집을 마련하기 위한 통과의례다.

그러나 아내라면 틀림없이 자신이 직접 집을 짓는다는 선택지도 염두

에 두고 있을 것이다. 물론 돈을 쓰면 시간은 아낄 수 있지만, 아내에게 그것은 어디까지나 선택지 중 하나일 뿐이다.

제사장 뒤쪽 선반에는 트로피가 장식되어 있었다. 나무 하나를 깎아서 만든 세련된 볼링핀 형태의 트로피에는 '조각과 볼링 대회 우승'이라고 적혀 있다.

"저런 트로피라면 여러 개 갖고 싶어지는걸?"

내가 감탄하는 목소리로 말하자 아내가 고개를 끄덕였다.

"그럴 수밖에. 부교수님이 직접 만든 거니까."

집 한 채 값의 바이올린

이번엔 음악캠 졸업생인 야나기사와 씨가 들려준 학생 시절의 이야기다.

"난 집에서 매달 50만 엔씩 지원받았어."

"헉! 50만 엔?"

"음악캠은 돈이 들어갈 데가 많거든. 학과에 따라 다르긴 하지만. 예를 들면 연주회 때마다 드레스를 사야 하잖아? 좋은 드레스는 몇십만 엔은 하고, 렌탈을 해도 몇만 엔은 들어. 파티도 열리니까, 신경 써서 잘 갖춰 입고 가야 해."

음악 관계자들은 파티를 자주 연다고 한다. 그곳에서 얼굴을 알리면 일을 따내게 될 가능성도 커진다.

"악기도 대부분 비싸요. 바이올린이나 피아노는 특히 더 비쌀걸요?"

기악과에서 하프를 배우는 다케우치 마코 씨(가명)의 말이다.

"다들 하프는 상류 계급이 즐기는 악기 같다고들 하지만, 이건 그나마 서민적인 편이에요. 비싸 봐야 1000만 엔이니까요. 쓸 만한 하프를 사려면 300만 엔 정도인가? 으~음, 그래도 비싼가요? 그런데 바이올린은 물건에 따라서는 억대를 호가해요. 금전 감각이 절로 마비되죠? 바이올린을 전공하는 친구가 잠깐 화장실만 다녀올 테니 악기 좀 봐 달라고 하면, 책임이 너무 무거워서 맡기 싫다는 말이 무심코 나오려 한다니까요. 나한테 집 한 채를 맡기는 거나 마찬가지잖아요, 집 한 채를!"

다케우치 씨는 손을 바들바들 떨었다.

기악과 호른 전공의 가마다 케이시 씨도 이렇게 말했다.

"좋은 악기를 안 쓰면 수험에 불리해요. 전 재수할 때 대출을 받아서 새로 호른을 샀어요. 조금 깎아서 샀는데 130만 엔이라, 그래도 100만 엔은 넘었어요."

악기는 비싸지만 직접 만들 수도 없고, 그럴 시간이 있다면 차라리 연습에 투자해야 한다.

"악기는 옮기려고 해도 생고생이에요."

이건 기악과에서 콘트라베이스를 전공하는 고다이라 나오 씨의 이야기다.

"신칸센을 탈 때는 콘트라베이스용 지정석을 사야 하니까요……"

값비싼 악기를 들고, 고급스러운 의상을 입고 연주한다. 레슨을 하고, 연주회에 참가하고, 파티에 참여한다. 장기 휴가를 얻으면 해외로 나가 본고장의 연주를 듣는다. 왠지 모르게 우아한 분위기가 감돈다. 얼굴에 화선지를 붙이는 아내와는 방향성이 크게 달라 보였다.

어느 날, 야나기사와 씨의 초대를 받았다.

"곧 동창회가 있는데 혹시 너도 올래?"

"내가 가도 돼?"

"괜찮아. 다들 친구 몇 명씩은 데리고 오거든. 너무 엄격하게 따지지 않는 모임이야."

그렇다면 괜찮겠다 싶어서 가벼운 차림으로 갔는데, 모임 장소에 도착하자마자 기겁하고 말았다. 모임 장소가 '하토야마 회관鳩山会館'이었기 때문이다.

하토야마 회관은 일본 총리에까지 오른 하토야마 이치로鳩山一郎가 세운 건물로, 이곳 응접실에서는 자유당[4] 결당에 관한 토론이 이뤄지기도 하고, 소련과 국교를 회복하기 위한 준비가 이루어지기도 한 곳이라고 한다. 다이쇼 시대[5] 말기의 영국풍 건축물로, 스테인드글라스 너머로는 장미가 흐드러지게 핀 정원과 그곳에 세워진 하토야마 이치로의 동상이 보였다.

큰 홀을 하루 빌리는 데만도 상당한 돈이 들어가는 하토야마 회관. 심지어 이곳을 빌리려면 하토야마 가문 관계자의 소개가 필수다. 이런 곳에서 동창회를 여는 사람들이 실존하고 있을 줄이야. 잔뜩 움츠러든 사람은 나 혼자로, 다른 사람들은 모두 자유롭게 담소를 나누었다. 다시 말해 이 사람들에게는 이것이 일상이라, 특별히 놀랄 만한 일이 아니었다.

여흥 시간이 되자 참가자 몇 명이 단상 위에 올라 노래를 부르고 피아노를 연주했다. 이건 정말로 단순히 모임의 여흥일 뿐이었지만……. 그들은 프로였다. 오페라의 한 구절이 아름다운 미성으로 울려 퍼진다. 가

4 일본 자유민주당(약칭 자민당)의 전신 중 하나.
5 1912년~1926년.

뱝게 동요를 불러도 듣고 있으면 절로 도취된다.

"난 설거지를 해 본 적이 없어."

야나기사와 씨가 말했다.

"피아니스트에게 손가락은 상품이거든. 상처가 나서 연주라도 못 하게 되면 큰일이고, 연습을 못 하는 정도만 돼도 심각한 문제야. 하루만 연습을 안 해도 실력이 3일은 퇴보한다고들 하니까. 무거운 물건도 안 들고, 운동도 안 해. 프로 연주자라면 더 조심하면서 생활할걸? 나도 고등학생 때 체육 시간에는 견학만 했어."

뭐라 대답할까 싶어 한번 물어봤다.

"그럼 직접 판자로 탁자를 만든 적은……."

"당연히 없지!"

야나기사와 씨는 손으로 입을 가리며 말했다.

뭐든 만들려고 하는 사람과 설거지조차 안 하는 사람. 뭐든 직접 준비해 모임을 갖는 사람과 하토야마 회관에서 동창회를 하는 사람. 보통이라면 마주칠 일 없는 양자가 같은 학교에 다닌다. 그곳이 바로 예대다.

2

예대에 입학하기

예술계의 도쿄대

동경예대가 매우 경쟁률이 높은 학교라는 사실을 알고 있는가? 나도 처음에는 몰랐는데 학생들의 이야기를 듣자 하니 어마어마한 경쟁률이 느껴져 지금에 와서는 두려움마저 느끼고 있다. 보통 일본에서 입시 경쟁률이 높은 학교로 유명한 것은 도쿄대의 이과 3류[6]다. 각 지자체에서 성적이 가장 좋은 수재만이 모이는 곳이다. 어떤 분위기였는지 실제로 합격한 사람이 이야기해 주었다.

"무서웠어. 시험을 보는데, 갑자기 앞자리에 앉은 사람이 '끄악~!' 하고 비명을 지르더니 연필이랑 시험지를 다 내던지고 밖으로 뛰쳐나가더라니까."

"진짜 무섭네!"

"아냐. 진짜 무서운 건 그게 아니야. 그런 일이 벌어졌는데도 교실 안에 있는 사람들이 전부 아무런 동요도 없이 시험에만 집중하더라고. 울

6 도쿄대에서는 6개의 학류로 학생을 모집하는데, 이과 3류의 학생은 대체로 의학부로 진학한다.

리는 거라곤 연필로 답을 적는 사각거리는 소리뿐이었어……"

뛰쳐나간 사람은 다시 교실로 돌아오지 않았다고 한다.

무시무시한 이과 3류. 2015년의 경쟁률은 4.8:1. 100명의 자리를 놓고 약 500명이 경쟁했다. 뚫기 어려운 학교라는 이름에 걸맞은 경쟁률이다. 한편 예대에서 가장 경쟁률이 높은 회화과의 같은 해 경쟁률을 보면…… 17.9:1. 80명의 자리를 두고 약 1500명이 경쟁했다.

예대 전체의 경쟁률을 봐도 7.5:1에 달한다. 옛날에는 60:1을 넘었던 적도 있다고 한다. 입시 경쟁률이라기보다 차라리 현미경의 배율에 가깝다. 동경예대는 '예술계의 도쿄대'라 불린다는데, 이걸 보면 오히려 도쿄대를 '학문계의 동경예대'라 부르는 게 더 어울릴지도 모른다.

처절한 입시 경쟁

"예대는 돈이 없으면 입시도 치르기 어려워. 나는 원래 기악과에 피아노 전공으로 입학하려고 오사카에서 도쿄까지 신칸센을 타고 피아노 학원에 다녔거든. 레슨비랑 교통비만 해도 들어간 돈이 만만치 않았어."

음악이론과 졸업생 야나기사와 씨가 입시에 관해 이야기해 주었다.

"물론 우리 지역에도 피아노 학원은 있지만, 음악캠에 지원하려면 거의 필수적으로 예대 선생님에게 배워야 해. 보통은 고등학교 음악 선생님이나 그전까지 배웠던 피아노 교실 선생님한테 예대 출신을 소개해 달라고 부탁해."

예대에서 실제로 학생을 가르치는 교수, 또는 교수 출신. 당연하게도

그런 사람을 스승으로 모시고 레슨을 받아야만 한다. 교수의 연줄이 필요하다는 의미가 아니었다. 시험은 스승을 제외한 나머지 교수가 채점한다.

예대에 합격하려면 정상급 수준의 실력이 필요하다. 그리고 그런 실력을 갖추기 위해서는 정상급 실력을 갖춘 지도자에게 배워야 하고, 정상급 실력을 갖춘 지도자는 대부분이 예대의 교수다. 그런 상황이라고 한다. 다른 수험생들이 그러고 있는 이상, 자신도 같은 조건에서 배우지 않고선 경쟁할 수 없다.

"부모님들이 많이 힘드시겠다."

"그렇지. 부모님이 지극정성으로 지원해 주지 않는다면 예대에 입학하겠다는 꿈을 꾸기조차 힘드니까. 그런데 부모님들은 대체로 지극정성이야. 특히 피아노 전공이나 바이올린 전공은 두세 살부터 배우는 게 당연한 일이거든. 초등학교 때부터 시작하면 너무 늦어서 불리하다는 말이 있을 정도지. 어릴 적부터 철저히 영재 교육을 받아야 예대에 들어올 수 있다고 보면 돼."

야나기사와 씨도 어머니가 피아노 선생님이라 어린 시절부터 피아노를 배우며 자랐다고 한다.

"콩쿠르에 단골로 상위에 입상하는 사람, 이미 관객을 모아 콘서트를 열 수 있는 사람…… 그런 사람들이 모두 예대에 들어가려고 해. 그러니까 예대에는 정점, 최고봉이란 브랜드 가치가 부여돼 있어. 본인보다 부모님이 더 동경하는 경우도 많아. 자신은 예대에 못 들어갔지만, 자식이라도 들어갔으면 하고 바라는 거지."

입학을 위해서 얼마나 처절하게 경쟁해야 하는지 잘 알게 되었다. 덧붙이자면 야나기사와 씨는 결국 기악과 피아노 전공엔 실패하고 음악이론과에 입학했다. 나는 이유를 물어보았다.

"단념했지."

"왜?"

"연습을 너무 많이 해서 어깨에 탈이 났거든. 최선을 다해 피아노를 칠수 없게 됐어."

마치 프로 야구 선수 같았다.

재수는 기본

"음, 넌 재능이 있긴 하지만 4수는 각오할 필요가 있겠구나."

아내가 예대 조각과를 지망했을 때, 선생님이 이런 말을 했다고 한다. 아내는 분발하여 간신히 재수만 하고 입학할 수 있었지만, 미술캠에는 입학시험에 세 번 떨어진 사람도 드물지 않다고 한다.

미술캠의 고3 합격률은 약 20%. 평균 재수 햇수가 2.5년.

미술캠에는 예대 교수에게 레슨을 당연히 받아야 한다는 분위기는 없다. 그렇다고 독학이 가능한가 하면 그렇지는 않다. 보통은 미대 입시 학원에 다니며 데생 등의 연습을 한다. 착실하게 3년 정도 연습을 하면 겨우 합격 사정권이 보인다. 당연히 5수, 6수를 하는 사람도 있으니 같은 학년이라도 나이가 10살 가깝게 차이 나는 일은 흔하다고 한다.

재수생에는 '위장 재수생'도 포함된다. 이를테면 사립 미대에 일단 입학해 평범하게 수업을 들으면서 동시에 예대 입시를 준비하다가, 예대

에 합격하면 사립 미대를 자퇴하고 예대에 들어가는 사람이다.

"예대는 국립대학이잖아요? 그래서 학비가 싸요. 사립에 입학했어도 2학년까지 예대에 입학할 수만 있으면 금전적으로도 이득이에요. 그런 사람이 꽤 많아요."

실제로 위장 재수생이었다가 예대 회화과에 합격한 오쿠야마 메구미 씨의 말이다.

선수 생명

음악캠은 사정이 조금 다르다. 어깨에 탈이 나서 피아노를 단념한 야나기사와 씨에 따르면 재수하는 사람은 적은 편이라고 한다.

"금전적인 이유 때문이야?"

"그것도 있지만, 더 큰 문제는 시간이야. 졸업이 늦어지면 그만큼 활약할 시간이 줄어드니까."

"어……? 그건 '선수 생명'이 있다는 말인가?"

"연주는 체력 승부거든. 아주 힘들어. 콩쿠르 전에 설탕을 한 움큼 집어서 먹는 피아니스트도 있을 정도니까. 나이가 들수록 체력은 점점 떨어져 가잖아? 입시에 몇 년이나 소비하긴 너무 아까워. 그러느니 다른 대학에 들어가 빨리 프로가 되어 활동을 시작하는 게 나아."

역시 프로 야구 선수 같다. 최고 인기 구단 '요미우리 자이언츠'에 집착하지 않고 다른 구단에 들어가 활약해서 더욱 성공하는 선수도 있는 법이다.

"그리고 음악을 계속하다 보면 자신의 미래가 어느 정도일지 감이 잡히기도 해요."

기악과에서 피아노를 전공하는 미에노 나오 씨는 이렇게 말했다.

"자신이 어디까지 갈 수 있을지 절로 알게 되거든요. 그래서 명백한 실수로 떨어졌을 때를 제외하면 몇 번이나 재수하는 사람은 별로 없어요."

공부와 실기

수험생들이 거쳐야 할 예대의 입시는 어떤 식으로 치러질까. 대부분 학과는 실기 시험이 큰 비중을 차지한다.

"일단 센터 시험[7] 성적은 필요하지?"

내가 묻자 아내가 고개를 끄덕였다.

"그런데 별로 비중은 높지 않아."

"점수는 얼마나 필요한데?"

"과에 따라 다르지만, 조각과는 정답률 70% 정도가 기준이라나 봐."

"당신은 몇 점이었는데?"

조금 겸연쩍어하는 아내.

"답을 맞혀 보니 30% 정도였던가……?"

"········."

"헤헤."

센터 시험은 객관식이라 문제를 보지 않고 그냥 찍어도 정답률 20%는 딸 수 있는데.

아내가 계속 말했다.

7 일본의 대학 입학자 선발을 위한 전국 공통의 대학 입학 시험. 한국의 수능과 비슷하다.

"선배 중에는 센터 시험 정답률 10%인 사람도 있다나 봐."

"문제를 만든 사람이 들으면 울어 버릴걸?"

"대신에 실기 순위가 3등이었대. 그래서 회화과에 합격했어."

"………."

가장 중요한 점수는 어디까지나 실기 시험이다. 그러나 실기 점수가 합격 라인에 아슬아슬하게 걸친 상태로 다른 사람과 경쟁하게 되면 센터 시험 점수가 높은 사람이 합격하니, 열심히 공부할 수 있다면 해 두는 게 좋다.

"공부를 어디까지 하면 될지 고민스러워. 남들만큼은 공부해 두고 싶지만, 가능한 한 실기 시험도 준비해 두고 싶으니까. 가끔 센터 시험은 버렸다고 대놓고 말하는 사람도 있는데 그냥 허세일지도 몰라. 자기 딴엔 심리전을 벌이려고……."

한편 학과에 따라서도 중요도가 달라서 건축과, 디자인과, 예술학과, 음악이론과, 음악환경창조과 등은 센터 시험의 비중이 높다고 한다.

온음표의 필순

대부분 학과는 실기 시험이 여러 단계로 나뉘는데, 당연하지만 1차 시험에 떨어지면 2차 시험은 볼 수 없다. 또 학과에 따라 다르긴 하지만, 3차 시험과 4차 시험은 필기시험으로 진행하는 곳도 많다.

"1차 시험은 겨우 5분 정도의 연주로 합격이 가려져. 거기서 떨어지면 필기시험 공부도 전부 다 소용없어지는 거지. 한 번뿐인 찰나의 승부야."

야나기사와 씨의 눈빛은 매우 진지했다.

"1차 시험에서 절반 이상이 우수수 떨어져요. 방에 들어가면요, 교수

님들이 한 열 명 정도인가? 수험생을 둘러싸듯이 주변에 좌르륵 앉아서 심각한 표정을 지으며 바라봐요. 흠을 잡으려는 눈으로. 그런 상황에서 '자, 시작하세요.' 같은 소릴 들으니 긴장을 안 할 수가 없어요."

기악과에서 바순을 전공하는 야스이 유히 씨가 시험 순간을 돌이켜보며 말했다.

"사전에 과제곡으로 21곡을 제시하고, 당일에는 그중에서 네 곡이었나? 지정해 준 곡을 연주해요. 2차 시험 때는 피아노 반주에 맞춰서 연주하고요."

시험을 치르는 방 앞에서는 수험생들이 순서를 기다린다. 서로가 라이벌이자, 같은 악기를 사랑하는 동지다. 개중에는 콩쿠르에서 이미 만나 본 사람도 있을지 모른다. 실내에서는 다른 수험생의 연주가 들려온다. 상상만 해도 위가 쑤시는 듯하다.

그러나 모든 음악가의 연주 기회는 단 한 번뿐이다. 그 한 번뿐인 기회에 약하다는 건 말이 안 된다.

"시험 중에는 신곡 시창視唱 시험도 봐요. 처음 보는 악보를 건네주면, 잠시 훑어보고 그 자리에서 바로 노래를 부르는 시험이죠. 리듬이나 음계를 얼마나 정확하게 부르는지가 핵심이에요."

작곡과의 오노 류이치 씨는 회상하듯이 고개를 기울이며 조금씩 말을 이어 갔다.

"악보의 초반만 제시해 주고 그 이후는 직접 작곡을 하는 시험도 있었어요."

정말로 작곡과다운 시험이다.

"타악기 전공도 다른 학과와는 다른 시험이 있었어요. 리듬감 테스트

예요. 1, 2, 3, 4 하고 입으로 말을 하면서 발을 구르는 동시에 엇박자로 박수를 치는 거죠. 일정한 템포로 10초 정도 계속하라고 하는데, 그걸 보고 점수를 매겨요."

타악기를 전공하는 구쓰나 다이치 씨는 실제로 어떻게 하는지 눈앞에서 시범을 보여 주었다. 별로 어렵지 않아 보이는데 막상 직접 해 보면 무척 어렵다…….

그에 더해 학과 대부분은 필기시험도 본다. 크게 나눠 '화성和聲'과 '악전樂典'이다.

"화성은 음악 이론이야. 화음이라고 알지? 몇 가지 음을 한 번에 내는 걸 말해. 이 화음에는 어떤 음과 어떤 음을 조합해야 아름다운 소리가 나는가, 어떻게 화음을 이어 가야 아름다운 음색이 되는가, 다 법칙이 있거든. 그 법칙을 외우고 응용해서 문제를 풀어야 해. 왠지 꼭 수학 같은 문제야. 난 별로 좋아하지 않았어. 굉장히 까다로워서."

음악이론과 졸업생 야나기사와 씨는 그렇게 말하며 떨떠름한 표정을 지었다.

"악전은 음악의 문법 문제라 할 수 있어요. 악보를 쓰거나 읽는 데 필요한 지식이에요. 많이 어렵지는 않지만 가끔 아주 이상한 문제가 나오기도 해서……. 제가 시험을 치른 해에는 '온음표의 필순을 답하라' 같은 문제가 나왔어요."

쓴웃음을 지으며 말한 사람은 기악과에서 바순을 전공하는 야스이 씨였다.

"네? 온음표도 필순이 있나요? 온음표라면 그거죠? 숫자 0 같은……?"

"네. 조금 이지러진 숫자 0이에요. 그때는 몰랐지만 필순이 있어요. 2

획이에요.”

야스이 씨가 어떤 필순인지 직접 써서 보여 주었다. 먼저 위에서 왼쪽 아래로 반원을 그리고, 이어서 위에서 오른쪽 아래로 반원을 그리는 순서였다. 이렇게 2획.

“다른 사람도 다 모르지 않았을까요? 그 덕분에 점수 차이는 생기지 않았지만요……”

시험의 기본은 체력

5분의 연주로 합격과 불합격이 결정되는 음악캠. 그렇다면 미술은 어떨까? 나는 과거의 문제를 조사해 보았다.

“사람을 그리시오. (시간: 이틀)”

2012년 회화과 유화 전공, 제2차 실기 시험의 문제였다. 이틀 내내 그림을 그리는 건 아니고, 점심 식사 시간도 있어서 실제 시험 시간은 실질적으로 12시간 정도였지만 그래도 긴 시간이다. 문제는 학과에 따라서 다르지만, 1차 시험은 연필 소묘, 다시 말해 데생이었다. 2차 시험은 학과의 전문성을 살린 문제가 자주 출제되었다. 회화과 유화 전공이라면 유화로 그림을 그리게 하고, 조각과라면 점토로 뭔가를 만들게 하는 식이다.

1차 시험은 하루, 2차 시험은 이틀인 것처럼 시험은 며칠에 걸쳐 치러진다. 마치 과거 시험 같았다. 현장의 모습을 알고 싶어 아내에게 어떤지 물어보았다.

"교실에 들어가면 제비뽑기로 자리를 결정해. 교실에 놓인 석고상을 보고 그걸 소묘하는데, 자리에 따라서 그리기 쉬운 각도가 있기도 하거든. 난 운이 좋게도 내가 잘 그리는 각도를 뽑았어!"

"각도에 따른 유불리도 있어?"

"응. 차이가 커. 조금이라도 보기 쉬운 각도로 맞추려고 의자 다리에 소년점프 같은 두꺼운 만화 잡지를 끼워 넣고 앉는 사람도 있어."

"소년점프는 가지고 들어가도 되는구나……. 시험 시간은 길지?"

"응. 데생에 주어진 시간이 여섯 시간이었던가?"

"진짜 기네!"

"그것도 부족할 정도야."

"집중력이 그렇게 오래 유지돼?"

"아니…… 역시 힘들긴 하지. 난 도중에 배가 고파져서 꼬르륵 소리가 났어."

"그래서 어떻게 했는데?"

"화장실에 가서 소시지를 먹었지."

"………?"

"화장실에는 금연이라고는 적혀 있지만, 간식 금지라고는 적혀 있지 않으니까."

고기 냄새가 났을 테니 100% 들켰겠지만, 예대의 시험 감독관은 그 정도는 못 본 척 넘어가 주는 모양이었다.

"유화 입시는 체력이 정말 많이 필요해요!"

회화과에서 유화를 전공하는 오쿠야마 메구미 씨는 커다란 눈을 번쩍 뜨면서 말했다.

"화구를 가지고 오는 것부터 시작해야 하니까요."

일반적인 대학 입시라면 가지고 가야 하는 필기도구는 샤프와 지우개 정도다. 그러나 예대 입시에 필요한 도구는 그 양이 장난 아니게 많다. 데생에 필요한 도구만 해도 카르통(밑그림), 목탄, 떡지우개, 지우개(또는 빵)……. 유화를 그리는 데 필요한 도구는 물감, 페인팅 오일, 페인팅 나이프, 여러 종류의 붓, 종이 팔레트, 클리너(붓을 씻는 용액), 양동이…….

이러한 물건을 예비 물품까지 포함해 옮기려면 상당히 큰 가방이 필요하다. 지방에서 올라오는 사람이라면 더욱더. 그렇다고 바퀴가 달린 캐리어에 담아 오면 더 큰 문제에 봉착하게 된다.

"입시 당일에는 엘리베이터를 쓰지 못해요. 그리고 난처하게도 유화 시험은 회화동 5층 또는 6층에서 열리죠."

시험장까지는 계단으로 올라가야 한다. 더욱이 미술캠의 교실은 크기가 큰 그림을 그리고 전시할 수 있도록 한 층의 천장 높이가 일반적인 빌딩의 2층 높이로 설계되어 있다. 시험장이 6층이면 실질적으로 12층만큼 무거운 화구를 짊어지고 계단을 올라야 하는 셈이다.

"시험 당일에 집합 장소에 모이잖아요? 그러면 시험관이 나타나 '저를 따라와 주십시오'라고 말해요. 그러곤 곧장 성큼성큼 계단을 오르기 시작하죠. 학교에 와서 다들 지구력 레이스를 시작하는 셈이에요. 헉헉 거칠게 숨을 쉬면서 계단을 오르고 또 오르죠. 도중에 지쳐서 주저앉기도 하고, 운동 부족인 사람은 얼굴이 시뻘개지기도 해요. 도중에 이탈하는 사람도 있을걸요? 그래서인지 다들 '헌터 시험'이라고 불러요."

이 시련을 극복하지 못하는 한 유화 시험은 치를 수 없다. 화구를 짊어

지고 계속 오르다 보면 저 멀리 아래의 광경이 보인다. 우에노 동물원의 우리도 내려다보인다. 산소 부족에 시달리면서도 앞 사람에게 뒤처지지 않으려고 필사적으로 따라 올라간다. 뒤처지는 사람, 쓰러지는 사람, 친구끼리 격려도 하고, 또는 '나는 그냥 두고 먼저 가', '너만 두고 갈 순 없어' 같은 대화도 나누면서…….

"수험생은 다들 진지하게 당일에 짐을 조금이라도 가볍게 하려고 여러 가지 궁리를 해요. 그리고 시험에 대비해 근육 트레이닝을 하기도 하고요."

몸집이 작고 호리호리한 오쿠야마 씨는 정말 힘들었다고 말하며…… 웃었다.

호른으로 네 컷 만화를

예대의 과거 문제를 훑어보다 보면 가끔 고개를 갸웃하게 만드는 문제도 있다.

"……의 상태를 아래의 조건에 따라 해답 용지에 아름답게 묘사하라."

이런 표현은 아직 장난에 불과하다.

"문제 1. 자신의 가면을 만드시오."

이 문제에는 주석이 달려 있다.

"종합 실기 이틀째에 각자 제작한 가면을 쓰고 오시오."

그게 다가 아니었다.

"가면을 썼을 때 말할 대사를 답지에 100자 이내로 쓰시오. (종합 실기

이틀째에 담당자가 그 내용을 읽을 예정입니다.)"

이런 불가사의한 문제의 의도는 2011년의 건축과 문제에 있는 한 구절을 읽어 보면 이해될지도 모른다.

"한편, 이 시험은 당신의 구상력, 창조력, 표현력을 평가하기 위한 것으로, 정해진 정답을 원하는 시험이 아닙니다."

추상적인 뭔가를 평가하기 위한 시험인 듯하다.

전체적으로 예대의 수준은 높다. 먼저 음악캠이라면 연주 기술, 미술캠이라면 데생력 같은, 이른바 기초적인 부분이 뛰어나야 한다. 그러나 그 정도는 당연히 잘해야만 한다. 왜냐하면 그건 노력으로 어떻게든 메울 수 있는 부분이니까.

예대가 원하는 인재란 기초는 당연히 잘하면서, 재능 없이는 표현할 수 없는 무언가를 지닌 학생이다. 심사하는 교수에게 '이 학생은 반짝이는 재능이 있다'라는 인식을 심어 주지 못하면 합격점은 받을 수 없다.

"음악환경창조과는 '자기표현'이라는 시험 과목이 있어."

음악캠 졸업생인 야나기사와 씨가 동기의 일화를 소개해 주었다.

"자기표현……?"

"뭐든 좋으니 자신을 어필해야 해. 내 친구는 네 컷 만화를 호른으로 표현했어."

"어? 그게 무슨 말이야?"

"도화지에 네 컷 만화를 그려서 가져왔어. 그걸 한 장씩 넘기면서 대사 부분이 나올 때마다 호른으로 불어서 표현했대. 대사처럼 들리도록."

"그 사람은 어떻게 됐는데?"

"합격했어."

"………?"

"그리고 이런 과제도 있었대. 연필, 지우개, 종이를 주고는 하고 싶은 일을 해 보라는 과제."

"그건 그래도 예술 같아 보이는데?"

"응. 내 친구는 묵묵히 연필심을 깎았어. 그러고는 그 심을 잘게 부숴서 얼굴에다 붙였어."

이야기가 왠지 심상치 않다.

"마지막으로 종이로 얼굴을 확 때렸대. '철썩' 하고. 그러면 종이에 검은 자국이 남잖아? 그걸 자화상이라고 주장하며 제출했다나 봐."

"그 사람은 어떻게 됐는데?"

"합격했어."

설령 그런 생각을 떠올렸다고 하더라도 나라면 절대 실행에 옮길 수 없는 일이다.

극단적인 예를 들었지만 개성은 매우 중요하다. 이를테면 2015년 회화과 유화 전공의 문제.

"색종이를 좋아하는 형태로 접고, 그걸 모티브로 그림을 그리시오."

색종이를 어떤 형태로 접을 것인가, 무엇을 테마로 삼을 것인가, 어떤 각도에서 어떤 구도로 그릴 것인가. 인간성이나 가치관을 드러내게 만든다고 해도 과언이 아닌 문제였다. 물론 절대적인 정답은 존재하지 않

기에, 채점 기준은 결국 '교수의 선호도'에 달리게 된다. 그래도 그 선호도가 한쪽으로 치우치지 않도록 심사하는 교수는 여러 명이 존재하며, 각자가 괜찮다 싶은 작품에 표를 던진다. 득표수가 곧 득점이 되는 시스템이다. 합격 라인은 매년 달라지지만 50~60% 정도가 합격한다고 한다. 한 사람 한 사람이 일본을 대표하는 아티스트인 동경예대의 교수진. 그들 절반의 마음을 움직일 수 있는가, 없는가. 그게 예대의 입시였다.

3

예술을 대하는 마음

거리의 탕아에서 예술가로

화려한 벨트에 세련된 손목시계. 민무늬 티셔츠에 반바지. 단발머리에 햇볕에 그을린 피부. 다카하시 유이치 씨(가명)가 예대의 일본화 전공에 이르기까지의 과정은 상당히 복잡했다.

"옛날부터 그림 그리기를 좋아했는데, 중학교 때부터 그라피티에 푹 빠졌습니다."

그라피티란 스프레이로 벽이나 셔터에 그림을 그리는 일종의 예술이자 낙서이기도 하다. 하지만 소유자의 허락을 받지 않고 그리면…….

"불법이죠?"

"불법입니다. 처음 그렸을 때는 얼마나 속이 벌렁거렸는지 모릅니다."

"주로 밤중에 그리셨나요?"

"네. 지하철 막차를 타고 나가서 아침까지 그렸어요. 자연히 올빼미형 생활이 될 수밖에 없었습니다."

다카하시 씨의 말투는 매우 차분했다. 소박하고 입이 무거운 인상으로, 질문에 맞게 대답해 주는 게 고작이지만 그렇다고 말하길 싫어하는

모습도 아니었다.

"처음엔 혼자서 활동했는데, 어느 날 보니 그라피티 관련 홈페이지에 제 닉네임과 함께 '함께하자!'라고 적혀 있더군요. 절 불러낸 겁니다. 그때부터 동료가 생기고, 파티를 맺었습니다. 그라피티는 여러 그룹으로 나뉘어 있는데, 저는 비교적 과격한 편에 속해서……."

"그룹마다 어떤 차이가 있나요?"

"예를 들면 그림이나 예술의 완성도를 중요하게 생각하는 그룹이 있습니다. 그래서 그림을 그릴 때도 정식으로 허락을 맡고 그리곤 하죠. 우리는 반대로 얼마나 그리기 어려운 장소에 그림을 그릴 수 있는가를 중요하게 봤습니다. 이를테면 고지, 잠입하기 어려운 장소, 선로, 빌딩 위 같은 곳입니다. 제한받는 가운데 동료들과 실력을 겨루는 행위가 마치 게임 같아서 재미있었습니다."

"왜 그만두셨나요?"

"체포됐습니다."

"네……?"

"몇 번이나 체포됐습니다."

다카하시 씨는 나와 눈을 마주치며 차분한 목소리로 말했다. 경찰에 잡혀 계도를 받은 일이 한두 번이 아니라고 한다. 부모님과의 사이도 나빠져 집에 돌아가지 않고 길거리에서 잠을 자며 그라피티를 계속한 일도 있다는 모양이다.

"어느 날, 보호관찰 중에 붙잡혔습니다. 소년원에서 8개월을 보냈죠. 그렇게 되고 나니 흥이 깨져 그라피티를 그만뒀습니다."

다카하시 씨는 그 이후로 건축 공사 현장에서 5년 동안 일했다. 사람들이 독립을 추천할 만큼 실적을 쌓았지만 다카하시 씨는 다시 '밤의 세계'로 돌아갔다.

"저는 술을 마시며 돌아다니길 좋아하거든요. 그게 심해져 결국엔 화류계에 들어갔습니다. 처음에는 카바레 클럽의 웨이터였어요. 그러다가 친구랑 같이 호스트 클럽을 해 봤죠. 문을 닫은 카바레 클럽을 이용해 3일간만 운영했는데, 술값 30만 엔을 투자해 150만 엔을 벌었습니다. 그래서 짭짤하다는 생각에 정식으로 가게를 열었어요."

"오오."

"그런데 망했습니다. 처음엔 순조로웠는데, 화류계에는 옥신각신하는 문제도 워낙 많다 보니 결국 가게를 포기했습니다. 그 이후로는 다른 곳의 점장으로 취업해 호스트 클럽을 경영했어요. 3~4년 정도 했죠."

"그 이후에는요?"

"그 이후에는 예대의 일본화 전공을 목표로 공부했습니다."

"네……? 일의 자초지종을 알 수 있을까요?"

"그러니까…… 전 문신에 흥미가 있었거든요. 직접 제 몸에 그리고 새겨 보고 싶어졌습니다. 문신이란 말을 들으면 호랑이 그림이나 용 그림이 떠오르곤 하니까…… 일본화가 좋지 않나 했어요."

"문신을 배우기 위해 예대에 들어오려고 하신 건가요?"

다카하시 씨는 잠시간 고개를 숙이고 곰곰이 생각했다. 그리고 내 눈을 보고는 중얼거리듯이 말했다.

"문신은 사실 핑계였을지도 모릅니다."

"핑계요?"

"주변 사람들에게 '그림을 그리고 싶다'라고 말하기가 쑥스러워서……. 그냥 문신이라고 둘러댄 걸지도 몰라요."

다카하시 씨는 예전부터 계속 그림을 그리고 싶었던 것이다.

교수들의 아교 회의

일본화란 대체 무얼 말하는 걸까. 나는 어렴풋이 수묵화 같은 이미지를 떠올렸지만, 일본화를 전공하고 있는 사토 카린 씨는 이렇게 설명해 주었다.

"일본에 서양의 미술이 들어온 시기는 메이지 시대[8]예요. 그때 입체 표현 같은 새로운 개념도 같이 들어왔죠. 그렇게 서양화가 들어오자 그 이전부터 전통적으로 만들어진 그림을 일본화라고 부르게 되었어요."

몸집이 작고, 짧은 밤색 머리를 한 사토 씨는 마치 순정 만화에 등장할 것 같은 사람이었다. 무릎 위에 손을 겹쳐 놓고 등을 곧게 세운 모습이다. 살짝 아래를 보고 있다가도 말을 할 때는 똑바로 고개를 들었다.

"유화하고는 다르군요?"

"네. 일단 소재가 달라요. 일본화는 '분말 물감'이라고 해서, 광석의 분말로 만든 물감을 사용해요. 이 분말 물감 자체는 단순한 안료라 종이에 붙지 않으니, 아교를 사용해요. 아교는 동물의 젤라틴인데, 그걸 접착제로 사용하죠. 분말 물감과 아교를 섞어 일본 전통 종이에 칠하는 게 기본이에요."

"아하. 아교를요……"

8 1868년~1912년.

"아교는 필수품이에요. 오래도록 일본화 전공자들이 필수적으로 사용하던 '삼천본 아교三千本膠'라는 상품이 있었는데, 그 상품을 생산하던 회사가 문을 닫게 됐을 때는 교수님들이 모여서 '아교 회의'를 열었을 정도예요. 결국 다른 회사에서 '삼천본 아교 아스카'라는 이름으로 판매하게 돼서 겨우 가슴을 쓸어내렸죠."

"모두 일본화를 공부하다가 예대에 들어오신 건가요?"

사토 씨는 손을 좌우로 흔들었다.

"아니요. 막 입학했을 때는 다들 일본화 화구에 익숙지 않아요. 처음 접하는 사람도 많으니까요. 시행착오를 겪으면서 전통적인 기법을 배우는데, 이게 또 굉장히 복잡해요."

설명하긴 어렵지만. 사토 씨가 그렇게 운을 띄우며 말을 계속했다.

"예를 들면 아교를 다루는 일만 해도…… 진한 아교를 너무 많이 바르면 말렸을 때 그림이 버석버석해져서 쩍쩍 갈라져요. 반대로 너무 연한 아교를 바르면 물감이 그냥 떨어져 버리고요. 그래서 어떻게 사용할지 고민을 많이 해야 해요. 세 배로 희석한 아교를 두 번 바르고, 그 위에 두 배로 희석한 아교를 한 번 바르고 하는 식으로……"

"그렇게 몇 번이나 반복해서 발라야 하나요?"

"그러네요. 이건 그나마 간단한 방법이에요. 사용하는 물감이나 그림의 질, 표현 방법에 따라 더 다양한 방법을 시도해야 하죠."

"그때마다 말려야 하니…… 상당히 오랫동안 기다려야겠군요."

"네. 그림을 말리는 동안 옆에서 만화를 읽거나 하면서 기다려요. 계~속 운동만 하는 사람도 있는데, 그 사람은 근육이 굉장히 불끈불끈해요."

오로지 그림 생각뿐

"일본화는 무척 즐거운 예술입니다. 제한 사항이 있는 가운데 여러모로 궁리해야 한다는 점이 특히 좋습니다."

호스트 클럽 경영자 출신인 다카하시 씨는 일본화의 매력을 그렇게 표현했다.

"솜씨를 겨룰 수 있거든요. 이를테면 처음에는 굵은 분말 물감을 바르고, 그다음으로 미세한 분말 물감을 바르는데, 그걸 나중에 깎아 내 보면 깜짝 놀랄 만큼 독특한 표현이 완성됩니다."

"아하. 여러 가지로 궁리해 볼 여지가 많이 생기는군요?"

"노리고 여러모로 궁리해 보기도 하지만, 정말 우연히 생각지도 못한 작품이 만들어지기도 합니다. 완벽히 자신의 의도대로 되진 않았어도…… 그림이 알아서 작품을 완성해 주어서 제가 그걸 거두어 가는 감각에 빠져들기도 해요. 바로 그게 좋은 점입니다."

계속 무표정했던 다카하시 씨가 어렴풋한 미소를 지었다.

"다른 사람이 그린 일본화 중에는 도대체 어떻게 그렸는지 전혀 짐작이 가지 않는 그림도 많습니다. 그러면 저도 지기 싫어서 이렇게도 해 보고 저렇게도 해 보죠. 스스로 일본화를 그리고 있기에 그 그림이 얼마나 대단하고 완성하기 어려웠는지를 알 수 있고, 또 어떻게 그렸는지 궁금해지기도 하는 겁니다."

"일본화라는 규칙 안에서 경쟁을 한다는 말씀이시군요."

"맞습니다. 일반인을 위해 그린다기보다는 일본화 전공자를 겨냥해 그리는 경향은 있습니다."

"그라피티를 그리던 시절이랑 비슷하네요."

“그럴지도 모르겠군요. 전 항상 그림에 관해 생각합니다. 물감이라든가, 주제라든가……”

“그림 이외의 취미는 없으신가요?”

다카하시 씨는 잠시 고개를 숙였다가 생각이 났다는 듯이 고개를 들었다.

“전…… 쇼핑을 좋아합니다.”

“어떤 물건을 주로 사시나요?”

“그림의 모티브가 될 만한 물건을…… 자주 삽니다.”

머리를 긁적이는 다카하시 씨. 결국 그림과 관련되어 있는 취미였다.

“전 몰두하는 체질이라서요. 자주 온종일 그림만 그리기도 합니다. 그러다 보면 지쳐서 결국 그리지 못하게 되기도 하지만요.”

“그럴 때는 무슨 일을 하고 지내시나요?”

“청소를 합니다.”

“청소를요?”

다카하시 씨는 여전히 아주 진지한 표정을 지으며 고개를 끄덕였다.

“청소해서 방을 깨끗하게 해 둡니다. 필요 없는 물건을 버리거나……. 따로 할 일이 전부 사라지면 더욱 그림에 집중하기 쉬워지니까요. 그러고는 그림 앞으로 다시 돌아갑니다.”

같은 일본화 전공인 사토 씨에게서는 이런 말을 들었다.

“전 삼수해서 들어왔어요. 입시 학원에 다니다가요. 오래 걸리긴 했지만, 그래도 즐거웠어요!”

“입시 공부가 즐거웠다고요?”

사토 씨가 덧니를 드러내며 웃었다.

"네! 그림을 그릴 수 있었으니까요."

그림을 너무너무 그리고 싶어서 참을 수 없다는 느낌. 다카하시 씨나 사토 씨에게서는 좋아한다는 마음이 만들어 내는 무한한 에너지가 꽉꽉 전해져 왔다. 그러나 모든 사람이 너무 좋아 어쩔 수 없다는 마음을 품으며 예대에 들어오는 것은 아니다.

피아노가 너무너무 싫어서

"피아노도 음악도 아주 싫었어요. 땡땡이칠 방법만 생각했었죠."

"그러셨나요?"

놀라워하는 내 앞에서 음악이론과의 혼조 아야 씨(가명)는 쇼트커트 머리카락을 흔들며 고개를 끄덕였다.

혼조 씨가 피아노를 시작한 시기는 세 살 때였다고 한다.

"엄마가 피아노 교실 선생님이었어요. 아빠도 음악을 좋아해서 처음부터 약간 한쪽으로 치우친 가정이었죠. 공부보다 피아노가 더 중요했어요. 시험에서 100점을 받아도 칭찬을 안 해 주더라니까요? 공부는 못해도 괜찮으니까 피아노를 열심히 하라고 격려하는 집안이었어요. 어렸을 때부터 계속이요."

혼조 씨의 목소리는 방울이 굴러가는 듯했지만, 발음은 조금 부정확했다.

"엄마는 사립 음대 출신인데, 원래는 예대를 동경해서 예대에 가고 싶었나 봐요. 하지만 여러 면으로 자신의 역량에 부족함을 느낀 바가 있어서, 저한테는 어릴 때부터 최고의 음악 교육을 시키고 싶었대요."

"그런데 하고 싶지도 않은데 누가 억지로 시키면 그것만큼 괴로운 일

도 없지 않습니까……”

“맞아요. 정말 힘들었어요! 엄마를 무서워할 정도였으니까요. 물론 평소에는 좋은 엄마고, 저도 엄마를 좋아하지만 피아노라는 말만 나와도 사람이 달라져요. ‘왜 이 정도도 못 하니!’ 하고 소리치곤 하니까, 점점 더 피아노가 싫어질 뿐이었어요.”

싫어지면 연습도 안 하게 된다. 연습을 안 하니 어머니에게 혼난다. 혼나니까 더욱 하기 싫어진다……. 이러한 악순환이 계속되면 출구도 찾을 수 없어진다.

“연습하는 척만 하고 만화를 읽었어요. 왼손으로는 건반을 치며 소리를 내고, 오른손으로는 만화책을 들고 읽는 거죠. 2층에는 아빠가 있어서 가끔 제가 연습을 잘하고 있나 확인하러 오는데…… 계단에서 소리가 들리면 만화책을 옆에 휙 던져 놓고 아무렇지 않게 양손으로 피아노를 쳤어요. 그리고 또 아빠가 나가면 만화책을 집어 들었고요.”

“왠지 다 알고 계셨을 것 같은데요.”

“나중에 물어봤더니, 뻔히 다 알고 있었대요.”

멋쩍게 혀를 살짝 내미는 혼조 씨. 땡땡이치는 방법을 찾는 나날은 오래도록 계속되었다고 한다.

“하지만 몇 번이고 서로 부딪치다 보니 조금씩…… 부모님도 바뀌었어요. 점점 관대해졌죠. 덕분에 지금은 웃으면서 옛날이야기를 할 수 있을 정도의 사이가 됐어요.”

의무를 다하고 활을 꺾다

"음악캠에 입학한 학생들, 특히 피아노나 바이올린으로 들어온 학생들은 사실상 세 살 때 인생의 진로가 결정된 거나 마찬가지야."

음악이론과 졸업생 야나기사와 씨가 심각한 표정으로 하던 말이 떠올랐다.

"어릴 적부터 음악에 파묻혀 살다가 겨우 예대에 들어오는데, 졸업한 뒤에도 계속 그 길을 걸어가야 하잖아? 그걸 자신의 의지대로 결정한다면 좋겠지만, 세 살짜리면 결국 부모님이 하라고 해서 하는 경우가 많다 보니⋯⋯."

부모님과 자신의 의사가 맞지 않으면 괴로울 수밖에 없다.

"내 지인 중에도 어릴 때부터 부모님이 하라고 해서 억지로 바이올린을 하게 된 사람이 있어. 예대 기악과 바이올린 전공에도 합격하고, 4년간 바이올린 전공도 착실히 잘한 재능이 있는 사람이야. 그것도 수준급의 재능이."

"그 사람은 어떻게 됐어?"

"졸업하더니 미련 없이 바이올린을 그만두더라고. 이제 의무는 다했다고 하면서."

자기 자녀에게 기대를 거는 부모와 그 기대에 부응하려는 아이. 하지만 아이에게도 자신의 의지가 있으니, 그 균형을 잡기가 쉽지 않은 듯했다.

혼조 씨는 과연 어떨까.

"전 중고등학생 때는 학교 선생님이 되고 싶었어요. 그래서 처음에는 제가 살던 지역 대학의 교육학부를 알아봤죠. 그런데 엄마가 예대를 동경하던 사람이라고 말씀드렸잖아요? 그 영향을 받아서 기왕이면 예대

를 한번 시도해 볼까 싶더라고요. 그래서 예대의 음악캠 중에서 제일 교사라는 직업에 도움이 될 만한 학과를 골랐어요."

"그게 음악이론과였군요."

혼조 씨가 고개를 끄덕였다.

베토벤에서 스와 신사까지

"음악이론과는 음악학을 배우는 학과지만, 더 알기 쉽게 설명하자면 '말을 사용해 음악을 표현하는 곳'이에요."

혼조 씨는 익숙한 말투로 말한 뒤, 표정을 확 바꾸며 웃었다.

"사람들이 자주 물어요. 거긴 뭐 하는 데냐고요. 기악과나 성악과가 '소리'를 사용해 음악을 하는 곳이라면, 음악이론과는 '말'을 사용하는 곳이에요."

같은 학과를 졸업한 야나기사와 씨가 이렇게 말한 적이 있다.

"콘서트의 팸플릿에 해설이 들어가 있지? 그런 해설을 쓰는 사람들이 바로 우리야. 음악에도 배경지식이 필요하잖아? 언제 어디서 작곡되었는가. 당시의 세상 정세는 어땠나. 전쟁이 한창이라 세상을 걱정한 작곡가가 만들었다든가, 사랑에 실패한 작곡가가 그 고통스러운 마음을 쏟아부어 만들었다든가, 그런 사실을 알고 들으면 더 재미있겠지?"

그렇구나! 그것도 음악에 있어서 중요한 요소다.

그렇다면 구체적으로 어떤 공부를 하는 걸까. 나는 혼조 씨에게 음악이론과의 커리큘럼에 관해 물어보았다.

"1학년, 2학년 시절에는 우선 음악학의 기초를 공부해요. 크게 여섯 가

지로 나눌 수 있는데, 열거하자면 서양음악사, 일본음악사, 동양음악사
…… 동양은 인도나 중국이라 보면 될까요. 그리고 음악이론, 음악미학,
음악민속학. 이렇게 여섯 가지예요."

"정말 딱 학문이란 분위기가 전해져 오네요."

"그렇죠? 강의 형식으로 배울 때가 많아요. 그리고 과제를 내 주시면
직접 조사해 발표하거나, 읽어 보거나……. 읽고 쓰는 일이 일상이죠. 그
래도 재미있어요."

그게 재미있다고? 나는 예대 음악이론과 홈페이지의 체험담이나 음악
이론과 학생들의 리포트를 직접 읽어 보았다. 글이 빽빽이 들어차 있어
서 보기만 해도 질린다 싶었는데…… 어느새 푹 빠져 읽고 있는 자신을
발견했다.

이를테면 음악민속학 초급 강의를 들은 학생의 감상.

"중앙 보르네오 숲에 사는 푸난족의 신*의 목소리 음성 표현이 인상적
이었습니다."

중앙 보르네오 숲에 사는 푸난족의 신의 목소리 음성 표현? 무심코 몇
번이고 혼자서 그 말을 중얼거렸다. 그건 대체 어떤 목소리일까? 이 수
업, 좀 듣고 싶은걸?

악서 강독樂書講讀이라는 수업도 있다. 음악 문헌, 이를테면 '샤미센⁹ 음악
에 관해 서술한 에도 시대¹⁰의 사본'을 실제로 읽어 보기도 한다고 한다.
샤미센이 어떠니 따지기 이전에 당시의 글은 초서체 한자라 현대인인 우

9　일본의 전통 현악기.
10　1603년~1868년.

리로서는 읽어 볼 수조차 없다. 다시 말해 이 수업을 열심히 들으면 샤미센의 역사를 배울 수 있을 뿐만 아니라, 초서체를 해독하는 스킬도 익힐 수 있다. 에도 시대 사람들과 같은 문자를 쓸 수 있다니 멋진 일이다.

그리고 실기 수업도 있다. 실제로 악기를 접하고 연주하는 수업인데, 접하는 악기의 수가 매우 많았다. 가믈란, 고큐^{胡弓}, 중국 비파, 시타르 등등…… 동양 음악 연주 Ⅰ(시타르 연주)라는 수업의 감상을 소개하자면 이렇다.

"사리 차림도 우아한 수시마 교수님. 덩굴무늬가 그려진 멋진 인도 현악기. 비현실적인 공간을 만끽하는 동시에 교수님의 '악기는 신이니 그 위를 넘어 다녀서는 안 됩니다'라는 주의를 들으며 즐겁게 '음계 연습'에 몰두했습니다."

음악은 수수께끼로 가득한 깊은 세계다. 어째서 화음의 조합은 아름답게 들리는 것일까. 왜 이런 악기가 존재하고, 이런 음악이 만들어졌는가. 왜 고릴라는 인간처럼 콧노래를 부르는가. 그런 의문 모두가 바로 음악 이론과가 공부하는 영역이다.

"참고로 삼고 싶은데, 혼조 씨가 작성하신 리포트나 자료를 좀 보여 주실 수 있을까요?"

"좋아요!"

며칠 후에 도착한 자료는 두 가지. '환상교향곡에서 찾아볼 수 있는 베

토벤의 영향력'과 '스와 신사 온바시라 축제에서 노래하는 기야리우타[11]에 관한 연구 계획서'였다. 베토벤에서 스와 신사까지. 음악에 관한 것이라면 뭐든 연구한다!

싫어하기에 오히려 전할 수 있는 것

"전 피아노를 싫어해서 음악도 즐겁다고 생각해 보지 못했지만……오히려 그래서 제가 전해 줄 수 있는 것도 있으리라 생각해요."

혼조 씨가 생긋 웃었다. 혼조 씨는 마지막까지 '좋아한다'고는 말하지 않았지만, 나름의 방법으로 계속해서 음악 분야에서 최선을 다하고 있다.

"혼조 씨에게 음악이란 무엇인가요?"

잠시 생각하는 혼조 씨.

"떼려야 뗄 수 없는 존재일까요? 아무리 떨쳐 내려고 해도 끈질기게 들러붙지만…… 그러면서도 동시에 음악은 보람이자 목표예요. 음악 덕분에 더 반짝이는 삶을 살 수 있게 됐다고 할까."

그는 숨을 한 번 내쉬고 계속 말했다.

"전 나가노 스와 출신인데, 동향의 음대생들이 모여서 여는 '제11회 귀성 콘서트'를 이번에 열거든요. 제가 그 콘서트의 대표를 맡게 됐어요. 오늘은 그 회의에 참석했다 돌아온 참이에요."

"콘서트의 대표! 굉장한걸요?"

"대표나 기획은 주로 음악이론과에 속한 사람이 맡아요. 기악과는 연

11　木遣り唄, 무거운 나무나 암석을 운반하거나 땅을 다지면서 또는 축제일에 수레를 끌면서 부르는 노래.

주 연습을 하느라 빠듯할 때가 많아서요. 그 외에도 전 교내 합주단의 매니지먼트도 맡고 있어요. 홈페이지를 만들거나, 공식 트위터에 글을 올리거나, 일정을 조정하거나, 티켓을 판매하는 일이에요. 제가 돕고 있는 목관합주단이 이번에 예대제에서 콘서트를 열기로 했으니 시간 되시면 꼭 한번 와 주세요!"

음악을 싫어하게 된 경험이 있는 혼조 씨이기에 오히려 음악을 좋아하는 동료들을 더욱 수월하게 지원해 줄 수 있는 것인지도 모른다. 음악을 소리 이외의 형태로 다른 사람에게 전해 줄 수 있는 가교 역할이 가능한 것도 그 때문일지도. 왠지 혼조 씨가 교사를 목표로 노력하는 일조차 하늘의 인도인 것만 같았다.
가볍게 이야기했던 혼조 씨의 말을 아직도 잊을 수 없다.
"어떻게 '전달할지' 매일 생각하고 있어요."
호불호를 넘어, 예술만이 지닌 중력 같은 힘을 느낄 수 있었다.

2015년 9월 6일. 제68회 예대제 3일째.
나는 목관합주단의 공연을 보러 음악캠 제1홀 앞으로 갔다. 복도에는 공연 시작을 기다리는 사람들이 길게 늘어서 있었고, 학생들이 분주하게 안과 밖을 오갔다. 그 사이로 복도 모퉁이에서 표를 받고 있는 혼조 씨를 발견했다. 멀찍이서 인사를 하려고 했는데, 품위 있는 옷을 입은 남녀가 혼조 씨에게 말을 거는 모습이 보였다. 일순간 혼조 씨의 얼굴이 확 밝아졌다. 남성은 다정한 눈빛으로 혼조 씨를 바라보았고, 여성도 미소를 짓고 있었다. 혼조 씨의 상기된 목소리가 들렸다.
"엄마, 아빠. 와 줬구나!"

4

천재들의 머릿속

휘파람 세계 챔피언

내가 보기에 예대생은 모두 천재다. 그러나 그런 예대생들 사이에서도 '저 사람은 천재다'라는 말이 나오는 학생이 있다. 음악환경창조과의 아오야기 로무 씨도 바로 그런 사람 중 한 명이다.

"저는 휘파람을 클래식 음악에 포함시키고 싶어요."

굵은 눈썹을 부드럽게 구부려 웃으며 아오야기 씨가 말했다.

아오야기 씨는 2014년에 열린 '국제 휘파람 대회' 성인 남성 부문의 그랜드 챔피언이다. 명실공히 휘파람계의 세계 일인자다. 처음이자 마지막으로 '휘파람으로 예대에 들어온 남자'일 거라는 말을 듣고 있다.

"2차 시험의 '자기표현' 때 비토리오 몬티가 작곡한 <차르다시>를 휘파람으로 불었습니다. 그리고 휘파람을 다른 악기와 대등한 위치로 격상시키고 싶다고 말했습니다."

<차르다시>라는 곡은 전반부는 느리고 평온하지만, 후반부는 간격이 짧아지고 리듬도 매우 빨라진다. 그 빠른 파트가 얼마나 빠른가 하면

예를 들어 자신이 '간장공장공장장'을 인생에서 제일 빠르고 원만하게 말했던 때를 떠올려 주길 바란다. 모르긴 몰라도 그 두 배보다는 확실히 빠를 것이라고 말할 수 있다. 말을 빨리 하기만 해도 혀가 꼬이는데 휘파람을 불다니…….

"연습하면 할 수 있습니다."

"얼마나 연습하시나요?"

"날에 따라 다르지만, 서너 시간 정도 합니다. 하지만 놀면서 연습하는 것에 가까워요. 목욕하면서 휘파람을 불기도 하거든요. 즐기면서 계속하면 실력도 늡니다."

"휘파람을 잘 불고 못 불고를 판단하는 기준이 있다면 뭐가 있을까요."

"한 가지 기준이라고 한다면 얼마나 많은 연주법을 터득했는가가 아닐까요? 휘파람에는 다양한 연주법이 있습니다. 워블링이라든가, 리핑이라든가……. 예를 들면 '아랫입술 계열 혀 워블링'이라는 연주법은 휘파람을 불면서 혀를 아랫입술 안쪽에 댔다가 떨어뜨렸다가 함으로써 숨을 멈추지 않고 고속으로 소리를 전환할 수 있습니다."

이런 느낌이에요. 아오야기 씨는 바로 입을 오므려 휘파람을 불어 주었다. 피피피피피피피피……. 나는 눈을 깜빡이지도 않고 그 모습을 바라보았지만, 대체 어떻게 소리가 나는지 전혀 파악할 수 없었다.

그 외에도 위턱을 사용하고, 목구멍을 사용하고, 입술을 사용하고, 배를 사용하고, 경우에 따라서는 손으로 입을 막는 등의 방법을 이용해 호흡의 온갖 흐름을 조작함으로써 다채로운 표현이 가능하다. 하지만 이런 여러 가지 연주법을 터득할 수 있는 사람은 불과 한 줌에 불과하다고 한다.

"다양한 연주법을 터득하면 세계가 확 넓어집니다. 워블링 하나로는 두 가지 소리밖에 낼 수 없어요. 하지만 다른 기술을 조합하면, 재빨리 다양한 소리로 전환할 수 있습니다. 음계를 만들 수 있는 거죠."

"아주 심오한 영역이군요."

"심오하죠. 아직 발전 중인 영역이니, 지금까지 없던 연주법을 스스로 발명할 필요도 있습니다. 또는 조합이 불가능하다고 여겨졌던 두 가지 연주법을 어떤 식으로든 조합할 수 없을지 생각해 보거나요. 구강 구조를 공부하고, 음색을 음악적으로 연구할 필요도 있겠네요. 휘파람을 부는 사람들은 다들 다양하게 연구하고 있습니다. 저는 지금 휘파람계의 선도자 취급을 받고 있으니, 계속 새로운 목표를 만들 필요가 있어요."

아오야기 씨가 머리를 긁적이며 웃었다.

"그 목표 중 하나가 클래식 음악에 휘파람을 포함시키는 거군요?"

"네. 놀라운 개인기가 아니라 음악으로서 순수하게 즐길 수 있게 발전시키고 싶습니다. 오케스트라나 실내악에 '휘파람'이란 파트를 새로 만들고 싶어요."

오케스트라에 휘파람을

"휘파람은 악기가 필요 없다는 점이 큰 장점이 아닐까 합니다. 언제 어디서든 불 수 있고, 양손도 비잖아요. 다른 일을 하면서도 불 수 있어요."

아오야기 씨의 말대로다. 양손을 쓰지 않는 악기는 보기 드물다.

"그리고 휘파람은 숨을 들이쉬면서도 소리를 낼 수 있어요. 즉, 숨을 돌릴 필요가 없죠."

"아! 그렇다면 음악의 가능성이 더 확장되겠네요."

"그렇습니다. 그게 끝이 아니에요. 휘파람은 글리산도가 가능합니다. 소리의 높낮이를 자유롭게 변경할 수 있어요."

글리산도란 음정을 구분하지 않고 부드럽게 음높이를 조절하는 연주법이다. 예를 들어 피아노라면 건반을 미끄러지듯이 치기도 하는데, 그것을 글리산도라고 말한다. 그렇지만 피아노는 건반과 건반 사이의 소리는 낼 수 없다.

"미끄러지듯이 글리산도가 가능하다는 것이 현악기적인 특징입니다. 그렇지만 휘파람은 현악기와는 다르죠. 인간의 신체라는 관을 사용해 소리를 내는 관악기적인 특징도 갖추고 있습니다. 더 나아가서는 성악과도 비슷한 점이 있습니다. 휘파람은 다양한 특징과 가능성을 품고 있어요."

현악기, 관악기, 성악의 좋은 점을 모두 갖추고 있다. 듣고 보니 왜 지금까지 휘파람이 오케스트라에 포함되지 않았는지 신기할 정도였다.

"다만 결점도 있습니다. 가장 큰 문제는 작은 소리예요. 다른 악기랑 같이 연주하면 소리가 들리지 않아요. 마이크로 소리를 증폭하거나, 소리가 잘 울리는 연주 장소를 선택하면 어느 정도는 해결할 수 있지만요."

그래서 그렇구나. 음향 기술의 발전이 필요하기 때문이었어.

"거기다 직접 건반을 조작하는 연주법이 아니라서 완전히 자신의 감각에만 의지해 소리를 내야 합니다. 그래서 음감을 단련할 필요가 있어요. 입을 자유롭게 움직일 수 있도록 훈련할 필요도 있고요. 그리고 기본적으로 배음을 낼 수가 없습니다."

"배음이 뭔지 알려 주실 수 있을까요?"

"배음은 그러니까…… 음악 용어인데요……."

아오야기 씨는 스마트폰을 꺼내며 천천히 설명하기 시작했다.

"피아노의 '도'를 치면 '도' 소리가 나죠? 이때 물론 사람의 귀에는 '도'가 들리지만…… 사실은 한 옥타브가 높은 '도' 소리도 동시에 울립니다. 이걸 배음이라고 해요. 한 옥타브 높은 '도'는 주파수가 두 배입니다. 어떤 소리를 치면 그 주파수의 두 배의 음, 세 배의 음, 네 배의 음…… 그런 식으로 다양한 주파수의 소리가 같이 납니다."

이 '배음'은 악기에 따라 다르게 나타난다고 한다. 그리고 그 차이야말로 악기 특유의 음색을 낳는다. 그 배음을 낼 수 없다는 말은…….

"이건 기계적으로 만든 배음이 없는 소리입니다."

스마트폰의 앱을 실행하는 아오야기 씨.

띵…….

아, 이건 들어본 적이 있다. 청력 검사를 하면 헤드폰에서 들리는 전자음이다.

"이런 버저 같은 소리가 납니다. 굉장히 무미건조한 소리죠? 사인파라고 하는데요, 휘파람은 항상 이런 소리가 나게 됩니다. 단조롭고, 고음에 치우쳐서…… 듣는 사람으로서는 오랫동안 듣기가 힘들어요."

"배음을 내지 못한다는 게 얼마나 큰 단점인가요?"

"음……. 교수님은 악기로서는 치명적이라고 하시더라고요."

아오야기 씨는 앱을 종료한 다음 나를 바라보았다.

"하지만 어떤 악기든 장단점은 있는 법이니까요. 그걸 반대로 이용해 보고 싶습니다."

"그러신가요. 기대되는걸요?"

"수화기를 들었을 때 나는 '띠~' 소리나 신호등의 '삑삑' 소리도 모두 배음이 없는 사인파예요. 휘파람으로도 똑같은 소리를 낼 수 있습니다.

그래서 전 가끔 신호를 기다리면서 휘파람으로 '삑' 소리를 하나 더 추가해 보기도 하고 그래요."

아오야기 씨가 이를 드러내며 웃었다.

진지하지만 즐기면서

"저는 형 두 명이 바이올린 교실에 다녀서 같이 따라다녔는데, 형들이 휘파람으로 곡을 자주 불었어요. 저도 따라 하다 보니 셋이 휘파람으로 하모니를 이룬 게 계기였습니다. 그런데 그건 단순히 장난삼아 했던 일이에요."

이윽고 아오야기 씨도 바이올린 교실에 다니게 되었다. 아오야기 씨는 그 외에도 피아노, 호른, 오보에도 다룰 줄 안다고 한다.

"중학생이 된 뒤로 주변 사람들에게 휘파람을 잘 분다는 이야기를 듣게 됐습니다. 고등학교에 진학한 이후로는 제가 휘파람을 불기 시작하면 다들 휘파람을 불다 말고 제 휘파람 소리만 듣더라고요. 저는 다 같이 불고 싶었는데……."

"그때부터 휘파람이 악기의 하나로 인정받길 꿈꾸며 예대에 들어올 생각을 하신 건가요?"

"휘파람 세계 대회를 위해 본격적으로 연습을 시작했던 시기가 고등학교 1학년쯤이었습니다. 그리고 고3이 돼서 진로를 고민하는데 부모님이 '휘파람을 더 깊이 연구해 보면 어떠냐'며 예대를 추천해 주셨어요. 음악환경창조과라는 학과라면 그게 가능할지도 모른다면서요."

"어? 그러면……."

"네. 처음부터 휘파람으로 예대에 들어올 생각을 했던 건 아닙니다. 오히려 선생님이 되려고 했어요. 그래서 사립대의 교육학부에도 원서를 냈습니다. 예대에 떨어지면 평범한 대학생이 돼도 괜찮지 않을까 해서요."

아오야기 씨가 큰 몸집을 흔들며 웃었다.

"결과적으로는 예대에 들어왔으니, 일단 이곳에 있는 동안에는 진심으로 휘파람에 최선을 다해 볼 생각입니다. 세계 대회에서 우승까지 했으니까요. 다만, 앞으로도 휘파람을 불어 생계를 꾸려 나갈 수 있을지는 역시 불투명하니, 적극적으로 도전할 생각은 없습니다."

의외였다. 아오야기 씨, 생각보다 태도가 가볍다.

"두 형도 평범한 회사원으로 일하고 있습니다. 음악을 좋아하긴 하지만 '프로로 생활하기엔 실력이 모자라다'라면서요. 저도 교직 면허를 따서 다른 곳에서 착실히 일을 하며…… 휘파람은 부업으로 삼는 게 현실적이지 않을까 생각합니다."

예대에는 오기로라도 프로 연주자나 아티스트가 되겠다는 사람이 대부분인데.

"전 지금도 취미를 즐기듯이 음악을 대하는 편이에요. 음악을 좋아해서 음악을 즐기고 있습니다. 그러니까 솔직히 말하면 싫어하는 곡은 듣고 싶지 않고, 몰라도 그만이라고 생각하는 경향이 있어요. 다른 음악캠 학생들이 들으면 그게 말이 되냐며 놀랄지도 모르지만……"

휘파람은 취미. 하지만 휘파람을 클래식에 포함시킬 방법은 진지하게 연구하고 있다. 그런데 왠지 내 마음 한편에는 아오야기 씨의 말을 전부 소화하지 못한 듯한 찜찜한 감각이 남고 말았다.

현대의 다나카 히사시게

"그 녀석은 '현대의 다나카 히사시게^{田中久重}'예요. 예전에도 없었지만 앞으로도 그런 사람은 들어오지 않을걸요?"

공예과 단금 전공의 야마다 타카오 씨가 말했다. 다나카 히사시게는 에도 시대 후기의 발명가로 '글자 쓰는 인형'을 비롯한 수많은 기계 장치 인형을 만든 사람으로 잘 알려져 있다. 사람들은 '일본의 에디슨'이라 부른다.

공예과 주금 전공의 시로야마 미나미 씨도 덧붙였다.

"사노는 천재예요, 천재."

"안녕하세요, 처음 뵙겠습니다. 사노입니다."

눈앞에 나타난 사람은 몸집이 작고 조용한 분위기의 청년이었다. 사노 케이스케 씨는 오른손으로는 소중하게 공구 상자를 들고 왼손은 갈색 코트 주머니에 넣은 채, 꾸벅 고개를 숙였다.

사노 씨도 역시 기계 장치 인형을 만들고 있다고 한다.

"중학생 시절에 말이죠, 기계 장치 인형을 보고 충격을 받았거든요. 전기가 없던 시절에 그런 동작을 실현한 굉장한 기술과 구조를 그려 보다가 나도 어쩐지 움직이는 물건을 만들 수 있을 것 같다는 생각이 들기 시작해 그걸 직접 구현해 보고 싶어졌어요. 학교에서 선생님한테 목공을 배우고 있었으니…… 글자 쓰는 인형 흉내를 내서 만들어 볼까 생각하게 된 거예요."

다나카 히사시게의 최고 걸작 중 하나인 글자 쓰는 인형. 전력이나 회로 없이 태엽과 톱니바퀴만으로 움직이며 붓을 들고 먹을 묻혀 '寿(목숨

수)’ 등의 한자를 화선지에 쓰는 인형이다. 마치 인간 같은 현실적인 움직임이 특징으로, 머리를 움직여 시선을 바꾸면서 붓을 조작해 '회봉[®]^{주12}'과 '삐침'까지 정교하게 재현한다.

"히사시계의 글자 쓰는 인형은 바닥에 앉아 있지만…… 저는 서서 쓰게 해 봤어요. 그런데 생각보다 어려워서. 솔직히 괜히 했다는 생각이 들더라고요."

"서서 쓰게 만들기는 어려운가요?"

"많이 어려워요……. 앉아 있는 인형이라면 엉덩이나 허리에 기계 장치를 넣을 수 있잖아요. 그런데 서 있으면 가느다란 다리 두 개에 직경 6센티미터 원기둥 두 개의 기계 장치를 넣어야 하거든요. 균형을 잡기가 어려워져요."

"그럼 왜……"

"기왕에 만드는 거니까, 그런 걸까요……"

사노 씨는 생각하고 또 생각하며 말을 이어갔다. 아주 정중하게 설명해 주지만 설명이 특기는 아닌 듯했다.

"기계 장치 인형은 도면부터 만드나요?"

가볍게 고개를 끄덕이는 사노 씨.

"다만 150년 전의 인형이다 보니, 도면이 항간에 공개되어 있지는 않아요. 저로서는 인형의 움직임 외엔 아무것도 알 수 없는 거죠. 도면을 만드는 데만 1년이 넘게 걸렸습니다."

12 붓글씨를 쓸 때 획이 끝나는 부분에서 오던 방향으로 붓을 다시 되돌린 후 떼는 방법.

"그 말씀대로라면, 흉내 내서 만들었다기보다 처음부터 만들었다고 보는 편이 좋지 않을까요?"

"그러네요……. 움직임 이외에는 처음부터 만들었다 볼 수 있겠네요."

"제작 기간은 얼마나 걸렸나요?"

"입시 공부를 하기 전에 만들었으니, 3년 정도일까요. 사람의 필기 동작을 상하, 좌우, 앞뒤, 이렇게 세 개로 나누고, 각각 독립적인 세 개의 캠에 기록, 연동시켜서 재현했어요. 캠의 형태는 시행착오를 반복해서, 처음 생각했던 대로는 잘 안 되다 보니 만들면서 생각하느라…… 시도 횟수만 600번이 넘어요."

스프링의 회전 운동을 인형의 다양한 움직임으로 변환하기 위한 판상 부품을 캠이라고 한다. 그걸 600번이나 만들고 시험하면서 작은 인형의 움직임을 계속 조정하다니. 이 사람의 머릿속이 어떤지 한번 확인해 보고 싶어질 정도다.

"일단은 완성했지만 솔직히 말해 만족할 만한 수준은 아니었어요. 인형이 쓴 문자의 완성도가 히사시게에 비하면 훨씬 떨어졌으니까요. 지금 만드는 인형은 예전보다 품질을 높여 훨씬 더 인간답게 움직이도록 만들고 싶어요. 그 모습을 보고 사람들이 크게 놀랄 수 있을 만큼요."

사노 씨가 현재 제작 중인 기계 장치 인형의 실제 부품을 보여 주었다.

나무판, 가느다란 막대, 인형의 얼굴과 몸을 구성하는 목제 부품…….

이러한 부품은 목공 선생님에게 배우면서 만드는 법을 터득했다고 한다.

하지만 부품은 이게 다가 아니었다. 톱니바퀴. 직경 수 센티미터짜리부터 밀리미터 단위의 톱니바퀴까지, 크기는 모두 제각각이었다. 그리고 프레임, 캠, 축봉, 와이어, 나사, 너트……. 자동차의 내부를 모두 해체

한 듯한 대량의 정밀한 부품들.

"이것도 전체 부품을 생각하면 극히 일부지만요……?"

"부품이 아주 많군요. 전부 몇 개나 되는지 여쭤봐도 될까요?"

"네? 글쎄요……. 1000개는 확실히 넘을 것 같은데요."

"그걸 전부 직접 만드셨나요?"

"네."

톱니바퀴는 철판부터 직접 만들었고, 나무 부품도 나무를 잘라 직접 만들었다고 한다.

"이걸 어떻게 다 만드셨나요?"

"먼저 톱니바퀴 책을 사서 공부했어요. 정확한 톱니바퀴를 만드는 법을 배운 이후에는 계속 만드는 작업이 계속됐어요. 모눈종이에 도면을 그리고 설계하는데, 만들면서 설계를 바꾸기도 하니, 그때마다 부품도 새로 만들어야 해요."

모눈종이에 톱니가 100개짜리 직경 3센티미터의 톱니바퀴를 '그리는' 것만 해도 정신이 아득해질 정도인데, 사노 씨는 이걸 실제로 '만든다'. 몇백 개나.

"기계를 사용해 만드시죠?"

"그렇죠. 부품에 따라서 만드는 법이 다르지만, 연마기라든가, 톱니바퀴를 고속으로 회전시키는 기계라든가, 여러 가지를 사용해요."

계속해서 감탄하는 내 앞에서 사노 씨가 담담하게 설명했다.

"그런데 결국에는 손톱이랑 손끝이 제일 정확해요."

크고 두꺼운 사노 씨의 손은 물집투성이였다.

"기계가 아니라요?"

"네. 저는 항상 100분의 1 척도의 버니어 캘리퍼스[13]를 가지고 다녀요. 그래서인지 무심코 무슨 물건이든 밀리미터 치수로 말을 하죠. 1.5미터 짜리면 1500밀리미터라고 말을 해 버려요."

우주 끝에서 온 옻

"사노 씨는 왜 예대를 지망하셨나요?"

"옻을 좋아해서요."

사노 씨가 곧바로 대답했다.

"그건…… 기계 장치 인형과는 관계가 없는 일인가요?"

"그런 셈이네요. 옻칠을 한 그릇도 그렇고 독특한 매력이 있어서요. 어렸을 때부터 좋아했어요. 처음부터 공예과의 칠공예 전공에 들어가고 싶어서 지원했습니다."

사노 씨와 같은 칠공예 전공에 속해 있는 오자키 후미 씨도 옻의 매력에 푹 빠진 사람 중 한 명이다. 카페에서 맞은편에 앉은 오자키 씨는 귀엽고 세련된 대학생이었다. 단, 손은 외모와는 달리 매우 거칠었다.

"옻은 특히 그 질감이 최고예요. 마치 우주 끝에서 만들어진 느낌이죠. 저는 어머니가 다도를 하셔서, 그곳에서 옻칠한 다기를 보고 옻을 좋아하게 됐어요. 깊은 검은색 안에 싱그러운 녹차가 담겨 있는 모습이…… 무척 예쁘더라고요. 그런데 실제로 옻을 다뤄 보니 만만치가 않더군요."

"어떤 점이 만만치 않았나요?"

13 길이, 지름, 깊이 등을 정밀하게 측정할 수 있는 공구.

"공정이 아주 복잡해요. 옻을 한 번 말려서는 그 매끈매끈한 질감이 나오지 않거든요. 바르고 말리고 또 바르고……. 때로는 천이나 종이를 붙여서 굳혀야 하고, 거기에 또 옻을 바르고 하면서 몇 번이나 반복 작업을 해야 해요."

일본화 전공자에게 아교를 다룰 때도 그렇게 한다는 이야기를 들은 기억이 난다.

"말리려 해도 조건이 있어요. 옻은 실온이 20도에서 25도, 습도가 65퍼센트에서 80퍼센트가 아니면 굳지 않거든요. 그래서 조건이 일치하도록 칠실^{漆室}이라 불리는 밀폐된 나무 상자에 넣어서 건조시켜요. 건조는 겨울에는 꼬박 하루가 걸리고, 장마철에는 네 시간 정도 걸리죠. 그사이에는 작업을 할 수 없으니, 동시에 여러 작품을 진행해야 해요."

"시간이 꽤 걸리는군요. 얼마나 그런 공정을 반복하나요?"

"20번 정도일까요?"

스무 번이라면…….

바르고 말리고, 바르고 말리고, 바르고 말리고, 바르고 말리고, 바르고 말리고, 바르고 말리고, 바르고 말리고, 바르고 말리고, 바르고 말리고, 바르고 말려야 한다. 품이 정말 많이 든다.

"그러고 보니 나전이라고 하나요? 반짝거리는 조개로 꽃 같은 모양을 그린 칠기가 있던데, 그건 어떻게 만드나요?"

"그건요, 간단히 설명하자면……."

오자키 씨가 탁자 위에서 작업할 때의 손놀림을 재현하면서 설명을 시작했다.

"먼저 판자에 옻을 칠해야 해요. 그리고 그 위에 조개…… 요즘엔 판자 개 형태로도 파는데, 그걸 원하는 모양으로 잘라서 올려요."

흠흠. 그런데 원하는 모양으로 자르는 일만 해도 큰 끈기가 필요한 작업이다.

"올렸으면 그 위에 또 거듭 옻칠을 해야 해요."

"옻칠을"

"그러면 판자개가 옻에 뒤덮이겠죠?"

"네……?"

"그걸 줄로 갈아요. 모양이 완성된 조개 위의 옻만 신중하게 제거해야 하죠."

"그 정교한 모양을요?!"

"네. 다 갈았다면 한 번 더 그 위에 옻을 칠해요. 그리고 또 갈고요. 그 작업을 몇 번이고 반복해야 비로소 조개의 두께가 칠기에 자연스럽게 흡수되어 단차가 없는 깔끔한 모양이 완성돼요."

나전 세공, 이렇게나 손이 많이 가는 것이었나 . 가격이 비싼 데는 이유 가 있었던 셈이다.

옻독은 나의 친구

"옻독이 오르기도 하죠?"

크게 고개를 끄덕이는 오자키 씨.

"네. 옻독은 당연히 오르죠! 칠공예 전공을 하는 사람에게 옻독은 친 구예요. 민감한 사람은 칠공예 방에 들어가기만 해도 독이 오를 정도고 요. 아무리 주의한들 완벽하게는 막을 수 없으니, 어쩔 수 없는 일이네

요. 익숙해지는 수밖에 없어요. 옻이 손에 묻으면 기름으로 씻어서 지워야 해요. 그리고 세제로 씻고, 또 손 세정제로 씻고, 핸드크림을 바르죠. 그런 대책도 절로 익히게 되더라고요. 다들 옻독이 오르니까요."

"칠공예를 전공하는 사람은 딱 보면 알겠더군요."

"그러네요……. 공예과에서 1년에 한 번씩 배구 대회를 열거든요. 거기서도 칠공예 전공인 사람이 패스한 공에 닿아 다른 전공 학생이 옻독에 오르기도 하니까요. 강의실에서도 너무 근처에는 앉지 말아 달라고 부탁을 받기도 하고, 거의 박해받는 처지예요."

오자키 씨가 쓴웃음을 짓고는 계속 말했다.

"그리고 옻은 비싸요."

"옻이라는 게 수액인 거죠?"

"옻나무에서 추출한 수액이에요. 일본에서는 일반적으로 '살소법'이란 추출 방법을 쓰는데, 15년을 재배한 옻나무에서 추출할 수 있는 수액은 겨우 200그램에 불과해요. 심지어 한 번 수액을 추출하면 그 나무는 죽어 버리죠. 생칠生漆이라고, 나무에서 막 추출한 커피우유색 옻이 있는데…… 중국산 생칠은 400그램에 6000엔 정도, 일본산은 튜브에 든 100그램이 1만 2000엔이나 해요."

"비, 비싸군요. 그걸 몇 번씩이나 발라야 하니, 돈이 많이 들겠네요."

"네. 장식 조개나 금도 필요하고요. 그것들도 비싸니……?"

오자키 씨가 머리가 아프다는 표정을 지었다.

"그렇다면 제작을 하기만 해도 상당한 목돈이 필요하겠네요."

"졸업 작품을 만들기 전에 최소 60만 엔은 저금해 두라고들 하니까요. 그래서 열심히 아르바이트를 하고 있어요. 재배 자체에는 돈이 많이 들

지 않으니 캠퍼스에서 옻나무를 재배하려고 했던 선배도 있대요. 뜻대로 되진 않았나 보지만요."

옻이 이렇게나 귀중한 물건이었나. 근처 슈퍼에 가니 100엔짜리 칠기를 팔고 있었는데, 자세히 살펴보니 우레탄 도장이라고 적혀 있었다. 진짜 칠기라면 아무리 싸도 8000엔 정도는 한다고 한다.

"그래도 옻은 재미있는 소재예요. 우리는 일단 바르고 봐요."

"일단이라니요?"

"일단 주변 물건에다가요. 종이컵에 바르면 옻컵이 되지 않을까 같은 생각을 하면서요. 교수님도 다들 그런 일부터 해 보곤 하지 않냐며 물어보시더라고요. 다들 그러나 봐요."

"수업에서 기법을 배우면서도 직접 여러 가지 시도도 해 보는군요?"

"맞아요. 일단은 직접 한 번 옻칠을 해 봐요. 일단 해 보는 게 중요하니까요. 작은 액세서리를 만드는 정도라면 그렇게 어렵지도 않고요. 도큐핸즈 같은 잡화점에서 옻을 사 와, 다이소 같은 곳에서 산 값싼 붓으로 쓱쓱 바르기만 해도 훌륭한 옻칠이에요."

오자키 씨는 옻은 응용하면 할수록 보람이 있는 소재라고 말했다.

"1인 4역. 도료이자, 물감이자, 접착제이자, 조형 소재거든요."

"조형 소재 역할도 하나요?"

조형 소재란 점토나 고무 같은, 재료 그 자체를 말한다.

"네. 건칠乾漆 조형이라고 해서, 옻으로 나무의 가루를 굳혀 빛을 만들 수 있어요. 가능성은 무한해요!"

호오. 정말 신기한 소재다. 놀랍게도 한 번 굳힌 옻은 산에 닿아도, 알칼리에 닿아도, 온도가 변화해도 거의 열화되지 않는다고 한다. 그래서

조몬 시대[14]에 옻을 이용해 만든 물건은 지금도 거의 당시 그대로의 모습으로 출토되고 있다고 한다. 사용했던 사람이 아주 오래전에 죽어도 몇천 년이나 계속 남아 있는 옻…… 왠지 낭만이 느껴진다.

"역시 우주 끝에서 온 물질답죠?"

오자키 씨는 감개무량하다는 듯이 말했다.

천재인 이유

기계 장치 인형을 만드는 사노 씨는 어떤 칠기를 만들고 싶어 할까.

"옻 기법 중에 표면을 쇠 표면에 슨 녹처럼 보이게 바르는 방법이 있어요. 그걸 이용해 보고 싶어요. 겉보기에는 주물. 그런데 들어보면 무척 가볍고, 뚜껑을 열어 안을 보면 매끈하게 형형색색으로 옻칠이 되어 있다든가…… 그러면 깜짝 놀라겠죠?"

기계 장치 인형과 마찬가지로 사노 씨는 보는 사람의 놀라움을 중시하는 듯했다. 그런데 나는 조금 의아했다. 칠공예를 하고 싶어 예대에 들어온 사노 씨는 한편으로는 천 개가 넘는 부품을 만들면서까지 기계 장치 인형을 만들고 있다. 어떻게 그 두 가지를 동시에 할 수 있는 것일까.

"학교에서는 칠공예를 하고, 아르바이트 중에는……. 아, 아르바이트로 입시 학원의 강사를 하고 있는데요, 일하다 비는 시간에 기계 장치 인형의 부품을 만들어요. 집에서도 한밤중까지 작업하고요. 수면 시간은 보통 서너 시간 정도일까요."

14 기원전 1만 4900년~기원전 300년. 일본의 신석기 시대.

"그런 생활을 계속할 수 있다니 놀라운데요. 칠공예와 기계 장치 인형을 융합해 보려는 생각은 해 보신 적 없나요?"

"교수님도 옻을 사용한 기계 장치 인형을 만들어 보면 어떻겠냐는 제안을 하신 적이 있는데, 현재로선 그럴 생각이 없어요."

"두 가지는 별개라는 말씀이군요."

"억지로 그 두 가지를 뒤섞을 필요는 없다고 해야 할까요. 두 가지 모두 그만두지 않고 계속하겠지만요. 지금 만들고 있는 기계 장치 인형은 졸업하기 전까지 열심히 완성시켜 다른 사람에게 보여 주고 싶어요. 특별히 주목받을 리는 없겠지만…… 뭐라도 결과가 나오면 기쁘거든요."

왠지 의욕이 불타는 모습과는 거리가 먼 사람이었다. 문득 음악캠의 아오야기 씨가 떠올랐다. 두 사람 모두 특유의 느슨함이 있었다. 기계 장치 인형으로 세계에 진출해 보겠다든가, 휘파람의 매력을 세계에 알리겠다든가, 반드시 이것의 프로가 되겠다든가…… 두 사람은 그런 거창하고 적극적인 말을 사용하지 않았다. 그런 생각은 처음부터 해 본 적이 없어 보인다. 이렇게 대단한 사람들인데 왜 그럴까?

사노 씨가 무심하게 말했다.

"전 물건을 만드는 시간을 좋아해요."

아카사카의 지하 1층에 있는 작은 라이브하우스.

나와 아내는 아오야기 씨의 '휘파람 라이브'를 들으러 왔다. 진저에일을 마시며 기다리니 아오야기 씨가 조금 쑥스럽게 웃는 모습으로 손을 흔들며 등장했다. 박수. 스포트라이트가 비치는 가운데 아오야기 씨가 마이크를 들었다.

피아노 반주가 시작되자 아오야기 씨가 눈을 감으며 입을 오므렸다. 높

고 투명한 음색이 한없이 퍼져나가다가 갑자기 빠른 리듬으로 전환되는
가 싶더니, 다시 소리가 매끄럽게 뻗어 나갔다. 아오야기 씨는 마치 공중
에 떠올라 입에서 마법의 구름을 내뿜고 있는 듯했다. 이게 정말 휘파람
인가?

"참말 이거 뭐 대단타……"
 너무 감동한 나머지 의미를 알 수 없는 사투리가 나올 만큼 굉장한 연
주였다. 그러나 내 마음속에는 그 누구보다도 즐겁게 휘파람을 부는 아
오야기 씨의 표정이 더 강렬하게 남았다. 바라보는 내가 더 기뻐질 만큼
무척 기분 좋은 모습이었다.
 '물건을 만드는 시간을 좋아한다'라고 말한 사노 씨가 떠올랐다. 분명
이런 걸 말하는 거겠지? 두 사람은 남에게 인정받겠다든가, 남을 이기겠
다든가, 하는 생각과는 동떨어져 있었다. 어디까지나 자연스럽게, 즐기면
서 최전선을 달리는 사람들이다. 천재란 그런 사람들을 가리키는 것인지
도 모른다.

5

저마다의 템포

사랑니도 뺄 수 없다

"사랑니를 못 빼고 있어서 고민이에요……."

장마가 끝난 어느 더운 날. 기악과에서 호른을 전공하는 가마다 케이시 씨가 중얼거렸다. 조금 컬을 넣은 머리카락 아래, 커다란 흑록색 안경 안에서 이지적인 느낌의 눈을 깜빡이면서.

"아파서 빼지 못한다는 말씀인가요?"

"아니요. 통증은 괜찮은데요, 빼면 경우에 따라선 2주는 부기가 빠지지 않는대서요. 그래선 호른을 불 수 없잖아요. 하지만 전 매일 호른을 불어야 하고, 2주나 실전이 없는 기간도 좀처럼 찾기가 힘들어요."

음악캠 학생은 하루 종일 연습과 레슨에만 몰두하지 않는다. 학생이지만 프로로서 콘서트에 나가기도 하고, 때로는 콩쿠르에 출전하기도 한다. 그러한 '실전'에 나가서 이름을 알리고 기술을 더욱 가다듬는다.

"실전이 그렇게 자주 있나요?"

"1년에 50번 정도는 있어요."

"네? 그렇다면 1주에 한 번꼴로요?"

"계절에 따라서 많고 적고의 차이는 있지만 평균적으로는 그렇게 되겠네요. 항상 실전을 위해 수십 곡 정도를 연습해요."

반대로 우리 아내는 거의 항상 집에만 머물러 있다.

"다음에 학교는 언제 가?"

"한 달 후쯤일까?"

가마다 씨와는 달라도 너무 다르다.

"그래서 졸업을 할 수 있긴 해?"

"응? 당연하지."

"그렇지만 학점이라든가……"

"강의받아서 따야 하는 학점은 거의 다 땄어."

"뭐?"

듣자 하니 강의 필수 과목은 20학점 정도밖에 되지 않는다고 한다. 출석이 필요한 수업은 겨우 10개 정도. 그 정도 수업을 들으면 남은 졸업 요건은 실습뿐이다.

"조각과의 경우 1학년, 2학년은 기초 실습 시간에 필수적으로 다양한 소재를 사용해. 나무, 점토, 금속 등등. 그러다 3학년이 되면 자기가 좋아하는 소재를 선택해 마음대로 제작할 수 있거든. 3학년이면 작품을 두 개 정도 제작하면 되고, 4학년 때는 졸업 작품만 제작하면 그만이야."

"그럼 그 정도만 제출하면 나머지 시간엔 뭘 하든 상관없는 거야?"

"그러네."

아내처럼 나무나 점토를 주요 소재로 선택하면 집에서도 제작할 수 있다. 그러니 반드시 학교에 갈 필요는 없다. 물론 학교의 설비를 사용해야

하거나, 교수의 조언이 필요하면 학교에 가도 된다. 최소한의 작품만 제출하고 나머지 시간을 다른 일에 투자해도 되고, 열정적으로 작품을 만들어 개인전을 열거나 콩쿠르에 응모해 실력을 확인해 봐도 된다. 무엇을 할지는 모두 학생의 선택에 달렸다.

"땡땡이치는 사람도 있지 않아?"

"그런데 자발적으로 만들지 않아서야 별로 의미가 없으니까."

그렇구나. 조각은 누가 하라고 해서 만들 수 있는 그런 물건이 아니다. 학교는 환경을 제공해 줄 뿐, 나머지는 학생에게 달렸다. 조각과는 그런 태도인 듯했다.

"학생이 결혼해도 아무 말 안 할 정도잖아."

"응."

아내는 나와의 결혼을 자신의 지도 교수님에게 알렸다. 보통은 반대할 테고, 반대는 안 하더라도 걱정은 할 텐데, 교수님들은 축하한다고만 하고 특별한 말이 없을 만큼 관대하게 받아들였다고 한다. 아내는 느긋하게 말했다.

"교수님 본인이 학생끼리 결혼해서 애까지 만들었던 사람이니까."

사랑니조차 빼지 못하는 사람이 있는가 하면, 아이를 낳는 사람도 있다. 예대생이 얼마나 바쁜지는 사람에 따라 다 다르다.

건축과의 골판지 하우스

어둑어둑한 실내에 책상이 줄지어 있다. 하지만 쌓아 놓은 다양한 물품으로 인해 책상의 윗면은 거의 보이지 않는다. 어딜 둘러봐도 켄트지 두루마리, 종이테이프, 아크릴판, 베니어판, 스티로폼 뿐으로, 마치 선반

이 뒤집힌 화구점 같다. 이곳은 예대에서 가장 바쁜 학과 중 하나, 건축과의 제도실이다.

"현재 제작 중인 모형이 이겁니다."

건축과 3학년 아라키 료 씨가 나를 자신의 책상으로 안내했다. 나는 골판지 박스 사이를 비집듯이 이동해 아라키 씨의 책상에 다다랐다. 다다미 한 장[15]보다 조금 더 큰 책상 위는 미니어처 건축물로 가득했다.

"학교를 설계하라는 과제예요. 이건 어떤 교실에서도 학교 운동장이 보여서 어디서든 운동장으로 뛰어나갈 수 있는 학교라는 콘셉트입니다."

이런 학교에 다녀 보고 싶다는 생각이 절로 드는 모형이었다. 주변의 건물과 가로수길도 같이 만드는 중이었다. 이미 색도 입혀서 모형 안의 목제 테라스, 콘크리트 벽까지 한눈에 알아볼 수 있었다. 정교하고 아름다운 모형이었다. 어디까지나 모형은.

주변은 아라키 씨의 개인 물품과 제작용 재료가 높다랗게 쌓여 있거나 널브러져 있었다. 우산, 도료 스프레이, 풀, 컴퓨터, 컴퓨터 책상 역할을 하고 있는 골판지 박스, 선반, 종이, 비닐봉지, 콘크리트 블록, 설계도면, 물감과 붓, 알전구, 마구 뒤엉킨 전원 코드…….

"다들 자신만의 공간과 책상이 있어서, 그곳에서 작업을 해요."

"…….."

결코 넓다고 할 수 없는 공간에서 많은 재료를 사용해 모형을 만들려니 이렇게 된다고 해도 어쩔 수 없는 일이긴 하다.

"공간을 베니어판으로 둘러싸서 집처럼 만든 학생도 있어요. 보세요,

15 91×182cm.

저기.”

 아라키 씨가 가리킨 곳을 보고 나는 놀라움을 금치 못했다.

 “저건…… 뭐랄까, 골판지 박스로 만든 집 같네요.”

 “실제로 반쯤은 저런 곳에서 산다고 해도 과언이 아닌 학생도 있어요. 과제 제출 전에는 도저히 집에 갈 수가 없으니까요. 냉장고나 밥통을 가져와 자취까지 해요.”

 아라키 씨의 책상 옆을 보니, 골판지 박스 위에 침낭 하나가 덩그러니 놓여 있었다.

 건축과이니 당연히 건축에 관해 공부하겠지만, 구체적으로 어떤 공부를 하고 있을까.

 “건축과에 들어와 처음 받은 과제는 의자 만들기였어요.”

 키가 크고 팔다리도 늘씬한 아라키 씨가 조용한 말투로 천천히 설명해 주었다.

 “건축과인데 목공부터 시작하는군요?”

 “건축의 최소 단위는 의자라는 생각이 있거든요. 인간의 몸과 물건을 어떻게 관련지을 것인가. 그걸 생각하는 일이 건축이니까…… 일단은 의자부터라는 생각이에요. 공예과의 교수님에게 목공 기법을 배워 진행합니다.”

 “특정한 테마를 제시해 주시기도 하나요?”

 “네. 저는 ‘서브컬처’를 테마로 의자를 만들었어요. 의자란 무엇인가, 의자를 어떻게 생각하고 파악할 것인가……. 그런 점들을 제 나름대로 깊이 생각하며 만들었죠.”

 “그냥 만들기만 한다고 끝은 아니군요.”

"건축이란 기본적으로 손님을 상대하는 일이에요. 손님은 시공주거나 이용자인데…… 그런 손님에게 건축의 의의를 정확히 설명할 필요가 있어요. 그런데 그게 생각보다 어려워서, 그게 가능하려면 넓은 시야를 가지고 있어야만 해요."

 주변 경관에 녹아들 수 있는가, 없는가. 역사적으로 어떤 배경이 있는가. 지역에는 어떤 문화가 있는가. 주민의 연령대는 어느 정도인가. 그러한 사항을 고려하지 않는다면 의의가 있는 건축물이라고는 할 수 없겠지.
 내가 아무 생각 없이 살고 있는 아파트도 누군가가 그런 점들을 고려해 만든 곳일까? 나는 그런 생각을 해 본 적이 없다. 실제로 사는 사람이 깨닫지 못하더라도, 건물을 만든 사람은 수많은 사항을 고려해 만들었을지도 모른다.

 "그렇게 의자에서 시작한 과제는, 2학년이 되면 주택, 연립주택, 초등학교 건물로 확장되고, 3학년이 되면 지구地區 설계, 도시 계획으로 바뀌어 갑니다. 4학년이 되면 도시 규모로 직접 테마를 정해 졸업 작품을 만들어야 해요."
 "점차 규모가 커지는군요."
 "몇 개월 간격으로 과제가 달라져요. 하나의 큰 과제 안에서도 세부적인 과제가 아주 많거든요. 그래서 매주 꼭 뭔가를 제출해야만 해요."
 아라키 씨가 학생들이 실제로 제출한 과제를 보여 주었다. 원통 모양으로 둘둘 말린 마분지가 책상 위에 쫙 펼쳐졌다.
 "어~ 이건…… 창고인가요?"
 바로 옆에서 본 농가의 창고가 스케치되어 있었다. 그냥 덜렁 그림만

그린 건 아니고, 줄지어 있는 농기구의 이름, 주변의 나무나 잡초의 이름까지 모두 병기된 그림이었다.

"'항상 지나는 장소를 잘 관찰하여 자기 나름대로 기술하라'라는 과제인데…… 직접 그 장소로 가서 그려요. 구성 요소…… 이 농기구의 이름이나 식물의 이름도 직접 전부 조사해서 기입해야 합니다."

"굉장히 꼼꼼하게 그리는군요……."

창고 앞에는 대나무와 비닐 테이프로 세워 둬, 딱 봐도 수제라는 느낌이 오는 울타리가 있었다. 울타리를 그림으로 묘사한 거야 당연한 일이지만, 놀랍게도 비닐 테이프의 이음매는 물론, 위치, 매듭, 테이프가 풀린 곳까지 모두 정확하게 묘사되어 있었다. 비닐 테이프를 이토록 상세히 묘사한 그림은 이게 처음 아닐까?

"이 매듭과 울타리는 별개의 레이어예요."

아라키 씨가 그렇게 말하며 종이 위에서 손을 움직이자 매듭이 같이 움직였다. 매듭과 울타리는 각각 투명한 필름에 그려져 있었다. 겹쳐 놓아 전체상을 확인할 수도 있고, 개별적으로 확인할 수도 있는 구조였다. 이래서야 역시 물어보지 않고는 넘어갈 수 없었다.

"저어…… 실례지만, 그렇게까지 하면 어떤 공부가 되는 건가요?"

"음……. 저로서는 솔직히 뭘 하자는 건지 알기 힘든 과제이긴 했어요. 다만, 다양한 물건을 다양한 관점에서 관찰하면 한도 끝도 없다는 사실만은 확실히 알겠더라고요. 교수님에게는 그런 점을 온몸으로 느껴 보라는 말을 들었습니다."

아라키 씨는 진지한 표정으로 계속 말했다.

"일정 기간 그 장소에 가지 않으면 보이지 않는 것도 있어요. 울타리

부분이 고양이가 지나는 길이었다든가……. 줄자를 가지고 다니라고도 하시더라고요. 물건의 스케일이 어느 정도인지 항상 파악할 수 있어야 한다면서요."

이런 과제를 거의 매주 제출해야 하니, 학교에서 숙식을 해결할 수밖에 없던 것이다.

가마밥 식구들

건축과 외에도 학교에서 숙식을 해결하는 일이 잦은 학과가 또 있다. 공예과의 도예 전공이다.

"가마를 지켜볼 사람이 필요하니 허가를 해 주세요. 매주 목요일이 가마의 날이에요."

4학년 우치야마 유우 씨와 3학년 시미즈 유키 씨가 나를 도예 연구실 안으로 안내해 주었다. 우치야마 씨는 몸집이 크지만 조용한 성격이고, 시미즈 씨는 초연하고 말을 잘하는 편이지만, 두 사람 사이에는 공통점이 있었다. 바로 손이 크고 손가락이 굵다는 점이었다.

"점토로 만든 그릇을 가마에 넣어 굽는다는 거죠? 이게 그거인가요?"

연구실 안에는 업무용 냉장고처럼 생긴 물건이 몇 개 정도 늘어서 있었다. 우치야마 씨가 핸들을 돌려 가마를 열자, 전열선이 가득 설치된 내부가 보였다.

"이건 전기 가마예요. 저건 가스 가마. 사이즈도 제각각이라 구분해 사용합니다."

사람이 몇 명 들어가도 충분할 만큼 커다란 가마부터, 조금 큼직한 오븐 수준의 가마까지 크기가 다양했다.

"이건 전원을 누르고 그냥 놔두면 그만 아닌가요?"

"그랬으면 좋겠지만, 최소한 1시간에 한 번은 안을 확인하고 온도를 조절해 줄 필요가 있어요."

"교대로 말인가요?"

"아니요. 모두 다 같이 확인합니다."

"와, 다 같이요? 굽는 시간은 어느 정도인가요?"

"거의 하루 종일 구워요."

"그렇게나!"

목요일 아침에 가마 안에 작품을 넣고, 점심이 지나면 불을 붙이고, 다음 날 아침까지 굽는다. 그날은 밤을 새워야 한다. 다 구우면 그대로 식혀 뒀다가 월요일에 꺼낸다. 이런 작업을 반복한다고 한다.

시미즈 씨가 가마 옆에서 쑥하고 뭔가를 빼냈다. 그러자 탁구공 하나가 들어갈 정도의 구멍이 나타났다.

"여기로 안의 상황을 살펴요."

"상태창 역할이군요!"

"그렇긴 한데, 상태를 알아볼 수는 없어요. 안에서 불이 활활 뿜어져 나오니까요. 그러니 멀리 떨어져서 이렇게 피하면서 간신히 살펴보는데, 전 그러다가 안경을 몇 개나 녹여 먹었어요."

"전 머리카락이 조금 타 버린 적이 있습니다."

우치야마 씨가 머리카락을 매만지며 쓴웃음을 지었다. 가마의 내부 온도는 1300도 정도라 실로 무시무시하다. 마그마에 가까운 온도라고 하니, 도예는 인간의 손으로 화성암을 만드는 작업이나 마찬가지다.

"온도계도 달려 있긴 하지만, 그것만으로는 충분히 확인할 수 없으니

지표, 그러니까 '제게르 콘'이라는 물건을 같이 넣어 온도를 확인해요."

두 사람이 보여 준 제게르 콘은 간단히 말해 가시 세 개가 튀어나온 돌이었다. 가시는 도자기 같은 감촉이다. 하나에 300엔으로 일회용이라고 한다.

"온도에 따라서 가시가 녹아서 기울어요. 이 가시만 녹으면 1230도고, 이 가시도 같이 녹으면 1250도, 그리고 이 가시까지 녹으면 1280도예요. 이걸 기준으로 전압이나 불의 세기를 조절합니다."

엄청난 고온인데도 조정은 치밀하다. 하지만 구울 때는 이보다 더 많은 사항을 고려해야 한다고 한다.

"굽는 방법도 다양해서요. 산소를 많이 포함시켜 굽는 산화소성. 그리고 산소를 적게 포함시켜 굽는 환원소성. 색이 달라지기 때문에 구분해서 굽습니다. 동이 포함된 유약을 발라서 구우면 동의 입자가 떨어져 버리니…… 그것도 따로 구분할 필요가 있어요."

선반에는 굽는 방법에 따라 '산화', '환원' 등의 팻말과 함께 그릇이 분류되어 진열되어 있었다.

"그래서 가마가 많이 필요한 거였군요."

"연료비도 만만치 않나 봐요. 가스 가마는 한 번 구우면 5만 엔이 든다고 했던가? 그래서 가능한 한 한꺼번에 구워요. 선배가 '이렇게 구우려고 하는데, 같이 구울 사람'을 모집하곤 하죠. 그러면 후배는 굽는 일을 도우면서 방법을 배우고요."

가마의 날에는 '가마밥'이라고 해서 다 같이 밥을 먹는다고 한다.

"3학년이 메뉴를 생각해 만들어요. 보통은 한꺼번에 많이 만들 수 있는 요리를 고르죠. 카레나 스튜 같은 음식이요."

도예 연구실 선반에는 거대한 솥이 하나 있었다. 대략 2kg에서 2.3kg의 쌀로 밥을 한다고 한다. 같은 지붕 아래에서 다 같이 모여 밥을 만들고, 같은 솥에서 만든 밥을 먹다니, 마치 가족 같다. 그리고 식기가 모자라는 일은 없다고 한다. 졸업생이 놓아두고 간 그릇과 컵이 큰 선반 두 개에 가득 차 있기 때문이었다.

"이곳에 있는 물건은 마음껏 사용해도 되나 보네요?"

"이젠 누가 놔두고 갔는지도 몰라요. 가끔 누가 깨 먹기도 하지만, 어느새 새 그릇이 놓여 있거든요. 괜찮다면 차 한 잔 어떠세요."

"감사합니다!"

연구실에서 직접 만든 찻잔으로 마시는 차 한 잔의 맛은 무척이나 각별했다.

연애와 작품

"저희도 매년 겨울이 되면 다 같이 숙식을 함께 하는 날이 늘어나요."

건축과의 아라키 씨가 알려 주었다.

"졸업 작품 제출 기한까지 얼마 안 남은 시기가 되면요, 4학년이랑 후배 몇 명이 그룹을 이뤄요. 다 같이 4학년생을 도와 모형을 만들죠."

"혼자선 도저히 끝낼 수 없나 보네요."

"바로 그거예요. 4학년은 후배의 도움을 받고, 후배는 도우면서 기술을 배우는 거죠. 4학년이 되면 후배들에게 밥을 사느라 항상 지갑이 텅 빈다고들 말해요."

서로 돕고, 서로 알려 준다. 학교에서 숙식을 해결할 수밖에 없는 학과에서는 그러면서 지내는 게 당연한 일인 듯했다.

"가끔 과 내에서 사귀는 커플도 나오는데, 보통 힘든 게 아니래요. 하루 종일 서로 얼굴을 보고 지내니 어쩔 수 없긴 하죠. 헤어지기라도 하면 서먹서먹하고, 다른 사람이 다 뻔히 알고 있기도 하고요. 저는 가능하면 애인은 다른 곳에서 찾고 싶어요."

함께하지 못하는 15시간

"실패작도 버릴 수 없어 전부 가져가다 보니 집 안이 온통 그릇투성이예요. 사람에 따라서는 깨 버리기도 한다지만, 저는 애착이 생겨서요."

시미즈 씨가 안경 안쪽의 동그란 눈을 깜빡이며 말했다. 애착이 생기는 이유는 제작 공정 이야기를 들어서 그런지 절로 이해가 되었다.

"흙은 가게에서 살 수도 있지만, 이건 제가 직접 구한 흙이에요. 먼저 이걸 이렇게 건조시키고."

정말로 딱 봐도 주변에서 금방 삽으로 퍼낸 흙이 여러 개의 작은 덩어리로 나뉘어 일렬로 쭉 놓여 있었다.

"건조되면 두들겨 부수고, 체에 거르고, 완벽한 가루가 되면 이번엔 물에 담아서 이겨요."

이건 상당한 육체노동이다.

"분무기로 물을 뿌리면서, 기포가 생기지 않도록 잘 반죽해야 해요. 그다음은 모양을 만드는 단계예요."

모양을 만드는 기법은 다양하지만, 시미즈 씨는 녹로를 즐겨 사용한다고 한다. 학생에게는 한 사람당 하나씩 부여된 녹로를 돌리는 장소가 있었다.

"며칠간 방치하면 말라서 딱딱해지니, 임시 보관고 안에 넣어 보관해

요. 물의 함유량이 균일하지 않으면 구웠을 때 깨져 버리거든요."

우치야마 씨가 가리킨 임시 보관고는 말이 보관고지 간단히 말하면 밀폐된 선반으로, 아래에 물이 들어간 트레이가 놓여 있을 뿐이었다.

"다, 단순하네요."

"그렇죠. 자주 보충해 주지 않으면 금방 물이 말라 버리기도 하고요. 흙이 생각 이상으로 물을 많이 흡수해요. 여름에는 거기에 장구벌레가 생겨서 난리가 났어요. 예대의 모기는 굉장히 큰데 말이죠."

연구실 한구석에 있는 선반에는 문방구 외에 벌레를 쫓는 약도 준비되어 있었다. 더 안쪽에는 무수히 많은 라벨로 분류된 플라스틱 양동이가 줄지어 있었는데, 열어서 안을 보니 가루가 물 아래에 가라앉아 있었다.

"유약이에요. 초벌구이를 하면 유약을 발라 본구이에 들어가죠. 유리 같은 성분이지만, 구우면 녹아서 표면에 다양한 모양과 색을 내는데, 저는 대부분 제가 조합해서 만들 때가 많아요."

아주 작은 조합의 차이만으로도 깜짝 놀랄 만큼 색 조합이 달라지기 때문에 전자식 계량기로 정확하게 계량해야 한다고 한다. 사용하는 재료도 다양해서, 개중에는 해골 마크가 표시된 물질도 있었다.

나는 한숨을 내쉬었다.

"사용하는 흙, 전해져 오는 기법, 유약의 조합, 굽는 방법……. 조합은 무한하겠군요."

시미즈 씨가 고개를 끄덕였다.

"저는 도예를 전공한 지 1년 반 정도인데, 아직도 여러 가지로 시험해 보면서 모색하는 중이에요. 시간이 순식간에 지나가더라고요."

우치야마 씨가 덧붙였다.

"교수님은 자주 '좁혀라'라고 말씀하세요. 자신이 뭘 추구해 갈지 점찍으라면서요."

"도예는 조몬 시대부터 이어져 온 문화라, 전부 도자기로 채워졌다는 산까지 있을 정도예요. 말하자면 해 볼 만한 시도는 거의 다 해 본 분야라고도 할 수 있죠. 그런 곳에서 각자가 개인적인 해석을 덧붙여 가야 하니까요."

시미즈 씨가 그렇게 말하자 우치야마 씨도 고개를 끄덕였다.

"자신은 무엇을 할 것인가. 저는 유약도 유약이지만, 기법도 독창적인 저만의 방법을 시도해 보고 있어요. 녹로가 아니라 천을 사용해 모양을 만들어 보기도 하고요. 조금씩 자신의 미의식을 찾아가는 과정이라 할 수 있죠."

시행착오의 연속. 하지만 두 사람 모두 그런 나날을 진심으로 즐기고 있는 듯했다.

"그렇게 여러모로 궁리하고, 이번엔 이런 조합으로 이렇게 만들어 보자고 계획을 세우고, 품을 들여 만들고……. 그렇게까지 해서 힘들게 구웠는데 쩌억 갈라져 버리거나 생각했던 색이 나오지 않으면 바로 실패잖아요? 그게 너무 괴로워요."

시미즈 씨가 싱긋 웃었다.

"가마를 열어 보고는 '아휴' 소리를 내는 일도 흔해요. 여기저기서 다들 '아휴' 소리가 들리죠. 거의 그런 일의 반복이에요."

"아, 그래서 가마는 일부러 다 같이 불의 상황을 확인해 보는 건가요? 조금이라도 실패하지 않기 위해서……?"

두 사람은 잠시 아무 말도 하지 않았다. 우치야마 씨가 고개를 갸웃 기

울이며 말했다.

"유학생 중에는 불합리하다고 말하는 사람도 있어요. 그곳에선 프로그램 제어도 가능하대요. 컴퓨터에 불의 온도를 입력하고, 그다음은 기다리면 그만이에요."

그렇게 한다면 편해서 좋을 듯하다.

"하지만 전 꼭 직접 보고 싶어요."

시미즈 씨가 중얼거렸다.

"조각이나 그림과는 달리 도예는 마지막까지 작품과 함께 있을 수 없잖아요. 그게 너무 서운하더라고요."

잠시 말의 의미를 이해하지 못했다. 그러나 가동되고 있지 않은 가마를 가만히 바라보는 그 옆모습을 보고 무슨 말인지를 이해했다. 가마 안에 들어가 있는 동안을 가리키는 말이었다. 불로 굽는 15시간 동안 손에서 떨어져 있는 그 시간이, 서운하다고 말한 것이다.

"그러니까 저는 마지막까지 잘 보살펴 보고 싶어요."

예술의 시간

"여행 갔을 때 진짜 힘들었지?"

장모님이 팔짱을 끼고 쓴웃음을 지었다.

"루브르 박물관에서, 정말, 꼼짝을 않으니."

장모님, 아내, 처제, 아내의 사촌. 이렇게 넷은 해외여행을 떠나 루브르 박물관에 들어갔다. 그 한구석에서 아내는 꼼짝도 할 수 없었던 적이 있다고 한다.

"층계참에 있는 그 조각상. '사모트라케의 니케'. 그걸 계속 지켜보고

있더라고. 한 시간 정도 보게 내버려 두었다가, 계속 더 볼 거냐고 물었더니 더 보겠다고 하지 뭐야. 그래서 내킬 때까지 보라고 뒀지 뭐."

놀랍게도 아내는 다섯 시간이나 꼼짝도 하지 않고 '사모트라케의 니케'만을 바라봤다고 한다. 일행이 질리다 못해 벤치에서 낮잠을 자기 시작했는데도, 전혀 움직이지도 않고. 사람이 예술을 접했을 때 시간은 평소와 조금 다르게 흐르는 모양이었다. 루브르의 중앙 계단 꼭대기, 기원전에 만들어진 조각상 앞에 멈추어 선 아내를 상상한 나는 그런 생각을 해 보았다.

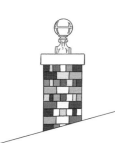

6

가장 중요한 것

자나 깨나 시뮬레이션

나는 콘서트홀에 와 있었다. 이제 곧 오페라가 시작된다. 반짝이는 의상을 입은 출연자가 줄지어 섰고, 악보를 세팅하는 희미한 소리가 들렸다. 관객의 눈은 출연자에게 쏠렸고, 오페라홀은 긴장과 기대로 인해 쥐 죽은 듯이 조용했다.

나는 무대의 오른편 안쪽…… 객석에서는 거의 보이지 않는 사각지대를 구경하려고 몸을 억지로 비틀고 목을 뻗은 부자연스러운 자세로 바라보았다. 그곳에는 지휘과 3학년생 사와무라 코타로 씨가 앉아 있었다.

사와무라 씨는 무대를 보고는 미소를 지으며 천천히 지휘봉을 들어 올렸다. 그리고 숨을 크게 들이쉬고는 살그머니 호소하듯이 입을 열었다.

———자, 시작하자.

음악이 시작되었다.

"지휘자는 화려하다는 이미지가 있지만, 사실은 지루한 일을 하는 시간이 더 길어요."

테이블을 사이에 두고 마주 앉은 사와무라 씨는 미소가 소박한, 어디에서나 볼 수 있는 대학생이었다. 복장은 검은 재킷과 청바지. 지휘자라고 하면 주로 강력한 카리스마를 지닌 사람을 떠올렸던 나로서는 조금 의외라서 이렇게 물었다.

"지루한 일이라면, 어떤 일을 말씀하시는 건가요?"

"먼저 악보를 숙독해야 해요. 악기를 연주하는 사람은 자신이 연주할 부분만 알면 그만이지만, 저는 모든 파트를 다 외우고 있어야 합니다. 암기는 필수죠."

곡에 따라서도 다르지만, 오케스트라라면 파트 수가 20개를 넘고, 교향악은 그 길이가 한 시간에 달한다. 지휘자는 그걸 전부 암기해야 한다는 건가…….

"먼저 악보를 암기해야 해요. 그리고 실제로 각 파트를 흥얼거려 보고, 피아노로 치기도 하면서 귀로도 익혀야 하죠. 이렇게 준비가 됐다면 다음에는 자신만의 이미지를 만들어야 합니다. 이 곡을 실제로 어떻게 연주할 것인가 하는 이미지를요."

이렇게 들어보면 감성의 세계 같지만 실제 작업은 지루한 모양이었다.

"무조건 많은 공부가 필요합니다. 곡의 배경을 몰라선 아무것도 할 수 없어요. 곡이 쓰인 당시의 사회, 작곡가가 어떤 사람이었는가, 생애의 어떤 시기에 작곡한 것인가, 작곡가가 그때 어떤 기분이었는가……. 많은 논문을 읽습니다. 그리고 그 작곡가의 다른 악보도 읽어요. 작곡가도 사람인지라, 그 사람만의 작곡 습관이 있으니까요. 작곡가가 더 중요하게 생각했을 법한 부분을 찾아내는 겁니다. 그렇게 해서 이 곡은 이 타이밍에 맞춰야 더 어울리겠다든가, 이 호흡으로 연주하는 게 좋겠다 같은 이

미지를 그려야 하죠. 몇 번이고 몇 번이고, 머릿속에서 시뮬레이션을 하면서요.”

“정말 지루한 시간일 듯하네요……”

사와무라 씨가 미소를 지었다.

“그렇다니까요. 우리는 지휘봉을 휘두르는 시간보다 혼자서 머릿속으로 음악을 생각하는 시간이 압도적으로 많습니다.”

나로서는 잘 이해되지 않았다. 그렇게까지 작곡가의 심정을 짐작하고 파악할 필요가 있을까. 클래식 음악이라면 작곡가는 거의 다 죽은 지 오래이니, 현대 사람이 현대의 감각에 맞게 연주해도 큰 문제가 되지는 않을 텐데.

그런 나에게 힌트를 준 사람이 기악과에서 바이올린을 전공하는 야마구치 마유카 씨였다. 야마구치 씨는 가늘고 기다란 눈으로 웃음을 지으며 말했다.

“소비에트연방에서 공산당이 음악까지 지배했던 시절에, 말이 아니라 음악으로 반정부적인 메시지를 전달하려던 작곡가가 있었어요. 언어를 사용해 비판하면 투옥되지만, 소리라면 방해를 받지 않으니까요.”

음악은 자유로워요. 야마구치 씨의 말이었다.

“그 사람이 바로 쇼스타코비치란 작곡가예요. 그 사람의 곡을 연주하다 보면, 마음에 크게 호소하는 느낌이 전해져 와서 마음이 정말 괴로워져요!”

당연하지만 야마구치 씨는 소비에트연방에서 탄압을 받아 본 적이 없다. 하지만 곡을 연주하기만 해도 작곡가의 분노가 있는 그대로 전달된다고 한다. 듣고 보니 정말로 그런 곡을 자기 마음대로 연주해 봐야 아무

런 의미가 없을 듯했다. 소비에트연방에서 어떤 탄압을 받았는지 조사해 보고, 쇼스타코비치가 어떤 삶을 살았는지 공부하고, 그 사람의 마음과 일체화되어야…… 비로소 겨우 곡을 연주할 수 있겠다는 생각이 들었다. 사와무라 씨가 하는 작업은 이런 걸 말했던 거였나.

"악보 그대로 연주하기만 해선 안 돼요. 작곡가가 담은 마음을 이해하지 않아선 곡의 매력을 이끌어 낼 수 없어요."

악보는 비유하자면 연극 대본이라고 한다. 적혀 있는 대사를 국어책 읽듯 읽기만 한다고 연극이 완성되지는 않는다. 연기자가 이야기를 이해하고, 등장인물의 심정을 유추해 대사를 해야만 겨우 연극을 완성할 수 있다.

벌거벗은 지휘자

사와무라 씨는 계속 말했다.

"지루한 시간이 계속된다고 긴장을 늦출 순 없어요. '지휘대에 서면 알몸이 된다'고들 하거든요. 지휘자의 공부가 부족하면 오케스트라한테 곧장 들켜 버리고, 그랬다간 다음에 일을 받기가 어려워지니까요."

"그렇게 미리 만든 곡의 이미지를 실전 당일에 재현하는 거군요?"

"네. 그런데 더 정확히는 당일이라기보다 리허설 때 재현하죠. 리허설은 프로라면 두세 번, 아마추어라면 더 많이 하게 됩니다. 거기서 악기를 연주하는 사람에게 제가 떠올린 이미지를 전달하고, 곡의 배경을 슬쩍 이야기해 주면서 악보에는 적혀 있지 않은 미묘한 조정을 실시합니다. 예를 들면, '이곳은 첼로를 더 내세우자'라고 하는 거죠. 내세운다는 말은 바이올린의 음량을 줄이고 첼로 소리를 더 크게 해 달라는 말이에요.

그렇게 이상적인 연주에 접근해 가는 거죠."

"연주자 중에는 연장자나 프로도 있잖아요. 사와무라 씨는 아직 학생이신데…… 협조를 얻기 힘들진 않으세요?"

"맞아요. 저도 교수님에게 자주 듣는 말인데, 지휘자에게 가장 필요한 덕목은 '인간력'이라고 하더라고요. 사람으로서의 매력을 그렇게 표현하는 거죠. 자신의 열정을 전달하고, 이해를 얻고, 동의를 구해야만 해요. 그건 무작정 애원하듯이 부탁하면 되는 것도 아니고, 그렇다고 내가 지휘자니까 내 명령을 들으라고 거만하게 나서도 안 되는 일이라……"

참 어렵습니다. 사와무라 씨가 그렇게 말하며 머리를 긁적였다.

"예대 입시 때도 시험관들 앞에서 지휘를 하는데, 시간이 아주 짧아요. 50분짜리 곡을 암기해서 가지만, 실제 지휘봉을 휘두르는 시간은 악장 두 개의 초반부로 열 소절뿐이죠. 불과 몇십 초예요. 대체 뭐가 합격 불합격을 가르는 요소인지 전혀 알 수가 없습니다. 그야말로 인간을 보고 판단하는 게 아닐까 싶어요."

"말씀하신 '인간력' 말이군요. 그건 어떻게 단련할 수 있을까요?"

"글쎄요. 저도 아직 공부하는 입장이라서요……"

"강의 시간에는 뭘 배우시나요?"

"강의 시간에는 주로 외국어나 음악 이론을 배우고, 레슨 시간에는 지휘 기술을 배웁니다. 레슨은 예대의 연습실에서 교수님과 개별적으로 일정을 잡고 진행해요. 교수님도 현역 지휘자이시니 많이 바쁘십니다. 일정은 각자 그때마다 상의해 잡습니다. 두 달에 한 번씩 레슨을 받을 때도 있고, 1주일에 세 번씩 일정이 들어올 때도 있어요. 레슨 때는 교수님

이 피아노를 치시니, 그전에 지휘를 해서 미리 보여 드리고 시작할 때가 많습니다.”

“레슨 빈도가 많지는 않네요. 다른 시간에는 뭘 하시나요?”

“밖에서 일을 합니다. 교수님 대신, 또는 교수님의 소개로 오케스트라의 리허설에서 지휘를 해요. 주말은 거의 그런 일로 가득 차게 됩니다. 레슨과 밖에서 하는 지휘의 비중이 거의 같을 정도예요. 그러면서 과제를 발견해 검토하고 실천하기를 반복하고 있지요.”

레슨으로 지휘봉을 휘두르는 기술을 단련하고, 오케스트라에 참가해 인간력을 단련하는 방식이다.

“처음으로 오케스트라에 갔을 때는 얼마나 긴장을 했는지…… 위가 다 아프더라고요. 자기소개 때 무슨 말을 하면 좋을까, 조금 농담이라도 할까 고민도 하고요. 교수님은 ‘100명이 있다면 100명 모두가 나를 좋아해 줄 리는 없다. 하지만 100명 모두가 나를 싫어할 리도 없다’라고 하셨어요. 항상 그런 마음가짐으로 일을 합니다.”

사와무라 씨는 온화하고 이야기하기 편해, 누구나 호감을 느낄 만한 인물이었다. 오케스트라가 함께하고픈 인물이란, 이런 인물을 말하는 것인지도 모른다.

매일 아홉 시간

지휘자가 고독하게 악보를 노려보고 있는 동안 연주자는 무엇을 할까.

기악과에서 피아노를 전공하는 3학년생 미에노 나오 씨에게 물어보았다. 살결이 흰 미에노 씨는 의지가 강해 보이는 커다란 검은 눈동자를 한

두 번 깜빡이고는 말했다.

"무조건 연습이죠. 수업이 없는 날에는 대체로 아홉 시간은 자주적으로 연습을 해요. 중간에 휴식하면서 세 시간씩 세 세트로요."

"자율 연습을 매일, 그것도 아홉 시간씩이나요?!"

"하루만 안 쳐도 실력은 3일 전으로 퇴보한다고들 하니까요."

"그럼 여행은 못 가시겠군요……."

"맞아요. 간다고 하더라도 겨우 1박 2일이 다예요."

아르바이트나 동아리 활동은 연습을 해야 해서 할 수 없다. 다 같이 모여 술을 마시는 일조차 거의 없다고 한다.

"금욕적이네요."

"아니요. 의외로 평범한 대학생처럼 생활하고 있어요! 예를 들자면 늦잠을 자고 점심에 일어나기도 하니까요."

"밤늦게까지 안 주무시기도 하나요?"

"이 곡을 다 연주하면 끝내자고 생각하며 치기도 하는데, 도중에 한 군데라도 실수하면 그게 마음에 걸려서…… 계속 반복 연습하게 되잖아요? 그러면 어느새 한밤중이 되고 그래요. 끝내고 목욕하고 이를 닦고 하면 새벽 3시 정도죠. 원하지 않아도 어쩔 수 없이 올빼미형 인간이 되고 말아요."

"노는 시간이 없지 않습니까?"

"아니요. 놀기도 잘 놀아요. 얼마 전에는 디즈니랜드에 갔다 왔어요. 남자친구가 있는 학생도 있고요. 그런데 남자친구랑 만날 시간을 내기가 좀 힘들기는 해요. 콩쿠르를 앞두고는 2주간 연습만 하곤 하니까요. 그래서 매달 콩쿠르가 계속되면 두 달에 한 번 겨우겨우 만나는 게 고작

이라…… 결국 오래 사귀지 못하고 헤어지는 사람도 많아요. 그래서야 교제를 하는 의미가 없는 수준이니까요."

매일 놀기만 했던 나의 대학 시절과 비교해 보니, 절로 한숨이 새어 나왔다.

"콩쿠르는 몇 번을 참가해도 긴장돼요. 긴장해서 80%의 힘밖에 내지 못한다면, 실력을 20% 더 키울 수 있도록 연습할 필요가 있어요. 실전에서 자신의 실력을 전부 발휘하는 경우는 없으니까요."

"콩쿠르 이외에도 초청을 받아 연주회에 나가기도 하시죠?"

"그러네요. 누가 불러 주거나 하면요. 사례를 받기도 하지만, 반대로 오히려 사례를 하는 일도 있어요."

"네? 돈을 내고 연주하나요?"

"네. 오케스트라에 소속되어 연주하려면 10만 엔 정도 내야 하기도 해요. 결국 이름과 얼굴이 알려지지 않아선 일도 들어오지 않으니까요. 그러니 돈을 내서라도 연주하고 싶을 수밖에요."

"연주회에 참가할 때마다 드레스값도 나가게 될 텐데요."

"나가죠. 그때그때 다 다르긴 하지만, 드레스를 사게 된다면 15만 엔 정도는 지출하려나? 저는 총 15벌 정도를 가지고 있어요. 어두운 곡조에 맞는 드레스, 밝은 곡조에 어울리는 드레스. 이런 식으로 여러 벌이 꼭 필요하다 보니까요."

"돈이 들어갈 데가 참 많네요."

"많죠. 피아노 전공을 한다고 하면 부잣집 아가씨를 떠올리곤 하지만, 예대생은 굳이 따지자면 오히려 서민적이에요. 국립이라서 학비도 싼 편이고요. 정말 부잣집 사람이라면 주로 사립에 가거든요. 사립에 가면

아무렇지도 않게 온몸을 명품으로 도배한 학생도 있어요. 저는 직접 도시락도 싸 다니면서 노력하고 있지만요!"

"그야말로 학생 생활을 모두 음악에 바치고 있다고 해도 과언이 아니네요."

"진짜로 그래요. 피아노 전공인 사람은 다들 메신저 답장이 느려요. 다들 연습에 몰두하고 있어서 휴대전화를 안 보거든요."

"앗. 피아노 전공인 분들도 메신저 앱을 쓰시나요?"

"당연히 쓰죠! 휴대전화 게임도 유행이에요. 다들 연타가 빠르다 보니 그런 류의 게임을 잘하거든요."

미에노 씨는 밝게 웃었다. 갑자기 평범한 대학생으로 보여 나는 조금 마음이 놓였다.

"그런데…… 예대에 입학하셨을 정도니 악보를 보고 실수 없이 치는 거야 당연한 일이겠죠? 그 이상의 어떤 연습을 하시나요?"

"이를테면 같은 도라도 부드러운 도, 정열적인 도처럼, 실력이 좋은 사람일수록 소리를 구분해서 낼 줄 알아요. 저도 그래서 충격을 받은 경험이 있어요. 초등학교 때요, 아버지가 틀어 준 〈호두까기 인형〉CD를 들었는데, 그게 마치 오케스트라처럼 들리지 뭐예요. 피아노 연주였는데도요. 정말 소리의 폭이 넓다는 걸 그때 느끼게 됐어요."

미에노 씨는 그때 피아노라는 악기에 한계를 느끼고 있었는데, 그 연주를 듣고 그런 생각이 싹 달아났다고 한다.

"피아노란 이런 소리를 내는구나. 그때 비로소 깨달았어요. 타건 기술이나 속도, 터치, 페달을 밟는 방법……. 그걸 어떻게 조절하는가에 따라 소리가 확 바뀌어요. 체격과 성격도 영향을 미치고요. 묵직한 소리가 특

기인 사람도 있고, 경쾌한 소리가 특기인 사람도 있으니까요. 자신의 개성을 살리면서 소리의 폭을 넓혀 가면, 자신이 전하고 싶은 것을 연주로 전할 수 있게 돼요. 그렇게 되기 위해 연습하는 거예요."

악기를 위한 몸

"거장은 마치 숨을 쉬듯 바이올린을 켜요."

바이올린을 전공하는 야마구치 마유카 씨가 품위 있게 양손을 테이블 위에 겹쳐서 올렸다. 가느다랗고 기다란 손가락이 절로 눈에 들어왔다.

"그 정도로 자유자재로 다루려면, 악기를 몸에 맞추기도 힘들어요."

"그게 무슨 의미인가요?"

"바이올린 연주자는 골격이 휘어 있거든요. 바이올린을 턱에 대고, 이렇게 연주하니까요. 그러면 몸의 좌우가 비대칭이 되어서 아랫니의 치열이 나빠지거나, 다리나 허리의 좌우 균형이 변하기도 해요. 그러면서 바이올린을 몸의 일부로 만들어 나가죠."

악기를 몸에 맞춘다기보다는 오히려 몸을 악기에 맞추는 것에 가깝다는 이야기였다. 연주자는 역시 악기를 들어야 비로소 '완전체'가 되는 생물인 것일까.

"그래야 비로소 생각대로 연주를 할 수 있게 돼요."

"피아노나 바이올린을 어렸을 때부터 시작해야 좋다고 하는 이유 중의 하나는 바로 몸과 관련이 있어."

음악이론과의 졸업생 야나기사와 씨는 그렇게 말했다.

"몸이 자라는 시기에 연습하면 악기에 적합한 몸으로 성장하거든. 그

시기를 놓치면 이미 그것만으로도 차이가 벌어진 상태니……."

악기 연주는 상상을 초월할 만큼 육체에 많은 부담을 준다.

"콘트라베이스를 전공하면 왼쪽 어깨 근육이 울퉁불퉁하게 발달해요. 입을 옷이 별로 없어 매번 고민하죠. 그리고 조금 자세가 앞으로 기울다 보니 요통에 시달리는 일도 많아요."

기악과에서 콘트라베이스를 전공하는 고다이라 나오 씨의 말이다.

"우리는 발 복숭아뼈에 굳은살이 생겼어요. 일본 전통음악을 하는 사람은 모두 마찬가지일걸요? 그 대신 우리는 한 시간 정도는 무릎을 꿇고 앉아 있어도 아무렇지 않아요."

방악과에서 나가우타 샤미센을 전공하는 가와시마 시노부 씨도 같은 말을 했다.

"그리고 채를 쥐는 팔에는 근육이 엄청 붙어요. 보세요."

가와시마 씨는 팔을 걷어서 꽉 힘을 쥐었다. 어깨에서 손끝까지 근육질로, 마치 먹잇감을 붙잡아 옮기는 맹금류의 다리 같았다.

"어렸을 때부터 바이올린을 항상 가지고 다녔어요. 가끔 안 가지고 외출하면 어느 순간 '왜 없지?' 하면서 당황하곤 해요."

야마구치 씨가 은색 바이올린 케이스를 마술처럼 꺼냈을 때 나는 무심코 마른침을 삼켰다. 처음 만났을 때는 바이올린을 가지고 있었는지 눈치조차 채지 못했기 때문이다. 어깨에 바이올린 케이스를 걸고 있는 모습이 너무나도 자연스러웠기 때문일까.

"바이올린은 매일 연주하고 싶어요. 그래서 다른 곳에서 하룻밤 묵을 때도 가지고 다녀요. 고등학교 합격 기념으로 1주일간 하와이 여행을 간 적이 있는데…… 악기를 두고 장기간 여행을 가기는 그때가 처음이었어요."

"바이올린 없이 하와이에 갔을 때는 느낌이 어떠셨나요?"

"한가했죠. 왠지 손이 허전해서."

기껏 놀러 멀리까지 나갔는데 바이올린이 없어서 한가했다니…….

"바이올린은 몸이 성장하면 크기를 바꾸기는 하지만, 기본적으로는 평생 함께하게 돼요. 이것도 중학교 때 산 뒤로 계속 함께하고 있고요."

케이스를 바라보는 야마구치 씨의 눈은 마치 자신의 손바닥을 바라보는 듯도 했고, 소중한 사람을 바라보는 듯도 했다.

"바이올린은 야마구치 씨에게 어떤 존재인가요?"

내가 그렇게 묻자 야마구치 씨는 잠시 아무 말 없이 고개를 숙였다.

"전…… 중학교 때 괴롭힘을 당했던 적이 있어요."

야마구치 씨가 조용하게 말했다.

"죽고 싶을 만큼 정신적으로 극한의 상태까지 내몰렸어요. 그때 바이올린에 집중해 극복할 수 있었고…… 바이올린에 집중했더니 고등학교에 합격하고 또 예대에도 들어왔으니…… 바이올린이 저의 길을 열어 준 셈이에요. 그러니까 바이올린은 저의 은인이라 할 수 있어요. 생명의 은인."

은색 바이올린 케이스가 아주 작게 흔들려 조명 빛을 환하게 반사했다.

"괴로울 때도 곁에 있어 주었고, 내가 연주하면 소리를 내 주었어요. 정말 다정했어요."

피아노는 죄가 없다

미에노 씨와 피아노 또한 '피아노를 좋아해'라는 말로는 도저히 형용

할 수 없는 관계였다.

"건반 위치는 이미 다 알고 있으니까요. 눈이 보이지 않더라도 칠 수 있어요."

미에노 씨는 마치 별일이 아니라는 듯이 말했다.

"하지만 앞이 보이지 않으면 악보를 읽을 수 없지 않나요?"

"귀로 들으면 되잖아요. 들은 그대로 칠 수 있어요. 피아니스트에게 귀는 제일 중요한 곳이에요. 팔도 최악의 경우에는 어떻게든 해 볼 수 있으니까요. 팔이 떨어져 나가도, 왼손만으로 칠 수 있는 곡도 있고요. 그러니까 귀는 열심히 관리하고 있어요. 목욕을 끝내고 젖은 채로 내버려 두지 않는다든가……."

담담한 말투에서 깊은 각오가 전해졌다.

"피아노를 전공하는 동기만 해도 24명이나 돼요. 4학년이니까 100명. 다른 음대에도 피아노과는 있으니, 학생만 해도 500명이 넘는 피아니스트가 존재하는 셈이에요. 그 사람들 속에서 살아남아야 하니까요."

치열한 세계였다.

"피아노가 싫어진 적은 없으신가요?"

"음……. 콩쿠르에 참가해 뜻대로 피아노를 치지 못했을 때는 역시 우울해지더라고요. 반년간 그 콩쿠르를 위해 연습했는데, 단 한 번의 실전에서 좋은 결과를 얻지 못하면 끝이니까요. 대체 내가 연습했던 6개월의 시간은 뭐였을까 하는 생각에……."

미에노 씨가 말끝을 흐린 다음 고개를 들고 말했다.

"하지만 콩쿠르에서 실수했다 하더라도 그건 제 마음의 문제일 뿐이에요. 피아노에게는 아무런 잘못도 없어요."

미에노 씨가 천천히 말을 이었다.

"음악의 세계는 가혹해요. 모두 라이벌이고, 인간관계도 아주 질척하고요. 일부러 거짓말을 하는 사람도 있어요. 하지만 피아노는 절대 저를 배신하지 않아요. 제가 노력한 만큼 반드시 보답을 해 줘요. 듣는 사람을 행복하게 해 줄 수 있고, 스스로도 행복해질 수 있어요."

모두의 호흡을 맞춰서

연주자는 연습을 하고 지휘자는 악보와 씨름한다. 아득하게 많은 시간을 들여서.

"그러니까 실전에 들어가기만 하면 이미 절반은 끝난 것과 다름없습니다."

사와무라 씨는 농담처럼 웃으면서 그렇게 말했다.

"실전에서 지휘자가 하는 역할은 뭔가요?"

"오케스트라를 물리적으로 돕는 게 일입니다."

물리적이라는 말을 듣고 내 머릿속에 떠오른 이미지는 외과 의사가 상처를 봉합하는 모습이었다.

"왠지 모르게 호흡이 잘 맞지 않는 어려운 곡도 있습니다. 소절마다 박자가 미세하게 바뀌는 곡처럼요. 그럴 때 호른이 떨어져 나간다고 해 보죠. 아, 떨어져 나간다는 말은 리듬을 맞추지 못해서 연주가 멈췄다는 의미입니다. 그때 호른에게 알려 주는 겁니다. 손가락과 표정, 눈으로 '지금 여기야'라고 전해 주는 거죠. 그렇게 복귀를 돕습니다."

물론 그건 연주 중에 일어나는 일이다. 지휘봉을 계속 휘두르면서 하는 작업이라고 한다.

"그 외에도 연주자들에게 소리를 내는 타이밍을 알려 주거나, 리듬이 어긋난 사람을 돕거나 합니다. 전체를 살피면서 약점이 드러나면 돕죠. 지휘자들은 자주 '교통정리'라고 표현해요. 그렇게 하면서 다 같이 바다를 끝까지 건너는 겁니다."

호흡을 맞춰 교향곡이라는 바다를 헤엄쳐 건너는 오케스트라. 한 시간 가깝게 건너야 하는 그 넓은 바닷속에서 낙오할 것 같은 사람을 구하고, 지친 사람을 격려하고, 모두 힘을 합쳐 사전에 몇 번이고, 몇 번이고 악보를 읽으며 떠올린 이미지대로 골인 지점까지 이끌어 가는 역할을 하는 사람이 지휘자다.

"지휘자가 지휘봉을 다루는 기술은 중요해요. 박자를 알기 쉽게 전할 수 있는가, 원하는 바를 정확하게 전달할 수 있는가. 그런 기술이죠. 지휘봉이라곤 했지만 팔만 움직이는 건 아니고, 몸 전체로 전달해야 합니다. 전신을 어떻게 사용하는지가 그래서 중요하고, 도중에 지치지 않을 정도의 체력도 필요하죠. 또 하나 중요한 요소가 있다면 호흡입니다."

피아노를 전공하는 미에노 씨도 비슷한 말을 했었다.

"피아노를 칠 때는 호흡이 중요해요. 음악은 원래 노래에서 시작됐잖아요. 그러니까 노래할 때 숨을 고르는 호흡법이 피아노에도 필요해요. 숨을 고르지 않는 연주는 듣기 괴롭거든요."

사와무라 씨가 계속 말했다.

"관악기는 물론 현악기도 호흡이 있습니다. 모든 악기에는 호흡이 있어요. 우리는 그 호흡을 서로 전달해 주면서 공유하고 하나가 되어야 합니다. 음악의 흐름에 알맞은 호흡을 하며 음악의 표정을 만들어 나가는

거죠."

타악기를 전공하는 구쓰나 다이치 씨도 이렇게 표현했다.

"악기와도 동료 연주자들과도 관객들과도 하나가 되어 연주합니다. 꼭 하나가 될 필요가 있다고 생각해요."

생각해 보면 연주하는 사람도, 듣는 사람도, 콘서트장에 있는 모든 사람은 호흡을 한다. 지휘자가 자신의 정열로 중심을 잡으면, 신뢰가 인력이 되어 악기와 일체화할 때까지 자신을 고양시킨 연주자들이 잇달아 연주하며 오케스트라가 되고, 그것이 청중마저 사로잡아 하나처럼 호흡하는 존재로 변화한다.

"그렇게 서로 잘 맞물려 사방으로 울려 퍼졌을 때…… 물론 단지 그런 말로는 도저히 표현할 수 없지만, 어쨌든 실제 공연에서 마음이 하나가 되어 연주하게 되면 정말 행복한 기분에 빠져듭니다. 이걸 위해 내가 살아 있구나 싶죠."

사와무라 씨는 숨을 내쉬면서 기쁘게 웃었다. 역시 즐거워서 계속하는 거구나. 아니지, 즐겁기에 가능한 일이다.

박수가 공연장을 가득 메운 오페라가 끝난 그날 밤, 사와무라 씨는 페이스북에 짧은 글을 게시했다.

저는 요즘 고민이 있습니다.
공연이 끝난 날에는 마음이 허전해 잠을 자기 힘들다는 겁니다.
이번 여름방학에 있었던 수많은 공연보다도 오늘의 공연은 더욱 소중했습니다.
첫 독일어 공연이고, 처음으로 오케스트라가 함께하는 오페라라 뜻대로 되지 않

는 일투성이였습니다.

그래도 끝까지 이 공연을 완수할 수 있었던 이유는 최고의 동료들 덕분입니다.

지휘자는 고독한 직업이라고들 합니다.

혼자서 악보와 마주 보며 오케스트라와 가수들 앞에 서니까요.

하지만 이렇게 최고의 동료들과 공연을 할 때면 그런 고독은 어디론가 날아가 버리고 끝없는 행복에 취합니다.

앞으로도 이러한 행복을 경험할 수 있는 인생을 살고 싶습니다.

마지막으로, 무대에 올라 박수를 받은 사람들의 몇 배나 되는 사람들이 오페라를 도왔습니다.

그 모든 분들께 많은 박수와 감사를 바칩니다!

감사합니다.

수수께끼의 삼 형제

단금, 조금, 주금

공예과는 수수께끼가 많은 학과다. 일단 조각과와 공예과는 무엇이 다른지 잘 모르겠다. 전시를 보러 가 봐도 양쪽 모두 동물상을 전시해 놓곤 한다.

"뭐가 달라?"

"……."

아내는 나를 정면으로 바라보며 굳어 버렸다.

아내는 공예 고등학교 출신으로 지금은 조각과에 속해 있다. 양쪽 모두를 경험했으니 그 차이를 알고 있으리라 판단했는데 꼭 그렇지도 않은 듯했다.

"조각은 미술품이고 공예는 실용품일까?"

"그런데 공예 전공도 미술품을 만들지?"

"응……."

"실용품이라도 장식이 정교하면 미술품이 되는 건가? 그렇다고 하더라도 어디서부터 미술인지 경계선은 없잖아. 만드는 사람이 어떤 걸 지

향했는가의 문제인가? 아니면 보는 사람이 어떻게 받아들이는지에 달렸나?"

"……밥 먹을래?"

아내가 말을 돌렸다.

"응, 먹을게."

어? 나는 식기 선반을 보고 살짝 당황했다. 나는 마음에 드는 젓가락을 두고 항상 그것만 쓴다. 그런데 눈앞에 그 젓가락이 두 쌍이나 있었다.

"내 젓가락이 늘어났는데……"

"아, 그거? 만들었어."

색도 형태도 무게도 감촉도 똑같은 젓가락이 두 쌍. 그러고 보니 아내는 어제 얼굴을 새빨갛게 물들이며 커터와 종이, 끌로 나무 막대기를 열심히 깎았었다.

왜 만들었지? 내가 쓰던 젓가락이 뭐였는지 알 수가 없잖아.

"헤헤."

그런데 이건 미술품일까? 아니면 공예품?

예대의 공예과는 기초 과정과 전공 과정으로 나뉘어 있다. 2학년 여름까지는 기초 과정에 포함된 모든 전공을 다 배우고, 그 이후에는 하나의 전공을 선택한다. 전공의 개수는 여섯 개. 도예, 염색, 칠공예, 단금, 조금, 주금이다.

앞의 세 개는 단어만 들어도 바로 무엇인지 떠오르지만, 후반의 '금 삼형제'는 대체 뭘 하는 전공일까. 그냥 단어만 봐서는 알기 힘들다. 각각 단금鍛金, 조금彫金, 주금鑄金이라는 한자라고 한다.

"어? 주금의 한자가 이거였구나……"

아내도 모르고 있었을 정도다. 공예 고등학교 출신이면서.

이건 모두 금속…… 금속 가공 기술이었다. 일본의 금속 가공 기술은 기본적으로 이 세 가지로 분류된다. 나는 곧장 하나씩 살펴보기로 했다.

목숨을 앗아가는 기계들

"단금 연구실을 보면 아시겠지만, 사실상 마을의 소규모 공장이나 마찬가지입니다."

마치 산 사나이 같은 풍모. 공예과에서 단금을 전공하는 3학년 야마다 타카오 씨가 자랑스럽게 말했다.

단금은 간단히 말하면 대장장이라고 한다. 망치가 있고, 모루가 있는 곳에서 금속을 두드리거나 절단하거나, 또는 가열해 붙이고 원하는 형태로 만드는 일이다. 옥강玉鋼을 두드려 일본도를 만드는 일도 단금에 속하다고 한다.

"한장접기라고 해서, 동판 한 장을 망치로 두드리고 굽히고 굽히고 또 굽혀서…… 그릇이나 그와 비슷한 물건을 만드는 기법도 있습니다. 하지만 그런 기법뿐만이 아니라 기계 가공도 해요. 선반 가공[16]이라든가, 프레이즈반 가공[17]이라든가 말이죠. 얼마 전에도 '스피닝의 신'이라 불리는 공장 기술자가 강사로 오셔서 직접 기술을 전수해 주셨습니다. 아, 스피닝이란 성형 가공의 하나로, 신칸센 주둥이의 코를 만드는 기술입니

16 금속 등 재료를 회전시켜 절삭 가공하는 기술 중 하나.

17 금속 등 재료는 고정하고 공구를 회전시켜 절삭 가공하는 기술 중 하나.

다. 저는 원래 기계를 좋아하다 보니 이 기계 가공이 참 재미있겠다 싶어서, 입시를 보기 전부터 단금에 오려고 했었어요.”

“그걸 사용해서 어떤 작업을 하나요?”

“종류가 많아서 한마디로 뭐라 말씀드릴 순 없지만, 이를테면 목금^{木金}이라는 기법이 있습니다. 이건요, 색이 다른 금속을 조합해서 나뭇결 같은 모양을 만드는 기법이에요.”

“네? 금속으로 나뭇결을……?”

“네. 일단 서로 다른 금속을 겹칩니다. 주로 동합금인데, 안에 은이나 금을 끼우기도 합니다. 파이처럼요. 그걸 가스로^爐에 넣고 800도 정도까지 온도를 올려 하루 종일 가열합니다.”

그러면 안에 들어간 금속이 새빨갛게 빛난다고 한다.

“그렇게 가열하고 나면 금속이 뜨거울 때 꺼내서 일단 프레스기로 엄청난 압력을 가해 일정 수준 이상으로 압축합니다. 그다음, 금속이 식기 전에 이번에는 단조기라고 불리는 기계의 커다란 해머로 꽝꽝 두드려 압축합니다. 이건 더 큰 소리가 나는데요, 계속 쾅쾅 두드립니다.”

단조기는 자판기보다 조금 작은 크기지만, 움직일 때의 박력은 살을 떨리게 했다. 해머가 움직일 때마다 충격파가 날아와 고막이 저릿저릿 흔들렸다. 고정에 실패하면 재료가 바로 나에게 날아올 것만 같았다.

“금속은 두드리면 두드릴수록 점점 단단해져 움직이지 않습니다. 억지로 계속 두드리면 금이 가서 깨지지만요. 그래서 어닐링이라고 해서 버너로 금속의 색이 변할 때까지 활활 가열합니다. 그러면 또 부드러워져서 두들길 수 있게 되죠. 이 어닐링과 단조기로 쾅쾅 두들기는 과정을

몇 차례 반복합니다. 그리고 마지막에는 손으로, 망치로 두들깁니다. 그럼 처음에는 10센티미터였던 금속판의 두께가 1센티미터까지 줄어들게 됩니다."

"금속이 그렇게까지 압축될 수 있나요?"

"네. 압축됩니다. 그만큼 얇아지면 다른 금속끼리 들러붙어요. 이걸 연마기나 강철 끌로 깎아 보면 색이 다른 금속이 서로 연결되면서 줄무늬 모양이 보입니다. 이걸 롤러에 넣어 더욱 얇은 판으로 만듭니다. 그러면 모양이 나뭇결처럼 보이게 되죠. 이게 목금입니다. 3학년 1학기에 배우는 기법이죠."

"........"

말문이 막혔다.

"일본의 독자적인 기법입니다. 에도 시대에 고안되었다고 하더군요."

화장품 상자의 뚜껑이나 일본도의 날밑[18] 등에 사용되었다고 한다. 얼마나 많은 노력이 투자되었을지.

"눈부신 정열이 느껴집니다. 금속을 그렇게까지 가공했었다니……"

"독특한 기법은 많습니다. 자색착색素色着色이라는 작업도 있는데, 작품을 마지막에 약품에 절여 표면 처리를 하는 방법입니다. 순서는, 예를 들면 동판으로 만든 밥그릇을 자색착색으로 마무리한다고 해 보겠습니다. 먼저 부착된 손의 기름기 등을 제거하기 위해서 밥그릇을 탄산수소나트륨으로 잘 닦고, 그다음…… 무즙을 뿌립니다."

"무즙을요?"

18 손을 보호하도록 칼날과 칼자루 사이에 끼우는 테.

"네, 무를 간 무즙입니다. 왜 무즙을 뿌리는지는 교수님들도 구체적으로는 잘 모르신다네요. 그렇게 하면 깨끗해진다고 합니다. 무 안의 어떤 성분이 작용하는 게 아닐까 저는 생각하지만요. 아무튼 무즙을 뿌린 밥그릇을 녹청이나 명반 같은 약품이 들어간 원통형 냄비에 넣고 반나절 정도 끓입니다."

"꼭 요리 레시피 같아요."

"덧붙이자면 이걸 반나절 내내 이렇게 움직여야 해요. 바구니 같은 물건 위에 밥그릇을 올리고, 그 바구니를 계속 올렸다 내렸다 하는 거죠. 참방참방하고요. 근육통에 시달릴 정도로."

"그러면 물이 드나요?"

"네. 빨간색과 주황색의 중간에 해당하는 색이 됩니다. 원래 동이라서 처음에는 새로 만든 10엔짜리 동전 같은 색이지만, 그게 정말로 아름답고 독특한…… 균일한 색으로 변합니다. 재미있어요."

생글생글 웃는 야마다 씨. 그런데 무즙을 뿌린다니. 처음에 그걸 발견한 사람은 대체 얼마나 많은 재료로 시험을 해 본 걸까.

"단금 작업장은 절대 방심해선 안 되는 곳입니다. 자칫하면 목숨을 앗아가는 기계들밖에 없으니까요."

에어프레스 용단기, 대형 고속 커터, 가스버너……. 이름만 들어도 위험해 보이는 기계들이 다 모여 있다고 한다.

"기계의 힘에 밀려 금속판이 날아오면 그 사람은 바로 두 동강이 납니다. 그 외에도 선반에 말려들면 온몸이 찌부러지고, 셔링도 손가락이 날아갈 수 있고, 불도 다루고요."

셔링 머신은 금속을 절단하는 거대한 가위 같은 기계다.

"절로 신경이 곤두서네요."

"바지는 항상 너덜너덜하고, 구멍투성이예요. 연마기의 불꽃이 튀어서요. 그리고 저희는 가능하면 면으로 된 옷을 입어요. 화학 섬유는 불똥이 튀었을 때 곧장 불길이 확 일거든요. 그 외에도 망치로 자기 손을 때릴 때도 있고, 금속 절단은 예리하니 베일 때도 있고요. 상처가 생기는건 일상다반사예요. 물집도요."

"늘 반창고를 들고 다니시나요?"

"그런 사람도 있죠. 저야 순간접착제로 딱 붙여서 막아 버리지만요."

실로 호쾌한 사람이다.

"가지고 있는 망치도 종류가 다양한가요?"

"망치라면 스무 개 정도 가지고 있어요."

"스무 개나?"

"그 정도로도 부족해요. 대부분 몇백 개는 가지고 있으니까요."

"적재적소에 쓸 망치를 고르기도 힘들겠어요. 그 많은 망치를 모두 가게에서 살 수 있나요?"

"아, 저희는 망치를 사긴 사지만, 머리 부분만 사서 직접 자신에게 맞게 고쳐서 사용해요. 망치의 겉면을 벨트샌더로 깔끔하게 깎고 사포로닦고, 연마해서 직접 깎은 나무 손잡이를 붙여 쓰죠."

"망치부터 신칸센의 코까지 정말 뭐든 만들어 내는군요……"

"단금은 큰 물건'도' 만들 수 있다고 흔히들 말하는데, 그게 매력이에요. 작은 물건도, 큰 물건도, 정말 폭넓게 만들 수 있으니까요. 마음껏 만들어도 다 허락하는 분위기도 한몫하고요. 너무 폭이 넓다 보니 오히려방치된 기계도 있어요. 아무도 가르쳐 주는 사람이 없어서 그냥 방치되

는 거죠.”

“공예 중에서도 특히 더 만드는 물건의 폭이 넓은 편인가요?”

“그러네요. 단금, 단언컨대 뭐든 가능합니다! 다른 연구실에서 우리는 안 되는데 가능하냐며 물어볼 때도 많아요. 우리 설비만 있으면 뭐든 만들 수 있거든요. 얼마 전에는 칠공예 전공의 사노를 위해서 철판을 자르기도 했고요. 셔링으로.”

“해결사라고 하면 되나요?”

“조금을 전공하는 학생도 우리 연구실에 자주 와서 셔링으로 금속을 자르곤 해요. 한꺼번에 커다란 철판을 사와 작게 잘라 쓰는 거죠. 그게 더 경제적이라서요.”

“기술도 기술이지만 그런 설비가 있다는 점이 크네요.”

“그렇겠죠. 그래서 대학에 있는 동안 가능한 한 많이 공부해야 해요. 대학에서라면 기계도 용접도 버너도 마음껏 쓸 수 있으니까요. 개인이 하나부터 열까지 갖추기는 거의 불가능해요.”

졸업한 다음엔 어떻게 작품을 만들지? 그런 소리를 하며 야마다 씨가 고개를 갸웃했다. 뭐든 가능하다는 단금의 세계. 자유의 여신상도 다름 아닌 단금 기술로 만들었다고 한다.

“그러고 보니 공예과도 풀무 제사를 지낸다고 들었는데요.”

야마다 씨는 고개를 끄덕였다.

“네, 지냅니다. 각 전공마다 독자적으로 지내죠. 단금 풀무 제사도 즐거워요. 아까 말씀드린 그 가스로에서 피자를 굽고, 참치 머리를 구워서 대접하거든요.”

틀림없이 맛있게 구워지리라 생각한다.

"그리고 단금은 이유는 모르겠지만, 매년 손님으로 신령님이 찾아오세요."

"손님으로 신령님이요?"

"학생이 신령님 역할을 해요. 작년에는 마치노라는 선배가 온몸을 붉은 물감으로 칠하고 왔어요. 스티로폼으로 만든 코를 붙이고, 직접 용접해 만든 철 나막신을 신고, 방진 마스크를 쓰고, 팔손이나무 잎을 고간에다 달고요. '오늘은 어딘가의 산에서 마치노 도련님이 오셨습니다~'라고 하더라고요."

"왠지 혼란 그 자체네요……."

"실은 올해엔 제가 했어요. 우리 과의 대표라 할 수 있는 선배가 '올해는 너다'라고 지명했거든요. 선배가 단조로 만든 꽃이랑 스피닝으로 만든 컵을 들고, 뒤뜰에서 따온 뭔지 모를 덩굴을 머리에 올리는 처지가 됐죠. 웃통은 벗고 선배가 닛포리의 섬유 거리에서 사 온 천을 둘렀어요. 소개문은 '그리스에서 오신 술과 건강의 신, 야바쿠스 님이십니다~'"

"야바쿠스?"

"제 이름이 야마다잖아요. 야마다랑 술의 신 바쿠스를 더해서 야바쿠스예요."

야마다 씨가 쓴웃음을 지으며 사진을 보여 주었다. 정면을 보고 서 있는 야마다 씨는 생각보다 위엄이 있어서, 신이라는 역할에 제법 잘 어울렸다. 한편 야바쿠스 님이 입으셨던 면 100%의 천은 그 이후에 낭비 없이 작게 잘라 기계의 기름을 닦는 걸레로 활용했다고 한다.

매일매일 시세 확인

단금 다음은 조금彫金이었다. 스케일이 큰 단금과는 달리 조금은 비교적 작고 세밀한 편이라고 한다.

"조금은 까다로운 사람이 많아요. 작은 흠도 용서치 않는 성격인 사람들이."

따지자면 대범한 성격처럼 보이는 이와가미 미리나 씨는 공예과에서 조금을 전공하는 3학년생이었다.

"조금 인터뷰를 저하고 해도 괜찮아요?"

이와가미 씨는 그렇게 살짝 쑥스러워하면서 나에게 설명해 주었다.

조금은 주로 장식품이나 장신구를 만드는 기술이라고 한다. 금속을 비틀고 구부리고, 연마해 귀고리를 만들거나, '정'이라는 강철로 만든 연필형 기구로 금속판에 복잡한 모양을 파낸다.

"조금은요, 금이나 은, 경우에 따라서는 백금 같은 귀금속을 사용하다 보니 재료비가 많이 들어요. 그래서 모두들 귀금속 시세를 매일 확인해요! 가능한 한 값싼 날에 많이 사 두려고요."

작품 하나를 만드는 재료비만 해도 수만 엔은 든다고 한다.

"작품 완성 직전에 은을 줄로 문지르면 은가루가 나오거든요. 우리는 그릇을 아래에 두고 그 가루를 다 모아요. 업자한테 팔려고요. 처음엔 그냥 버렸는데 선배가 왜 돈을 버리냐고 하는 말을 듣고, 정말 그렇구나 싶더라고요."

조금 나오는 가루조차도 무시할 수 없는, 말 그대로 금은재보다.

"조금의 길로 들어선 뒤로 귀금속이 얼마나 고마운 물건인지 절로 깨닫게 됐어요. 또 식당에 가서도 식기의 소재를 바로 알아차릴 수 있게 됐고요. '이 스푼은 진짜 은이구나!' 하고요. 은이라니 역시 고급요릿집이구나 싶어서 기분이 확 좋아지기도 해요. 진짜는 역시 묵직함 자체가 달라요."

이와가미 씨가 예를 들자면, 하고 말하며 자신의 작품을 몇 가지 정도 보여 주었다. 그런데 그 눈은 자신감 없이 아래를 바라보고 있었다.

"아직 초보자라 솜털이 난 정도의 실력에 불과하거든요. 부끄러워요."

"아, 반지군요?"

크고 흰 돌이 박힌 은으로 만든 반지. 조금 큰 편으로 내 엄지에도 쑥 들어갈 만한 크기였다.

"주얼리를 만드는 과제가 있었거든요. 보석 전문점에서 일하시는 분을 강사로 모셔서 원석을 연마하는 법을 배웠어요. 이건 마노를 사용했는데, 연마기라고 해서 회전하는 줄 같은 물건으로, 원석을 깎고 연마해 둥글게 만든 거예요."

"집게에 원석을 끼워서요?"

"아니, 맨손으로요."

"맨손으로요?!"

"처음엔 무섭지만 점점 익숙해지더라고요."

무서운 정도가 아니다. 실수하면 손톱이 다 갈려 나간다고 한다. 항상 위험이 도사리고 있는 작업이다.

"이건…… 흰동가리가 헤엄치고 있네요."

금속제의 타원형인 주얼리 케이스. 크기는 안경 케이스보다 조금 큰

정도다. 뚜껑에는 흰동가리와 말미잘이 그려져 있었다.

"이건 은으로 만들었나요?"

"네. 은이에요. 먼저 도매상에서 은 알갱이…… 순은을 사 와야 해요. 이런 거예요."

이와가미 씨가 보여 준 물건은 직경 수 밀리미터 정도의 은색으로 빛나는 작은 알갱이였다. 케이크에 올라가는 은색 알갱이 과자와 똑같이 생겼다. 옛날에는 물속의 조릿대 잎 위에 녹인 은을 조금씩 떨어뜨려 알갱이 모양으로 응축시켜 만들었기 때문에 조릿대 응결법이라고도 부른다.

"이걸 녹여서 틀에 넣고 캐러멜 과자 모양으로 만들어요. 그걸 롤러로 펴서 은판으로 만들고, 은판을 원통형으로 둥글게 만 다음 두들겨서 타원 모양으로 만들어 케이스를 완성시켜요."

"이 흰동가리와 말미잘 모양은 어떻게 넣나요?"

"이건 절상감^{切象嵌}이라는 전통 기법으로 만들었어요. 색이 다른 금속을 잘라 조합한 거죠. 붉은색이 동이고, 흰색은 은이에요. 검은 부분은 시부이치^{四分一}예요. 시부이치는 은이 4분의 1이고 나머지는 동으로 이루어진 합금이에요."

"작은 배합의 차이로 색을 표현하는 거군요."

"네. 각각 금속을 무늬 형태로 만들어 퍼즐처럼 끼워요. 둥근 무늬라면 금속판에 둥근 구멍을 뚫고, 그곳에 같은 모양으로 자른 동판을 끼워 은납으로 접착해요. 은납이란, 납땜이랑 비슷하게 녹인 금속을 접착제로 사용해 붙이는 방법이에요."

"아주 정교한 작업이 계속되는군요."

말미잘 무늬. 선 하나의 폭은 3밀리미터 정도일까. 그만큼 작은 부품을 끼우고 연결하는 작업이다. 조합할 때 틈새가 생기지 않도록 자르는 톱

의 두께까지 고려해 설계한다고 한다.

"마지막으로 줄로 표면을 깎아 평면으로 만들고, 자색착색으로 마무리하면 완성이에요."

녹이고, 압축하고, 두드리고, 끼우고. 도저히 그런 공정을 거쳤다고는 생각하기 힘든 아름다운 타원의 둥그스름한 커브와 인쇄용지처럼 매끄러운 표면이었다.

"손도 정교해야 하고 끈기도 필요한데, 저에게는 부족한 요소예요."

이와가미 씨가 곤란하다는 듯 눈썹을 축 늘어뜨렸다. 조금의 달인은 일본도에 용을 그려 넣을 수 있다고 한다. 생각만으로도 위장에 구멍이 뚫릴 듯하다.

눈썹이 탈 듯한 열기

다음은 주금鑄金이었다.

"조금은 굳이 표현하자면 혼자서 책상 앞에 앉아 꾸준히 하는 작업이고, 주금은 반대로 혼자서는 할 수 없는 작업입니다. 팀워크가 필수적이에요."

공예과에서 주금을 전공하는 시로야마 미나미 씨는 커다란 눈을 깜빡이면서 말했다.

주금은 틀을 이용해 금속을 가공하는 기술이다. 예를 들어 항아리라면 항아리 모양의 거푸집을 만들고 그곳에 녹인 금속을 흘린 뒤, 식히고 틀을 제거하면 금속 항아리가 완성된다.

"교실이 모래밭이에요. 토간사土間砂라고 하는데, 강변의 모래로 만들었나 봐요."

"바닥이 전부 모래인가요? 얼마나 깊나요?"

"글쎄요? 얼마나 깊을까요? 큰 작품도 완성할 수 있으니 상당히 깊긴 깊어요. 바닥 끝까지 파 본 적이 없어서 정확히는 알 수 없지만요."

얼마나 깊은지도 모르는 모래밭. 신비한 작업장이다.

"아마 주금이 금속가공 중에서 제일 실패가 많은 분야일 거예요."라고 말하는 시로야마 씨. 생각대로 작업이 진행되지 않을 때가 많은가 보다.

"먼저 원형을 만들어요. 다양한 방법이 있으니 이건 그중의 하나일 뿐이지만…… 점토로 만들고 싶은 형태를 갖추고 그 형태를 실리콘으로 대체한 다음 내화재를 섞은 석고로 틀을 떠요."

"틀을 만드는 데만 점토, 실리콘, 석고까지 모두 사용하나요?"

"네, 전부요. 틀을 만드는 것만 해도 손이 아주 많이 가요. 틀 자체를 전기 가마나 벽돌 가마에서 몇 번이나 구워 내 만들기도 하고요. 점토, 석고, 실리콘, 왁스와 그 외의 여러 소재를 이용해 만들기도 해요. 흙으로 틀을 만들 때는 여러 종류의 흙을 몇 개의 층으로 겹쳐야 할 때도 있고, 철골을 넣어 틀을 보강하는 경우도 있어요."

틀의 재질에 따라 서로 다른 복잡한 절차가 존재하는 듯했다.

"틀이 완성됐다면 삽으로 모래를 파내 모래밭 안에 묻어야 해요. 그런 다음 틀 위에는 뚫려 있는 구멍으로 녹인 금속을 흘려보내죠."

"금속은 옆에서 녹여 두나요?"

"네. 틀에 얼마나 금속을 넣어도 되는지 답을 이끌어 내는 계산식이 있으니, 그 답에 맞춘 양의 잉곳을 사 와, 데우고 두드리고 쪼개 커다란 단지 안에서 녹여요. 1000도 정도에서요. 잉곳을 녹이는 데도 절차가 따로 있는데, 불순물이 들어가면 안 되니까 지푸라기의 재로 덮거나, 산을 제

거하기 위해 인동을 넣거나……?"

　수제 과자를 만들기 위해 납작한 판 형태의 초콜릿을 사 와 깨고 녹이는 일과는 차원이 달랐다.

　"녹인 금속을 흘려보내는 일을 '주조'라고 하는데, 이 작업은 혼자서 할 수가 없어요. 무거운 단지를 몇 명이 달라붙어 한마음으로 들어 올려서 호흡을 맞춰 흘려보내야 해요."

　"벌겋게 녹아내린 금속을 말이죠?"

　"네. 열기가 얼마나 강한지 속눈썹이 다 타들어 가는 게 아닌가 하는 생각까지 들어요."

　"아주 다이내믹한 광경일 듯합니다."

　"주조는 혼자서는 할 수 없어서 다 같이 일정을 맞출 필요가 있어요. 그래서 작은 이벤트를 여는 기분으로, 주조하는 날에는 신주_{神酒}를 바치고, 작업이 끝나면 다 같이 마셔요."

　"그렇군요. 팀워크가 중요하니까요."

　"그 외에도 가마 조립이라고 해서, 틀을 굽기 위한 가마를 벽돌을 쌓아 올려 처음부터 만들어 내기도 해요. 이것도 다 같이 하니, 여러 가지로 함께 협력해야 할 일이 많아요."

　"가마까지 직접 다 만드나요?!"

　"주금의 풀무 제사 때는 우리가 함께 만든 가마에다 피자도 굽는데, 정말 맛있어요."

　공예과에서는 다들 피자를 자주 굽는 모양이다.

　"이게 시로야마 씨가 만든 작품인가요?"

나는 시로야마 씨의 포트폴리오를 훑어보았다. 그곳에는 가느다란 가시가 무수히 피어난 고둥이 있었다.

"네. 그 고둥의 틀이 이거예요."

"이건 참…… 대단하군요."

시로야마 씨가 보여 준 사진은 사실상 SF였다. 고둥의 틀이니 중심에는 고둥으로 보이는 형태가 보였다. 그런데 그곳에는 형형색색의 파이프가 연결되어 있었다. 고둥의 가시 하나마다 파이프가 하나씩 연결되어 있는데, 그 파이프들은 서로 합류하면서 위로 흐를수록 더욱 굵어져 갔다. 마치 동물의 혈관을 방불케 했다.

"그렇구나. 금속이 구석구석까지 잘 흘러 들어가도록 길을 만들어 준 거군요."

"네. 탕도湯道[19]예요. 그리고 금속에서는 가스도 나오니, 가스를 빼내는 길도 만들어 줄 필요가 있어요."

틀 자체가 충분히 미술 작품으로 통용되지 않을까 하는 생각이 들 만큼 매우 복잡했다.

"금속을 흘려 넣고 나면 식기를 기다려요. 반나절에서 한나절 동안 굳히면 파내서 틀을 깨버리죠. 석고라면 해머로 깨서 꺼내고, 흙으로 만든 틀이라면 버스럭버스럭 벗겨 내서 꺼내요."

시로야마 씨는 마치 당연하다는 듯이 말했지만, 조금만 생각해 봐도 이것 역시 놀라운 일이었다. 그토록 고생고생해서 만든 틀이 그 시점에는 이미 못 쓰는 물건이 되는 것이다.

19　녹인 금속이 거푸집으로 흘러들도록 만든 통로.

"그다음에는 마무리예요."

이 마무리 역시 손이 많이 간다고 한다.

"구석구석 금속이 들어가지 않았거나, 구멍이 뚫려 있거나 해서 실패하는 일도 적지 않아요. 그리고 만든 길에 불필요한 금속이 섞여 들어가 있는 경우도 많고, 금속이 불룩 삐져나온 거스러미가 있기도 하니까, 깎아 내기도 하고 구멍을 메우기도 하고, 부족한 곳을 채워 넣기도 한 다음 …… 마지막으로 착색을 해야 비로소 완성돼요."

후우. 시로야마 씨가 숨을 내쉬었다. 틀을 이용해 만든다고 하면 금속을 흘려보내고 식기를 기다리면 그만이 아니냐고 생각이 들기 마련이다. 그러나 실제로는 매우 복잡한 작업이 계속된다.

"제거한 거스러미는 모아 둬요. 다음에 필요할 때 또 녹여서 사용할 수있거든요."

소중한 금속이니 허투루 쓰지 않는다.

"정말 힘든 작업인걸요?"

"맞아요. 손이 정말 많이 가요."

"큰 작품을 만들려면 상당히 고생스럽겠네요."

"고생이죠. 나라에 있는 대불은 주금으로 만들었는데, 대체 얼마나 많은 난관을 이겨 냈을까 하는 생각이 절로 들어요."

올려다봐야 할 만큼 거대한 대불을 떠올리며 나와 시로야마 씨는 함께 한숨을 내쉬었다.

돌고 돌아 다시 여기로

예대생들의 이야기를 듣고 잘 알게 된 사실. 금속이란 소재는 정말 다

루기 힘들다. 단단하고 무겁고 손도 많이 가고 가격도 비싸고 언제나 위험을 감수해야 한다. 굳이 그렇게까지 해서 물건을 만들 필요가 있나 하는 생각도 든다. 물건 제조를 향한 이 집념과도 같은 마음은 대체 어디에서 오는 것일까.

"그거 말인데요, 제가 생각해도 잘 모르겠어요."

주금을 전공하는 시로야마 씨는 신기하다는 듯이 고개를 갸웃했다.

"작업이 계속돼서 며칠이나 학교에서 지내다 보면 항상 민얼굴이기도 하고요. 분진이 엄청나니 수건은 필수고, 눈만 내놓고 수건을 얼굴에 칭칭 감기도 해요. 항상 긴 소매 옷을 입어야 하고, 안전화에 목장갑을 두 겹이나 끼우고, 청바지에 몸빼 바지를 겹쳐 입고 작업해야만 하죠. 가끔은 예쁘게 네일아트를 해 보고 싶다는 생각도 들어요."

"평범한 대학생이 부럽기도 한가요?"

"글쎄요. 평범한 대학생이 될 수도 있었겠지만, 결국 전 예대에 들어왔잖아요. 어째서인지 벗어날 수가 없어요. 미술을 좋아하는지 좋아하지 않는지도 잘 모르겠지만, 질긴 악연 같다고 하면 될까요……"

질긴 악연. 결코 긍정적이지 않은 말에 나는 오싹한 기분이 들었다.

조금을 전공하는 이와가미 씨도 비슷한 말을 했다.

"전 원래 예대에 들어올 생각이 없었어요. 고등학교는 미술 계열 학교였지만, 계속 미술만 하면서 넓은 시야를 갖추지도 못한 채 장래를 결정해도 정말 괜찮을까 걱정돼서 환경을 바꾸고 싶었거든요. 그런데 따로 가고 싶은 곳도 없다 보니……"

조용조용히 말이 계속 이어졌다.

"그래서 1년 동안은 알바만 하고 지냈어요. 왠지 미술이 꺼려지기도 해서요. 미술과는 관련 없는 아르바이트를 하면서 지내봤는데, 한가한 시간에 뭘 하나 확인해 보니, 잡지를 읽고는 레이아웃을 만드는 사람이 되고 싶다고 생각하거나, 보석을 보고는 이걸 만드는 사람이 되고 싶다고 생각하거나…… 그런 생각만 하던 거 있죠. 그러느니 차라리 미대에 가는 게 낫겠다 싶더라고요. 그래서 기왕이면 예대를 한번 노려보자고 결심했어요."

"결국 미술로 돌아오셨군요."

"벗어날 수가 없더라고요. 왠지 다시 이끌려 온 기분이에요. 인간은 미술한테서 벗어날 수 없는 운명인지도 몰라요. 솔직히 전혀 적성에 맞지 않는다는 생각이 들어서, 여름방학에는 잔뜩 움츠러들었거든요. 다들 실력이 좋은데 난 적성에 맞지도 않는 걸 골라서 뭐 하나 싶고, 과제에 짓눌리다 보면 뭘 만들기도 싫어져요. 그런데 과제니 뭐니 아무것도 없이 집에만 있으면 할 일이 없어서…… 결국엔 뭔가를 만들게 돼요."

이와가미 씨가 난처하다는 듯 눈썹을 축 늘어뜨렸다.

"앞으로 저 자신이 어떻게 될지 불안해지거든요. 지금은 조금 더 미술을 해 보자고 생각하고 있긴 하지만……."

"저도 예대에 들어오기까지 많은 우여곡절이 있었습니다."

단금을 전공하는 야마다 씨도 고개를 끄덕였다.

"원래 부모님은 제가 미술계 대학에 진학하는 걸 반대하셨어요. 도쿄대 진학이 부모님의 바람이었거든요. 그렇지만 입시에 몇 번이나 실패했고, 그러는 사이에 여동생이 먼저 합격해 버렸죠. 역시 이제는 좀 위험하지 않나 싶을 때, 부모님도 드디어 예대 입시를 인정해 주셨어요."

"그러셨군요."

"다만, 설령 예대에 입학하지 않았더라도 저는 어떤 형태로든 물건 만드는 일을 하고 있지 않았을까 생각해요."

"야마다 씨에게 물건을 만드는 일은 삶에서 어느 정도의 위치를 차지하고 있나요?"

잠시 생각한 뒤, 야마다 씨가 말했다.

"인생 그 자체일까요."

"그게 없어선 살아갈 수 없다는 말씀인가요?"

"아니요. 그 외엔 하고 싶은 일이 없다는 생각에 더 가까워요. 좀 이상한 말이지만요."

신기하게도 세 사람 모두 불타는 듯한 열정으로 물건 만드는 일을 선택한 것은 아닌 듯했다. 이유는 알 수 없지만 이 세계로 다시 돌아오고 만다. 뭘 해도 좋다는 말을 들어도 결국 물건을 만들고 만다. 그러한 자신의 모습에 세 사람 모두 당황스러워하고 있는 듯했다. 좀 막연한 이유라고 생각했던 나도 세 사람에게 똑같은 말을 듣고 생각이 바뀌었다.

원래 그런 것인지도 모른다. 하고 싶어서 한다기보다는 몸에 새겨져 있어 하게 되는 것이다. 예를 들면 호흡을 하지 않으려고 해도 할 수밖에 없듯이 절로 물건을 만들게 되는 건지도 모른다.

단금 방식으로 만든 자유의 여신상, 조금 방식으로 만든 일본도의 용, 주금 방식으로 만든 대불……. 모두 너무나도 대단하다. 그런 경지로 기법을 발전시키기 위해서는 하고 싶다는 마음 이상의 무언가가 필요하지 않을까?

다시 말해 미술이 재미있기 때문이 아니라, 미술에서 벗어나고 싶어도

벗어날 수 없는 사람이 항상 존재했기에, 그토록 대단한 작품이 만들어질 수 있었던 것이 아닐까? 그런 생각이 들었다.

"그러고 보니 얼마 전에 기쁜 일이 있었어요."

취재가 끝나려 하는 찰나에 이와가미 씨가 겸연쩍게 웃었다.

"친할머니의 아버지…… 그러니까 증조할아버지가 되겠네요. 그분이 조금 조각사셨대요. 전 그걸 조금 전공을 선택한 뒤에야 알게 됐어요."

"그러셨군요!"

"기술을 이어받지 못한 건 좀 아쉽긴 하지만, 그래도 기쁘더라고요."

이와가미 씨에게 기술이 계승됐는지 아닌지 나로서는 알 수 없다. 그러나 미술의 세계와 몸이 연결되어 벗어날 수 없는 천성만큼은 혈통으로 계승되었다고 할 수 있지 않을까? 증조할아버지가 증손녀를 어딘가에서 다정한 눈길로 지켜봐 주고 계실지도 모른다.

악기의 일부가 되다

춤추는 타악기 연주자

"타악기 전공자를 발끈하게 만드는 한마디가 있어요."

기악과에서 타악기를 전공하는 구쓰나 다이치 씨는 크고 맑은 눈을 깜빡이며 등에 메고 있던 커다란 가방을 투욱 의자에 내려놓았다.

"'트라이앵글은 누가 두드리든 똑같잖아.' 이거예요."

누구나 전문적으로 공부하는 분야를 부정하는 사람을 보면 화가 난다. 그건 잘 알겠다. 그러나 여기서 나로서는 물어보지 않을 수 없었다.

"저어…… 죄송합니다. 다른가요?"

"다르죠."

구쓰나 씨는 특별히 기분이 나쁘다는 반응을 보이지도 않고 천천히 가방 안에서 커다란 필통 같은 검은 케이스를 꺼냈다. 그 케이스를 열자 안에서 10개 정도의 은색 막대가 좌르륵 나타났다. 그 막대는 굵기도 길이도 조금씩 모두 다 달랐다.

"이건 '비터'라고 해요. 트라이앵글을 치는 채예요."

"채가 굉장히 많네요……?"

"굵은 채, 가느다란 채, 길이, 잡는 형태, 제조사…… 그 차이에 따라 전부 조금씩 소리가 달라요. 그게 다가 아닙니다. 트라이앵글은 이렇게 매달려 있죠? 이걸 어떻게 매다는가. 후크에 걸어서 매다는가, 줄에 걸어 매다는가. 줄에 걸어 매단다면 그 줄의 재질, 굵기, 길이 등…… 모든 요소가 소리에 영향을 줘요. 그래서 몇 세트나 가지고 다니는 거예요."

"트라이앵글 하나를 위해서요?"

"네. 물론 치는 법도 달라지고요. 귀여운 소리도 낼 수 있고, 맑은 소리도 낼 수 있어요. 딸랑거리며 별이 떨어지는 소리도, 띵~ 하는 긴장감 넘치는 소리도 낼 수 있고요. 악기는 아주 깊고 오묘한 존재예요."

"타악기 전공자는 한 학년에 대체로 세 명이지만, 여기저기에서 부르는 데가 많고 다양한 악기의 연주를 요구하기 때문에 오히려 사람이 부족해요."

"네? 다양한 악기를 연주하시나요?"

기악과에서는 보통 악기 하나를 전문으로 삼는다. 현악기 전공자도 관악기 전공자도 마찬가지인데, 타악기만은 다른 것일까?

"입시 시험을 치를 때는 악기를 하나만 고르죠. 전 마림바를 선택했으니, 일단은 마림바 전공이라고 하면 될까요?"

마림바란 실로폰과 비슷한 타악기다. 조금 높은 소리를 내는 실로폰과는 달리 더 부드러운 소리를 낸다는 특징이 있다.

"하지만 오케스트라가 불러 주면 필요에 따라서 뭐든 연주해요. 심벌즈나 스네어 드럼, 베이스 드럼, 글로켄슈필, 실로폰, 트라이앵글, 팀파니, 핸드벨 등등 마림바 이외에도 여러 악기를 연주하다 보니 얼마 전에는 '맞아, 마림바도 칠 수 있었지?'라는 말까지 들었을 정도예요. 그래도

전 다양한 악기를 연주할 수 있어서 즐거워요. 앞으로 연주하는 데도 도움이 되고요.”

“타악기는 종류가 어느 정도나 되나요?”

“몇 종류라고 딱 말하기는 힘드네요. 두드릴 수 있다면 뭐든 타악기가 된다고 봐도 되니까요. 전 얼마 전에 공연에서 브레이크 드럼도 연주했어요.”

“네? 브레이크 드럼?”

브레이크 드럼이란, 드럼이라곤 하지만 악기는 아니고 자동차 타이어에 들어가 있는 금속제 접시 같은 부품이다. 당연히 두드리면 소리야 나겠지만 설마 그런 물건까지?

“타악기는 비교적 새로운 분야라서요. 실험 음악적인 요소도 많아서 특정한 틀에 얽매이지 않고 다양한 물건을 두드려 보곤 해요. 테이블 뮤직이라고 해서 책상을 두들겨 연주하는 곡도 있는데, 하나의 장르로 정착돼서 악보도 정식으로 존재해요.”

“듣고 보니 아이디어에 따라서 뭐든 악기로 삼을 수 있겠는데요.”

“맞아요, 바로 그거예요. 첼로를 두들겨 소리를 내는 곡도 있을 정도니까요. 그리고 팀파니라는 큰 북을 채가 아니라 마라카스[20]로 두들긴다든가, 팀파니 위에 탬버린을 놀려 연주하는 변형도 있어요. ‘여기서 타악기 연주자가 춤춘다’라고 진지하게 적어 놓은 악보도 존재할 정도고요.”

정말 자유롭기 그지없다.

“심지어는 곡의 마지막에 타악기 연주자가 팀파니의 북면을 부수고

20 흔들어서 소리를 내는 라틴 아메리카 음악의 리듬 악기.

상반신을 처박는다는 악보도 있어요. 자유로워 좋다고도 할 수 있지만…… 이상한 짓은 타악기 연주자한테 시키면 그만이라는 잘못된 이미지가 정착해선 그것도 좀 곤란한데 말이죠."

구쓰나 씨는 사람 좋은 미소를 지으며 나를 바라보았다.

세팅의 기술

"타악기는 연주자가 연습하기 전에 준비해야 할 일이 굉장히 많아요."

"구체적으로는 어떤 준비인가요?"

"먼저 곡이 결정되면 악보를 읽고 어떤 악기가 필요한지 조사해야 해요. 악기가 부족하면 다른 사람한테 빌리든가, 사든가, 직접 만들어 조달할 수밖에 없죠."

"그렇군요. 종류가 많으니 가지고 있는 악기만으로는 연주를 못 할 수도 있겠네요."

"네. 저는 악기를 좋아해서 시간이 나면 곧장 악기점에 들러 뭐라도 사서 돌아와요. 그런 식으로 돈을 거의 악기에 다 투자하고 있어서 항상 돈이 부족해요. 제가 타악기 전공자 중에서도 악기를 제일 많이 가지고 있는 사람이라고 생각은 하지만…… 그래도 항상 부족하더라고요."

"타악기 전공자 중에서 제일 많이 가지고 있다면, 음악캠 내에서 가장 많은 악기를 가지고 계신 분이 아닐까 하는데요. 얼마나 많은가요?"

"어디 보자, 심벌즈 여덟 개에 봉고, 마림바 두 대, 전자 드럼, 드럼 세트, 트라이앵글, 채도 많이 가지고 있고, 아직 더 많아요. 오늘도 이렇게 많이 가지고 왔어요."

구쓰나 씨의 가방 안에는 10개나 되는 채가 들어 있었다.

"일단 악기를 갖췄다면 이번엔 세팅을 할 필요가 있어요. 북만 해도 10개에서 20개를 늘어놔야 하니까요. 어떤 곡인지에 따라 적절한 높낮이와 각도가 다 다르니, 가장 적절한 배치를 모색해야 해요. 틀을 만들고 징을 걸어 놓기도 하고…… 벨은 어디에 놓을지 생각하고 그러는데, 그러다 보면 사실상 물건 만들기 작업이 되는 일도 흔해요."

공연장에 가면 미리 다 준비되어 있는 피아노와는 다른 면모였다.

다만, 사전에 공연장에서 준비해 두는 악기도 그 나름의 어려움이 존재한다고 한다.

"저희는 악기를 가지고 갈 수가 없어요."

피아노를 전공하는 미에노 나오 씨가 말했다.

자신의 피아노를 가지고 갈 수 없는 이상, 현장에 준비되어 있는 악기를 사용할 수밖에 없다. 그런데 피아노는 모두 미묘하게 질이 다르다고 한다.

"콘서트라면 리허설을 하면서 조정하지만, 콩쿠르에서는 리허설이 없으니 처음에 나는 그 소리로 특성을 간파해 거기에 맞춰 연주를 변경할 수밖에 없어요. 연주하는 홀이 어디인가에 따라서도 달라지거든요. 소리가 잘 울리는 홀에서는 페달을 덜 밟는다든지 하는 식이에요."

"그게 가능한 일인가요?"

"실력이 좋은 사람은 그렇게 하죠. 저는 아직 1분 정도 연주해 보지 않는 이상 특성을 간파하지는 못하지만요……"

타악기를 전공하는 구쓰나 씨도 마찬가지로 소리를 내면서 세팅을 진행한다.

"악기의 배치가 끝났다면, 다음은 소리를 내 봐요. 여기서부터 더욱 많은 시행착오를 겪게 되죠. 곡의 이미지에 맞춰서 조금 더 맑은 소리가 낫겠다든가, 조금 더 두터운 소리가 낫겠다든가 생각하면서 이상적인 소리에 더 가깝게 만들기 위해 뭐든 합니다. 여기서는 이 채를 쓰고, 저기서는 다른 채를 쓰는 것처럼 채를 바꿔서 쳐 보기도 하고요. 악기를 매다는 높이도 변경해 보고…… 다른 제조사의 악기로 바꿔도 보고……"

그러한 세팅이 완벽히 끝나야 비로소 연습이 시작된다고 한다.

이상적인 소리

구쓰나 씨가 정성스럽게 실시하는 이상적인 소리를 찾는 작업. 이건 다른 악기도 마찬가지인 듯했다.

"하프는 우아하고 여성적인 악기라는 이미지가 있지만, 실제로는 남성에게 훨씬 더 어울리는 악기예요."

하프를 전공하는 다케우치 마코 씨가 나긋나긋한 목소리로 말했다.

"유럽의 하피스트 중에는 근육질인 남성도 많거든요. 하프는 크고 무거워요. 높이가 대략 2미터 정도고, 무게는 40킬로그램 정도니까요. 악기의 구조도 복잡해요. 하프 연주는 손이 눈에 잘 띄지만, 사실은 발도 많이 쓰는 악기예요. 발밑에는 페달이 7개가 있는데, 그걸로 샤프, 플랫, 내추럴이란 세 단계의 소리를 조절해요."

"다시 말해 21단계의 소리를 발 두 개로 조작해야 한다는 건가요……?"

"네. 페달의 타이밍이 달라지면 잡음이 나오니 미세한 조정이 필요해요. 이 발놀림은 극한을 추구하자면 끝이 없는 부분이죠. 물론 손가락도 마찬가지고요. 실력이 뛰어난 사람의 소리는 완전히 달라요. 하프가 이

런 소리를 내다니 말도 안 돼, 같은 소리가 나올 만큼요.”

　손가락의 미세한 움직임, 터치, 타고난 손가락의 질 등으로 놀라우리만치 소리가 변한다고 한다.

“피아노나 바이올린 같은 소리, 기타 같은 소리처럼 실력이 좋을수록 다양한 소리를 낼 수 있어요. 표현의 폭이 무한대에 가까워요.”

“저는 그 차이를 구분해 낼 자신이 없는데요…….”

“처음에는 그럴지도 몰라요.” 하고 말하는 다케우치 씨.

“꽤 오래전에 세계적으로 유명한 피아니스트가 제 고향인 가나자와에 들러서 연주회를 열었던 적이 있어요. 저도 부모님이랑 같이 들으러 갔었는데, 연주회가 끝나고 부모님이 ‘역시 다른걸?’, ‘표현이 대단했어’ 같은 말씀을 하시더라고요. 하지만 전 어디가 좋았는지, 부모님이 무슨 소릴 하는지 하나도 이해가 안 됐어요. 그때는 그게 너무 분해서 눈물이 다 났지 뭐예요.”

　예대생이라도 처음에는 알아듣기 힘든 건가.

“그래도 문득 이상적인 소리를 확 깨달을 때가 와요. 처음에는 우연히 연주하다가 이상적인 소리를 내기도 하고, 다른 사람의 연주를 듣다가 이런 소리를 내고 싶다고 갈망하게 되기도 하죠. 예대는 수준이 높으니 주변 사람들에게 자극을 받기도 하고요. 선배가 낸 아주 깔끔한 소리를 듣고, 나도 내 봐야겠다는 생각에, 그 소리를 귀로 기억하고 확실히 낼 수 있을 때까지 반복해서 계속 연습하면서…… 그 소리를 자신만의 소리로 만들어 가는 거예요. 그러면 이 곡의 이 부분에서는 이런 이미지의 소리를 내며 연주하고 싶다는 감각을 익히게 되고, 그걸 실현할 수 있게 돼요. 소리를 깊이 더 파고들면 들수록 더욱 아름다운 소리를 낼 수 있게

되는 법 아닐까요? 저는 아직 한참 멀었지만요……"

"끝이 없이 계속되는 작업이겠군요."

"맞아요. 더 아름다운 소리를 내려는 노력에는 끝이 없어요. 이 정도면 충분하다고 자신의 약한 의지에 굴복하고 싶어질 때도 있지만, 그럴 때면 꼭 깜짝 놀랄 만큼 아름다운 소리를 듣게 되더라고요. 그러면 또 악기에 한참 몰두하게 되는데, 마치 하프가 길을 알려 주면서 제 성장을 돕고 있는 게 아닌가 하는 느낌마저 들어요."

"채 하나만 바꿔도 토~옹, 두~웅, 우~웅 정도로 소리가 바뀌어요."

그렇게 말하며 타악기를 전공하는 구쓰나 씨가 많은 채를 들어 올려 보여 주었다. 이 채의 정확한 명칭은 '맬릿'이라 한다고 한다.

"그래서 여러 개를 가지고 다니는 거예요. 전부 끝에 실을 두르는 법이 달라요. 자요, 보세요. 이건 프랑스제 채인데요……"

"이건 어떤 방식으로 감은 건가요?"

긴 나무 막대 끝에 털실 같은 실이 둥글게 말려 있는 채였다. 단지 그뿐이지만…… 실을 어떻게 말아 둔 건지 전혀 알 수가 없었다. 기하학 모양 같기도 하고 복잡기괴한데, 보고 있으면 절로 현기증이 날 것만 같았다.

"저도 몰라요. 일본인 중에 이걸 설명할 수 있는 사람은 아무도 없거든요. 그러니까 이 채가 부서지면 프랑스에 보내서 고쳐 달라고 하는 수밖에 없어요. 가격도 세고요."

"하지만 이 채가 꼭 필요한 거죠?"

"네. 철저히 최고를 추구한 소리는 역시 사람을 감동시키니까요!"

구쓰나 씨가 앞으로 몸을 쭉 내밀었다.

"교수님의 연주를 들으면 눈물이 쏟아질 것처럼 감동이 밀려와요. 타

악기뿐인 연주인데도 불구하고요. 얼마나 좋은 소리를 위해 깊이 파고들지, 어디서 타협을 해야 할지…… 모두 자신과의 싸움이니, 인생과 통하는 면도 있지 않을까 해요."

채를 바라보는 구쓰나 씨의 눈동자에서는 심상치 않은 박력이 느껴졌다.

"저는 콘서트에 갈 때면 검 테이프를 지참합니다."

"검 테이프를요? 어디에 쓰시나요?"

"이것도 교수님에게 배운 일종의 팁인데요, 검 테이프를 작게 잘라서 담배처럼 둥글게 말고 그걸 북 위에 올려놓는 거예요. 그러면 여운의 길이, 하모닉스(배음)의 정도를 미세하게 조정할 수 있어요. 공연장에 도착해서 좀 더 소리를 울려 퍼지게 만들고 싶을 때, 이렇게 해서 마지막 조정을 합니다. 박력의 차원이 달라지거든요."

이 기술을 구쓰나 씨는 '담배 뮤트'라고 부른다. 검 테이프 조각이라고 불러도 될 만큼 미세하기 짝이 없는 조정. 수많은 악기가 연주되는데, 과연 몇 명의 관객이 북소리의 차이를 눈치챌지는 알 수 없다. 하지만 연주자는 결코 대충 하는 법이 없다.

피아노 같은 사람, 바이올린 같은 사람

이상적인 소리를 내기 위해서라곤 하지만, 이렇게 오래도록 악기와 씨름하는 생활을 하다 보면 사람 역시도 악기의 영향을 받게 되지 않을까?

"이 사람 피아노 같다거나, 바이올린 같다거나, 그런 느낌이 없진 않아."

음악이론과의 졸업생인 야나기사와 씨가 말했다.

"오케스트라를 보다 보면 경향이 있어. 예를 들면 호른을 부는 사람은

왠지 멍해.”

“멍하다고?”

“호른은 둥실둥실한 소리가 나잖아? 그거랑 비슷해. 말을 듣고 있는 건지 안 듣고 있는 건지 알 수가 없는데, 아무래도 듣고는 있는 듯한 그런 느낌? 호른 연주자는 느긋하고 맞장구도 왠지 모호해. 아, 그렇지. 반대로 트럼펫 연주자는 아주 시원스러워. ‘네네~!’ 하고 대답하면서 손을 들고 팍팍 앞으로 나서는 사람들 있잖아. 왠지 음색도 비슷해 보이고? 금관악기는 상하 관계도 엄격하대. 운동부 동아리 같은 분위기라나 봐.”

“글쎄요. 실제로 느릿하고 여유로운 호른 연주자도 있지만, 사람에 따라 다 다르지 않을까요?”

호른을 전공하는 가마다 케이시 씨는 쓴웃음을 지으며, 별로 동의하지 않는 눈치였다.

“그래도 고음 같은 사람이랑 저음 같은 사람은 있어요.”

“?”

“호른은 음역에 따라 파트가 나뉘거든요. 오케스트라에서 호른 연주자가 네 명이면 두 명은 고음역대, 나머지 두 사람은 저음역대를 맡아요. 고음역은 상대적으로 눈에 띄는 편이고, 저음역은 그걸 서포트해 주는 역할이죠. 고음역은 기합과 힘이 중요하고, 저음역은 컨트롤이 중요해요. 그러다 보니 적성의 문제라고 할지, 성격의 차이가 드러나요.”

참고로 가마다 씨는 고음역대를 주로 연주한다고 한다.

“바순 연주자는 워낙 다양해서, 하나로 묶기가 어려울지도 몰라요.”

바순을 전공하는 야스이 유히 씨와 음식점으로 가는 도중에 호객꾼이

몇 명이나 우리에게 말을 걸었다. 몸집이 큰 편인 야스이 씨는 나를 돌아보더니 히죽 웃으며 말했다.

"제가 호객꾼을 무조건 물러나게 하는 기술을 얼마 전에 발견했어요."

"어떤 방법인가요?"

"엉터리라도 상관없으니 중국어 같은 말로 크게 대화하는 거예요. 그러면 호객꾼들이 절대 말을 안 걸어요. 오히려 몸을 휙 돌려서 오던 길을 다시 돌아가죠."

하하하. 입을 크게 벌리며 웃는 야스이 씨.

서로 술잔을 나누면서 바순은 어떤 악기인지 물어보니 야스이 씨로부터 이런 대답이 돌아왔다.

"소탈하고 조금 익살스러운 소리를 내는 즐거운 악기입니다!"

왠지 야스이 씨와 닮았다는 생각이 들었다…….

"악기에 따른 개성요? 그거, 전 있다고 봐요! 바이올린 전공자들은 다들 기가 센 편이더라고요. 중심이 확고하다고 해야 하나? 그리고 피아노 전공자들은 연습 귀신들이에요."

그렇게 분석한 사람은 하프를 전공하는 다케우치 마코 씨였다.

"하프는 어떤가요?"

"하프는 글쎄요, 의외로 털털한 사람이 많아요. 어떤 일에도 잘 동요하지 않고요. 역시 무거운 악기를 직접 옮겨야 해서 그런가? 오케스트라 수업이 끝났을 때도 바이올린 연주자들은 얼른 악기를 정리해 돌아갔지만, 우리는 팔짱을 끼고 '좋아, 옮겨 볼까' 같은 분위기였어요."

하프 연주자가 악기를 옮기는 중에 문을 열고 잡아 주면 호감도를 확 올릴 수 있다고 한다.

"콘트라베이스는 괴짜투성이일까요……?"

콘트라베이스를 전공하는 고다이라 나오 씨는 찰랑거리는 검은 머리카락을 흔들며 중얼거리듯이 말했다.

"종잡을 수 없는 성격이 많아요. 무엇보다 콘트라베이스라는 악기를 선택한 시점에 다들 좀 이상하다고 해도 과언이 아니고요."

고다이라 씨가 키득키득 웃었다.

"고다이라 씨는 왜 콘트라베이스를 선택하셨나요?"

"저음이 좋았어요. 원래는 유포니움이라는 악기를 연주했었는데, 더 낮은 소리가 좋아서 튜바를 연주하게 됐고, 그러다 콘트라베이스를 동경하게 돼서 중2 때부터 시작하게 된 거예요."

"저음을요? 저음의 어떤 점에 매력을 느끼셨나요?"

"소리가 낮다는 점일까요……?"

내 질문도 별로 좋지 않았겠지만, 정말 콘트라베이스 연주자들은 종잡을 수 없는 사람들일지도 모른다.

"아래로 울려 퍼지고…… 오케스트라를 떠받쳐 주고. 솔로도 가능하고요. 깊이가 있는 악기예요. 그리고 역시 낮아서. 그게 좋더라고요."

"오르간은 진지하고 조용한 사람들이 많은 편 같아요."

오르간을 전공하는 혼다 히마와리 씨가 생각을 정리하며 천천히 대답해 주었다.

"오르간을 전공하는 학생은 미션스쿨 출신이 많거든요. 미션스쿨에서는 찬송가를 부르니까요, 거기서 오르간을 처음 접하게 돼요."

"그러네요. 기독교 계열 학교가 아니면 좀처럼 접할 기회가 없겠어요."

"네. 그런 이유도 있어서 그런지 여학생이 대부분이에요. 또 기독교 계

열이라 연애를 어렵게 보는 사람도 많고요. 연애보다도 연습 시간에 더 투자하고 싶어 해요."

혼다 씨는 그렇게 말하며 품위 있는 동작으로 컵을 입으로 가져갔다.

최종 병기, 향성파적환

항상 악기와 함께 생활하는 사람들은 필수품도 다양하다.

"북의 채는 이렇게 손가락 사이에 끼우기도 해서, 껍질이 벗겨지거나 물집이 생기곤 해요. 그래서 응급 처치로 테이핑을 하죠."

타악기를 전공하는 구쓰나 씨가 굵고 큰 손가락을 내밀며 말했다.

"하프를 계속 연주하다 보면 손톱 가장자리가 갈라지곤 해요. 하지만 값싼 반창고를 쓰면 끈적해서 현에 들러붙거든요. 그래서 전 '케어리브'라는 조금 비싼 면 소재의 반창고를 사용해요."

그렇게 말하며 손을 뒤집어 보여 준 사람은 하프를 전공하는 다케우치 씨였다.

"립크림이 필수품이에요. 편의점에서 파는 립크림은 치료가 안 되고 예방만 가능하기 때문에, 저는 항상 약국에서 파는 립크림을 가지고 다녀요."

호른을 전공하는 가마다 씨가 입술을 가리키며 말했다.

"우리는 입으로 소리를 내거든요. 이렇게."

가마다 씨가 일자로 꾹 닫았던 입술을 떨면서 뿌~ 하는 소리를 냈다. 기본적으로는 입으로만 소리를 내고 호른은 그걸 증폭시키고 조정하는

역할을 한다고 한다.

"그래서 입이 많이 거칠어져서 큰일이에요. 겨울에 특히 더 힘들어요. 구내염에 걸리면 정말 괴롭기 짝이 없죠. 눈물을 흘리면서 불 때도 있어요. 예방을 위해 의식적으로 비타민도 자주 섭취해요. 입안 상처는 운동선수로 말하자면 염좌라 할 수 있을까요?"

'장사 도구'니까 평소의 관리가 중요하다.

"저는 매일 아침에 예대로 가는 전철 안에서 손가락을 위해 준비운동을 해요. 이렇게 손가락을 붙잡고 쭉 늘어뜨리죠. 스트레칭이에요. 남들이 보면 싸우러 가는 불량 학생처럼 보일지도 모르지만요. 이렇게 하면 손가락의 움직임이 확 달라집니다."

바순을 전공하는 야스이 씨가 웃었다. 바순은 손가락으로 누르는 키가 28개에서 30개나 된다. 손가락이 움직이지 않아선 속수무책이다. 준비운동은 바로 연습할 수 있는 상태를 만들어 두기 위한 조치였다.

"그리고 바순은 리드를 만들어야 하니까, 그런 점에서도 손이 정교하면 유리해요."

리드란 관악기에서 사용하는 진동하는 얇은 조각이다. 이걸 악기에 부착해 진동시키며 소리를 낸다.

"갈대나 얇은 판 같은 형태인데 이걸 사 와서 직접 만들어야 합니다. 그래야 더 저렴하기도 하고, 자기 나름대로 커스터마이징이 가능하니까요. 줄로 깎고 나이프로 자르고 해야 해서 꽤 어려워요. 좋은 리드를 만들면 소중하게 가지고 다니다가 중요한 순간에 사용하죠. 잘 만드는 학생은 아예 그걸 팔아서 돈을 벌기도 해요."

성악과의 이구치 사토루 씨는 목캔디가 필수품이라고 한다.

"저희는 몸이 악기라, 목 관리가 중요해요. 성악과는 프로폴리스, 보이스케어, 용각산을 사용하는 세 그룹으로 나뉘어요. 그리고 정말로 컨디션이 나쁠 때는 목캔디로는 도저히 감당이 안 되니, 뭘 쓰는가 하면 이거예요. 향성파적환響声破笛丸. 한방약인데, 이건 바로 효과가 나오거든요. 최종 병기예요. 공연 전에 먹는 사람도 있어요."

악기와 함께 살아가게 되면 절로 기존의 상식이 변해 버리는지도 모른다.

"음악캠 사람은 항상 하이힐을 신고 다니고 다들 멋쟁이더라고요."

어떤 학생에게 무심코 그런 이야기를 했더니 이런 대답이 돌아왔다.

"아, 그건 멋을 부렸다기보다는 가능한 한 하이힐을 신으라고 교수님들이 조언하는 학과의 학생들일 거예요."

"네? 이유가 뭔가요?"

"실전에서는 드레스에 하이힐 차림으로 연주하잖아요. 그러니까 평소에도 몸을 공연 당시의 상황에 맞춰서 미리 적응해 두는 게 좋아요."

학생들의 일상은 모두 실전 공연을 위한 연습일지도 모른다. 트라이앵글을 울릴 때, 신고 있는 신발을 선택할 때, 남들과는 달리 예민한 정신을 유지해야 한다. 그런 사람을 음악가라고 하는가 보다.

9

인생이 작품이 된다

가면 히어로 브래지어 우먼

브래지어를 가면처럼 얼굴에 쓰고 입술과 손톱은 빨갛게 칠한 모습에 상반신은 토플리스. 유두 부분만 빨간 하트 모양으로 가리고, 하반신은 검은 타이츠. 그리고 검은 타이츠 위에는 핑크색 팬티를 입고 있는 사람. 예대 캠퍼스 안을 걷다 보면 그런 사람을 만날 수 있다고 한다.

"알아?"

"아, '브래지어 우먼'이잖아? 알지, 알아."

아내가 기뻐하며 알려 주었다.

"학교가 끝나고 집에 오는 도중에 보면 가끔 서 있어. 잔디 위에. 그리고 손을 흔들어 줘. 춤을 추기도 하고. 다들 막 꺅꺅거려. 얼마 전에는 같이 사진도 찍어 줬어!"

"거의 아이돌이네."

"응. 인기가 많아. 몸매도 아주 좋더라고!"

예대 안에서라면 그런 일도 충분히 일어날 수 있다. 밖에서 그랬다간 경찰의 불심검문을 받겠지만.

"브래지어 우먼은 정의의 히어로입니다. 악의 조직 란제리 군단과 매일 싸우고 있습니다."

회화과에서 유화를 전공하는 3학년 다치바나 키요미 씨는 가지런한 눈썹을 위로 올리고 립글로스로 반들반들 빛나는 입술을 움직이며 말했다. 온몸을 위에서 아래까지, 철저히 코디네이트했다는 느낌이 고스란히 전해져 왔다. 아름답다. 다치바나 씨가 선보이는 아름다움은 카메라 앞에 나서는 여배우를 연상시킨다.

설정상 다치바나 씨는 '브래지어 우먼의 매니저'이며, 브래지어 우먼 본인은 다치바나 씨가 만든 만화 속에 존재하는 사람이다.

"이게 브래지어 우먼의 바탕이 된 만화예요. 고등학교 졸업 작품으로 만들었어요."

다치바나 씨가 꺼내 온 몇 장의 종이에는 미국 만화 느낌의 브래지어 우먼 스토리가 그려져 있었다.

고등학생 아미와 키요미는 친구 사이. 하지만 어느 날, 두 사람은 미술관 안에서 악한 여성 조직, 란제리 군단에게 납치된다. 키요미는 그곳에서 개조 수술을 받아 가면 히어로 '브래지어 우먼'이 되고 만다. 그때 복도 밖에서 연구원들의 목소리가 들려왔다.

"T는 실패다. 실험을 견디지 못했나 보더군."

키요미는 친구 아미도 개조 수술을 받았지만 실패해 죽었다는 사실을 눈치챈다. 란제리 군단을 향한 분노에 불탄 키요미는 브래지어 우먼으로 변신해 감옥에서 탈출. 그 이후로는 계속해서 란제리 군단과 싸우고 있다.

그러나 그때 브래지어 우먼의 최대의 라이벌 T백 우먼이 등장한다. 풍만한 가슴을 지닌 브래지어 우먼과는 달리 T백 우먼은 가슴은 작지만 아름다운 엉덩이를 지

녔다. 실력은 막상막하. 두 사람은 격렬한 전투를 벌이지만, 사실은 T백 우먼의 정체가 바로 친구인 아미였다……

다 읽고 나서 나도 모르게 질린 표정이 절로 지어졌다.

"진지함을 넘어 고지식하게 해 보자. 진지하게 바보처럼 굴어 보자고 생각했어요."

"정말 우직하시군요……."

"네."

미소를 짓고는 있지만 다치바나 씨는 쑥스러워하지도 않았고, 농담하는 모습처럼 보이지도 않았다.

"브래지어 우먼 차림으로 돌아다니는 것도 그 일환인가요?"

"그러네요. 전 미국 만화를 좋아하는데, '데드풀'이라는 캐릭터가 있거든요. 데드풀은 자신이 2차원 캐릭터라는 사실을 자각하고 있다는 설정이에요. 그래서 자주 만화 속에서 독자에게 말을 걸어요. 3차원과 2차원을 오가는 그런 모습을 오마주해서 브래지어 우먼을 해 보고 있습니다."

만화 속의 브래지어 우먼은 휴가를 받으면 3차원 세계로 놀러 간다. 예대에 출몰하는 브래지어 우먼이 바로 쉴 때의 모습이다.

아름답지 않은 것은 사람을 불쾌하게 만든다

나는 솔직하게 물어봤다.

"부끄럽지는 않으신가요? 사실상 반라 차림이잖아요. 음흉한 시선으로 바라보는 사람이 있을 수밖에 없지 않습니까."

"글쎄요. 정말로 아름답다면, 나체라도 음란하게 보일 리가 없어요. 아니요, 벗으면 벗을수록 오히려 더 아름다워야 해요."

"그럼 브래지어 우먼은……."

"아직 완벽하지는 않네요. 여성들은 '멋지다', '예쁘다'라고 말씀해 주시는 분이 많이 늘었지만, 여전히 남학생들은 음흉한 시선으로 바라보곤 하니까요. 그걸 뛰어넘어 완벽한 아름다움을 완성할 필요가 있어요."

"완벽한 아름다움을요?"

"네. 전 어렸을 때 못생겼다는 말을 정말 많이 들었어요. 그런데 그 덕분에 깨달았죠. 아름답지 않은 것은 사람을 불쾌하게 만든다는 점요. 다른 사람에게 나쁜 짓을 하는 거나 마찬가지예요. 그러니까 저는 아름다워지자고 결심했어요. 항상 남들을 의식하면서, 남에게 불쾌함을 주지 않도록 노력하자, 다른 사람에게 아무런 대가 없이 사랑을 나눠 주는 사람이 되자, 그런 결심을요."

"단지 작품을 3차원에서 연기하는 걸 넘어서 아름다움을 확산시키고 싶으신 거군요."

"맞아요. 예술이란 원래 아름다움을 창조해 내는 활동이잖아요. 아름다움을 추구하는 사람이 아름답지 않다면 설득력이 없지 않을까요?"

흔들림 없는 심지가 느껴지는 목소리였다.

"그러니까 대충 할 수는 없어요. 몸도 잘 단련하고 있고요. 추한 몸을 드러내면 그 자체로 죄니까요. 여성은 원래 원하기만 하면 아름다워질 수 있어요. 노력도 하지 않아선 태만일 뿐이에요. 잘록한 허리를 위해 갈비뼈를 제거하는 여성도 있는데, 저도 그 자세만큼은 배우고 싶어요."

"………"

"가끔 조금만 더 나가도 범죄자가 되겠구나 싶긴 해요. 항상 주변을 의식하다 보니, 밖에서 아름다운 여성을 발견하면 빤히 쳐다보거든요. 범죄자처럼."

다치바나 씨가 쓴웃음을 지었다.

"보기만 하는 거라면 괜찮지 않을까요?"

"그건 그렇지만요. 그리고 엉덩이가 신경 쓰여요."

"엉덩이?"

"에스컬레이터를 타는데 앞에 여성이 서 있으면, 눈앞에 예쁜 엉덩이가 딱 눈에 들어오잖아요. 그러면 만지고 싶어져요. 탄력이 어느 정도인가 확인해 보고 싶어서."

그건 큰 문제다.

"위로 올라가는 에스컬레이터가 제일 문제예요. 바로 보이잖아요, 예쁜 엉덩이가. 바로 위에서. 그걸 올려다보면 너무 숭고한 거 있죠. 마치 하늘에서 내려온 신앙의 대상 같아서, 무심코 손을 뻗을 뻔하기도……."

다치바나 씨가 양손을 들어 올렸다.

혹시나 성추행으로 붙잡힌 사람 중에도 아름다움을 탐구하다 붙잡힌 사람이 있을까?

언젠가는 이해하게 될까

"처음에는 다른 사람의 작품을 읽고 마음이 움직였어요."

처음으로 사서 읽은 책은 '어린 왕자'였는데, 마지막까지 읽고 눈물이 나왔지만 왜 눈물이 나는지는 다른 사람에게 정확히 설명하기 어려웠다고 한다.

"그때 자신을 어떻게 지키면 될지 그 방법을 알게 된 기분이 들었어요. 이렇게 싸워 갈 수도 있겠다 싶었죠. 이렇게 무언가를, 말로 표현할 수 없는 걸 전달하는 작품을 만들고 싶어서 그림을 그리기 시작했어요."

'싸워 갈 수 있겠다'라는 말이 내 마음속에 남았다. 대체 뭐와 싸우고 있는 걸까.

"지금 저의 테마는 '성^性'이에요. 어렸을 때부터 공포를 느끼면 끝없이 자위행위를 했었는데, 왜 공포와 성이 연결되는지 신기했어요."

"잘 이해가 되지 않는 감정을 작품으로 표현하시는 거군요?"

"네. 그리고 잘 이해가 안 되는 감정은 그 외에도 있어요. 전 옛날부터 남자가 되고 싶었거든요."

"젠더 디스포리아[21]가 있다는 말씀인가요?"

"이름을 붙인다면 그럴지도요. 유치원생 때부터 계속 여자아이를 좋아했어요. 언젠가 몸이 변해서 남자가 될 거라고 믿었는데……."

"변하지 않았군요."

다치바나 씨가 고개를 끄덕였다.

"초등학교 4학년쯤에 겨우 깨닫게 됐어요. 그래도 이건 이거대로 괜찮다는 생각도 들더라고요. 여자애들이랑 더 가까이 지낼 수 있으니까요. 아, 지금은 양성애자라 남자친구도 있어요. 그래서 그런지 요즘엔 제 오른쪽 대각선 뒤에서 항상 그림자가 보여요."

"그림자요?"

"남성의 그림자예요. 입체적인 모습으로 항상 절 따라다녀요."

나는 다치바나 씨의 등 뒤를 가만히 바라보았다. 그곳엔 음식점의 벽

21 생물학적 성과 심리적인 성 정체성이 일치하지 않는 것.

이 있을 뿐이었다.

"저의 남성성이 투영된 존재일지도 몰라요. 여성과 성관계를 맺을 때는 그림자가 제 몸으로 들어와요. 그때는 제가 사라지는 셈이죠."

다치바나 씨의 설명은 시종일관 담담했다. '이건 그 누구에게 이야기한들 이해해 주지 못한다'라는 자각이 자연스럽게 전해져 왔다.

"그리고 전 공감각도 있어요."

"숫자가 서로 다른 색으로 보인다는 그거 말인가요?"

"네. 책을 읽다 보면 색이 보여요."

다치바나 씨는 특수한 감각을 많이 지니고 있었다. 도무지 완벽히 이해할 수 없었던 나는 곤혹스럽기 짝이 없었다. 분명 다른 사람도 마찬가지가 아닐까. 그렇기에 다치바나 씨는 싸우는 중이다. 그림에 무언가를 쏟아 내면서.

"전 저 자신을 잘 모르겠어요……"

그 누구보다도 곤혹스러운 사람은 다름 아닌 다치바나 씨 자신이었다.

인생과 작품은 이어져 있다

잘 알 수 없는 자신을 표현하려면 먼저 자신을 똑바로 응시해 볼 필요가 있다. 스스로 좋아하는 자신, 싫어하는 자신을 냉정하게 바라보고 그 모습을 그려야 한다. 자신을 드러내야 한다. 브래지어 우먼이 되어 잘 단련한 몸매를 드러내는 이유는, 다치바나 씨가 작품을 대하는 방법과 무관하지 않아 보였다.

못생겼다는 말을 들어도, 주변과 연애 대상이나 감각이 달라도, 다치바나 씨는 그것을 아름다움을 탐구하고 제작하는 에너지로 변환하며 살

아왔다. 그러한 긍정적인 삶의 방식이 예대에서 그림을 그리는 원동력으로 이어졌으리라 생각한다.

그래서 그런지 다치바나 씨의 그림에는 사람을 오싹하게 할 정도의 힘이 깃들어 있었다. 그림 속 인물의 눈이 마치 나를 살피고 있는 듯한 느낌마저 들었다.

"자신의 인생과 작품은 연결돼 있어요. 혈관으로 연결된 것처럼."

다치바나 씨는 '드로잉'이란 작업을 예로 들었다. 소묘, 선화, 유화가 페인팅이라고 한다면, 드로잉은 물감을 칠하기 이전의 밑그림에 해당한다. 나는 단순히 선이 그려진 밑그림만을 떠올렸다.

"이게 이번 수업에서 그린 드로잉이에요."

다치바나 씨가 보여 준 그림은 밑그림 수준이 아니었다. 아니, 정확하게는 그림조차도 아니었다. 무수히 많은 사진이었다. 문자가 가득 적힌 종이가 벽에 몇 장이나 붙어 있는 사진, 웨딩드레스를 입을 때 쓰는 베일의 사진, 베일을 쓴 다치바나 씨와 다른 학생들이 서로 마주 보고 있는 사진, 높이를 바꾸어 역시나 마주 보고 있는 사진, 그 베일을 조금 젖혀 넘기려고 하는 사진…….

"드로잉이란 사실 작품의 배경을 만드는 작업을 말해요."

"이건 어떤 배경을 만들기 위한 드로잉인가요?"

"저는 다른 사람에게서 벽을 느끼는 일이 많은데요, 그걸 완화해 주는 요소가 있다는 사실을 깨달았어요. 예를 들면 경어예요. 경어를 쓰면 처음 만나는 사람과도 큰 불편함 없이 대화를 나눌 수 있잖아요? 그 외에도 얼굴을 가리는 가면도 있어요. 베일도 있고요. 그런 물건을 쓰면 위축되지 않을 수 있어요. 전 그걸 테마로 삼았으니, 이렇게 실제로 베일을 쓰고 사람들을 정면으로 바라봤어요."

"이 벽에 붙어 있는 종이는……."

"백화점에서 아르바이트했을 때 받았던 경어 매뉴얼이에요. 이건 제일기고요. 이런 글을 전부 늘어놓아 테마 요소를 정리해 봤어요. 경우에 따라선 토론도 하고, 취재도 했고요."

한 장의 그림을 그리기 위해 그렇게까지 하다니.

"작품의 배경을 굉장히 많이 눌러 담아 놓으셨군요. 그런데 보는 사람에게 그게 다 전달될까요?"

"실은 얼마 전까지 작품 제작이란 자기 위로에 불과하다고 생각했어요. 단지 자신의 기분을 고양시키기 위한 작업이니, 나만 좋으면 그만이라고요. 그런데 요즘엔 조금 생각이 달라졌어요. 어려운 이야기는 제쳐두고, 딱 봤을 때 떠오른 생각을 정답이라고 쳐도 괜찮다고 생각하게 됐어요. 고흐의 그림을 볼 때 고흐가 자신의 귀를 잘랐다는 사실을 몰랐다 해도, '해바라기 그림이다. 노란색이야'라고 생각했다면 그것으로 충분한 거죠."

보는 사람까지 고려할 여유가 없을 만큼 다치바나 씨는 필사적으로 그림을 계속 그려 왔던 건지도 모른다. 철저하게 자신의 내면을 깊이 파고들려는 충동의 근원은 다치바나 씨 자신이 자신을 알고 싶다는 마음이 아닐까. 그 결과 작품이 만들어진다. 더 나아가 자신이 모르는 자신을, 자신의 내면에서 꺼내 놓는 중인지도 모른다.

"그림이란 마치 거울 같아요."

다치바나 씨가 진지한 목소리로 말했다.

"보고 싶지 않은 내면을 포함해 자신의 모든 것이 드러나거든요. 기분이 처지면 터치에 그대로 드러나고, 일단 물감을 칠하면 되돌릴 수 없으

니 용기도 필요해요. 자신을 회피해선 그릴 수 없어요. 싸워야만 해요. 이 드로잉으로 만드는 작품도 벌써부터 두려워요.”

“베일을 테마로 삼은 그림이죠? 그림을 어떻게 그릴 생각이신가요?”

“유화로 사람의 얼굴을 그린 다음, 그 위에 자수로 베일을 씌우려고요.”

“네? 바늘로 수를 놓는다는 말씀인가요?”

“네……”

다치바나 씨는 조금 겁이 난다는 듯이 몸을 떨었다.

“그게 실제로 어떻게 보일지는 해 보지 않고선 알 수 없어요. ‘왜 이런 짓을 했지?!’ 같은 반응을 보일 수도 있고…… 괜찮게 완성될 수도 있죠. 무서운 도박이라 할 수 있겠네요.”

진지한 유화, 경박한 성악

“유화를 전공하시는 분은 한 학년에 55명이군요. 어떤 분위기인가요?”

“글쎄요. 각자 개성이 넘치지만, 공통점이 있다면 다들 지나치게 간섭하지 않는 경향이 있고, 그래서 더 좋다고 할까요. 다들 자기만의 속도가 있고, 그래서 더욱 함께 공존할 수 있는 분위기예요. 어른들의 유치원 같다고 하면 될까요.”

다치바나 씨의 말에서는 자신을 잘 관찰한 사람 특유의 겸손함이 묻어났다.

“어른들의 유치원?”

“다들 자기 마음대로 행동하지만, 그래도 최소한의 규칙은 지키거든요.”

새삼 생각해 보면 정말 대단한 대학이다.

“특히 유화는 더 자유로워요. 예대에서 제일 자유롭다고들 해요.”

회화과 유화 전공의 가장 큰 특징 중 하나는 유화를 그리지 않아도 된다는 것이다. 거짓말 같지만 사실이다. 유화 전공 전시를 보러 가면, 유화가 아닌 전시물이 워낙 많아 놀라게 된다.

　"기본적으로는 방임을 하거든요. 물론 유화도 그리지만, 조각을 해도 되고, 영상을 찍어도 되고…… 뭘 하든 괜찮아요."
　유화 전공의 다양성은 매우 폭이 넓다. 수업 시간에는 유화 기법뿐만 아니라, 벽화, 판화, 심지어는 현대 예술이나 사진, 조각까지 다룬다고 한다. 그렇게 1학년, 2학년 때 다양한 표현 방법을 접하고 3학년부터는 전문 과정으로 들어가 자유롭게 자신만의 세계를 만들어 나간다.
　"자유롭다곤 하지만 그렇다고 수박 겉핥기식은 아니에요. 자신의 테마만큼은 철저하게 깊이 파내죠. 이를테면 청금석을 유독 좋아하는 사람이 있는데, 그 사람은 청금석을 깎고 반죽해서, 자신만의 새로운 물감을 만들었어요."
　무엇을 해도 괜찮다는 말은 곧, 하고 싶은 일이 없으면 뭘 하면 좋을지 몰라 우왕좌왕한다는 말이기도 하다. 하고 싶은 일이 있는데, 그걸 하지 않고서는 도저히 참을 수 없는…… 그런 사람들뿐인 듯했다.
　"그리고 부끄럼을 타는 사람이 많아요. 뭘 해도 서투른 사람도 있고요."
　"연애도 그런가요?"
　"순수한 거예요. '사랑이란 뭘까?' 하는 생각을 하며 사귀고 있죠."
　부담스럽다.
　"가볍게 여기지 않아서 그래요. 사랑이란 감정을 직시하는 사람이죠. 성^性이란 무엇일까, 남녀란 무엇일까, 생각하면서 작품 제작에 그런 감정을 살리기도 하고요."

상상 이상으로 진지하다. 마치 20세기 중반의 문학청년 같다. 나는 순간적으로 다른 학과를 떠올렸다.

성악과.

학생들이 입을 모아 '예대에서 제일 경박하다'라고 말하는 학과다.

연애 연습

"성악과 학생들은 경박하다는데 그게 사실인가요?"

나는 입을 열자마자 그렇게 물었다.

성악과의 3학년생인 이구치 사토루 씨는 어린아이처럼 웃었다.

"그럴지도 몰라요. 사람과의 거리가 가까운 편이라서요."

이구치 씨는 콧수염을 조금 기른 모습에, 체크무늬 셔츠 차림이었다. 시원스러운 모습에, 사람의 경계심을 풀어 줄 정도의 허술한 틈새도 있고, 웃으면 약간 처지는 눈이 친근한 모습으로 다가왔다. 라틴계 배우가 떠오르는 사람이다.

"이를테면 성악 실습이라는 수업이 있는데요, 사실 오페라 연습으로 과제가 주어지면 둘이서 팀을 이뤄서 해야 하거든요. 그런데 오페라는 이성 간의 연애 이야기가 대부분이라 남녀가 팀을 이뤄서 과제를 하게 돼요. 연습을 하는 거죠, 남녀가 둘이서."

"아하, 실제로 사랑을 속삭이는 대사를 노래로 표현하는 거군요."

"네. 감정을 가득 담아서."

"몸동작 같은 연기도요?"

"네. 신체 접촉도 많아요. 그게 연습이니까요."

"저어…… 그건 사실상 연애 연습과 다를 바 없지 않을까요?"

"그렇다고 볼 수 있겠네요."

레슨이라면 몰라도, 자율적인 연습이라면 어떻게 될지 상상해 보자. 남녀가 밀실에 들어가 사랑의 노래를 함께 부른다. 노력하고, 서로를 격려하고, 때로는 싸우기도 하면서 공통의 목표를 향해 나아간다. 그런 두 사람 사이에서는 특별한 유대감이 생겨날 수밖에 없다. 무슨 일이 벌어진다 해도 놀라운 일이 아니다.

"요즘엔 줄었지만 교수님과 학생의 스캔들도 다른 학과보다 많은 편일걸요?"

"그런 일도 있나요?"

"몸이 악기라 어쩔 수 없는 면이 있어요. 노래에는 다양한 기술이 있는데, 사람의 신체 안에는 비어 있는 공간이 몇 군데 있거든요. 배라든가, 코라든가, 두개골이라든가, 가슴이라든가……. 그런 신체 부위를 공명시켜 노래를 불러요. 하지만 그런 기술을 지도하기 위해서는 직접 신체 접촉을 해야 할 때가 많아요. 그래서 연애로 발전하기 쉬운 환경인 거죠."

고개를 연신 끄덕이며 말하는 이구치 씨.

그렇구나. 성악과는 사람과의 거리가 가깝다. 물리적으로. 미술보다도 음악을 하는 사람이 사람과 사람 사이의 거리가 가깝다. 거기까지는 나도 어렴풋하게나마 알고 있다. 하지만 음악 중에서도 성악만큼은 악기가 없다. 중간에 아무것도 없는 상태에서 맨몸 하나로 타인을 상대해야만 한다.

매주 누군가를 유혹한다

"우리는 처음 보는 사람에게도 쉽게 말을 걸어요. 기본적으로 사람을 좋아하니까요."

매우 명료한 낮은 목소리로 이구치 씨가 말을 이었다.

"연습을 위해 자주 피아노 전공자한테 반주를 부탁하는데, 그 부탁은 자기가 직접 갈 필요가 있거든요. 그래서 다들 입학 직후부터 예쁜 학생을 점찍어 놓곤 해요. 그러고는 짝이 되어 연습해 줄 수 없냐고 말을 걸죠."

"짝이 되면 계속 그 사람한테 반주를 부탁하나요?"

"보통은 1년간 짝이 됩니다. 서로 연습하는 날이 안 맞으면 안 되니 '이 날 시간 돼?' 하고 물어요."

"거의 작업 멘트 아닌가요?"

"네. 이성에게 작업을 걸 때도 응용할 수 있겠죠. 놀라울 만큼 사람을 상대하는 능력이 뛰어난 학생이 많아요. 그걸 살려서 주점이나 카바레 클럽에서 아르바이트를 하는 학생도 있어요."

"그렇게 점점 연애에 숙달되어 가는 거군요."

"네. 반주해 주는 학생과 사귀는 사람도 있고, 물론 성악과 내의 학생과 사귀는 사람도 많아요. 헤어지거나 삼각관계가 되거나 해서, 연애로 인한 문제도 많이 발생하죠."

그래서야 문제가 복잡해질 듯하다.

꼭 교제하는 사람만이 오페라의 연습 상대가 된다고는 할 수 없다. 서로 연인이 아닌 다른 이성과 페어가 되어 연습이라도 하게 되면, 도저히 마음을 놓을 수 없는 날이 계속되지 않을까.

"남녀가 자주 같이 모여 놀기도 하나요?"

"그러기도 하죠. 저는 기숙사에 사는데, 자주 왔다 갔다 합니다."

"네? 기숙사라면 남자 기숙사와 여자 기숙사가 나뉘어 있을 텐데요?"

"나뉘어 있고, 오갈 수 없도록 방범 카메라라든가 카드키도 설치되어 있어요."

이구치 씨의 얼굴이 진지해졌다.

"하지만 사각지대를 찾아 무슨 수를 써서든 들어갑니다. 여자친구와 함께 보내기도 하고, 다 같이 모여 전골 파티를 하기도 해요. 들키면 교수님에게까지 불려 가 반성문을 써야 하지만……"

반성의 기색은 전혀 찾아볼 수 없다.

"그래서야 경박하단 말을 들어도 어쩔 수 없겠네요."

"그건 그렇죠. 정말로 거의 매주 누군가를 유혹하러 다니는 학생도 있으니까요. 별명이 '야수'예요."

그런데 신기하게도 나는 이구치 씨를 보고도 경박하다는 인상을 전혀 받지 못했다. 오히려 어디선가 신비한 자신감이 뿜어져 나오고 있는 것만 같았다.

몸이 악기

"그 바쁜 와중에도 노는 시간을 만들어 내다니 대단하세요."

음악캠 학생의 하루는 연습과 아르바이트만으로 끝나 버리는 경우가 허다하다. 피아노를 전공하는 미에노 나오 씨는 매일 자율 연습을 9시간이나 한다고 했었다.

"저희는 몸이 악기니까요. 사람마다 다르겠지만, 자율 연습은 2시간이

한계입니다. 목이 너무 지치거든요. 목이 상해선 안 되니까 일찍 쉽니다. 목소리는 서른에서 마흔 살 사이에 성숙이 끝난다고 알려져 있어요. 저희의 목은 아직 성장 단계이니 너무 무리해선 안 됩니다."

피아노라면 혹사가 가능해도, 목은 혹사해선 안 된다.

"그럼 남은 시간에는 뭘 하시나요?"

"놀거나, 몸을 단련합니다. 피트니스 센터에 가기도 해요. 체간을 단련하면 좋은 소리가 나니까요. 육체는 중요합니다. 프로 중에는 스테로이드 주사를 맞는 사람도 있어요."

마치 운동선수 같다. 실제로 이구치 씨의 체격도 정말 훌륭하다. 장신이고, 역삼각형의 탄탄한 몸매다.

"그 외엔 역시 공부를 하죠. 주로 어학을 공부합니다. 말을 몰라서는 노래를 할 수 없으니까요."

"그러면 몇 개 국어 정도를 공부하시나요? 오페라라면 역시 이탈리아어인가요?"

"이탈리아어, 프랑스어, 독일어, 러시아어, 영어. 이 정도는 필수죠. 그리고 사람에 따라서는 중국어도 하고요. 언어는 많이 할 수 있다면 많이 하는 게 좋습니다."

태연하게 그런 말을 하는 이구치 씨. 막 입학해서 외국어를 모를 때는 일본어 번역본으로 노래를 시작한다고 한다.

"얼마나 힘들지 상상이 가네요……"

"그래도 가사가 있어서 전 좋다고 봐요. 말로 표현할 수 있는 악기는 목소리뿐이잖아요. 직접적으로 사람의 마음에 호소할 수 있는 악기예요. 그게 성악의 매력이라고 생각합니다."

마이크는 필요 없다

"저희 형도 예대에서 음악을 전공해서 지금은 독일에서 노래를 하고 있습니다."

어머니가 엘렉톤[22] 선생님이라, 이구치 씨는 음악을 무척 좋아하는 가정에서 자랐다고 한다.

"이구치 씨도 졸업 후에는 유학을 가실 생각인가요?"

"저는 클래식이나 뮤지컬이 아니라 팝을 좋아해서요. 나중에는 그쪽 방면에서 활동하고 싶습니다. CD도 만들고 있으니, 서서히 시도해 보려고 해요."

성악과의 장래는 음악캠 중에서도 특히 암울하다고 들었다. 본고장인 해외로 간다고 해도 오페라의 주역을 차지할 수 있는 사람은 한 줌에 불과하다. 하고 싶은 역할이 있어도 타고난 목소리의 질이 그 역할에 맞지 않으면 채용되지 않는다. 무대에 서는 이상, 외모도 철저하게 비교당한다. 아시아인이라는 것만으로 크게 불리하게 작용한다. 그래서인지 다른 과에 비해 노력으로 보충할 수 있는 부분이 비교적 적다고 한다.

"역시 많이 힘든 편이에요. 합창단에 들어가면 가장 좋겠지만, 생계를 위해 현지에서 관광객 대상으로 가이드를 하는 사람도 있어요. 어학 능력을 살려서."

"그렇군요……."

"누군가가 농담으로 이런 소리도 했었어요. 이만큼 시간과 돈을 투자해서 결과가 겨우 이 정도라면 예대가 아니라 다른 대학의 의학부에라

22 전자 건반 악기.

도 들어가는 게 낫겠다고요.”

“수입만 생각한다면 그럴지도 모르겠네요.”

“네. 그래도 성악과 사람들은 다들 낙관적입니다.”

이구치 씨는 구김 없이 웃었다.

“다들 지금 즐겁다면, 미래는 어떻게든 해결되지 않을까 생각해요. 인생을 긍정적으로 즐기자는 마음가짐을 지니고 있다 보면 될까요.”

“이유가 뭘까요?”

글쎄요……. 이구치 씨는 조금 생각하고는 대답했다.

“성악은 보통 마이크가 필요 없습니다.”

“마이크가 필요 없다고요?”

“네. 사람에 따라서는 마이크를 사용하는 가수를 마이크 ‘따위나’ 쓴다며 좋지 않게 보기도 합니다.”

나는 마른침을 삼켰다. 성악가는 자신의 목소리를 자신의 몸 하나로, 그 거대한 오페라 극장의 구석구석까지 울려 퍼지게 할 수 있다. 자신에게는 2천 명이나 되는 관객을 매료시킬 힘이 있다는 사실을, 성악가들은 알고 있다.

“저희는 목소리가 악기란 사실을 자랑스럽게 여깁니다. 인간의 신체는 놀랍고, 인생이란 놀라우리만치 멋지다고 다들 믿고 있는 거겠죠.”

이구치 씨가 지닌 자신감의 원천을 엿본 듯한 기분이 들었다. 인생을 긍정하고 있기에 목소리로 사람을 감동시킬 수 있는 것이고, 반대로 목소리로 사람을 감동시킬 수 있기에 인생을 긍정할 수도 있는 것이다.

이구치 씨 역시 다치바나 씨처럼 ‘인생과 작품이 혈관으로 연결되어 있는’ 사람인 듯했다.

"저희가 타인과의 거리감이 가까운 것도, 그런 이유 때문이 아닐까요."

성악과는 경박하긴 해도, 굳게 중심이 잡힌 경박함이다. 연애를 마음껏 즐겨야 인생을 즐길 수 있다. 좋은 노래를 부를 수 있다. 사랑해 본 적이 없는 사람이 사랑의 노래를 불러 봤자 다른 사람의 마음을 울리지 못한다. 성악과 사람들은 그걸 본능적으로 알고 있는지도 모른다. 문득 다치바나 씨가 말한 '아름다움을 추구하는 사람이 아름답지 않다면 설득력이 없다'라는 말이 떠올랐다.

"좀 엉뚱한 질문인데, 성악과 출신도 노래방에 가면 마이크를 사용하나요?"

"아, 노래방은…… 사실 별로 안 좋아합니다."

쓴웃음을 짓는 이구치 씨.

"네?"

"저는 그렇게까지 싫어하지 않지만, 성악과 학생 중에는 노래방을 껄끄러워하는 사람이 많아요. 다른 과 사람들이 훨씬 잘 부릅니다. 분야가 다르니까요. J-POP은 높은 목소리를 내지 않거나, 대화하듯이 노래를 부르기도 하잖아요. 성악에서는 그런 가창법을 연습하지 않으니까요."

"그럼 성악과 사람이 J-POP을 부르면……."

"물론 목소리는 좋겠죠. 그런데 좀 딱딱하다고 해야 할지, 역시 좀 어색합니다. 재미있는 일이죠?"

언제 한번 성악과 사람들과 함께 노래방에 가 보고 싶다.

10

첨단과 본질

48엔짜리 낫토

"음대는 '노다메 칸타빌레[23]'처럼, 왠지 우아하고 화려한 세계 같다는 이미지가 있잖아요? 그런데 실제로는 달라요. 그건 극히 일부일 뿐이니까요. 저희 같은 사람도 있다는 걸 알아줬으면 좋겠어요."

음악환경창조과 4학년생, 구로카와 가쿠 씨는 마치 어린아이처럼 반짝이는 눈으로 나를 바라보았다.

"생활비는 최대한 아껴요. 화장실 휴지도 웬만해선 안 쓰려고 일부러 밖에서 화장실에 가기도 할 만큼요. 식사는 밥이랑 낫토고요. 세 개 한 세트에 48엔짜리 낫토는 둘도 없는 친구예요."

"그렇게 싼 낫토도 있나요?"

"양념이 들어 있지 않은 낫토는 가격이 그 정도예요. 그래서 간장을 뿌려서 먹어요. 양념이 들어 있는 낫토는 사치품이니……. 열심히 노력한

23 のだめカンタービレ, 음대 캠퍼스에서 벌어지는 일들을 그린 일본 만화. 드라마와 애니메이션으로도 제작되었다.

자신에게 주는 상으로 사는 음식이에요. 다음에 한 번 사서 비교해 보세요. 역시 100엔짜리 낫토는 콩의 질이 완전히 다르더라고요.”

“활동을 할 때마다 돈이 많이 들어서 그렇군요. 지금은 어떤 연구를 하려고 하시나요?”

“악기를 아라카와강에 가라앉혀 볼 생각이에요.”

어째서?

“문제는 국토교통성에서 허가가 안 떨어지고 있어요. 아라카와강은 1급 하천이라서 하천 사무소가 있거든요. 그곳에 기획서를 가지고 갔는데, 아직도 답변이 없어요. 만약 마지막까지 허가가 안 떨어지면 새로 또 다른 기획을 생각해야죠.”

“저희 캠퍼스는 기타센주北千住에 있어서, 우에노에는 거의 안 가거든요. 그래서 그런지 다른 음악캠 학생들은 우리가 있는지도 모르는 것 같더라고요.”

기타센주역을 나와 카바레 클럽이나 주점이 가득한 미로 같은 골목을 빠져나오면, 바로 그곳이 음악환경창조과…… 줄여서 ‘음환’의 캠퍼스다. 초등학교를 개축한 건물로 아담하고 귀엽다.

“우에노 학생들하고는 심리적인 거리가 느껴질 때가 많아요. 입학시험도 연주 기술보다는 자신을 어떻게 소개했는지나 소논문이 중요하니까요. 일반적인 대학에 가까울지도 모르겠어요.”

마찬가지로 음환의 휘파람 왕자 아오야기 로무 씨도 비슷한 말을 했다는 사실이 떠올랐다.

구로카와 씨는 이렇게 설명했다.

“음환은 ‘별의별 일이 다 가능한’ 학과예요. 한마디로 정의할 수 없죠.

오히려 한마디로 정의할 수 없으면 무조건 이곳에 맡긴다고 해야 어울릴지도 몰라요."

예대는 1949년, 동경미술학교와 동경음악학교가 통합해서 만들어졌다. 음악환경창조과가 개설된 해는 비교적 최근인 2002년으로, 음악캠에서는 가장 신생 학과다.

"기술의 발전으로 기존 학과에서는 다루기 힘든 분야가 늘어났잖아요. 그걸 전부 맡아서 연구하는 곳이 음환이에요."

"예를 들면 어떤 공부를 하시나요?"

"크게 나눠서 연구 분야는 여섯 가지예요. 1학년 여름에 그중에서 어떤 전공을 선택할지 정하죠."

하나. 작곡. 새로운 기술을 사용한 새로운 음악 작품을 만든다. 이를테면 컴퓨터 뮤직 등이다. 휘파람으로 입학한 아오야기 씨는 이곳에 속해 있다.

둘. 음향 녹음. 캠퍼스 내의 스튜디오에서 녹음이나 편집 등의 스튜디오 작업을 배운다. 음악을 재생할 때 공연장의 어디에 스피커를 배치해야 가장 좋은 소리가 나는가 등의 음향 기술 전반도 이 영역에 포함된다.

셋. 음향 심리. 소리를 들었을 때, 사람의 마음은 어떤 영향을 받는가. 그러한 결과를 실험을 통해 연구하고, 음악 제작에 응용한다. 컴퓨터 프로그램을 만들어 소리를 해석하거나, 통계 처리를 하기도 한다. 컴퓨터는 필수다.

넷. 사회학. 음악 등을 포함한 예술 표현과 사회와의 관계에 대해 연구한다. 예를 들어, 라디오를 비롯한 미디어를 사용해 예술 표현을 발신하기 위해서는 어떻게 해야 하는가, 그것이 문화적으로 어떠한 영향력을

미치는가 등이다.

다섯. 무대 예술. 연극이나 댄스를 한다. 신체 표현을 포함해 그 분야에 관해서 연구한다.

여섯. 아트 매니지먼트. 이벤트 기획을 세우고 홍보와 장소 마련까지 실행한 뒤, 지역사회와의 관계도 포함해 그 방향성을 모색한다.

나는 무심코 길게 숨을 내쉬었다.

"정말 별의별 일이 다 가능하군요."

"정말 별의별 일이 다 가능합니다."

집 안에 비를 내리다

"저는 아트 매니지먼트 연구실에 소속돼 있습니다. 그런데 소속만 그렇고 실제론 혼자서 자유롭게 연구하고 있어요. 음환은 기본적으로 방임주의라 자기 마음대로 연구하는 사람이 대부분이에요."

"구체적으로 어떤 연구를 하고 계신가요?"

"다양한 연구를 하고 있는데……. 예를 들면 '점 산책'이라는 걸 하는 중이에요."

"그게 뭔가요?"

"나무로 뼈대를 만들고 용접해서 라면 노점 비슷한 가건물을 만들었어요. 그리고 그 가건물에다 '점 있습니다'라는 간판을 내걸고 거리에 나가요. 손님이 오면 제가 고민을 듣고, 많은 선반에 놓인 먹으로 그린 점을 하나 꺼내 '흠흠…… 그렇군요, 당신의 그런 고민이라면 이곳이 좋겠습니다'라고 하면서 손님 얼굴에 점을 붙여 줘요."

구로카와 씨는 아주 진지한 표정이었다.

"뒤에는 퍼포머가 대기하고 있는데, 제가 들은 고민은 퍼포머에게도 전달돼요. 얼굴에 점을 붙인 손님이 가게를 떠나 걸어가면, 퍼포머가 그 앞에서 퍼포먼스를 선보여요. 어떤 고민인지에 따라 즉석에서 노래를 부른다거나, 손님과 똑같은 고민에 관해 중얼거리며 스쳐 지나간다거나 하는 퍼포먼스를요."

도대체 뭘 하고 싶은지 알 수가 없다. 하지만 왠지 신기하고 재미있어 보였다.

"그리고 집 안에 비를 내리게 한 적도 있어요."

어째서?

"전 오래된 목조 주택에 사는데, 천장에 구멍이 뚫린 비닐 파이프를 둘러놓고, 펌프로 물을 보내서 비를 내리게 만들었어요. 집 안에 비가 주룩주룩 내렸죠. 그다음엔 콘크리트를 바닥에 흘려 굳히고, 그 위에 맨발을 놓고 앉았어요. 밝은 날에 실내에서 비를 피하는 기분을 맛보려고요."

역시 신기하고 재미있었다. 말로는 잘 표현하기 힘들지만, 특별한 경험을 안겨 주는 그러한 예술 표현이었다.

"그런데 그 비 피하기는 뒷정리가 너무 힘들더라고요. 집 안의 콘크리트도 철거해야 하니까요. 조금씩 망치로 깨서 제거했는데, 피곤해서 녹초가 됐어요."

"임대 주택이죠? 너무 무모해요."

"무모한 짓을 많이 한다고는 생각하지만, 전 그래도 지킬 건 지킵니다. 집주인에게 허가도 받고, 대학에서 족욕탕을 했을 때도 대학 사무원이랑 한참 교섭을 해서 허락을 받았으니까요."

"대학에 족욕탕이요?"

"아트패스라고, 예대생이 기획하고 운영하는 전람회가 있어요. 그곳에서 전 족욕탕을 운영했어요. 안뜰에 깔린 판을 이렇게 다 뜯어내고, 거기다 직접 만든 나무통이랑 의자를 놓고, 뜨거운 물을 담아서요. 처음에는 물을 불로 끓일까도 생각했는데, 대학 사무원이 위험하다고 말리더라고요. 그럼 이번엔 큰 욕조를 놓아두면 어떻겠냐고 했는데, 그것도 위생에 문제가 있다고 반대하길래 엄청 싸웠어요."

예술과 상식의 격렬한 충돌이었다.

"탕비실도 못 쓰게 해서 어쩔 수 없이 전기 포트를 6개나 준비해서 물을 계속 끓였어요. 그 물을 계속 날라서 보충하는 식으로 해서 겨우 족욕탕을 운영했죠. 그런데 차단기가 여섯 번이나 떨어지더라고요."

"대학 사무원이 화를 많이 냈을 텐데요?"

"그 이후로는 저를 눈엣가시처럼 생각해요. 나무를 조금 가져와서 가공만 해도 불평하더라고요. 나막신을 신고 다니면 바닥이 긁힌다고요. 거의 생트집 아닌가요?"

구로카와 씨는 이상하다는 듯이 웃었다.

호리병박을 낳다

"아라카와강에 악기를 가라앉히겠다는 것도 활동의 일환이군요?"

"그렇죠. 악기를 강에 담갔다가 녹이 슬었을 즈음에 꺼내서 전시도 하고, 연주도 하는 활동을 하려고 했어요. 그렇지. 전 예전에 아라카와강에 잠수한 적도 있어요. 이건 악기랑 상관없는 영상 제작 과제를 위해서였을 뿐이지만요."

구로카와 씨가 쏟아 내는 에피소드는 끝이 없었다.

"이런 스토리예요. 아라카와강에 제가 팬티 한 장만 입고 나타나요. 저는 온몸을 비닐랩으로 두르고, 파란색 페인트를 몸에 칠한 미지의 생물이란 설정이에요. 그런 제가 강변에서 부글부글 거품을 내뿜으면서 호리병박을 출산해요. 그리고 그 호리병박이 놀고 있는 사이에, 미지의 생물은 정신이 나가 버려서 호리병박을 찔러 죽이죠. 그 이후에 미지의 생물인 저는 자신이 한 행동에 충격을 받아 호리병박을 불빛 삼아 강으로 돌아가요."

실없는 장난 같았지만, 구로카와 씨의 대단한 점이라면 그걸 진심으로 실행했다는 것이었다.

"아라카와강은 중간부터 순식간에 깊어져요. 수심이 6미터 정도라 무서웠어요. 무엇보다 추웠어요. 2월에 찍었으니까요."

"그야 춥겠죠……."

"죽는 줄 알았다니까요. 맞다, 도토리를 찾으러 다닌 적도 있어요. 뜬금없이 손님한테 도토리를 건네주는 기획이었거든요. 근처에 '도토리를 건네받으신 분들을 위한 상담소'라는 가건물을 만들고, 손님들이 오길 기다렸어요. 이때도 얼마나 힘들었는지 몰라요. 그때가 8월이라 도토리가 떨어져 있는 곳이 없었거든요. 정말 죽을힘을 다해 찾아다녀서 3만 개 정도를 모았지만요."

보통 노력을 쏟아부은 게 아니다. 거금을 벌 수 있는 일도 아니고, 오히려 재료비를 생각하면 심한 적자만 볼 뿐인 활동이다. 세 개 한 세트에 48엔짜리 낫토를 먹으면서까지, 왜 이토록 노력하고 있는 걸까.

잠시 생각을 하고는 구로카와 씨가 말했다.

"그건 말이죠, 사람이란 의미나 문맥 없이도 왠지 괜찮다고 공감하게 될 때가 있잖아요? 제가 그 의미와 문맥 없이 사람들의 공감을 이끌어 내는 데 성공하면 해냈다는 성취감을 느낄 수 있어요. 일단 그 달성감을 맛보게 되면, 그다음부터는 도저히 그만두고 싶어도 그만둘 수 없게 돼요."

점 산책과 족욕탕은 순서를 기다리는 사람이 생길 만큼 크게 성공을 거두었다고 한다. 많은 사람이 흥미를 보이고 공감했던 것이다.

"그런데 도토리라면, 그냥 도토리 그 자체만으로도 충분하지 않나요? '도토리를 건네받으신 분들을 위한 상담소'처럼 번거로운 단계를 추가하셨는데, 무슨 이유가 있을까요?"

구로카와 씨가 천천히 대답했다.

"단지 도토리만 건네준다면, 도토리와 도토리를 바라보는 자신의 관계밖에 존재하지 않게 돼요. 전 그래선 안 된다고 봅니다. 여러 단계를 거치고, 좀 더 많은 궁리를 하면서…… 기왕에 하는 일이니 전 더 많은 사람과 관계를 맺고 싶거든요."

그런 말을 하는 구로카와 씨의 눈은 왠지 무척 부드러워 보였다.

"사실 겉보기와는 달리 실제론 궁상맞아요. 가난하고요. 그리고 이건 정신과의 싸움이에요. 밤에 어두운 방 안에서 다음엔 뭘 제작하면 좋을지 혼자서 열심히 고민하는 나날……"

쓴웃음을 짓는 구로카와 씨. 그토록 노력해서 세상과 관계를 맺으려고 하는 구로카와 씨는 그 누구보다도 훨씬 세상을 사랑하는 사람인지도 모른다.

"제작한 작품들에는 강한 애착이 생겨요. 저보다도 소중해 보이죠. 자신과 세상을 이어 주는 연결점이고, 자신의 분신이기도 하니까요. 그런

데 완성된 순간에 그 작품들은 타인이 되어, 더는 이해할 수 없는 부분이 생기기도 해요. 그러니까 또 새로운 작품을 생각하는 거지만……."

세상과 소통하기 위해 생각하는 모습은 사랑에 빠진 사람과 어딘가 비슷해 보였다.

공작에서 설탕 세공까지

"얼마 전에 미야기에 갔었어요."

힘차게 앞니를 드러내며 첨단예술표현과의 무라카미 마나카 씨가 말했다.

"계속 그 지진 피해를 생각하고는 있었지만…… 작품의 소재로서 객관적으로 볼 만한 각오가 없었어요. 하지만 지금 3학년이 되어서야 겨우 지진 피해를 똑바로 응시할 수 있는 용기가 생겼어요. 졸업 작품은 역시 지진 피해를 다뤄야겠다 싶었거든요."

2011년, 동일본대지진은 미야기에 살고 있던 무라카미 씨가 예대를 목표로 노력하는 계기가 되었다고 한다.

"고등학교 3학년 3월이네요. 저는 학교에 있었지만, 쓰나미로 마을이 사라져 가는 영상이 보도됐잖아요. 친구가 살던 집 부근이 검은 진흙탕 물에 휩쓸려 가서 친구가 갈 곳이 없어지기도 하고, 1층이 침수되기도 하고, 교과서가 없어지기도 하고……. 그때는 아무 생각도 할 수 없었고, 여전히 그때의 일은 잘 기억도 나지 않아요. 머릿속이 너무 혼란스러웠으니까요. 그런데 뭐였을까 하고, 그때의 그건 뭐였을까 하고 생각은 해보고 싶더라고요. 당시를 정확히 알고 이해하고 싶어서요."

대지진이 있은 지 얼마 후, 부흥 지원의 일환으로 아트 프로젝트가 시작되었다. 무라카미 씨는 그 프로젝트에 참가했다.

"'미야기 힘내라'라는 워크숍이 시작됐어요. 정말 많은 행사를 경험했어요. 음악 라이브, 미술 전시, 쓰나미가 휩쓸고 간 곳에 벚나무 심기 프로젝트……. 우리 지역 출신 아티스트도 우리 지역 출신이 아닌 아티스트도 많이 찾아왔는데, 모두 에너지가 넘치더라고요. 저는 스태프로 참가해 도왔을 뿐이지만, 거기서 많은 분을 만나고 교류하니 마음이 편안했어요."

"그게 예대의 첨단예술표현과를 지망하게 된 계기였나요?"

"그런 셈이에요. 고등학교 졸업 당시에는 일반 대학에 합격했는데, 왠지 만족스럽지 않더라고요. 정말 이대로 괜찮을지 확신이 서지 않아서, 재수까지 생각하던 찰나에…… 마음을 다잡고 예대의 첨단에 지원해 보자고 결심했어요."

무라카미 씨는 그렇게 단숨에 예술의 세계로 뛰어들게 되었다.

미술캠의 첨단미술표현과, 줄여서 '첨단'은 음악캠의 음환과 환경이 약간 비슷했다. 캠퍼스가 우에노가 아니라 이바라키현 도리데에 있다는 점도 그랬고, 개설된 해가 1999년으로 비교적 최근에 개설된 학과라는 공통점도 있었다.

"그리고 첨단도 '별의별 일이 다 있는' 곳이라 한마디로 정의할 수 없는 학과예요. 그래서 그런지 음환하고는 여러모로 사이가 좋아요."

첨단예술표현과의 대학원을 이제 막 졸업한 우에무라 마코토 씨가 그렇게 알려 주었다.

"원래 유화에서 분리된 학과예요. 유화에 속했으면서도 그림이 아닌

예술을 하고 싶은 사람들을 모아 만든 과에 가깝죠. 그래서 다들 다양한
활동을 하고 있어요.”

구체적으로 어떤 활동을 하고 있을까. 나는 무라카미 씨가 열심히 설
명해 주는 내용을 필사적으로 메모했다. 먼저 1학년, 2학년 동안에는 다
양한 과제가 출제되며, 여러 미디어를 사용해 작품 제작 활동을 한다고
한다.

“뭐든 전체적으로 다 경험해 봅니다. 예를 들면 공작. 전자 공작도 하
고, 설탕으로 토끼 인형을 만들어 보기도 해요. 그리고 디자인도 해 보
고, 사진, 영상, 컴퓨터, 신체 표현은 물론 소리도 다뤄요. 관심이 가는 소
리를 녹음해 오라는 과제를 받은 적도 있어요. 프로젝션 맵핑도 하고요.”

프로젝션 맵핑이란 건물 등에 영사 기기로 영상을 비추는 기술이다.
예를 들면 회색 빌딩에 형형색색의 꽃이 핀 영상을 비추면, 꽃으로 가득
한 빌딩을 연출할 수 있다. 그야말로 첨단 기술이다.

“도리테 캠퍼스에는 사진용 완전 암실도 있고, 녹음용 무음실도 있어
요. 공작실도 있는데, 거기에는 용접 기계랑 전기톱도 있어서, 웬만한 일
은 다 가능해요.”

첨단의 교수진도 대단하다. 분야만을 열거해도, 미술평론가, 미술사
가, 현대미술가, 연극평론가, 사진가, 작곡가, 조각가, 미디어 아티스트,
큐레이터 등이다. 그에 더해 지금 한창 활약하고 있는 아티스트를 외부
에서 초빙해 강의를 하기도 한다. 미술가뿐만 아니라 개그맨, 뮤지션이
후보에 오르기도 한다. 예술의 최전선이 점점 다양화되는 경향을 첨단
의 지도 체제에서도 엿볼 수 있다.

"3학년부터는 과제가 확 줄어서, 갑자기 자유가 찾아와요. 1~2학년 때 배운 지식을 사용해 스스로 뭔가를 해 보라는 의미죠. 3학년생은 1년에 네 번 지도 교수의 평가가 있을 뿐이라, 그 이외에는 자유롭게 작품을 만들어도 괜찮아요. 그러니까 최소 1년에 네 번만 학교에 가면 그만인 거죠. 그 해방감은 정말 말도 못 해요."

무라카미 씨에 이어 우에무라 씨도 이렇게 말했다.

"매일 대학에 나와 작업하는 사람도 있고, 자신만의 장소에 틀어박혀 학교에는 그림자도 안 비치는 사람도 있어요. 그리고 매년 머리를 싸매는 사람도 꼭 한 명씩은 나와요. 자신이 뭘 하면 좋을지 몰라서 당황스럽다 보니…… 휴학하고 학교를 쉬어 버리거나, 훌쩍 외국으로 여행을 떠나거나 하더라고요. 그런 점에서도 별의별 일이 다 있는 곳이고, 분위기도 많이 느슨해요."

아스팔트 자동차

그런 무라카미 씨나 우에무라 씨가 만드는 작품도 별의별 일에 해당했다. 무라카미 씨가 사진 한 장을 보여 주었다.

"아스팔트로 자동차를 만들어 주차장에 주차해 뒀어요. 아스팔트 위에 아스팔트 자동차가 있으면 재미있지 않을까 해서요. 타이어도 아스팔트로 만들었는데, 그래도 잘 굴러가요. 밀면 잘 달리는 자동차예요!"

작은 아스팔트 자동차 안에서 무라카미 씨가 기쁜 표정을 지으며 밖을 내다보고 있었다.

"친구가 절 억지로 안에다 집어넣었어요. 문이 없고 창문밖에 없으니 그곳으로요. 제가 몸집이 작다 보니 어떻게 들어가긴 했는데, 머리를 부

딪쳐서……. 또 이런 물건도 만든 적이 있어요. 쓰레기통 우체통.”

다음은 쓰레기장에 빨간 우체통이 놓여 있는 사진이었다.

“이건 얼핏 보면 우체통이지만 사실은 쓰레기통이에요. 빨갛게 칠하고 우체통 마크를 그려 넣어서, 우체통처럼 만든 거죠. 쓰레기장에 만들어 두고, 쓰레기를 수거하는 사람이 과연 가져갈지 어떨지 실험해 보고 싶었거든요. 후후.”

예술이라곤 하지만, 무라카미 씨의 작품은 어딘가 어린이의 장난 같았다. 재미있다.

우에무라 씨도 그런 점은 비슷할지도 모른다.

“이건 문을 닫은 백화점의 실내 공간을 이용한 설치 미술이에요.”

설치 미술이란 공간 전체를 작품으로써 체험할 수 있도록 꾸민 미술을 말한다. 사진을 들여다보니 어둡고 칙칙한 백화점의 바닥에 무수히 많은 빈 병이 같은 간격으로 늘어서 있고, 그 캔을 향해 파란 불빛이 비스듬히 쏟아지고 있었다. 그 빛은 병을 통과해 독특한 모양의 흔들림을 만들어 내, 지상에 있는데도 마치 공간이 물속에 가라앉아 있는 듯한 신비한 분위기를 연출했다.

“가능하면 갤러리가 없고 전시장이 아닌 곳에서 작품을 전시하려고 해요. 예술에 전혀 관심이 없는 친구한테도 이야기할 수 있는 일을 해 보고 싶어서요. 그래서 일부러 일상과 밀접히 연관된 장소를 선택해요.”

“예술이 일상의 연속이었으면 한다는 바람인가요?”

“네. 예술이란 계속 근처에 분산되어 있지만 조금씩 스며 나와 느낄 수 있는 존재가 아닌가 생각하거든요. 얼마나 가까운가 하면, 공기만큼은 아니지만…… 수소 정도는 될까? 음식도 예술이고, 포크나 스푼 같은 도

구도 조금씩은 예술을 포함하고 있잖아요? 안 그런가요?”

이해하지 못할 정도는 아니지만, 감을 잡기 힘든 감각이었다. 작가가 '이 건 예술이다'라고 주장하면 뭐든 예술이 되는 것 같아서, 정작 보는 사람 이 소외되는 게 아닌가 하는 생각도 들었다.

장난을 확장한 듯한 작품을 만드는 무라카미 씨는 예술을 어떻게 생각 하고 있을까.

“예술이란…… 뭘까요? 음…… 조금만 생각해 볼게요. 음……”

5분간 깊이 생각한 다음 무라카미 씨가 말했다.

“지각할 수 있는 폭을 넓혀 주는 존재일까요?”

예전에 동일본대지진에 관해 '알고 이해하고 싶다'라고 했던 무라카미 씨의 모습이 겹쳐 보였다.

“예술은 보이지 않았던 것도 볼 수 있게 해 줘요. 지금 알고 있는 것 이 외에도 세상에는 다양성이 넘쳐나잖아요. 알려지지 않은 아름다움이라 든가, 아름다움만으로는 표현할 수 없는 좋은 점이라든가 말이에요.”

무라카미 씨는 생각하고 또 생각하더니 계속 말했다.

“처음으로 안전 고깔을 자세히 봤던 순간이 있어요. 공사 현장에서 자 주 보이는 그 빨간 원뿔요. 그땐 저게 뭘까, 저 빨갛고 삼각형인 물건은? 그렇게 생각했죠. 그런데 그 색이라든가, 흠집이라든가, 그게 깜짝 놀랄 만큼 근사하게 보였어요. 난 지금까지 뭘 봐 왔던 걸까 싶더라고요. 그런 걸 발견해서 같이 공감하기 위해 작품을 만든다고 하면 될까요……? 아 아, 너무 어렵네요!”

나도 솔직히 매우 어려운 문제라고 생각했다. 그렇지만 구로카와 씨, 우에무라 씨, 무라카미 씨의 말을 모두 연결해 보면, 어렴풋하지만 왠지

정리가 될 듯도 했다. 우에무라 씨가 말했듯이 어디에나 있는 존재를, 무라카미 씨가 말했듯이 감각을 확장해 알려고 노력하고, 구로카와 씨가 말했듯이 같이 공감할 수 있게 만들고 싶다. 그 소재와 수단은 별의별 것을 다 활용해도 좋다. 그렇게 생각해 보니, 예술이란 인간이 인간과 서로 이해하기 위해 시도하는 따스한 활동이 아닌가 생각해 보게 되었다.

쓸데없는 물건을 만드는 이유

"그런데 제작한 작품은 전시가 끝나면 어떻게 하시나요?"

나의 소박한 의문에 무라카미 씨가 즉시 대답해 주었다.

"대형 쓰레기로 내놓습니다."

"네? 버리나요?"

"부술 수밖에 없으니까요. 그걸 사겠다고 나서는 사람이 있다면 얘기가 달라지지만, 그런 사람은 거의 없어서요. 아스팔트 자동차는 기념사진을 찍고 드릴로 분해했어요. 중심을 잡고 있던 나무는 타는 쓰레기로, 나사는 안 타는 쓰레기로 잘 분류해서요……"

좀 아쉽게 느껴졌다. 우에무라 씨도 버린다고 대답했다.

"남길 수 있는 부분은 남기지만요. 그렇지만 놔둘 곳이 없어요. 물건이 크면 클수록 더욱요. 첨단에서 전시를 하면, 다 같이 10톤 트럭 두 대를 빌려서 그곳에 가득 채워 작품을 옮기거든요. 도저히 놔둘 곳을 확보할 수가 없어요."

"그럼 역시나 분류해서 쓰레기로……"

"그렇죠. 태울 수 있는 물건은 태워 버려요."

그래서야 공양이나 마찬가지다. 작은 집 크기의 작품도, 거대한 노점

도, 전부 불태워 재로 만들어 버린다. 스쳐 지나가는 작품이다. 너무 아깝지 않나 싶기도 했다. 열정과 시간을 쏟아부은 작품이 마지막에는 그냥 쓰레기가 되어 버리다니.

"하지만 얼마나 쓸데없는 물건을 만드는가가 중요하기도 하니까요."
우에무라 씨가 온화한 미소를 지으며 말했다.
"도움이 되는 물건은 예술과는 좀 다른 측면이 있잖아요. 이 세상에 아직 존재하지 않는 거라면, 거의 쓸데없는 물건이지만, 그걸 만드는 행위 자체가 예술이라서요."
쓸데없는 물건을 만드는 행위. 그것 자체는 과연 쓸데없는 짓일까? 그렇지 않다고 생각하고 싶지만, 그럼 뭘 위해 그런 행위를 하는지 묻는다면 쉽게 대답하기가 곤란하다. 또 '예술이란 무엇인가' 하는 까다로운 질문으로 되돌아오고 만다. 왜 인간이란 생물은 이토록 이상한 짓을 열심히 하는 것일까. 우에무라 씨가 마지막에 조용하게 말한 한마디가 인상에 강렬하게 남았다.
"예술은 하나의 도구가 아닐까요. 사람이 사람이기 위한."

11

고전은 살아 있다

반짝반짝 샤미세니스트

시부야의 라이브하우스.

티켓을 구입한 뒤 입장과 동시에 제공하는 음료수를 받아 들고 아내와 함께 가장자리에 앉았다. 곧 공연장이 어두워지더니, 형형색색의 광선과 함께 주인공들이 등장했다. 쇼트커트의 갈색 머리카락을 흔들며 아이돌을 방불케 하는 의상을 입은 가와시마 씨가 힘차게 외쳤다.

"안녕하세요! 반짝반짝 샤미세니스트, 가와시마 시노부입니다. '시노피'라고 불러주세요!"

가와시마 씨가 소중하게 안고 있던 샤미센이 라이트의 빛을 반사해 반짝거리며 빛났다. 샤미센의 끄트머리에는 대롱대롱 매달린 작은 인형이 보였다.

"그럼 첫 번째 곡, 시작합니다!"

동당동당 띠롱띠롱띠롱띠롱띠롱. 가와시마 씨의 손이 어지럽게 움직이며 격렬한 소리가 연주되기 시작했다.

방악^{邦楽}이란 일본의 고전 음악을 말하며, 그 역사는 1000년이 넘는다.

예를 들면 신사에서 결혼식을 할 때 흐르는 음악이 방악이다. 방악과가 설치된 대학은 일본에서 동경예술대학뿐이다. 샤미센 음악, 하야시ⁿ子, 일본무용, 고토ᵝ, 샤쿠하치ᵡ八, 노가쿠ᵑ樂, 가가쿠ᵞ樂 등의 전공이 설치돼 있다.

전통과 관습으로 인해 매우 엄격한 세계라 생각했지만, 샤미센을 전공하는 3학년생 가와시마 시노부 씨는 그런 분위기가 전혀 느껴지지 않는 귀여운 대학생이었다.

"저는 방악과 귀여움을 결합한 '일본 큐트 컬처'를 세계에 소개하고 싶어요!"

카페에서 맞은편에 앉은 가와시마 씨는 동그랗고 커다란 안경, 자수가 놓인 팝한 셔츠, 라임색 명함 지갑에 핑크색 수첩 등을 지닌 모습으로, 매우 다채로운 분위기였다. 가와시마 씨는 아직 학생이지만 CD도 발매했고 매월 몇 차례 라이브 공연을 하는 프로 샤미센 연주자이기도 했다.

"전 세 살 때 스승님의 제자로 들어갔어요. 이벤트에서 쓰가루 샤미센津輕三味線 무대를 보고 저걸 하고 싶다고 말했다나 봐요. 사람들 앞에 나서길 좋아하는 성격이라, 무대에도 서고 싶다고 생각했던 거겠죠."

가와시마 씨는 민요와 반주를 철저히 익힌 후, 다섯 살부터 본격적으로 쓰가루 샤미센을 연습했고, 여섯 살에 처음으로 전국 대회에 출전했다고 한다.

"초등학교 때 이미 개런티를 받고 연주를 했으니, 자연히 프로를 지망하게 됐어요. 연주하면 주변 사람들이 좋아해 주니, 그게 너무 기뻐서요. 좋아하는 건 샤미센, 장래 희망은 프로 샤미센 연주가라고 적었던 기억이 나네요."

"샤미센에 몰두하며 생활하셨나요?"

"글쎄요? 평범한 사람보다 하루하루를 더 즐겁게 보냈을지도 몰라요. 중학교, 고등학교 때는 사랑도 해 봤고, 화려한 패션에도 빠져 봤고, 연극도 했고, 입시 학원에도 다녔고, 반장도 해 봤고, 영어 회화도 배웠거든요. 그리고 아르바이트도 해 봤고, 힙합도 했었어요."

"정말 많은 경험을 하고 자라셨군요!"

"이것저것 경험을 많이 해 두고 싶었거든요. 샤미센 스승님에게 전부다 할 수는 없으니 몇 가지는 줄이라는 충고를 받기도 했지만요."

보컬로이드와 샤미센

"여러분~! 샤미센은 흔히 보기 힘든 악기라 거의 본 적이 없으실 수도 있는데, 바로 이런 악기예요! 꼭 즐겁게 듣고 가주세요!"

무대 위에서 가와시마 씨가 악기를 들어서 보여 주었다. 라이브하우스의 관객들이 진귀한 물건이라는 듯이 샤미센을 바라보았다.

"그럼 다음 곡은 〈천본앵千本桜〉입니다!"

'니코니코 동화'라는 동영상 사이트에서 인기가 많은 보컬로이드[24] 곡의 연주가 시작되었다. 보컬로이드와 샤미센. 의외의 조합이긴 하지만 들어보니 궁합이 매우 좋았다. 템포가 빠른 곡과 샤미센의 절도 있는 소리가 라이브하우스를 더욱더 달아오르게 만들었다.

"다음은 〈비에 키스의 꽃다발을〉. 애니메이션 〈YAWARA!〉의 오프닝

24 사람이 부르는 것처럼 노래를 만들 수 있는 음성 합성 프로그램. 가상의 캐릭터를 내세워 많은 인기를 끌었다.

곡입니다! 전 조금 오래된 애니메이션 곡을 굉장히 좋아해요!"

관객석에서 '시노피~!' 하고 성원을 보내는 소리가 들려오기 시작했다.

"전 애니메이션이나 아이돌을 굉장히 좋아해요!"

가와시마 씨는 좋아하는 게 무척이나 많다. 그렇다고 샤미센을 소홀히 하는가 하면 그렇지는 않았다.

"쓰가루 샤미센 전국 대회에서는 네 번 1위를 차지했어요. 제가 하고 싶은 음악은 시부야 하라주쿠 계열의 팝을 극한으로 추구해 제가 이름을 붙인 '일본 큐트 툰'인데, 이걸 새로운 장르로 만들어 가고 싶어요. 그러려면 제 음악의 원점인 샤미센을 소홀히 하고 있다는 비판을 받아선 안 될 것 같더라고요. 그래서 전국 대회 우승은 저에게 꼭 필요한 일이었어요."

"예대에 들어가기로 결심한 이유는 뭔가요?"

"고전 방악을 전반적으로 확실히 공부해 두고 싶었기 때문이에요. 예대에서는 샤미센과 관련이 깊은 노래나 하야시도 부전공 형태로 배울 수 있거든요. 그 외에 샤쿠하치라든가 일본무용도 레슨을 받을 수 있고, 그 특성과 역사도 배울 수 있어요."

주전공은 1주에 두 번 레슨 수업이 있고, 부전공은 1주에 한 번 레슨 수업이 있다. 나머지는 역사, 음악의 구조 등을 배우는 강의와 정기 연주회, 자율 연습으로 채워진다고 한다.

"그런데 제가 해 왔던 쓰가루 샤미센이랑 예대에서 배울 수 있는 나가우타 샤미센長唄三味線은 사실 분야가 전혀 달라요. 바이올린과 베이스만큼이나요. 전 그걸 고등학교 3학년 여름이 되어서야 알게 됐어요."

"네? 입시 시험까지 겨우 6개월 남은 타이밍이잖아요!"

"정말 필사적으로 공부했어요. 악보를 쓰는 법부터 달랐으니까요."

가와시마 씨가 보여 준 샤미센의 악보를 보고 나는 무심코 눈을 껌뻑였다. 이걸 뭐라고 표현하면 좋을까. 마치 퍼즐 문제 같기도 하고, 암호 같기도 하고. 여러 기호와 히라가나, 한자가 흩뿌려져 있었다. 하여간 오선 악보와는 완벽히 별개의 물건이었다.

"얼마나 외우기 힘들었는지 몰라요!"

전혀 힘들지 않았던 기색으로 가와시마 씨가 말했다.

전통 예능을 메인 컬처로

라이브는 네 곡째로 접어들었다.

"다음은 쓰가루 샤미센에 관심 있으신 분에게는 친숙한 곡, 〈쓰가루 존가라부시津輕じょんがら節〉입니다!"

경쾌한 리듬 사이에 가와시마 씨의 크고 날카로운 추임새가 들어갔다.

"하! 이얏!"

처음으로 듣는 음악이라 내 마음도, 라이브하우스도 어리둥절한 듯 술렁거렸다.

"쓰가루 존가라부시의 앞부분은 자유롭게 연주해도 괜찮은 곳이에요. 그러니까 다른 사람의 기술을 활용하거나, 오리지널 프레이즈를 넣어서 자신만의 곡을 만들어 가는 재미가 있어요. 얼마 전 라이브에서도 몇 소절 정도 애드리브를 넣었고요. 저의 최종 목표는 사실상 서브 컬처 취급을 받게 된 일본의 전통 예능을 메인 컬처로 복귀시키는 거예요. 방악 인구를 늘리고 싶어요. 그리고 순수 방악의 원곡이 얼마나 좋은지도 알리

고 싶고요. 그래서 라이브에서는 순수 방악…… 쓰가루 민요나 나가우타 샤미센의 긴 간주를 꼭 넣고 있어요.”

 샤미센 라이브에서 연주된 곡은 총 다섯 곡. 보컬로이드 곡, 조금 오래전에 방영된 애니메이션의 오프닝 곡, 쓰가루 존가라부시, 그리고 가와시마 씨의 오리지널 곡 두 개였다. 젊은 사람도, 어르신들도, 방악을 처음 접하는 사람도, 방악을 좋아하는 사람도 배려하면서, 가와시마 씨만이 선보일 수 있는 음악으로 채워진 구성이었다.

 “제 샤미센 연주는 다들 기대해 주시니 절대 배신하지 않아요.”

 나가시마 씨의 목소리가 매우 진지해졌다.

 “이젠 일종의 의무나 마찬가지예요.”

 쓰가루 샤미센의 스승님과의 교류는 20년에 가깝다. 이제는 사실상 아버지가 한 명 더 있는 것이나 다름없다고 한다. 그뿐만이 아니다. 가와시마 씨는 고향의 기대도 한 몸에 받고 있다. 출신 고등학교가 있는 미토시水戸市에서는 ‘미토 매력 선전부장’으로 임명되어 있고, 태어난 고향인 가사마시笠間市에서는 ‘가사마 특별 관광 대사’로 위촉되었다.

 더 나아가서는 일본 그 자체의 대표이기도 했다. 가와시마 씨는 해외 문화 교류 사절단으로서 몇 번이나 세계 각국에서 일본의 전통문화를 소개하고 연주를 선보였다. 때로는 기모노 차림으로. 때로는 ‘하라주쿠 큐트 팝’ 복장으로. 방악을 세계에 알리기 위해서.

 가와시마 씨는 각 방면의 여러 기대를 짊어지고 샤미센 연주를 계속하고 있다.

 “만약, 만약의 말이지만, 다른 사람의 기대나 성원이 없어져도…… 그래도 샤미센을 계속하실 건가요?”

"음, 글쎄요. 다른 예술을 시작해 버릴지도 모르죠."

사실은 쉽게 부정적인 생각에 빠져드는 성격이라는 가와시마 씨. 가와시마 씨는 짊어진 기대를 원동력으로 바꾸어 빛을 내고 있는지도 모른다.

"여기까지 남아 계속 들어주셔서 감사합니다! 마지막은 오리지널 곡입니다. 들어주세요,〈FIGHTERS〉!"

무대의 라이트가 붉은색과 분홍색으로 바뀌고 정열적인 리듬이 흐르기 시작했다. 오른팔의 움직임은 거의 보이지 않을 정도로 빨라졌다. 샤미센의 소리는 일본인의 피에 호소하는 듯한 독특한 고양감이 있다. 손장단이 시작되었다.

그때 잠시 샤미센의 소리가 멈추었고 가와시마 씨가 작게 입을 벌렸다. 하지만 가와시마 씨는 곧장 마이크를 잡고 흰 이를 드러내며 웃었다.

"전 프로이니 현이 두 줄이라도 연주하겠어요!"

뜻밖의 사고였다. 샤미센은 줄이 세 개인데, 그중 하나가 끊어지고 만 것이다.

그러나 여기서부터가 압권이었다. 손의 움직임이 더욱 빨라졌다는 점을 제외하면 거의 변함 없는 수준으로 연주가 진행되었고, 마지막은 띠롱 하는 기분 좋은 소리와 함께 마무리.

우레와 같은 박수가 터져 나왔다. 상기된 표정으로 뺨을 붉게 물들인 가와시마 씨가 꾸벅 고개를 숙였다.

"감사합니다~!"

오르간 연주자는 고고학자

"사실 오르간은 아주 오래된 악기예요. 놀랍게도 기원전부터 존재하던 악기거든요."

기악과에서 오르간을 전공하는 혼다 히마와리 씨가 말했다.

"그래서 유럽에서는 피아노보다 친근하고 전통적인 악기예요."

같은 건반 악기인 피아노가 만들어진 시기는 기껏해야 1700년경. 피아노의 선조인 쳄발로가 만들어진 시기조차도 1500년경이니, 오르간은 선배 중에서도 대선배다. 이른바 클래식 음악보다도 훨씬 오래전부터 오르간 음악이 존재했다.

"저희가 주로 연주하는 곡은 16세기에서 현대에 이르는 곡이에요. 그런데도 범위가 너무 넓어서 4년으로는 도저히 다 배울 수 없어요."

학생들은 교수와 상의하면서 어느 연대의 곡을 배울지를 선택하고, 조금씩 연주곡의 폭을 넓힌다고 한다.

"그래도 똑같은 오르간곡 아닌가요? 악보만 있으면 어떤 연대의 곡도 칠 수 있을 듯한데요."

"그게……"

혼다 씨가 조금 곤란한 표정을 지었다.

"오르간은 몇백 년에 걸쳐 진화해 온 악기거든요. 그래서 시대나 지역에 따라 그 양식이 크게 달라요."

오랜 역사 속에서 오르간은 다양한 방향으로 발전을 이뤘다. 파이프에 공기를 보내는 동력 하나만 봐도 수력, 인간의 힘으로 풀무, 증기기관, 그리고 전력으로 변화해 왔다. 교회의 미사나 예배 때 연주하는 거대한

오르간도 있고, 가정에서 합주를 즐기기 위한 오르간도 있다. 건반이 세 단으로 나뉘어 있는 오르간, 두 단짜리 오르간, 한 단짜리 오르간, 페달이 달린 오르간, 없는 오르간 등…….

똑같은 오르간은 존재하지 않는다고 해도 과언이 아닐 정도다.

"그런 다양한 오르간을 위한 악곡을 눈앞에 있는 단 한 대의 오르간으로 재현할 필요가 있어요. 그게 어려운 부분이에요."

악곡이 만들어진 시절의 오르간과 눈앞에 있는 오르간은 구조도 소리도 울림도 모두 다르다. 즉, 사실상 다른 악기나 마찬가지로, 악보가 있어도 그대로 재현하며 치기는 불가능에 가깝다. 그런 조건인데 어떻게 연주할 것인가. 어떻게 당시의 소리를 가능한 한 현대에 부활시킬 수 있을까.

"먼저 당시의 연주를 공부하는 데서부터 시작해요. 어떤 울림이었는가, 어떤 장면에서 연주된 곡이었는가부터요. 그리고 문헌을 읽고, 역사를 공부하고…… 선생님께 여쭤보고, 때에 따라서는 현지로 날아가 당시의 악기로 연주하는 소리를 듣기도 하면서, 이미지를 비교해 나가요. 이래저래 시행착오를 거쳐 실제 소리를 내 보며 이미지를 일치시키는 거죠."

"화석을 통해 공룡이 살았던 당시를 재현하는 듯한 작업이네요."

"정말 그래요. 오르간 연주자는 고고학자에 가까운 사람이에요."

"악보를 읽는 일만 해도 고고학자 같은 작업이 필요해요."

고악과古樂科에서 리코더를 전공하는 오가미 나루미 씨도 비슷한 말을 했다.

"당시의 악보는 활판 악보예요. 도장처럼 인쇄되어 있어서 지저분하

고 읽기 어려운 부분이 있어요. 거의 암호 해독에 가깝다고 할 수 있죠. 간신히 읽어 냈다고 해도 독특한 표현이 나와서 곤란하게 만들기도 해요. 템포를 예로 들면 '몇 초'라고 적혀 있지 않고 '1맥박만큼'처럼 적혀 있다든가 하거든요."

이래서야 연주하기도 전에 당시에 관한 지식이 필요해질 수밖에 없다.

"지금 전원 넣을게요."

혼다 씨가 무언가를 조작하자, 부~웅 하고 몇 대나 되는 환기팬이 돌아가는 듯한 소리가 나더니, 실내의 공기가 움직이는 기척이 느껴졌다.

"이제 바람통 내부에 압력이 가해졌어요. 건반을 누르면 이제 소리가 날 거예요."

나는 무심코 주춤거렸다.

"마, 만져도 되나요?"

"음? 네, 눌러 보세요."

혼다 씨가 웃었다.

오르간 전공의 연습실 안. 눈앞에 있는 오르간은 초등학교에 놓인 풍금과는 차원이 달랐다. 덤프트럭 수준의 존재감을 발휘하는 기계가 그것을 올려다보는 내 앞에서 온몸을 진동하며 호흡했다. 정교하게 장식된 나무틀과 줄지어 있는 은색 파이프의 장엄함에, 왠지 건들기만 해도 천벌을 받을 듯한 기분에 빠져들었다.

웅~.

조심스레 건반을 누르자 연구실 전체에 투명한 소리가 울려 퍼졌다.

로봇의 조종석 같은 연주대에는 건반이 3단에 걸쳐 있었고, 발밑에는

페달, 그리고 좌우에는 레버가 있었다.

"이 레버는 스톱이라고 하는데요, 이걸 조작해서 음색이나 음의 고저를 선택할 수 있어요."

혼다 씨가 스톱을 하나 조작했다.

부옹~.

같은 건반인데 나오는 소리가 확 변했다.

"다양한 양식에 맞춰 연주하기 위해서는 이 스톱을 알맞게 조작하고, 많은 조합 중에서 적절한 조합을 선택할 필요가 있어요."

구조는 대략 이해가 되었다. 그런데 스톱은 하나가 아니라 몇십 개나 됐다. 무엇을 누르고 무엇을 누르지 말아야 할지, 어떤 타이밍에 무엇을 조작해야 할지, 마치 퍼즐 같아서 전혀 알 수가 없었다. 덧붙이자면 스톱의 숫자나 형태는 오르간에 따라 다르고, 스톱이 같다고 해도 오르간마다 그 음질은 모두 다르다. 오르간 전공 연구실에는 총 5대의 오르간이 있고, 그에 더해 주악당에 있는 오르간도 연습에 사용할 수 있다고 한다.

"학교에서는 오르간의 구조도 공부해요. 막상 연주를 하려고 홀이나 교회에 가보면, 오르간을 관리해 주는 분이 바로 오시기 힘든 경우도 많거든요. 그래서 간단한 수리 정도는 직접 할 수 있도록 공부해 두는 거예요."

응급 처치뿐만 아니라, 어떤 울림이 나는지도 확인한다고 한다.

"주말에는 프로 연주자를 도울 때가 많아요. 홀이나 공연장에 따라서 소리의 울림이 크게 다르니까요. 리허설 때 연주자 대신 음악을 연주하면, 연주자는 객석에서 그 소리를 듣고 페달의 스톱을 더 늘려야겠다든가 하면서 균형을 조정하죠. 그 외에도 스톱을 조작하다 보면 여러모로 공부가 돼요."

"배워야 할 일이 정말 많군요."

"아직도 공부는 한참 부족해요. 오르간 연주자는 인풋과 아웃풋 모두 필요한데요."

다양한 시대의 양식을 배우는 인풋. 현실에 그것을 재현해 자신의 음악으로 표현하는 아웃풋.

"양쪽 모두 아직 부족해서, 뜻대로 되질 않더라고요. 교수님에게 '너는 아직 젊으니 어쩔 수 없다'라는 말을 들은 적이 있는데, 그런 말을 들으니 너무 답답하고 분하던걸요."

그래도 혼다 씨는 오르간을 좋아한다고 한다.

"전 고등학교가 미션스쿨이었어요. 매일 아침에 찬송가를 부르는데, 넓은 강당에 울려 퍼지는 커다란 오르간의 소리가 꼭 천사의 목소리 같더라고요. 그런 오르간을 꼭 연주해 보고 싶었어요. 그리고 그 이후로 계속 오르간을 연주해 오고 있어요. 오르간은 악기도 소리도 매우 크지만, 연주해 보면 사실 아주 섬세한 악기예요. 그런 오르간의 매력을 더 많은 사람에게 알리고 싶어요."

오르간은 좀처럼 주목받지 못하는 악기라고 한다. 예전에 TV에서 취재차 예대를 방문했을 때도, 피아노 전공과는 달리 화면에 비친 시간은 찰나에 불과했다고 한다. 그런 만큼 TV 방송에서 오르간곡이 흘러나오기라도 하면 무척 반갑다는 모양이다. 혼다 씨는 오늘도 고고학자처럼 오르간에 몰두하고 있다.

바로크 음악의 충격

다양한 제약에 얽매여 자유가 부족한 고전 음악 연주는 답답하게 느껴지지 않을까? 아무래도 그렇지만은 않은 듯했다.

"오르간도 그렇지만 고전 음악에는 통주저음이란 게 있어요."

리코더를 전공하는 오가미 나루미 씨가 빠른 목소리로 말해 주었다. 얼핏 보면 문학소녀처럼 어른스러워 보이지만, 질문을 하면 곧장 몸을 앞으로 내밀고 눈을 반짝이며 설명해 준다.

"고전 음악의 악보에는 제일 밑의 음표만 적혀 있거든요. 하지만 연주자는 그걸 보고 화음을 보충하면서 연주해야 해요."

"연주자가 즉흥적으로 화음을 만들어야 한다는 말씀인가요?"

"그렇다니까요. 악보에 화음 관련 힌트가 적혀 있긴 하지만, 즉흥적으로 만들어야 한다는 점은 변함없어요. 그리고 선율을 장식할 필요도 있어요. 예를 들면 악보에 도, 레, 미라고 적혀 있어도 그대로 불진 않거든요. 원칙은 있지만, 그 안에서 도, 솔, 레, 미로 불어 보는 것처럼 연주자가 변형해 나가야 해요."

"리코더도 오르간도 쳄발로도…… 모두 얼마간은 즉흥 연주가 필요하고, 서로에 맞춰서 연주할 필요가 있는 건가요?"

"네, 그게 통주저음이에요."

같은 악보라도 똑같이 연주되지 않는다. 그 자리에서 즉흥적으로 연주한다. 고전 음악은 마치 살아 있는 생물 같다.

"이 통주저음이 있는 바로크 음악을 들으면 감정이 크게 뒤흔들리는 느낌을 받아요!"

몸집이 작은 오가와 씨가 열변을 토했다.

고악과에서 주로 다루는 음악이 바로크 음악이다. 바로크 음악이란 클래식 음악 중에서도 조금 고전으로, 모차르트나 베토벤이 등장하기보다도 이전의 음악 양식이다.

"전 바로크 음악을 무척 좋아했어요. 그야말로 처음 들었을 때부터 이 음악은 차원이 다르다고 생각했었죠. 혼자서 콘서트를 찾아다니기도 했고, CD도 많이 모았어요."

오가미 씨는 마치 벼락에 맞아 충격을 받은 것처럼 바로크 음악에 완벽히 매료되었다고 한다.

"원래 음악 고등학교에 다녀서 그곳에서는 오보에를 했었는데요, 요즘 오보에와 옛날의 오보에는 달라요. 바로크 오보에가 아니어선 바로크 음악을 그대로 재현할 수 없어요. 저는 꼭 바로크 음악을 해 보고 싶어서 고악과를 지원한 거예요."

"왜 악기로 리코더를 선택하셨나요?"

"사실은 바로크 오보에를 하고 싶었는데 바로크 오보에가 가능한 대학은 숫자가 적어요. 그리고 하나 더 문제가 있는데, 바로크 음악의 기본은 앙상블이란 점이에요."

앙상블이란 합주를 말한다. 바로크 음악은 귀족의 저택 등에서 가족이 각자 악기를 들고 합주를 즐기던 음악이라고 한다.

"바로크 오보에 전공이 있는 대학도 있긴 하지만, 그곳엔 고악과의 인원이 적어서 앙상블의 기회가 적을 것 같더라고요. 예대는 학생 수는 많지만 바로크 오보에가 없었고요. 그래서 고민했는데요, 바로크 시기의 연주자는 여러 악기를 다루는 게 당연했거든요. 그게 귀족의 소양이어

서요. 그래서 리코더도 바로크 오보에도 둘 다 하면 되겠지 싶어서 예대의 리코더 전공으로 들어오게 됐어요.”

　바로크 음악을 정말로, 무척이나 연주하고 싶다는 열정이 강하게 전해져 왔다.

　예대의 고악과는 쳄발로, 리코더, 바로크 바이올린이 주전공이지만, 부전공으로 플라우토 트라베르소(바로크 플루트), 바로크 오보에, 오르간 등도 배울 수 있는데, 오가미 씨는 그중에서 리코더와 바로크 오보에를 다루는 겸업 연주자다.

　그때 오가미 씨가 갑자기 입을 꾹 닫고 가만히 귀를 기울였다.

　“앗! 지금 나오고 있죠?”

　“네?”

　“배경 음악에, 바로크가요. 바로크가 나오면 무심코 계속 듣게 되더라고요…”

　카페 안은 사람들의 웅성거리는 소리가 끝없이 들려, 나는 배경 음악이 바뀐 사실조차 눈치채지 못했다. 오가미 씨의 바로크 안테나는 초일류급이다.

　“오가미 씨가 전공하시는 리코더 말인데, 저희가 초등학교 음악 시간에 불던 리코더하고는 다른가요?”

　“그건 저먼식이고, 저희가 사용하는 리코더는 바로크식이에요.”

　오가미 씨가 담담하게 대답했다.

　“듣고 보니 교과서에는 저먼식이니, G식이니 적혀 있었던 것 같기도 하네요……”

"저먼식은 다장조의 곡을 쉽게 연주하기 위해 만들어진 리코더예요. 더 정확히 말하자면, 다장조를 위해 그 외의 모든 것을 희생한 리코더라고 해야 할까요. 그 리코더로 연주할 수 있는 곡은 극히 일부, 한정된 조성뿐이에요."

다장조란 조성의 일종이다. 조성이란 '도레미파솔라시도' 같은 소리의 조합 방법이며, 이 조성을 변환해 연주하면 음악이 슬퍼지거나 즐거워지는 등, 분위기가 확 변화한다.

이러한 조성은 총 24개다. 우리가 사용했던 리코더는 진짜 리코더의 24분의 1밖에 연주하지 못하는 입문용이다.

"그리고 소재도 달라요. 초등학교에서 사용하는 리코더는 플라스틱이지만, 저희가 사용하는 리코더는 나무거든요. 회양목, 단풍나무, 흑단을 많이 사용하고…… 그리고 상아로 만든 리코더도 있어요. 지금은 인공 상아지만요. 옛날에는 귀족이 소유하는 물건이어서, 전체를 상아로 만든 보물 같은 리코더도 있었대요."

플라스틱이 아닌 리코더는 음색이 부드럽고, 마치 목소리처럼 소리의 폭이 넓다고 한다.

살아 있는 소리

"그러고 보니 바로크 오보에로 연주하지 않으면 진정한 의미의 바로크 음악이 아니라고 말씀하셨죠? 당시의 악기와 지금의 악기는 어떻게 다른가요?"

오가미 씨는 좋은 질문이라는 듯이 고개를 끄덕였다.

"요즘 악기는 음정을 잡기 쉽고, 손가락도 쉽게 움직일 수 있고, 큰 소

리도 잘 낼 수 있도록 진화해서 매우 합리적이에요. 반대로 바로크 악기는 구조가 단순해 악기가 좋은 소리를 낼 수 있도록 도와주지 않아요. 자신의 숨결로 열심히 조정해야 하는 부분이 많죠. 하지만 그만큼 음색은 차원이 다르게 훨씬 부드러워요.”

“그건 인간의 목소리에 가깝다는 의미인가요?”

“그렇다고 할 수 있죠. 요즘 나오는 바이올린의 현은 매끈매끈한 강철이에요. 하지만 옛날 바이올린은 거트 현으로, 양의 창자로 만들어요. 그걸 켜 보면요, 아주 야성적인 소리가 나요. 바로크 악기는 요즘 악기보다 더 날것에 가까워요. 살아 있는 날것의 소리, 자연에 가까운 소리예요.”

야성적. 통주저음 이야기를 들었을 때와 비슷한 인상을 받았다.

“고전 음악은 수수하고 단조롭다고 생각할 수도 있겠지만…… 절대 그렇지 않아요. 아주 격렬하고, 정감이 담긴 음악이에요.”

“연주자의 감정이 드러난다는 말씀인가요?”

“바로크 음악은 곡의 감정을 드러내는 걸 중요하게 생각해요. 이탈리아어로 ‘아페토affetto’라고 하는데요, 작곡가의 감정도, 연주자의 감정도 아닌 ‘곡의 감정’을 말해요. 하지만 곡의 감정을 표출하기 위해서는 우리도 그 감정을 알아야만 하죠. 곡의 감정에 공감해서 그 감정을 표출해 청중의 공감까지 이끌어 내야 해요.”

고전 음악의 연주자들은 즉흥적으로 화음을 만들고 멜로디를 장식해, 그 순간만의 연주를 완성해 간다. 감정을 이끌어 낸다.

“연주할 때는 살아 있는 소리를 이끌어 내야 해요. 이제는 소실된 음악을, 그 음악이 가장 빛날 수 있는 형태로, 소리가 살아 있는 상태로 완성하고 싶어요.”

금속과 전기 등, 너무나도 편리해진 오늘날이다. 그러나 아직도 사람의 힘으로 바람을 일으키는 오르간으로, 양의 창자로 만든 현으로 소리를 내려 하는 연주자들이 있다. 인간이 지금보다 훨씬 자연에 가까웠던 시절의 음악. 밤이 되면 어둡고, 빛이라고 하면 불밖에 없었던 그런 시대의, 오락성을 넘어 신비함마저 갖추고 있던 음악을 현대에 되살릴 수 있다면…….

"그걸 이뤄 내면 말도 못할 감동이 전해져 와요! 모든 것이 뒤섞이거든요. 작곡가와 연주가가 뒤섞이고, 청중과 연주가도 뒤섞여서, 마치 우주의 조화 같은 감동이라고 할까요?"

현대에서 수학을 의미하는 '매스매틱스mathematics'는 고대 그리스에서는 학문 전반을 의미하는 말이었고, 그 학문에는 철학, 수학, 자연 과학과 함께 음악도 포함되어 있었다. 수학과 과학이 우주의 심연에 접근하는 학문이라면, 음악 또한 그것이 불가능할 리 없다.

"'우리는 음악의 말단에 불과하다. 하지만 그 말단은 진정으로 아름다워야만 한다'라고 교수님이 말씀하시더라고요. 저도 진심으로 같은 생각이에요. 전 음악의 일부가 되고 싶어요."

오가미 씨는 맑고 투명하고 촉촉한 눈동자로 나를 보며 그렇게 말했다.

일본의 고전 음악도 서양의 고전 음악도, 예스럽고 전통적이고, 수많은 제약에 둘러싸여 있다. 그러나 한편으로는 거칠고 야성적이어서 완전히 새로운 무언가를 창출해 낼 수 있는 힘을 지녔다는 면에서 서로 통하는 데가 있는 듯했다.

오르간을 전공하는 혼다 씨는 마지막으로 이런 말을 했다.

"음악이 삶에 꼭 필수적인 요소는 아니에요. 그런데도 음악은 오랜 세

월에 걸쳐 발전해 왔어요. 그걸 보면 역시…… 없어선 안 될 요소 같아요.”

인간이 음악을 소유하는 걸까, 아니면 음악이 인간을 소유하는 걸까. 나는 잠시 깊은 생각에 잠기고 말았다.

12

잉여 인간 제조소

졸업생은 어디에

지금까지 예대를 조사해 오면서 너무도 궁금한 점이 하나 생겼다. 예대생은 정말 대단하다. 최고의 소리를 추구하는 그 모습에 혀를 내둘렀고, 매일 익히는 기술도 나로서는 도저히 흉내조차 낼 수 없다. 그런데 그게 과연 사회에 도움이 될까? 졸업 후에 생계를 이어 나갈 수 있을까?

"예술가를 생업으로 삼을 수 있는 졸업생은 한 줌, 아니, 한 자밤[25]에 불과해."

음악이론과 졸업생 야나기사와 사와코 씨가 단언했다.

"다른 사람들은 졸업 후에 뭘 하는데?"

"절반 정도는 행방불명이야."

"뭐……?"

"행방불명."

25 손끝으로 집을 수 있을 만큼을 나타내는 단위.

설마 그럴 리가 있겠나 싶어서 조사해 봤는데 거의 사실이었다. 2015년도의 진로 상황을 살펴보면, 졸업생 486명 중 '진로 미정·그 외'가 225명이다. 그 졸업생들은 지금 뭘 하고 있을까. 아르바이트로 생계를 꾸리거나, 여행을 떠나거나, 아르바이트를 하면서 작품 제작을 계속하거나…… 여러 상황이 있을 수 있겠지만, 자세히는 모른다.

"나처럼 취업 준비를 해서 회사에 들어가는 사람 자체가 소수야."

졸업생 486명 중, 회사나 공무원 등으로 이른바 취직을 한 사람은 48명. 매년 10%도 되지 않는다. 취직한 곳을 보면 음악캠이라면 악단이나 극단 등. 그 이외에는 방송국, 음악 사무소, 그리고 자위대 음악대 등. 미술캠이라면 광고 대행사, 디자인 회사, 게임 제작 회사 등.

"그 이외에는 진학하는 사람이 많아. 어떤 형태로든 예술을 계속하려는 사람이 대부분이야."

4년이라는 기간이 예술을 배우기에는 너무 짧은지, 대학원에 진학해 계속해서 공부하는 학생도 많다. 미술캠 학생은 일단 대학원에 진학한 다음에 미래를 생각하는 사람도 드물지 않다. 음악캠이라면 클래식의 본고장을 직접 확인하기 위해 유학을 떠나는 사람도 있다. 2015년에는 168명이 진학을 선택했다. 전체의 40%다. 예대생의 진로는 '진학'과 '미정'이 80%를 차지한다.

"몇 년에 한 명씩 천재가 나오면 충분합니다. 그 이외의 학생은 그 천재를 위한 주춧돌이지요. 여기는 그런 대학입니다."

입학할 당시, 야나기사와 씨는 학장에게 그런 말을 들었다고 한다.

"취직하면 일종의 낙오자로 보는 경향도 있어. 취직할 수밖에 없었다고 생각하는 거지. 예술을 포기했기 때문에……"

세상에 나와 활약하고 있는 예대 출신자는 많이 있다. 예를 들자면, 레이디 가가의 구두를 디자인한 슈즈 디자이너. 대하드라마 테마곡의 작곡가. 디즈니씨(DisneySea)의 화산을 만든 조각가도 있고 디즈니랜드 쇼의 음악을 제작한 사람도 있다.

많은 예대생의 목표는 역시 전업 예술가다. 작품을 팔아서 살아가는 화가, 공예가, 조각가, 작곡가. 또는 연주를 해서 살아가는 연주자, 지휘자……. 그러나 그게 가능한 존재는 한 줌에 불과하다. 수많은 사람이 그런 존재가 되기 위해 노력하지만, 몇 년에 한 명씩만 볼 수 있을 뿐 나머지는 모두 아르바이트 생활이다. 그게 당연한 세계라고 한다.

정답 없는 세계

"예대는 원래 진로 지도나 취직 지원을 거의 해 주지 않아요. 해 주고 싶어도 해 줄 수 없고요. 물론 상담은 받아 주겠지만, 별로 의미가 없어요. 일반 기업에 취직할 사람이라면 애당초에 예대 교수가 되지도 않았을 테니까요."

어느 미술캠의 학생이 그런 이야기를 해 주었다. 물론 교수들의 수준이 낮다는 말은 아니다.

아내에게도 물어봤다.

"교수님들이야 다들 대단하시지."

"어떤 점이?"

대단한 점이야 무척 많지만. 아내가 그렇게 운을 떼더니 말했다.

"끌을 만든다고 했잖아? 끌은 등을 평평하게 만들어야 하거든. 그래서 숫돌로 등을 가는데, 이게 꽤 어려워서 한 시간 동안 갈아도 미세하게 대

각선으로 기운 부분이 남아.”

“응.”

“그래서 교수님한테 시범을 보여 달라고 했어.”

“응.”

아내는 탁자를 숫돌이라 가정하고 쓰륵쓰륵 무언가를 연마하는 동작을 흉내 냈다.

“이 정도로 완벽하게 끝내더라고.”

“뭐?”

“겨우 이 정도로 평평해졌어. 내가 한 시간을 들여도 하지 못했던 일을 교수님은 딱 두 번 갈았을 뿐인데 해낸 거야.”

1초에 한 번 쓰륵쓰륵 갈아 낼 수 있다고 치고, 1시간에 3600번의 쓰륵쓰륵. 즉, 교수와 학생의 숙련도는 끌을 깎는 시점에 이미 1800배 이상의 차이가 있다는 말이다. 그야말로 신들린 듯한 기술. 아내는 진지한 표정으로 고개를 끄덕거렸다.

“솔직히 뭘 참고해야 할지 모르겠는데……”

미술캠 교수님들은 모두 신들린 듯한 기술이 있고, 학생들은 그걸 ‘보고’ 훔친다고 한다.

“펄펄 끓는 비눗물에 맨손을 집어넣으시니까요.”

공예과에서 염색을 전공하는 히라라 유카코 씨의 증언이다. 천을 염색할 때 거대한 솥에서 끓인 비눗물에 천을 담근 다음 그걸 찬물을 담아 놓은 통에 넣어 씻는 작업이 있다고 한다. 보통은 기구를 사용하거나, 목장갑을 끼지만 교수님들은 그걸 맨손으로 해낸다는 모양이다.

“뜨겁지 않을까요?”

"앗뜨뜨 같은 말을 하긴 하는데요……."

"그 이상은 심각해지지 않는군요……."

"그리고 염색은 약품을 사용해요. 건들면 큰일 나는 독극물도 있는데, 교수님은 망설이지도 않고 그걸 맨손으로 만져요."

"그래도 정말 괜찮을까요?"

"조금 따끔거리기는 한다고 하시더라고요."

"유화 전공 강평 때, 교수님이 굉장한 말씀을 해 주셨대요."

이런 말을 한 사람은 음악환경창조과의 구로카와 가쿠 씨였다.

강평이란, 과제의 총평이다. 교실에 학생들이 제작한 그림을 쭉 늘어 놓고 교수가 그 과제를 순서대로 살펴본 뒤, 조언을 하면서 평가하는 일을 강평이라고 한다. 그때는 유화의 강평 시간으로 교수가 그림 하나를 가리키며 이렇게 말했다고 한다.

"자네 그림은 여기에 있네."

다음으로 교수는 자신을 가리키며 말했다.

"내 그림은 미국에 있고."

마지막으로 힘을 주어 말했다.

"'사랑'이구나!"

그것으로 강평은 끝났다. 대체 뭐가 뭔지 알 수가 없다.

"한마디로 예대 교수는 예술가나 장인일 수는 있어도 지도자는 아니라는 말이에요."

구로카와 씨는 체념한 듯한 목소리로 말했다.

"'예술은 가르쳐 준다고 배울 수 있는 게 아니다'. 입학하자마자 들은

말이에요. 기술은 배울 수 있지만, 그걸 사용해 뭘 할지는 스스로 찾는 수밖에 없어요. 하고 싶은 일이 없으면 그냥 망하는 거고…… 성공하는 방법은 직접 찾아야지 별수 있나요. 무엇보다 교수님도 성공하는 방법, 그런 건 몰라요. 예대에서 좋은 평가를 못 받았던 사람이 크게 성공하는 일도 있으니까요."

미술캠의 교수와 학생은 무엇이 정답인지 모르는 예술의 세계에서 함께 실력을 갈고닦는다는 점에서 보면 동료이기도 하다. 그래서인지 친구까지는 아니지만, 서로의 거리가 꽤 가까운 편 같았다. 광장에서 부교수와 학생이 캐치볼을 하는 모습도 흔히 볼 수 있다.

오르간 홈파티

한편 음악캠에서는 미술캠보다 훨씬 교수와 학생의 관계가 가깝다고 한다. 교수는 불과 몇 초 만에 학생의 연주를 듣고 악기의 정비가 부족하다는 사실을 꿰뚫어 보기도 한다. 그뿐만이 아니다.

"요즘 뭐 힘든 일이라도 있어?"

정신적인 면까지 꿰뚫어 보는 힘이 있다는 모양이다. 소리에 나타난 망설임을 제거할 수 있도록 도와주기까지 한다.

"오르간 전공의 어머니라 생각하고 저에게 뭐든 상담해 주세요."

기악과에서 오르간을 전공하는 혼다 씨는 처음 입학했을 때, 교수님 중 한 명에게 그런 말을 들었다고 한다.

"교수님과 학생들 사이는 가까운 편이에요. 홈파티를 하기도 하거든요. 교수님이 자택으로 초대해 주시면, 각자 요리 하나씩을 들고 방문해요. 물론 그곳에는 오르간이 있어서 다 같이 와인을 마시며 오르간을 연

주하죠. 아주 즐거워요.”

　오르간 전공의 어머니와 아이들. 가족에 가까운 관계다.

　그런 점에서 보면 방악과는 꽤나 특별할지도 모른다. 아침에는 학생들이 복도에 일렬로 쭉 정렬하고, 교수님이 오시면 일제히 ‘안녕하세요’ 하고 인사를 한다고 하니까.

　“방악과는 교수와 학생이라기보다는 스승과 제자라는 관계가 더 어울린다고 할 수 있어요. 교수님이 오시면 문을 열어 드리고, 짐도 들어 드리고, 차도 내어 드리거든요.”

　방악과에서 나가우타 샤미센을 전공하는 가와시마 시노부 씨가 그렇게 알려 주었다.

　“방악은 그런 세계였군요.”

　“네. 학교 안은 아니지만, 자신의 스승님이 외부로 연주를 하러 가시면, 특히 남학생이요, 수행원처럼 같이 따라가기도 해요. 기모노를 개고, 대기실에서 여러 가지 심부름도 하고…….”

　“수행을 위해 따라가는 날은 휴일이죠? 학교 출석과는 별개고요.”

　“네. ‘이날 비워 두게’라고 말하면, 군말 없이 ‘네’ 하고 대답해요.”

　하지만 스승의 등을 보고 성장하듯, 일류 연주를 바로 근처에서 보며 공부할 수 있고, 공연장 등에서는 얼굴을 알릴 수도 있다. 연주가로서 날갯짓을 하도록 돕기 위한 지도의 일환이다.

　음악캠의 교수는 학생을 세심하게 돌본다. 그만큼 학생도 교수를 스승으로 모시는 게 아닐까. 자신의 프로필에 ‘○○ 씨에게 사사’ 같이 기재하는 사람은 음악캠의 학생뿐이다.

그렇지만 음악캠도 미술캠도 예대를 나와서 생계를 이어 나갈 수 있을지 불투명한 게 현실이다.

"비교적 전공자가 적은 악기라면 악단이나 음악 교실의 자리가 비어 있기도 하니 어떻게든 되겠지만…… 경쟁이 치열한 바이올린이나 피아노는 많이 힘들어요."

하프를 전공하는 다케우치 마코 씨의 말대로, 음악캠에서는 어떤 악기를 다루는가에 따라 취직 상황에 차이가 발생한다.

"바순은 악단 하나에 두 명에서 네 명 정도 자리가 있지만, 일단 악단에 들어가면 그만두는 사람이 거의 없으니 좀처럼 자리가 나지 않아요. 자리가 비면 한 번에 50명씩이나 되는 지원자들이 오디션을 보고 그러니, 경쟁이 무척 치열해요."

바순을 전공하는 야스이 유히 씨의 말에서도 알 수 있듯, 악기 하나로 직업을 얻기는 쉽지 않다.

"오디션도 너무 긴장되고요. 악단 사람들 모두가 보는데 그 앞에서 혼자 연주하고 심사를 받게 되니까요."

아마추어 오케스트라를 도우면서 아르바이트로 간신히 입에 풀칠을 하며 기회가 오길 기다리는 음악캠 졸업생도 드물지 않다고 한다.

잉여 인간 제조소

"예대는 '잉여 인간 제조소' 같은 면이 좀 있어요."

공예과에서 염색을 전공하는 히하라 유카코 씨가 씁쓸한 웃음을 지으며 말했다.

"대화는 보통 '지금 뭐 만들어?'로 시작돼요. 결국 미술캠의 예대생은

다들 아티스트가 되고 싶어 하거든요. 분명 뭘 만드는 대학이긴 하지만 정말 그래도 되나 싶어요. 선택지가 그거 하나뿐이라도 괜찮은지……”

히하라 씨가 무슨 말을 하고 싶은지 이해할 수 있었다. 다들 장래에 대해 진지하게 생각하는 분위기가 아니다. 졸업 후에 구체적으로 어떻게 살아갈지, 10년 후, 20년 후에는 자신이 뭘 하고 있을지, 그런 이야기는 거의 하지 않는다. 물론 불안을 자극하는 말을 한다고 무슨 의미가 있는 건 아니겠지만…….

그러나 학생들 중에서는 단호하게 장래를 생각하지 않는 사람도 있다. 야마구치 타이헤이 씨는 이지적인 눈동자를 반짝이면서 당당하게 이렇게 말했다.

“미래는 전혀 생각 안 해요. 그때그때, 재미있어 보이는 일을 하려고요. 정해진 레일을 따라 뭘 한다고 성공할 수 있는 세상도 아니니까요. 중요한 건 하고 싶은 일을 하고 있느냐가 아닐까요?”

야마구치 씨는 도쿄대 공학부에서 건축을 배운 후, 사회 경험을 쌓고 예대의 작곡과에 들어온 이색적인 경력의 소유자다. 원래 음악에 흥미는 있었지만, 중고등학교가 통합된 중고일관교中高一貫校 출신이라, 그냥 흘러가는 대로 공부를 하다 보니 도쿄대에 들어가게 됐다고 한다.

“처음에는 사회에 도움이 되는 사람이 되어야 한다는 생각에 사로잡혀 있었어요. 그런데 도쿄대에서 건축과 교수님이 그러시더라고요. ‘모든 건축은 개인적인 욕구에서 출발한다’라고요. 의뢰인을 위해서라든가, 사회를 위해서가 아니라 개인적으로 하고 싶은 욕구가 있기에 건축을 하는 것이니, 다른 사람의 요구는 나중에 맞춰 가면 되는 거라고요. 왠지 그 말대로란 생각이 들더라고요. 하고 싶은 일을 해야 주변 사람도

더 즐거워하잖아요. 결국엔 사회를 위한 일을 하고 싶다면 제가 하고 싶은 일을 하는 게 제일 낫겠다 싶었죠."

야마구치 씨는 언젠가 인생을 돌아봤을 때, '하고 싶은 일이 있었는데 하지 않았다'라고 후회하기 싫어서 단단히 마음먹고 다시 예대에 입학했다고 한다.

"그러니까 저는 제 마음이 즐거운 일을 하면서 살 생각이고, 지금 정말 즐겁습니다."

"유화를 그리는 남성은 의지가 안 된다는 말을 자주 듣긴 해요."

회화과에서 유화를 전공하는 오쿠야마 메구미 씨가 말했다.

"정신적으로 말인가요?"

"굳이 따지자면 경제적 문제에 가깝지 않을까요?"

나는 고개를 끄덕이며 그럴지도 모른다고 생각했다. 실제로 취재를 하다가 느낀 사실인데, 앞으로 어떻게 생활해 나갈지 심각하게 고민하지 않는 사람이 많았다. 지금은 그게 문제가 아니라 집중할 때라며, 그게 좋고 나쁘고를 떠나서 그림에만 전력을 쏟고 있었다.

유화를 전공하는 여학생도 역시 위험한 사람이 존재한다고 한다.

"나에겐 그림밖에 없다는 학생도 있으니까요."

심리적으로 궁지에 내몰려 정신이 불안정해지는 사람도 있다는 모양이다.

"꽤 극단적이군요."

"물론 그런 사람은 소수지만요. 그래도 유화는 매년 한 명씩, 연락이 완벽히 끊기는 사람이 나오곤 해요."

"연락이 끊겨요?"

"갑자기 행방불명되는 거죠. 실종되거나, 중퇴하거나……. 더는 학교에 안 나오거나. 왜 그런지 이유도 알 수 없는 경우가 적지 않대요."

누군가가 행방불명되면 다들 올해도 나왔다며 심각하게 여기지 않는 듯했다. 일종의 '통과의례'가 됐다고 하는데, 그것도 좀 그렇지 않은가?

60대 동기

그렇지만 자신을 스스로 몰아붙이며 몰두해 만든 작품일수록 훌륭해지기도 한다. 미래를 착실히 대비하며 사는 사람이 위대한 예술가가 된다고는 할 수 없다. 그게 예대의 특수한 점이었다. 학생들도 그 점을 잘 인지하고 있었다.

"작품만 본다면 대단하다, 굉장하다고 생각하지만요. 작가 본인을 자세히 조사해 보면, 한심하기 짝이 없는 잉여 인간이곤 해요."

예술학과의 후지모토 리사 씨가 매우 진지한 표정을 지으며 말했다.

"걸작을 만든 거장이라 한들 같은 인간이잖아요. 의외로 친근하게 느껴져요."

같은 학과의 마나코 치에미 씨가 고개를 끄덕이며 동의했다.

두 사람이 속해 있는 예술학과는 미술캠 안에서도 이색적인 학과라 할 수 있었다. 자신의 작품을 제작하는 곳이 아닌 미술사학이나 이론에 관해 연구하는 학과다. 음악캠의 음악이론과에 가깝다고 할 수 있을지 모른다. 마나코 씨와 후지모토 씨가 예술학과가 어떤 곳인지 알기 쉽게 설명해 주었다.

"1학년, 2학년 때는 실기도 해요. 조각을 하고, 사진을 찍고 그러죠. 이건 예대의 좋은 점이에요. 다른 대학에서는 실기까지 해 볼 기회를 주지

않는 데가 많아서……. 강의에서는 미술사학을 배우거나, '연습'이라고 해서 세미나 형식으로 연구 발표를 하고요."

"음악이론과와 비슷하네요."

"비슷할 거예요."

"연구의 주제는 뭔지 알 수 있을까요?"

"다양하죠. 뭉크에 관해 조사하기도 하고, 가마쿠라 시대[26]의 두루마리 그림에 관해 조사하기도 하고, 더 광범위하게 '나무'나 '물'이나 '돌'을 주제로 제시하는 경우도 있어요. 뭐든 좋으니 그러한 주제에 관해 써 와라 같은 과제조. '돌'이 주제였을 때 마루야마 오쿄円山応挙라는 화가의 돌 관련 작품을 조사했었던가……?"

골똘히 생각하는 마나코 씨 옆에서 후지모토 씨가 말했다.

"그리고 예술학과는 연령대가 다양해서 재미있어요. 60대이신 분도 있으니까요."

후지모토 씨와 마나코 씨는 모두 고등학교를 졸업하고 바로 합격한 3학년. 그런 두 사람과 함께 배우는 사람 중에 나이가 3배는 차이 나는 사람이 있었다니.

"정년 이후에 미술을 배우고 싶다며 들어오는 사람이 있거든요. 토목일을 하면서 다니는 40대나, 50대인 분도 있어요. 연령대의 폭이 넓은 편이죠. 60대인 분은 그 누구보다도 수업을 열심히 들으셔서 감탄하기도 해요."

"그런 분은 어떻게 대하시나요? 역시 좀 대하기 힘든가요?"

26 1185년~1333년.

웃으며 손을 흔드는 마나코 씨.

"아니요. 오히려 나이 차이를 별로 신경 안 쓰게 돼요. 동기라, 만나면 '여!' 하고 인사하는 느낌일까요? 가끔 다 같이 한잔하러 가기도 하고……."

지금은 예술학과에서 미술 연구를 하는 마나코 씨도 원래는 제작을 했었다고 한다.

"고등학교까지는 계속 뭘 만들었죠. 유화를 좋아해서 정말 많이 그렸어요. 그런데 어느 날, 깨달았어요. 같은 작품이라도 전시회에서 어떻게 전시되느냐에 따라 관점이 완벽히 달라진다는걸요. 장소가 좋지 않아선 기껏 괜찮게 그린 작품도 왠지 좀 이상하게 보이기도 한다는걸."

"장소 하나로 그렇게까지 달라지는군요?"

"네. 많이 달라지더라고요. 그래서 점점 생각이 바뀌게 됐어요. 나에게 미술이란, 내 이름을 알리는 일과는 거리가 있다고 느끼게 됐죠. 그림 실력도 별로고요. 그보다도 전시하는 사람의 입장을 배우고 싶어졌어요. 나에게 미술이란 '사람들이 사랑해 줬으면 하는 것'이니, 그걸 위해 일해 보자는 생각이에요."

사람들이 더 많이 전시회를 찾아 줬으면 한다는 마나코 씨.

"미술 전시회를 열어도 찾아오는 사람들을 보면 할아버지, 할머니들 뿐이에요. 더 젊은 사람도 영화관에 가는 가벼운 기분으로 와 주셨으면 좋겠어요. 와 보면 절대 재미없을 리가 없으니까요!"

설령 작가가 잉여 인간이라도 마나코 씨나 후지모토 씨 같은 분들이 가교 역할을 하여, 미술은 우리가 직접 볼 수 있는 곳까지 도달하게 된다. 예대에 다니는 학생은 작가뿐만이 아니다. 작가와 우리를 연결해 주는 사람들도 매일 공부하고 있다.

끊임없이 일하는 중

두 사람은 제작자가 목표가 아니라 광고 대행사의 인턴에 지원도 하고, 취업을 위해 미술관을 방문해 보기도 하는 등 취직 활동을 하고 있다. 평범한 대학생에 가깝다고 할 수 있을지도 모른다.

한편 이미 사회에 나가 열심히 일해 착실히 돈을 버는 학생도 있다. 디자인과 3학년인 나카타 미노리 씨도 그런 학생 중의 한 명이다.

"안녕하세요. 바로 저희 집으로 가실까요?"

기타센주역 앞에서 만난 나카타 씨는 새빨갛게 물들인 긴 머리카락을 흔들며 시원스럽게 말했다. 검은 스트라이프가 들어간 바지, 색이 선명한 재킷, 이목구비가 뚜렷한 얼굴. 패션쇼에서 바로 튀어나온 듯한 모습인지라 굉장히 눈에 띄었다.

안내된 곳은 오래된 목조 주택이었다.

"죄송해요. 저희 집은 창문으로 들어가야 해요."

단독 주택이지만 1층은 다른 사람이 살고 있어 2층만 나카타 씨와 친구가 임대로 살고 있다고 한다. 그래서 현관이 아니라 베란다에 설치된 계단을 올라 창문의 자물쇠를 열고 안으로 들어간다. '○○가 ○○번지 나선 계단 위'라는 주소는 생전 처음 봤다.

"여기 집세는 월 2만 엔이에요."

지붕과 외벽이 딱 봐도 오래된 집이란 티를 냈고, 바닥은 걸을 때마다 삐걱삐걱 소리를 냈다. 하지만 나카타 씨의 방에 들어가니, 역시 디자인과였다. 그곳은 가구도 내부 인테리어도 모두 검은색, 빨간색, 흰색, 이세 가지 색만으로 통일된 스타일리시한 공간이었다.

"아주 멋진걸요?"

"참…… 이렇게 만드느라 고생했어요. 처음엔 정말 너무 낡아서요. 살
만해지게 만드는 데 10만 엔 정도 들더라고요."

원래는 예대의 조금 전공을 졸업한 이후에 건축가로 활동하던 사람이
살던 집인데, 나카타 씨가 집을 빌렸을 때는 다다미방이 너덜너덜하고
울퉁불퉁했으며, 벽에는 구멍이 뚫려 있고 담뱃진투성이에, 온 사방이
곰팡이로 뒤덮여 있는 상태였다고 한다. 그래도 나카타 씨가 집을 청소
하고 바닥에 신문지를 깔고, 판자를 깔고 천으로 뒤덮어 자신의 손으로
직접 집을 뜯어고친 덕분에 많이 개선되었다는 모양이었다. 처음에는
난방 장치조차 없어 겨울에는 벌벌 떨면서 잠을 잤다고 한다.

"제가 부모님 댁을 나와 이곳에 살게 된 이유는요, 어머니와 좀 갈등이
있어서예요. 전 중학생 시절부터 머리를 새파랗게 물들이는 약간 불량
기가 있는 학생이어서, 세상만사에 다 반항적이었거든요. 어머니는 교
육열이 대단한 분이셔서, 저의 그런 행동을 좀처럼 받아들일 수 없었나
봐요. 마지막에는 서로 드잡이를 할 정도였어요. 얼굴에 묘안석처럼 상
처가 딱 나고 말았죠."

참 그때는 힘들었죠. 그런 말을 하며 나카타 씨가 씁쓸하게 웃었다.

"그래도 얼마 전에는 겨우겨우 화해하는 데 성공했어요. 1년 만에 서로
눈을 마주치고 이야기를 나누면서……. 정말 잘됐죠. 지금은 이 빨간
색 머리카락을 보고도 어머니가 '예쁜 색'이라고 말씀해 주세요. 어머니
는 역시 위대하시더라고요."

"디자인과 학생은 일하기 좋아하는 사람이 많아요. 돈이 수중에 들어

오는 게 좋아서요. 그렇게 번 돈으로 비싼 옷을 사서 자신을 꾸미고, 또 그러다 보면 새로운 일로 연결되기도 하니, 일을 받아서 또 돈을 벌어요. 벌어들인 돈을 쓰고, 벌어서 또 쓰고 그러죠.”

나카타 씨가 입고 있는 옷은 어디서 샀는지 알 수 없을 만큼 기발했지만, 질은 매우 좋아 보였다.

“디자인은 무조건 고객에게 맞춰야 해요. 얼마나 상대가 원하는 대로 만들어 줄 수 있느냐가 핵심이니까요. 반대로 말하면 독창성이나 개성은 크게 중요하지 않아요. 그래서 그런지 굳이 다른 사람의 작품과 경쟁하겠다는 그런 생각은 별로 없죠.”

“처음부터 상업적이라 할 수 있겠군요. 손님에게 맞춰야 한다는 점은 건축과와 조금 비슷해 보이기도 합니다.”

“그렇겠네요. 다른 과는…… 돈은 일단 제쳐 놓고, 처음부터 하나에만 모든 힘을 투자하잖아요. 그건 훌륭한 일이고, 부럽기도 해요. 디자인과하고는 차이가 크죠. 우리는 다른 과와 친하게 지내는 사람이 과에서 불과 몇 명에 지나지 않아요. ‘쟤네는 일도 안 하는 놈들’이라며 처음부터 상종도 안 하는 학생도 있고, ‘우리는 하지 못하는 일을 하는 사람들’이라고 높이 평가하는 사람도 있고…….”

“아예 별개의 세계라 생각하는 경향이 있나 보네요.”

“그런 셈이죠. 저는 재미있으니 다른 과 학생과 이야기하길 좋아하지만요. 다른 과 학생들이랑 술 마시기로 했으니 같이 가자고 해도 응하는 사람이 별로 없어요. 디자인과는 같은 과 학생들끼리도 서로 관계가 담백한 편이에요. 같이 무슨 일을 해 보자고 하면 열정적으로 참여하고, 팀워크도 나쁘지 않지만, 그게 끝나면 서로 더는 잘 어울리지 않는 그런 관계거든요.”

"뭐랄까, 회사 동료 같은데요? 일이 끝나면 그 뒤에는 해산해 버리는
......"

"맞아요. 그런 구석이 있어요."

"나카타 씨는 구체적으로 어떤 일을 하고 계시나요?"

"저는…… 여러 일을 하고 있지만, 계속하고 있는 일이라면……"

손가락을 꼽는 나카타 씨.

"웹디자이너, 영상 크리에이터 어시스턴트, 비스트로에서 아르바이트
도 하고 있고요. 그 덕분에 비스트로의 인테리어 일감도 받았어요. 그림
과외도 하고 있고요, 오차노미즈 미술 학원에서 모델 아르바이트도 하
고 있네요. 그리고 무대 미술도 했었어요. 1000명 정도 입장할 수 있는
공연장인데, 배경을 처음부터 끝까지 다 만들어 달라고 하더라고요. 클
럽 연출 스태프나 바니걸도 하고 있고요. 그리고 어떤 아티스트의 어시
스턴트도 하는데, 작가 선생님이 러프 그림을 그리면 깔끔하게 선화를
그리는 일이에요."

메모하는 내 손이 멈출 줄을 몰랐다.

"그리고 이것도 지금 하는 일이에요. '에도 그라비아'라고 하는데요."

책상 위에는 점토로 만든 지우개보다 조금 큰 크기의 인형이 있었다. 에
도 시대 사람처럼 머리를 묶은 여성이 수영복 차림으로 자세를 취한 모습
이었다.

"'뽑기 게임'의 원형 만들기예요. 하나 만들면 7만 엔 정도였던가?"

"굉장히 여러 가지 일을 하시는군요!"

"일은 얼마든지 있기도 하고, 전 쉽게 질리는 성격이라 가능한 한 여러
가지 일을 하고 싶어요. 일을 안 하는 시간이 없을 정도죠. 오늘 해야 할

일을 차례대로 해내고 다 끝내야 자는데, 그게 너무 즐겁더라고요. 그렇다고 무리해서 일을 하고 있는 것도 아니니, 하루하루가 만족스러워요."

"이건 뭔가요?"

책상 옆에 앨범 같은 물건이 놓여 있었다. 종이가 가득 들어가 있는 봉투도 있었다.

"종이 견본이에요. 제지 회사에 가면 종이 견본이 쭉 진열돼 있는데, 가지고 갈 수 있거든요. 저희는 그걸 종이봉투가 빵빵해질 만큼, 양손으로 안아서 가지고 와야 할 만큼 받아 와요. 한 종류씩만 받아도 양이 그 정도일 만큼 종류가 많은데, 그걸 여러 제지 회사를 돌며 받아 오니까요. 종이 견본은 포스터나 광고지를 만들 때 사용해요."

클리어파일을 열어 보니, 다양한 질감과 색의 종이 견본이 나왔다.

"익숙해지면 포스터를 만져 보기만 해도 종이의 종류를 맞힐 수 있게 돼요. 그 회사의 그 종이라는걸요. 이건 괜찮으니 다음엔 나도 써 보자고 생각하기도 하고요."

"이미 학생이라기보다는 프로 디자이너시네요."

"아니요. 아직 멀었어요……."

"디자인과에서는 '사람과의 대화'가 기본이에요. 손님과도 팀 동료와도 커뮤니케이션이 원활하지 못해선 일 자체가 안 되니까요. 1학년, 2학년 때는 한 달에 한 번 정도 나오는 과제를 하게 돼요. 주로 그룹 과제가 많더라고요. '음식'을 주제로, 가게의 디자인, 광고, 상품을 만든다거나 하는 과제예요."

"실전적이군요. 정말로 디자인 회사의 프로젝트 같은……."

"그렇게 보이나요? 3학년, 4학년이 되면 조금 더 전문적으로 공부해요. 영상, 비주얼디자인, 프로덕트 디자인, 스페이스 플래닝 중에서 전공을 하나 고르죠."

비주얼디자인은 주로 평면상의 디자인 작업을 맡는다. 포스터 등이 그 영역이다. 프로덕트 디자인이란 제품의 디자인. 휴대전화의 형태나 컴퓨터의 모양 등이 활동 범위다. 스페이스 플래닝은 공간이 무대다. 점포의 인테리어나 편안한 공간 만들기 등을 맡게 된다.

디자인과의 학생은 각자 특기 분야를 만들고, 그 분야에서 자신의 능력을 키워 나간다. 덧붙이자면 나카타 씨는 영상 전공이라고 한다.

"앞으로는 영상의 시대가 아닐까 해서요. 졸업 후에도 영상 쪽으로 취직을 할까 생각 중이에요. 디자인과는 절반 정도가 대학원에 진학하지만, 그 이후에는 다들 취직을 해요. 대학원에 안 가는 사람도 취직하고요. 백수가 되는 사람은 겨우 한 사람 될까 말까 정도네요."

"대부분이 취직한다니, 예대에서는 보기 드문 과인데요?"

"그건 그래요. 하지만 예대는 역시 즐거워요. 최고예요."

"어떤 점이 즐거운가요?"

"이상한 사람들이 가득하고, 자유로워서요. 남들 시선을 신경 쓰지 않아도 되는 곳이잖아요. 정말요, 별별 사람이 다 있어요. 정신병동에 사는 유화 전공자도 있고, 약물을 먹고 시설에 들어갔다가 연예인을 만났다는 선배도 있고……. 그런데 그런 사람들이기에 창조해 낼 수 있는 것도 있어요."

나카타 씨가 아무렇지도 않게 말했다.

평범한 세계로

"계속 들어오고 싶었던 대학이긴 한데, 지금은 이런 대학에는 너무 오래 있어선 안 될 것 같기도 해요."

공예과의 염색연구실로 나를 안내해 준 히하라 유카코 씨가 심각한 목소리로 말했다. 나는 연구실 안을 두리번거리며 살펴보는 중이었다.

"평범한 세계에서 너무 멀어지거든요. 좀 더 세상의 구조와 현상도 공부하고 싶은데, 그러려면 예술가 이외의 사람과도 어울려 볼 필요가 있어요."

연구실의 천장은 매우 높았다. 넓은 창문에서 빛이 비쳐 들어왔다. 올려다보니 거대한 천이 매달려 있었다. 염색한 천을 말리는 중이었다. 벽에는 천을 매달기 위한 후크, 로프가 장착되어 있었고, 그곳에는 제작 중인 여러 작품이 늘어서 있었다.

"예술가가 되고 싶지는 않으신가요?"

"예전에는 되고 싶었어요. 그래서 예대에 들어오려고 입시 공부도 열심히 했고요. 그런데 지금은 생각이 바뀌었어요. 오히려 창업을 하고 싶어요. 전 제가 원하는 게 있으면 직접 만들고 싶거든요. 취직하고, 일을 하고, 사회를 공부하고…… 그리고 회사를 설립하고 싶어요."

커다란 책상 위에서는 학생들이 일사불란하게 작업을 하고 있었다. 천에 바느질을 하거나, 뭔가를 바르는 작업이었다. 작은 소리만 들리는 조용한 공간이다. 안쪽 방에서는 규칙적인 소리가 들려왔다. 덜컥덜컥. 천을 짜는 직기 소리였다.

여러 종류의 커다란 베틀 대여섯 대가 늘어서 있다. 그중에는 크기가

자동차만큼이나 거대한 직기도 있었다. 목재가 복잡하게 조립된 베틀 앞에 학생 한 명이 앉아 손과 발로 작업하고 있었다. 덜컥하는 소리가 들릴 때마다 베틀이 움직이고, 실이 천으로 바뀌어 갔다.

"어떤 회사를 만드실 건가요?"

"아직 구체적으로 구상을 하진 않았지만, 예술가와 예술가를, 사람과 사람을 연결하는 회사를 만들고 싶어요. 예술 활동이 가능한 장소를 제공하려고요. 제가 직접 상품을 만들기보다는 만드는 사람들을 뒤에서 돕고 싶어요."

벽 한 면을 가득 채운 선반에는 여러 가지 종류의 털실과 천이 좌르륵 놓여 있었다. 바로 앞에 있는 방에 설치돼 있는 싱크대에는 몇백 개나 되는 병에 들어간 염료가 늘어서 있었다. 동물성 염료, 식물성 염료. 각각 특징도, 다루는 법도 다르다고 한다.

"여기가 스팀룸이고, 여기가 천을 씻는 수조예요. 이건 수산화나트륨을 끓이는 솥이고요."

히하라 씨가 설명해 준 설비는 모두 나에게는 낯설었다. 급식실과 가정실과 이과실을 뒤섞은 듯한 공간이 한없이 계속 이어졌다.

"이건 뭔가요?"

"냉장고예요."

히하라 씨가 은색 문을 열자, 안에 들어차 있는 병이 보였다.

"빛이나 온도 변화에 민감한 염료를 보존해 두는 곳인가요?"

"맞아요. 그리고 풀이요. 직접 쌀로 풀을 쒀서 넣어 둬요."

제작에 몰두하는 학생, 문제의식을 지닌 학생, 일하는 학생, 창업하는 학생, 실종되는 학생. 예대생은 모두 자기 나름대로 앞으로 나아가고 있

다고 볼 수 있지 않을까. 언젠가는 모두가 서로 연결되어 예술의 세계를 이끌어 가리라 생각한다.

"일본의 문화 예술을 짊어지게 될 사람들은 다름 아닌 너희들이다!"

예대제에서 학생을 향해 그렇게 외친 미야타 료헤이 학장의 모습이 떠올랐다.

13

대폭발의 예대제

직접 만든 가마와 절규하는 학장

예대의 대학 축제. 매년 9월 초순에 열리는 축제가 바로 '예대제'다. 화창한 어느 날, 해설 역할을 해 줄 아내와 함께 나는 우에노에 와 있었다.

"예대제는 먼저 가마 퍼레이드로 시작돼."

예대의 신입생들이 음악캠, 미술캠 혼성으로 총 8팀으로 나뉘어 각각 가마를 제작한 뒤, 역시나 자신들이 직접 만든 '핫피法被'라는 전통 의상을 입고 우에노 공원을 행진하는 게 관례라고 한다. 나는 무엇보다도 가마의 퀄리티를 보고 깜짝 놀랐다.

"우와. 정말 1학년이 만든 거 맞아?"

"응."

"만들 시간이 여름방학 때밖에 없었을 텐데?!"

"맞아. 디자인과 입체 견본은 더 이전에 만들지만."

"미, 믿을 수 없어……."

곰 위에 올라타서 우리를 내려다보는 긴타로[27]. 뿔을 번쩍 쳐들고 날뛰는 사나운 소. 천천히 가마를 걸터타는 매끈한 장수도롱뇽. 그리스풍 신전을 휘감고 바다 밑으로 끌어내리려고 하는 큰 문어. 그 질감, 박력, 세밀한 부분까지 묘사한 완성도. 괴수 영화를 찍어도 될 수준이었다.

"스티로폼으로 만든다고?"

"응. 다 같이 열심히 깎아서 만들어."

"도저히 스티로폼으로는 안 보여……."

우수작은 우에노 상점가가 20만 엔 정도에 사들인다고 한다. 각각의 팀이 입고 있는 전통 의상 핫피는 완벽한 오리지널이었다. 인쇄부터 재봉까지, 모두 직접 만든다. 인쇄는 실크스크린이라는 판화 기법을 이용하고, 재봉은 미싱. 마치 전통 판화 우키요에를 짊어지고 있는 듯한 멋진 핫피였다.

가마 퍼레이드가 끝나자, 가마는 우에노 공원의 분수대 앞 광장에 집결했다. 이제부터는 자신들을 과시하는 시간이다. 미야타 학장을 포함한 심사 위원들이 지켜보는 가운데 각 팀이 각각의 방법으로 준비한 가마를 이용한 퍼포먼스를 선보인다. 가마를 짊어지고 전력 달리기, 고속 회전, 가마를 대각선으로 짊어지고 움직이기. 이 정도에서 끝이었다면 아마 일반적인 축제에서도 볼 수 있을지 모른다. 하지만 예대는 겨우 그 정도가 아니었다.

"웬 연기가 나는데……."

"드라이아이스인가?"

27 金太郎, 일본 전래동화의 주인공으로 곰과 스모를 했다고 한다.

"달걀 형태인 부분을 깨고 사람이 나왔어!"

"역시 첨단이야. 정교해."

"어? 웬 노래가……."

"성악과 학생이야!"

첨단과 음환팀에서 가마가 깨지는 기법을 사용하자, 그에 질세라 성악, 건축팀이 〈레 미제라블〉의 노래를 프로급의 미성으로 노래하며 행진했다. 각 과의 특기를 아낌없이 선보이며 장군멍군을 부르는 일이 계속되었다.

서비스 정신으로 가득한 퍼포먼스가 끝나자, '개막 제일성' 시간이 되었다. 이건 예대제의 개막 선언이라고 할 수 있는 시간으로, 학장의 인사로 시작해 가마 퍼레이드의 시상식으로 이어진다.

"학장님, 잘 부탁드립니다."

사회자의 목소리를 듣고 고개를 끄덕인 미야타 학장이 미소를 지으며 단상에 올랐다. 그리고 마이크를 쥐더니, 갑자기 절규!!

"너희는 정말 최고구나아아아아아아아아아!"

우레와도 같은 박수갈채. 미야타 학장은 쥘부채를 휙휙 휘두르면서 계속 말했다.

"매년 보는 행사지만, 올해는 트~~~윽히 대단했다! 최고야! 훌륭해! 알겠나! 앞으로 일본에는 너희의 힘이 필요하다아아아아! 문화 예술의 미래를 짊어지게 될 사람들은 다름 아닌 너희들이다아아아아! 이상!"

뜨거운 현장의 반응. 이렇게 3일간의 예대제가 시작되었다.

기나긴 엿듣기 줄

　미술캠은 각 건물이 개방되었고, 건물에는 비좁게 느껴질 만큼 많은 전시물이 진열되었다. 출품된 작품은 수백 종에 이르렀다. 모든 작품을 한 번이라도 보기 위해서는 3일 내내 열심히 걸어 다녀야 했다. 참고로 나의 만보계는 1일당 2만 걸음을 기록했다.

　전시된 작품의 종류도 조각, 일본화, 유화, 공예품, 설치 미술, 현대 아트, 애니메이션에 영화 등 실로 다양했다. 조각이라고 뭉뚱그려 말했지만, 그 조각도 학생마다 개성이 뚜렷했다. 그중에는 공기로 부풀린 조각, 뭔진 모르겠지만 어떤 털로 만든 회화 등 무심코 고개를 갸웃하게 되는 작품들도 있었다. 하나하나 깊이 감상하려고 하면 아무리 시간이 많아도 모자랄 정도다.

　"이 작품은 엄청 크네?"

　"아, 요시노의 작품이구나."

　아내의 동기, 요시노 슌타로 씨의 목상은 높이가 약 2미터. 폭과 두께도 50센티미터는 됐다.

　"재료를 사서 모으는 데만도 고생하지 않았을까?"

　"교내 경매에서 사면 저렴해."

　"교내 경매?"

　나무나 돌 등 조각 재료를 판매하는 경매가 예대에서는 정기적으로 열린다고 한다. 목조실 안에 거대한 나무나 돌을 줄지어 놓아두면, 사기를 희망하는 사람들이 그 주변을 둘러싸고 희망하는 가격을 말하는 형식. 말 그대로 경매다. 당일에 출석하지 못하는 사람은 전화로도 경매에 참

여할 수 있다. 교수도 학생도 모두 경매에 참여한다고 한다.

"가격은 보통 200엔 정도에서 시작돼."

"그렇게 싸?! 그래서 돈이 되나?"

"어차피 공짜였던 물건이니까. 신사가 나무를 잘랐는데 처분할 데가 없다면서 예대에 가져오기도 하고, 선배가 방치해 뒀던 나무이기도 하거든. 그걸 다 같이 나누는 거야."

"그럼 판매한 돈은 어떻게 해?"

"조각과의 술자리 비용으로 쓴다나 봐."

미술캠은 그런 데서도 많이 느슨한 편이었다.

음악캠에서는 교내 홀에서 콘서트가 개최됐다.

"항상 어딘가에서 연주회가 열리고 있다나 봐."

아내의 말대로 총 여섯 곳인 콘서트장에서는 아침부터 밤까지, 잠시도 쉴 틈 없이 연주가 계속되었다. 프로그램 표를 보면 가득한 일정에 깜짝 놀랄 정도다. 종류도 오케스트라, 합창, 오페라, 실내악, 샤쿠하치, 샤미센, 노가쿠, 가믈란, 휘파람 라이브, 작곡과의 신곡 공개 등 매우 다양했다. 뭘 들으러 가면 좋을지 절로 망설여졌다.

이미 프로로 활동하는 학생도 여럿 존재하고 있는 만큼 연주회의 질도 매우 높았다. 무엇보다 전부 무료이니 그 인기는 상상을 초월했다. 어떤 연주회에 가도 초만원으로, 아침부터 줄을 서지 않아선 입장권을 구할 수도 없었다. 복도에는 엿보기가 아닌 엿듣기를 하는 사람이 있었는데, 그런 사람들 사이에서도 길고 긴 줄이 형성되어 있었다.

완벽히 예대의 매력에 빠진 팬이 되어 매년 예대제를 찾는 사람도 있다고 한다. 제일 앞줄을 차지하고 있다가, 곡이 끝나면 '브라보!'라고 외쳐

준다는 듯했다. 애착과 감사를 담아 학생들은 그 사람을 '브라보 아저씨'라고 부른다는 모양이다.

학교 축제이니만큼 노점도 있다. 닭꼬치, 카레, 돼지고기조림 덮밥 같은 음식과 함께 술과 음료도 판매되고 있었다. 그곳에서 파는 수제 훈제는 최고의 맛이었다. 재미있게도 각 노점은 모두 내부 인테리어에 은근히 공을 들인 모습이었다. 예를 들어 조각과의 노점은 고급요릿집 같은 분위기였고, 유화 전공자들의 노점은 완벽한 펍이었다.

음악캠의 노점은 게릴라 공연이 열려서 역시나 재미있었다. 갑자기 노점 옆에 악기를 든 학생들이 나타나 연주가 시작되곤 한다. 플루트 연주나 칸초네를 듣다 보면, 별것 아닌 음식도 더욱 맛있게 느껴진다.

예대와 연결된 우에노 공원의 광장에서는 예대제 아트 마켓이 개최되고 있었다. 작은 가게를 줄줄이 출점해 예대생이 직접 만든 작품을 판매하는 곳인데, 값싸게 진귀하고 좋은 물건을 많이 건질 수 있다는 소문에 항상 많은 사람으로 붐볐다. 나무를 깎아서 만든 젓가락, 티셔츠, 옻칠한 물건, 귀걸이, 반지, 옷, 장식품, 그림, 뭐가 뭔지 알기 힘든 조형물……. 없는 것 빼고 다 있는 다양한 종류 덕에 보기만 해도 즐거웠다.

"이건 1차원 소리를 들을 수 있는 악기입니다. 하나 어떠신가요?!"

음환의 구로카와 가쿠 씨가 내민 은색의 가느다란 막대기에 실 전화기가 뻗어 나와 있는 듯한 악기를 울리자, 맑고 깨끗한 소리가 났다. 1차원 소리인지 아닌지는 알 수 없지만.

"어때? 잘 팔려?"

아내가 조각과 동기에게 말을 걸었다.

"그냥저냥이야."

가게 앞에는 연근 모양의 도자기 젓가락 받침이 진열되어 있었다. 모두 직접 만든 것들이다. 색이 소박하고 귀여운 물건들이었다.

"파워스톤도 팔고 있습니다!"

희고 검은 깔끔한 돌이 100엔에 팔리고 있었다. 아내가 말했다.

"이건 조각 소재잖아? 쓰레기통에 있던 돌……."

"들켰나."

진짜 대리석과 화강암이니 팔 만한 물건이 아니라고 할 수는 없을지도 모른다.

미스 예대 콘테스트

학교 축제 하면 미스 콘테스트. 예대에도 미스 콘테스트가 있지만, 이 또한 강렬했다. 아주 강렬했다. 정직하게 직구만 던지는 사람은 아무도 없었다.

미스 예대는 팀 대결 형식이었다. 모델, 미술 담당자, 음악 담당자, 이 셋이 팀을 이루고 아름다움을 극한으로 추구한 작품을 만드는 시스템이었다. 각 팀은 사전에 간단한 소개문과 PR 동영상을 공개하고, 당일에는 무대에서 퍼포먼스를 선보인다.

"다음에 퍼포먼스를 선보일 팀은 C팀, 부탁드립니다."

사회자가 말했다. 아내와 나는 마른침을 삼키며 무대를 지켜보았다.

"이건 PR 동영상에서 '황금의 나라 지팡구'라고 소개했던 그거였지?"

"응."

PR 동영상은 진흙 경단을 손에 든 여성이 노래를 부르면서 조몬 시대가 연상되는 공간에서부터 현대의 도시까지를 헤매고 다닌다는 내용이

었다. '모델은 황금의 나라 지팡구의 여성으로, 금색 진흙 경단을 헌상하는 의식을 펼친다'라고 설명이 되어 있는데, 무슨 이야기인지 전혀 이해가 되지 않았다.

엄숙한 바이올린 라이브 연주와 함께 드디어 모델이 모습을 드러냈다.

"……금색이긴 한데."

"금색이네."

온몸에 금박을 붙인 그 모습은 마치 알몸 우주 생물 같았다. 모델은 눈을 전혀 깜빡이지 않은 채, 계속해서 멍하니 허공을 바라보았다. 왜 금박을 붙였을까. 평범한 차림이면 예쁜 사람일 텐데.

"이제부터 여왕의 방울 담기 의식을 실시합니다."

안내 방송과 함께 음악이 격렬한 록으로 바뀌었다. 온몸을 검은 타이츠로 두른 많은 남성이 등장했다. 남성들은 몸에 말 그대로 금색 구슬을 내걸고 있었다. 고무공을 금색으로 칠한 걸까? 각각 구슬을 두 개씩 가지고 있는 남성들은 기묘한 춤을 추면서 번갈아 가며 금박을 두른 여왕에게로 다가가, 난폭하게 구슬을 몸에 밀어붙였다. 비명을 지르는 여왕. 남성들은 구슬을 몸에 밀어붙이고는 무책임하게도 어디론가 사라져 버렸다. 이윽고 의식이 끝나자 여왕만이 많은 구슬과 함께 무대에 남겨졌다. 그리고 여왕은 혼자서 무대를 떠나갔다…….

"아름다움이란 뭘 말하는 걸까? 자신을 위한 아름다움도 있을까?"

그런 말을 남기고.

"C팀의 퍼포먼스였습니다. C팀 여러분, 감사합니다."

이벤트장은 무거운 분위기에 휩싸여 정적.

"자, 다음 팀의 준비가 끝날 때까지 잠시 기다리는 시간을 갖겠습니다.

심사위원장님, C팀은 어땠나요?"

"뭐라 코멘트하기 힘들군."

그 말에 모든 사람이 고개를 끄덕였다.

사회자는 담담하게 말을 계속했다.

"다음은 D팀의 퍼포먼스입니다."

D팀은 PR 동영상 공개 직후부터 이미 화제가 되었다. '해당자 없음'이라는 문구가 강렬한 동영상은 산뜻한 말투로 미스 콘테스트의 의의 자체에 의문을 제기했다. 대략적인 내용은 이렇다.

미스 콘테스트를 향한 관심이 점점 줄어드는 가운데, 미스 콘테스트는 점차 가치를 잃어 아나운서가 되기 위한 등용문 또는 비즈니스 이벤트에 가까운 행사가 되어 가고 있다. 어른들의 이권이나 사정으로 매년 억지로 선발하지 않고 '해당자 없음'이라는 선택지도 마련해 두면 어떨까? 유일하게 모델이 없는 팀. 미스 콘테스트라는 이벤트 자체에 대한 도전이라고도 할 수 있었다. 그 주장에는 고개를 끄덕이게 하는 부분도 없지 않았다.

"그런데 불길한 예감이 들어."

"응. 불길한 예감이 드네."

D팀의 퍼포먼스가 시작되었다. 시상식에서 흔히 나오는 엘가의 '위풍당당 행진곡'이 흘러나오자, 검은 옷을 입은 사람이 무대에 인형을 놓아두었다. 그 인형을 본 이벤트장의 사람들은 크게 술렁였다.

그 인형은 짚인형이었다. 몸에다가 휘갈겨 적어 놓은 단어는 '걸레'. 일부러 대충 만든 듯한 가슴, 가발, 너덜너덜한 옷. 그 몰골에서는 남자에

게 아양을 떠는 여자에 대한 원한이 스멀스멀 뿜어져 나오고 있었다. 스피커에서 여성의 목소리가 나오기 시작했다. 울먹이는 목소리.

"이번에, 이런, 이런 상을 받을 수 있었던 건 전부, 전부 여러분의 응원 덕분입니다. 감사합니다~ 이렇게 많이 부족한 저라서, 자신은 없었지만, 정말 놀랍고, 앞으로는, 앞으로도 열심히 해야겠다고, 다시 한번 더 결심했어요~ 흑흑흑~"

여성의 목소리가 반복되더니 미스 콘테스트 우승자의 뻔한 대사가 몇 번이고 겹쳐져 계속해서 흘러나왔다. 그리고 스포트라이트는 걸레라고 적혀 있는 저주 짚인형을 비추었다. 그러는 와중에도 끊임없이 내숭을 떠는 여성의 목소리가 흘러나왔다.

모든 사람이 말문이 막힌 듯 침묵, 그리고 대폭소. 무슨 말을 하고 싶은지는 알겠다. 하지만 실제로 이런 퍼포먼스를 펼치다니 정말 대단하다. 그 이후에는 음악캠으로 이동해서 마지막까지 보지는 못했지만, 우승팀은 C팀도 D팀도 아니었다. 아무래도 그 두 팀을 뛰어넘는 여왕이 존재했던 듯하다.

깊은 밤의 삼바

예대제의 마무리는 삼바 파티였다. 왜 그런지는 몰라도 예대생은 삼바를 무척 좋아해, 삼바를 빼고는 끝을 낼 수 없다고 한다.

밤이 깊어 갈 무렵. 예대의 '삼바부' 사람들이 무대에 올라 지칠 줄 모르는 체력으로 연주를 시작했다. 생각 이상으로 본격적인 삼바로, 의상을 갖춰 입고 춤을 추는 여성들까지 있었다. 학생들은 모두 뛰고 달리고 맥주를 벌컥벌컥 마시면서 삼바를 즐겼다. 무대 위에는 악기도 들지 않

고 춤도 추지 않는 학생이 몇 명 정도 있었다.

"저 사람들은 뭘 하려고 저래?"

굉음 속에서 귓가에 대고 물으니 아내가 대답했다.

"밀어 떨어뜨리기 담당이야."

"응? 밀어 떨어뜨리기 담당?"

그게 무슨 의미인지는 곧 알게 되었다. 너무 흥에 취했는지, 무대에 억지로 올라가려는 사람들이 등장했다. 하지만 그 사람들은 밀어 떨어뜨리기 담당자들에게 밀려서 무대 아래로 떨어져 내렸다. 계속 떨어뜨려도, 아래에는 사람들이 발 디딜 틈 없이 몰려들어 있어 다치는 사람은 나오지 않았다.

그래도 다른 방향에서 무대로 기어오르려는 사람은 계속해서 나타났다. 그때마다 밀어 떨어뜨리기 담당자들은 여기저기로 달려가 사람들을 무대 아래로 떨어뜨렸다. 마치 두더지 잡기 게임 같았다. 다들 즐겁게 기어 올라갔다가, 기쁜 마음으로 밀려 떨어졌다. 땀과 술이 뒤섞여 여기저기에 흩뿌려져 물보라가 일어났다.

"……카오스 그 자체구나."

"카오스 그 자체야."

여러 면으로 예대생의 힘을 느낄 수 있었던 3일간. 꼭 한 번 방문해 보길 추천한다.

14

예술의 융합

유일한 전공생

예대는 매우 인원이 적은 대학이다. 학생 수는 미술캠과 음악캠을 합쳐서 약 2000명 정도에 불과하다. 학과로 나누어서 보면, 학생 수가 얼마나 적은지 더욱 실감할 수 있다. 예를 들면 지휘과의 입학 정원은 한 학년에 단 두 명이다. 미술캠에서는 건축과가 15명, 조각과가 20명, 음악캠도 음악이론과 23명, 작곡과 15명. 대략 10명에서 30명 정도인 학과가 대부분이다.

기악과는 입학 정원이 98명이라 인원이 많다고 느껴질지도 모르지만, 그 안에는 많은 악기 전공이 포함되어 있다. 피아노, 오르간, 바이올린, 비올라, 첼로, 콘트라베이스, 하프, 플루트, 오보에, 클라리넷, 바순, 색소폰, 호른, 트럼펫, 트롬본, 유포니움, 튜바, 타악기, 쳄발로, 리코더, 바로크 바이올린. 총 21종류나 된다!

98명이 21개의 전공으로 나뉘게 되니, 같은 전공의 동기는 필연적으로 적어질 수밖에 없다.

야스이 유히 씨가 재적 중인 바순 전공의 3학년생은 4명. 오가미 나루

미 씨가 재적하고 있는 고악과 리코더 전공 3학년생은 1명. 즉, 오가미 씨 혼자다. 아니, 더 나아가 1학년에서 4학년까지를 모두 합쳐도 이 전공에 속한 사람은 1명뿐이다.

"그만큼 교수님을 독점할 수 있으니 기뻐요."라고 한다.

공예과의 입학 정원은 30명이지만, 여섯 개의 전공으로 나뉘어 있어 각 전공에 속한 사람은 5명 정도에 불과하다. 음악환경창조과는 20명이지만 6개의 연구 분야가 있으니, 역시 교수님 한 사람이 3~4명의 학생을 지도하게 된다. 교수와 학생의 거리도 물론 가깝지만, 학생 한 명 한 명의 거리도 가깝다. 거기에서는 어떠한 화학 반응이 일어나고 있을까?

불상을 배우기 위해 음악을 배우다

"제가 예대를 지망하게 된 계기는 불공이 조각하는 모습을 보고 감명을 받았기 때문이에요. 저는 불상을 만들고 싶었습니다. 백부님이 절에서 일하고 있어 불상에 익숙하기도 했으니, 예대에서 불상 복구 기술을 배워 일본 미술원에 들어갈까 했습니다."

긴 앞머리 안쪽에서 다정한 눈빛으로 나를 바라보며 조각과의 요시노 슌타로 씨가 그렇게 말했다.

"그런데 처음에는 떨어졌어요. 재수를 하면서 입시 학원에 다녔죠. 입시 학원에서는 석고상을 견본 삼아 데생이나 소조塑造 연습을 했습니다. 이 석고상에 푹 빠지고 말아서요."

"석고상에 푹 빠져요?"

"처음에는 입시 학원의 창고 안에 있던 희귀한 석고상을 발견해서 연습을 즐겼는데, 점차 뭔가 이상하다는 생각이 드는 부분이 있어 조사를

해 보게 됐습니다. 예를 들면 입시 시험에 제시되는 석고상은 극히 일부에 불과해요.”

“그런가요?”

“원래 석고상은 조각이라는 개념과 함께 일본에 들어왔습니다. 메이지 유신²⁸ 즈음이죠. 그 이전까지 일본에는 ‘조각’이라는 개념이 없었고, ‘목각’과 ‘민예품’뿐이었어요. 그런데 서양에서 조각이라는 문화가 들어왔으니 조각을 배우기 위해서 석고상이 필요해졌는데…… 당시에 유명했던 석고상만이 교육용, 수험용으로 주로 사용되었고, 사실상 표준이 되어 버렸습니다.”

“모두 같은 석고상을 보고 연습했고, 시험에도 같은 것만 나왔다는 거군요.”

“더 이상한 점도 있습니다. 예를 들면 이름이 잘못된 석고상도 있어요. 어떤 조각을 비슷한 다른 조각으로 착각해 엉뚱한 이름을 붙이고는, 그 석고상을 계속 틀린 이름의 석고상이라 인식하고 있어요.”

“네? 틀린 이름의 석고상으로 인식하고 있다고요?”

“그렇다니까요! 이름뿐만이 아니라, 처음부터 올바르지 않은 조각을 참고하기도 합니다.”

“?”

“원래의 형태를 알 수 없는 조각을 참고하는 거죠. 이를테면 ‘라보르드의 두상(파르테논 비너스)’. 이건 굉장히 유명해서, 과제로도 자주 사용되는 석고상입니다. 석고상의 기본 중의 기본이라 해도 과언이 아니죠.”

28 1868년~1871년.

미술을 공부하는 사람이라면 모를 수가 없는 석고상이라고 한다.

"이 석고상 말인데, 사실은 코, 턱, 입술이 파손되어 있습니다. 그리스 시대의 조각상이라……. 그걸 19세기쯤에 프랑스의 조각가가 복원한 모습이에요. 지금 나돌고 있는 석고상은 그 복원한 상태의 조각상입니다."

"즉, 원래의 형태는 여전히 모른다는 말씀인가요?"

"네. 그리고 이 복원 말인데, 복원했을 당시의 취향이 노골적으로 지나치게 반영이 됐다고 할지…… 이상합니다. 복원된 이 코, 사각형이에요."

"사각형?"

요시노 씨가 '라보르드의 두상'의 사진을 보여 주었다. 호오, 정말 사각형이다. 직육면체 같다. 조각상의 얼굴은 울퉁불퉁한데, 코 부분만 매끈하고 직선형이다. 아무리 나중에 복원했다고는 하지만, 너무도 명백하게 질감이 달랐다.

"원본 조각상의 코가 어떤 형태인지는 알 수 없습니다. 하지만 적어도 이런 매끈한 사각형은 아니었겠죠. 하지만 일본에서는 이 사각형을 대단하다고 하면서 많은 사람이 이 석고상을 데생 연습에 사용하고, 시험 문제에도 활용합니다."

"왠지 좀 부자연스럽네요."

"그렇죠. 그게 잘못된 일이라고까지 하진 않겠지만, 연습을 하더라도 그런 경위를 더 확실히 파악한 다음에 해야 하지 않을까 합니다……."

요시노 씨는 사려 깊어 보이는 눈을 깜빡이며 말했다.

"그리고 '라보르드의 두상'이라고 부르지만, 이건 라보르드 씨의 머리도 아닙니다."

"그게 무슨 말씀인가요?"

"라보르드는 이 조각상을 아크로폴리스 언덕에서 발굴한 사람의 이름입니다. 레옹 드 라보르드 백작이라는 사람이죠. 이 조각상 자체는 포세이돈의 아내, 암피트리테의 두상이라고 알려져 있습니다."

단지 입시에 성공하기 위해서라면, 석고상의 유래나 복구된 경위, 이름이나 모델이 뭔지는 몰라도 상관없다. 데생 실력만 갈고닦으면 된다. 하지만 요시노 씨는 그것만으로는 만족할 수 없었던 듯하다.

"석고상 하나로도 이렇게 모르는 일이 많다면, 불상을 시도하기 전에 배워야 할 일이 무척 많겠구나 하고 느꼈습니다."

"석고상을 더 공부하시겠다는 건가요?"

"아니요. 조각을 배우겠다는 겁니다."

요시노 씨는 한없이 진지한 눈이었다.

"그런데 조각을 배우려고 했더니, 조각이 다양한 분야와 연결돼 있다는 사실을 깨달았습니다. 예를 들면 조각은 건축과도 관련이 있죠. 어디에 조각상을 놓아두고, 어느 방에서 볼 것인가 등등 건축적인 사고를 하지 않고서는 성립할 수 없습니다. 그래서 건축도 배워야만 합니다."

조각을 배우기 위해 건축을 배운다.

"조각은 채색을 하기도 합니다. 그렇다면 안료나 물감에 관한 지식도 필요합니다. 즉, 회화도 공부해야 합니다."

회화도 배운다.

"회화는 사진과 깊은 관련이 있습니다. 사진이 발명됐을 당시에 회화는 '사진은 불가능한 표현'을 목표로, 사진과는 다른 방향으로 발전해 왔습니다. 그러니까 회화를 공부하기 위해서는 사진도 잘 알아야 합니다. 그렇다면 사진의 발전형인 영상도 공부해야 할 필요가 생깁니다……"

사진도 배운다. 영상도 배운다.

"자, 잠깐만요. 그러다가 미술을 넘어서 음악까지 공부한다든가, 그런 말씀을 하실 것만 같은데요?"

"사실은 이미 그러고 있습니다. 영상과 음악은 떼려야 뗄 수 없으니까요. 역시 음악도 잘 알아 둬야 해요. 음악을 직접 듣기도 해야 하고, 음악의 성립과 역사도……"

요시노 씨가 쓴웃음을 지었다.

요시노 씨는 조각과에 속해 있으면서도 음악캠의 학생과도 적극적으로 교류하려고 노력하고 있다. 그에 더해 콘서트를 포함한 다양한 전시회, 이벤트도 찾아간다고 한다.

"요즘엔 교토나 오사카 정도면 그다지 먼 거리도 아니라고 생각하게 된 제 모습을 발견하게 됐습니다."

"그 멀리까지도 가시나요?"

"원래 제가 보기보다 집에 틀어박혀 있길 좋아합니다. 하지만 자세히 조사하려면 직접 가서 볼 수밖에 없더라고요."

"그런데 이래서야 처음의 '불상'이라는 목적에서 너무 멀리까지 온 게 아닌가요?"

"그렇군요. 저도 지금 망설이고 있습니다. 앞으로 어떻게 하면 좋을까 해서요."

"조각과에서는 어떤 활동을 하고 계신가요?"

"현대적인 소재, 이를테면 플라스틱 같은 그런 소재를 사용해 보려고 합니다. 전통을 계승하고 지키자는 생각도 있지만, 예술을 발전시켜 새로운 것을 창출해야 한다는 생각도 있지 않습니까. 저는 그쪽에 더 마음

이 가더군요. 전통을 부정할 생각은 없지만, 전통에만 너무 치우치고 싶지는 않습니다.”

"그러고 보니 3학년부터 강좌를 결정하게 되는군요.”

조각과에서는 1학년, 2학년 사이에는 기초 과정으로 다양한 소재를 다룬다. 점토, 나무, 돌, 금속, 수지……. 전체적으로 경험을 해 보고, 3학년부터는 강좌에 들어간다. 강좌는 교수 두 사람에 학생 몇 명으로 구성되어 있으며, 더욱 전문적인 작품 제작에 들어간다고 한다.

"네. 저는 목각과 점토 교수님이 계신 강좌에 들어갔습니다. 그 강좌의 교수님은 베테랑 중의 베테랑이라, 전통적인 기법을 깊게 배울 수 있으니까요.”

"새로운 소재에 관심이 있으신데, 전통적인 기법을 배우는 강좌를 선택하셨군요.”

"전통적인 기법은 역시 교수님에게 배워야 가장 확실합니다. 반대로 새로운 기법은 자신이 직접 터득하며 배워야 하죠. 현대 사회의 문화에 가장 민감하게 반응하는 사람들은 다름 아닌 우리 학생들이니까요.”

예술을 진지하게 바라보고 있기에 할 수 있는 말이 아닐까.

요시노 씨는 오늘도 음악을 들으면서 미술에 관해 생각하고 있다.

팔리는 곡, 팔리지 않는 곡

"미술을 공부해 두지 않으면, 음악도 이해하기 어렵습니다. 거기다 시대의 변화는 미술에서부터 시작되는 경우가 많아 보여서요.”

작곡과의 3학년생 오노 류이치 씨가 동그란 눈동자로 나를 바라보며

말했다.

"그래서 꼭 음악이 아니더라도 학교 안에서 모임이 있으면 가능한 한 참가하려고 하고, 전시회에도 가면서 견문을 넓히려고 노력 중입니다. 얼마 전에는 첨단예술표현과 학생을 도와줬어요."

오노 씨는 첨단의 우에무라 마코토 씨와 함께 아트 전시를 함께 한 적이 있다고 한다. 음환의 구로카와 가쿠 씨가 하는 '점 산책'에도 도우미로 참가했고, 연극의 배경 음악 등도 도왔다는 모양이다. 오노 씨는 야심가이기도 했다.

"인맥을 넓혀, 계속 활동 범위를 확장하고 싶습니다. 가능하면 학생일 때 작곡가로서 이름을 알릴 수 있었으면 좋겠어요. 원래 전 가수가 되고 싶었는데, 그 이후로는 소설가도 목표로 하고, 개그맨도 되어 보려고 하고, 피아니스트도 되려고 하고, 꽤 방황한 편이에요. 그러다가 사카모토 류이치 씨의 곡을 듣고, 이름이 류이치로 똑같다는 공통점도 있어서, 그분을 동경해 지금은 작곡가가 되려고 노력하는 중입니다. 꿈도 커서, 아카데미 시상식에서 작곡상을 두 번은 타자고 목표를 설정했어요. 언젠가 탔으면 좋겠는데 어떻게 되려나……"

오노 씨는 조금 쑥스러운 듯이 웃었다.

"예대에는 대를 이어 예술을 하는 학생도 많아요. 부모님이 모두 오케스트라 연주자라든가 하는 식으로요. 저도 어머니가 피아노 선생님이라 음악을 아주 좋아하는 가정에서 자랐고요."

음악이론과의 혼조 아야 씨의 말이다.

"작곡과의 오노는 아버지도 어머니도 음악하고는 인연이 없는 분들이세요. 그런데 오노는 음악이 좋아서 예대에까지 들어왔잖아요. 참 신기

하더라고요. 저처럼 음악을 좋아하는 가정에서 피아노를 해 온 사람도 있고, 오노처럼 평범한 가정에서 자랐지만 음악을 아주 좋아하게 된 사람도 있으니까요. 그리고 그런 오노가 만든 곡은 무척 근사해요."

"고등학교 때는 피아노과였습니다. 그런데 점점 기존 곡을 치는 데 싫증이 나더라고요. 대신에 나만의 곡을 만드니 무척 즐거웠어요. 작곡하게 된 시기는 그 이후입니다. 작곡과에서는 1년에 한두 번 과제를 제출해야 해요. 그리고 악곡의 연구와 기법에 관한 강의를 들어요."

가곡, 실내악곡, 관현악곡……. 과제마다 다양한 종류의 곡을 만든다고 한다. 졸업 작품 중에서 최우수 작품에 뽑힌 곡은 예대에 소속된 프로 오케스트라 '예대 필하모니'가 연주한다. 오노 씨는 계속 말했다.

"집에서는 과제 이외의 작곡도 합니다. 연주회를 위해 새로 작곡하기도 하고, 콩쿠르용으로 곡을 만들기도 하고……. 저는 순조로우면 한 달에 한 곡 정도는 만들어요."

"한 곡의 길이는 어느 정도인가요?"

"10분 전후네요."

10분짜리 음악을 만드는 데 한 달이나 걸린다. 매초에 농밀한 작곡가의 영혼이 담겨 있다.

"작곡이 괴롭게 느껴진 적은 없으신가요? 팔리는 곡과 팔리지 않는 곡이 있을 텐데요."

"그렇죠, 팔리지 않는 곡도 있어요. 그런데 실력이 있는 사람은 꼼꼼하게 양쪽 모두 작곡해요. 하는 일은 같은데, 보여 주는 방법이 다를 뿐인지도……. 그리고 전 설령 남들이 이해해 주지 않는 곡이라도 가치가 있

다고 봅니다.”

오노 씨가 몇 가지 예를 들면서 설명해 주었다.

“예를 들면 현대 음악 중에는 즉흥성을 강조한 곡, 매번 전개가 다른 곡이 있잖아요? 그런데 사실 18세기에 이미 그런 곡이 있었어요. 주사위를 던져서 나온 숫자에 따라 연주하는 음을 바꾸는 악보가요.”

“그렇게 옛날에 말인가요?”

“네. 그리고 배경 음악이란 개념은 20세기 후반에 확립되었다고들 하지만, 사실은 더 오래전에도 있었어요. 바로 에릭 사티의 ‘가구 음악’. 이 악보에는 ‘듣지 말아 주세요’라고 적혀 있어요. 의식적으로 듣지 않는, 단지 거기에 존재하는 음악. 이건 그야말로 배경 음악을 말하는 거예요.”

“배경 음악은 지금에 와선 상식인데 말입니다.”

‘가구 음악’이 처음으로 연주되었을 때, 청중은 당연히 그 곡을 들으려고 했다. 그래서 사티는 ‘수다를 계속하는 것처럼!’이라고 말했지만, 대중은 이해해 주지 않았다고 한다. 시대를 너무 앞서간 탓이다.

“당장은 이해받지 못하더라도, 언젠가 어떤 형태로 결실을 맺을지는 아무도 모릅니다. 그러니까 쓸데없는 음악이란 없는 셈이죠. 언젠가는 도움이 되리라 생각해요.”

쓸데없는 음악이란 없다.

작곡 활동만 해도 바쁜 오노 씨가 욕심스럽게 미술까지 흡수하려고 하는 원동력은 그런 생각에서 나오는 것인지도 모른다.

“물론 어차피 팔릴 음악이라면 지금 당장 팔렸으면 하지만요. 세상이 그렇게 쉽지는 않죠. 더 공부하고 노력해야 해요.”

오노 씨가 웃더니 쑥스러운 듯이 그렇게 말했다.

"지금 만나고 있는 사람은 제 곡이 제일 좋다고 말해 줘요. 그런 사람이 곁에 있으니 무척 기쁘더라고요. 앞으로도 힘내려 합니다."

"으~음. 신기해요. 세계는 참 넓네요."

오노 씨의 곡이 어떤지 음악이론과의 혼다 씨에게 물어보았다.

"딱딱한 클래식은 아니고, 유연하지 않은 듯하면서도 깔끔하고 자유로워요. 다른 사람의 음악하고는 전혀 달라요. 그래서 전 오노를 옆에서 돕고 싶어요. 앞으로 어떻게 될지 모르니, 아직은 불안하지만요⋯⋯."

조금 뺨을 붉히며 혼다 씨가 생긋 웃었다.

미술과 음악의 융합

"오래전부터 클래식 발레를 하고 있어요. 저는 감정 표현이 서투른 편이라, 그런 부분을 개선해 나가고 싶어 지금도 계속하고 있습니다."

그렇게 말한 사람은 건축과의 아라키 료 씨다. 지금은 건축과에서 공부하고 있지만 부모님이 미대 출신이어서 그림을 그리는 일이 일상이었다고 한다. 그에 더해 피아노도 배우는 등, 음악과 미술에 둘러싸여 자라 왔다.

"그래서 그런지 음악에도 꽤 흥미가 있어요. 미술과 음악을 어떻게 연결해 존재하게 할 것인가. 그런 의식은 항상 가지고 있습니다."

"건축 일을 하시면서 그러한 점도 살려 나갈 생각이신가요?"

"⋯⋯⋯."

아라키 씨는 잠시 생각에 잠겼다. 그러고는 목소리를 낮춰 대답했다.

"아직 고민 중입니다. 춤과 건축, 음악과 미술⋯⋯. 연결될 듯하면서도 좀처럼 연결이 안 되더라고요. 어떻게든 해 보고 싶습니다. 어떻게든 해

보고 싶은데, 어쩌면 좋을지……"

회화과 일본화 전공인 사토 카린 씨도 음악과 미술의 융합에 관심이 있는 사람 중 한 명이다.

"같은 일본화 전공인 다카하시 유이치랑 같이 그라피티에도 도전해 봤는데요, 저한테는 좀 버겁더라고요. 스프레이의 트리거를 계속 누르고 있기는 생각 이상으로 힘들거든요. 손가락 근육이 20분 이상을 버티질 못해요. 그리고 체격의 문제도 있고요."

사토 씨는 몸집이 작으니 그럴 수도 있겠다.

"커다란 원을 그리려면 체격이 커야 유리해요. 저는 생각처럼 잘 안되더라고요. 대신 지금은 라이브페인트를 하고 있어요."

"라이브페인트요?"

"손님 앞에서 즉흥적으로 그림을 그리는 거예요. 다른 사람의 라이브페인트를 본 적이 있는데, 퍼포먼스성도 있어서 멋지더라고요. 얼마 전에는 작곡과 학생이랑 즉흥 연주와 함께 현장에서 그림을 그리는 이벤트를 열었어요."

"그건 재미있겠는데요?"

"다음에 또 다른 라이브페인트 무대가 있는데, 괜찮다면 보러 오지 않으실래요?"

실시간으로 사람들에게 즐거움을 안겨 주는 동시에 전통적인 틀에 얽매이지 않고 퍼포먼스도 선보이는 무대. 그렇다, 그림은 일본화가 다가 아니고, 음악도 클래식이 다가 아니다.

"저는 팝을 지향하고 있습니다."

성악과의 이구치 사토루 씨가 말했었다.

"클래식이나 뮤지컬보다 그쪽 방면을 더 좋아합니다. 연극이나 즉흥 연주도 좋아하고, 재즈 라이브를 돕고 있기도 하고요. 다음에는 곡을 만들어 CD도 낼 생각입니다."

즉흥 콘서트

사토 씨의 초대를 받아 나와 아내는 '눈으로 듣고 소리로 보는 즉흥 콘서트'를 찾았다. 이 콘서트는 예대의 즉흥·창조 강좌 이수자를 중심으로, 모든 활동이 즉흥적으로 이뤄진다.

무대가 시작되었다. 제목은 '춘하추동'. 고토와 샤쿠하치가 즉흥적으로 연주되는 가운데 사토 씨가 무대에 등장했다. 무대에는 다다미 한 장 정도 크기의 종이 네 장이 깔려 있었다.

그곳에 웅크리고 앉는 사토 씨. 물감을 섞더니, 단번에 기합을 넣으며 종이에다 붓을 내리쳤다. 그러고는 연주의 분위기가 변화함에 따라 한 장씩 그림을 그려 나갔다.

추상적인 그림이었지만, 사계절이란 느낌은 전해져 왔다. 봄은 왠지 새싹이 트는 것처럼 물들었고, 여름은 대담하고 굵은 가로선 위에 붉은 반구가 떠올랐다. 가을은 여러 선 위에 타원, 겨울은 칠흑 안에 세로로 달리는 흰 선……. 그림이 완성되자 이번엔 그 그림을 바탕으로 떠올린 이미지를 확장해 색소폰 연주자와 피아노 연주자가 즉흥적으로 곡을 연주했다.

프로그램의 마지막은 목소리를 이용한 즉흥 연주였다. 성악과의 이구

치 씨가 무대의 가장자리에 앉아 마이크를 쥐고 목소리를 내기 시작했다. 그 목소리는 노래 같기도 하고, 정글에서 들려오는 동물 소리 같기도 한 신비한 소리였다. 실제 소리에 녹음된 소리를 겹쳐서 속도를 조절함으로써 환상적인 소리의 세계를 연출하는 것만 같았다.

무대 중심에는 깃옷 같은 반투명한 막이 걸려 있었다. 그 막에서는 프로젝터로 비춘 바다의 파도처럼 흔들리는 푸른 영상이 재생되었다. 천장에는 만국기 같은 염화비닐제 시트가 무수히 늘어서 있었는데, 푸른 빛은 그러한 시트에도 반사되어 반짝반짝 빛났다.

깃옷 뒤에서 즉흥 댄스를 추는 사람들이 등장했다. 이구치 씨가 만들어 내는 소리에 맞춰, 앞을 전혀 예상할 수 없는 즉흥적인 움직임이 펼쳐졌다. 긴 팔, 긴 다리. 건축과의 아라키 료 씨였다.

"즉흥이긴 하지만, 얼마나 미리 준비해 둬야 할지, 어디서부터 진짜 즉흥적인 무대를 선보여야 할지, 그 균형을 잡기가 힘들었어요."

아라키 씨가 예대의 식당에서 노트북을 열고는 소프트웨어를 실행시켰다.

"즉흥 콘서트의 무대는 CAD라고 건축과에서 사용하는 소프트웨어로 설계했어요. 영상도 미리 만들어 세계관을 형성하려고 시도해 봤고요."

디스플레이에는 무대가 된 하쿠주 홀의 3D 모델이 표시되었고, 그와 함께 염화비닐제 시트, 깃옷 모양의 천이 배치된 배치도도 표시되었다.

"실제로 해 보니 이게 생각보다 꽤 어렵더라고요……"

아라키 씨의 얼굴에는 아직 공부가 한참 모자란다는 마음이 떠오른 것처럼 보였다.

예대이기에 가능하다

"예대가 아니면 할 수 없는 일들뿐이에요. 특히 미술캠 사람들의 존재는 정말 감사할 따름이죠."

타악기를 전공하는 구쓰나 다이치 씨가 큰 눈을 활짝 뜨고 말했다.

"철판에 홈을 넣어 문질러 소리를 내는 타악기가 필요했던 적이 있었거든요. 귀로²⁹ 같은 악기요. 그런데 저는 도저히 만들 수 없으니…… 미술캠 사람한테 부탁했어요. 그 외에도 악기를 매달고 싶을 때, 매달기 위한 구멍을 공예과 학생한테 부탁해서 뚫기도 했고요. 미술캠 만만세예요. 부탁하면 바로바로 해 주니까요."

미술캠에 가지고 가서 부탁하니, 깔끔하게 구멍을 뚫어 주었다고 한다.

"디자인과 학생으로서도 일을 진행하기가 편해요. 예대에는 많은 전문가가 모여 있으니까요. 웬만해선 어떤 분야든 실력이 좋은 사람이 있으니, 여러 사람에게 부탁하면 품질 좋은 작품을 만들 수 있어요. 예를 들면 음악이라면 작곡과에 부탁하고, 연주가 필요하면 기악과에 부탁하고, 목소리가 필요하면 성악과, 일러스트라면 회화과……. 그런 식으로 좋은 결과물을 모아 일을 진행할 수 있잖아요. 작곡과의 오노하고도 몇 번인가 같이 일을 했었어요."

디자인과의 나카타 미노리 씨가 웃자, 아랫입술의 은빛 피어스가 반짝거렸다. 여러 학과가 협력해 어떤 작품을 만드는 일도 적지 않다고 한다.

29 güiro, 라틴 음악에서 사용하는 타악기. 호리병 모양의 악기 표면에 홈을 내어 막대 등으로 긁어서 소리를 낸다.

"저는 요즘 생각이 바뀌었어요."

얼마 전에 휘파람으로 생계를 유지할 생각이 없다고 했던 음악환경창조과의 아오야기 씨가 나에게 말했다.

"계속 안전 지향으로 살아왔는데, 최근 1년간 서서히 생각이 변했어요. 이 대학에 들어와서 많은 사람이 자신만의 길을 질주하는 모습을 보니 멋지더라고요. 다른 대학 학생들한테도 강점을 살려 보라고 격려를 해 줬고요. 또 연주회를 열면 즐거워해 주시는 분들이 있고, 그 덕분에 일도 늘어나서……. 그런 일이 거듭되니 지금은 꿈을 좇아 보자는 갈망이, 안정을 원하던 갈망보다 더 커졌습니다."

예대에서 지낸 시간은 아오야기 씨의 마음을 자극해 180도 다른 선택을 하도록 만들었다.

"또 시간이 지나면 생각이 바뀔지도 몰라요. 하지만 적어도 지금은 휘파람을 열심히 해 보자고 결심했습니다."

"음악캠 사람은 즉흥 연주를 해도 아주 멋지더라고요."

일본화를 전공하는 사토 카린 씨가 말했다.

"즉흥 이벤트에 참가해서 그런지, 음악캠 학생들한테도 얼굴이 알려졌나 봐요. 의뢰가 많이 들어와요. 얼마 전에는 방악과 학생이 CD를 낸다며 표지 그림을 그려 달라고 의뢰했어요."

"미술캠이 CD 재킷 그림을 그려 주셨어요!"

방악과의 가와시마 시노부 씨가 기모노를 입고 샤미센을 안고 있는 모습의 CD 재킷. 배경에는 사토 씨가 매일 추구했다고 하는 무늬 같은 그림이 그려져 있었다. 사진과 그림이 절묘하게 어울려 팝하고 귀여운 '일본 큐트 컬처'를 완벽히 연출했다.

"우리는 조각이랑 회화를 보면 기분이 좋아져요!"

리코더를 전공하는 오가미 마나미 씨가 말했다.

"원래 전 바로크 음악의 팬이기 이전에, 바로크의 팬이거든요. 바로크 시기의 조각은 정감이 넘쳐서 정말 근사해요."

고전 음악을 공부하는 학생은 연주자이자 고고학자이기도 했다. 그래서 그런지 음악이론과나 미술학부는 공통점이 많아 이야기가 잘 통한다고 한다. 함께 바로크가 얼마나 좋은지 이야기하다 보면 시간 가는 줄 모른다는 모양이다.

"하아……"

호른을 전공하는 가마다 케이시 씨가 소속된 목관합주단이 연주하는 〈카르멘〉을 듣고 아내가 무심코 한숨을 내쉬었다.

"역시 음악캠 사람들은 멋져……."

그 빠르게 닥쳐오는 듯하면서도 섬세한 멜로디. 평소에 클래식을 잘 듣지 않는 아내도 그만 홀딱 빠져 버린 듯했다. 플루트, 오보에, 클라리넷, 호른, 바순, 피아노. 각 전공에 속해 있는 학생들의 실력은 물론이고, 편곡을 담당한 작곡과의 학생, 그리고 프로듀서로서 뒤에서 그들을 지원한 음악이론과의 혼다 아야 씨의 힘이 있었기에 나올 수 있었던 연주다.

"미술캠 사람들은 천재예요. 진짜 천재!"

하프 전공의 다케우치 마코 씨는 입학하자마자 예대의 가마를 보고 그렇게 생각했다고 한다.

"저희도 물론 같이 만들어야 하지만, 사실상 미술캠 학생들이 다 만들어요. 그 퀄리티로 만들다니 믿을 수가 없어요."

현악기 전공과 같은 팀이었던 학과는 예술학과. 다케우치 씨가 감동한 가마를 만든 사람들은 예술학과의 마나코 치에미 씨, 후지모토 리사 씨였다.

미술캠과 음악캠의 부지가 연결되어 있듯이, 미술과 음악은 연결되어 있다. 예대는 각각의 개별적인 힘 또한 매력적이지만, 그 안에서 일어나는 융합 덕분에 발생하는 결과 또한 매력적이다.

미술과 음악의 교문 사이에서, 나는 잠시 멈춰 섰다. 음악캠의 입구에는 자동차 통행금지 표지가 설치되어 있다. 그 자동차의 형태가 왜인지 소박하고 귀엽게 보였다. 근처에 다가가 그 표지를 살펴보았다. 뒷면에는 '조금 연구실 제작'이라는 각인이 되어 있었다. 미술과 음악은 이런 곳에서도 맞닿아 있었다.

취재에 협력해 주신 분들께 다시 한번 감사의 인사를 올립니다.

이 작품에 담긴 학생들의 매력은 극히 일부에 불과하며, 예대생 모두를 대표하지는 않는다는 사실을 기억해 주십시오. 이 책의 취재는 2014년 12월부터 2019년 1월에 걸쳐 이루어졌습니다. 본문의 연령, 직위, 제도는 모두 취재 당시 기준입니다.

부록

학장은 많이 힘든가요?

동경예술대학 전(前) 학장 사와 가즈키 인터뷰

사와: 니노미야 씨와는 이 책의 단행본이 출간된 뒤에 처음 만났죠?

니노미야: 네. 책이 이렇게 화제가 될 줄 몰랐으니까요. 편집자가 '일단 학장님을 만나 뵙죠'라고 하기에 제가 사과하러 찾아갔었습니다.

사와: 아주 눈길을 끄는 책이더군요. 실제로 언론도 크게 주목했습니다. 예대 안에 있는 우리에게는 당연한 일상이라도 세상 사람들이 보기에는 그야말로 비경이었구나 싶었습니다. 니노미야 씨는 사모님께서 미술학부의 학생이라 흥미가 생겨 취재하셨다고 하는데, 그게 문학 작품으로서 크게 이목을 끌고 말아 사과하러 찾아오셨지만, 저는 오히려 감사하다는 말씀을 드렸습니다.

니노미야: 너무 마음이 놓이더라고요(웃음). 처음엔 아내의 친구부터 취재를 시작했는데, 다들 무척 개성이 강했습니다.

사와: 휘파람이 뛰어난 학생도 그렇고, 실력자가 이토록 많다니 정말 놀랐습니다. 특히 미술학부는 저도 학장이 되기 전까지는 거의 아무것

도 몰랐으니까요.

니노미야: 음악캠(음악학부)과 미술캠(미술학부)은 생각보다 의외로 왕래가 적군요?

사와: 그러네요. 예대제(학교 축제. 매년 9월 상순에 개최)를 계기로 알게 되는 경우는 있을지 모르지만요. 저도 대학 1학년(음악학부 기악과) 때는 연기를 뒤집어쓰면서 닭꼬치를 구웠습니다.

니노미야: 정말인가요?!

사와: 네. 그런데 음악캠 학생에게 가을은 콩쿠르의 계절이라 콩쿠르를 위해 열심히 노력해야 하는 시기다 보니, 저는 의외로 예대제에 관한 추억이 별로 없습니다.

니노미야: 그렇군요……. 그런데 예대제 때는 음악학부의 연주회도 많이 있었어요. 그게 다 공짜라니 이렇게 멋진 일이 다 있을까 싶었습니다. 취재하며 예술에 관한 의식이 많이 변했습니다. 처음에는 '재미있어 보이는 세계' 정도의 마음으로 시작했지만, 사실 당시의 저는 예술은 문턱이 높다고 생각했고, 왠지 다들 자기만족에 빠진 사람들이란 인식도 있었어요.

사와: 네, 그러셨군요.

니노미야: 그런데 학생들의 이야기를 듣고, 직접 접해 보니 그들 또한 똑같은 인간이고, 많은 고민과 생각을 하면서 물건을 만들고 연주한다는 사실을 잘 알겠더라고요. 그러자 그때까지 어렵게만 느껴졌던 그림과 연주를 보는 관점이 바뀌게 됐습니다. 책을 완성할 즈음에는 사람들

이 예대제나 개인전, 연주회를 더 많이 찾아가 주면 좋을 텐데! 하는 생각이 들더라고요. 학생들이 예술로 생계를 이어 나갈 수 있게 되면 더 좋은 작품과 연주가 탄생해, 세상이 더욱 즐거워지지 않을까 하는 생각에요.

사와: 감사합니다. 사모님과는 학교에서 만나신 건가요?

니노미야: 아니요. 저는 만화가를 지망했던 시기가 있었는데, 그 당시에 작화를 도와주던 사람이 그만두면서 지인 중에 그림을 잘 그리는 사람이 있다기에 소개를 받은 사람이 바로 당시에 고2였던 아내였어요.

사와: 호오.

니노미야: 그런데 예대 입시를 준비하고 있다기에, 그럼 지금 이런 걸 도울 때가 아니라며 돌려보냈습니다. 재수해서 합격한 뒤에 제가 다시 도와주러 와 달라고 불렀는데, 아내는 데생은 가능해도 만화는 그리지 못하는 사람이었어요. 결국 만화는 도와주지 못했지만, 자료 정리를 비롯한 다른 일을 도와주는 동안에 그만 정이…….

사와: 후후후후.

니노미야: 머리카락이 사이다맛 사탕처럼 새파래서 '미술하는 사람은 정말 굉장하구나' 하는 생각에 압도당했던 기억이 나네요. 아내가 2학년이 됐을 때 결혼했는데, 학생 결혼이었는데도 아무도 반대하는 사람이 없었어요. 아내의 담당 교수님도 학생 때 결혼을 해서 아이까지 낳으신 분이라 '마음대로 해라' 같은 분위기였대요.

사와: 제 아내도 저보다 한 학년 후배였는데, 정말 교내 커플이 많긴 하죠.

니노미야: 그 덕분에 아내는 무사히 졸업할 수 있었어요. 지금은 초등학교에서 미술 과목을 가르치고 있습니다.

사와: 그건 참 다행이군요. 축하합니다.

니노미야: 아내도 예대에서 지낸 4년간이 무척 즐거웠는지, 이 책을 보고도 '즐겁게 학교생활을 보내고, 그 시절의 이야기를 했더니 재미있는 책이 나오고, 보너스로 쌀을 살 만한 돈도 받을 수 있다니 최고야'라고 하더라고요(웃음).

사와: 하하하하.

니노미야: 그런데 갑자기 1학년부터 4학년까지 모든 학년을 담당하게 된 모양이라, 지금은 무슨 이유에선지 집에서 테트라포드 인형을 만들며 스트레스를 발산하고 있어요.

사와: 테트라포드라면 해안가에 있는 그것 말인가요?

니노미야: 네. 그 인형을 만들어요. 왜 그걸 만드는지는 전혀……. 왜 그걸 만드냐고 물어도 본인도 잘 모르겠나 보더라고요. 그런 영감은 어디서 내려오는 걸까요?

사와: 독특하시네요.

니노미야: 저도 집에서 소설을 쓰기도 하지만, 서로 창작의 분야가 다르다 보니 충돌하는 일은 없습니다. 너무 시끄럽다 싶으면 제가 카페로 피난을 가니까요.

사와: 저도 피아니스트인 아내와 듀오로 40년 이상 같이 활동하고 있지만, 집에서는 거의 연습을 하지 않습니다. 만약 충돌하게 된다면 피아

노는 움직일 수 없으니, 바이올린 연주자인 제가 니노미야 씨처럼 밖으로 대피해야겠군요(웃음).

니노미야: 하하하. 그리고 취재를 하면서 생각한 일인데, 예대의 학생들은 '이 작품으로 이름을 날리겠다'라는 생각을 거의 안 하는 것 같더라고요. 공명심이나 명예욕이 없다고 할까요. 왜 그림을 그리냐고 물으면 잘 모르겠다는 대답이 돌아와요. 아내도 그렇지만, 처음부터 좋아하는 걸 가지고 태어나 버렸으니, 그게 모든 일의 출발점이 아닐까 생각해요. 음악을 하는 학생은 더 이유가 간단해서, '바이올린은 재미있어!'라는 식으로 악기에 푹 빠져 있는 사람이 많았어요.

사와: 그렇지요. 좋아하지 않아선 할 수 없는 측면도 분명히 있습니다. 괴로움을 이겨 내면서 하는 사람도 있겠지만, 그 괴로움도 궁극적으로는 자신의 크나큰 즐거움을 위한 일이기도 하지요.

니노미야: 저는 만화를 그렸지만 결과가 나오지 않아서 IT계열 회사에 취직했는데, 취직 활동을 하는 중에 30곳도 넘게 연속으로 떨어져서 자기혐오에 빠진 적도 있어요. 그래서 세상 사람들이 마구 죽어 나가는 호러 소설을 써서 웹사이트에 올렸는데, 그게 의외로 평가가 좋아서, 그렇다면 소설에 한번 도전해 보자는 생각으로 회사를 그만두고 소설가가됐어요. 그 뒤로 간신히 살아남고 있긴 하지만, 예대에 입학하는 학생들은 좀 더 이른 시기에 인생의 다른 길을 잘라내 버려서라도 그 길을 선택했다는 거잖아요.

사와: 사람마다 다 경우는 다르겠지만, 저는 제가 하고 싶어서 3살 때부터 바이올린을 시작했습니다. 주변 환경의 영향도 클지 모르겠군요.

부모님이 음악을 좋아하셨다든가, 음악가시라든가……. 제 딸도 바이올리니스트가 됐으니까요.

니노미야: 와, 그렇군요. 반대로 부모님과 다른 길을 가고 싶어 하지는 않을까요?

사와: 사춘기 시절에 자아가 싹트면 사실은 하고 싶지 않았다며 반항하는 일도 있을지 모릅니다. 그래서 저는 철저히 딸과는 사제관계가 되지 않으려고 노력했지요. 엄격한 선생님이기보다는 다정한 아빠로 남고 싶어서요. 그런 좀 치사한 길을 선택했습니다(웃음).

니노미야: 후후후, 올바른 선택이 아닐지. (노트를 꺼낸다.) 저어, 사실은 아내가 학장님에게 질문하고 싶은 목록을 건네줬는데요.

사와: 무슨 질문일까요? 조금 무서운데요(웃음).

니노미야: 아니요, 대단한 질문은 아니라……. 먼저, 어떻게 하면 학장이 될 수 있나요?

사와: 하하하하. 갑작스럽군요. 실은 되고 싶어서 된 건 아닙니다.

니노미야: 네? 누가 떠밀었나요?

사와: 글쎄요, 운명이 떠밀었다고 해야 할까요? 원래는 6년간 계속할 예정이었던 전임 미야타[30] 학장님이 문화청 장관이 되셔서, 학장 선발회의 때 차점자였던 제가 이어받게 됐습니다. 음악학부 출신이 학장이 되긴 37년 만이라고 하더군요. 그런데 과연 제가 직무를 수행할 수 있을

30 미야타 료헤이(宮田亮平), 금속 공예 작가.

까 싶었지요. 1년째에는 초보 티가 나도 너무 나서 문제였습니다.

니노미야: 그러셨군요. 그러면 다음 질문. 학장이 되어 처음 알게 된 사실은? 예를 들면 학생 식당에 전용 의자가 있다든지, 학장만의 특전도 있을까요?

사와: 학장만의 특전이라……. 이 대학에는 학장 전용차조차도 없으니까요(웃음). 아, 학장에 선발되면 음악학부를 그만둘 필요가 있었던 일이 있군요. 이건 저도 처음엔 몰랐던 일이라, 눈물을 머금고 사표를 내야 했습니다.

니노미야: 충격이네요……. 이어서, 학장으로서 힘들었던 일은 무엇인가요?

사와: 역시 책임이 중대합니다. 그리고 미술학부나 영상연구부, 2016년부터 시작된 국제예술창조연구과 같은 다른 부문에도 평등하게 관심을 가져야 한다는 점이 힘들었습니다. 음악학부 출신이라고 해서 한쪽으로 치우쳐서는 안 되니까요. 원래는 음악학부 출신이라는 점을 살려 예대의 힘을 세상에 알리고 싶은 마음이었는데 말이지요. 그러고 보니 처음 출석한 국립대학 학장 총회에서 바이올린을 연주해야 했습니다.

니노미야: 그런 일도 있군요.

사와: 앞선 학장님이 '새 학장님은 바이올린을 잘 켜시니, 모임 때 연주를 시키세요'라는 말씀을 하신 탓에 어쩔 수 없이 '타이스 명상곡'을 연주해야 했습니다.

니노미야: 최고의 자기소개가 아니었을까요? 반대로 학장이 되어서 좋

았던 점은 있나요?

사와: 좋았던 점이라. 몰랐던 다른 학부의 대단함을 알게 된 덕분에 '예대는 역시 멋진 곳'이라고 새삼 깨달은 일일까요. 이건 니노미야 씨의 책 덕분에 많은 도움을 받기도 했지만요.

니노미야: 아니요, 참 쑥스럽네요……. 자, 계속 질문해도 될까요? 학장님은 다시 태어난다면 뭘 해 보고 싶으신가요?

사와: 역시 또 바이올린을 켜고 싶군요. 그때는 조금 더 연습하고 싶습니다.

니노미야: 그렇군요. 감사합니다. 아내도 만족하리라 생각합니다. 예대에 다니는 분들은 자신이 좋아하는 일을 해 주셨으면 하고, 저로서는 지금 이대로의 모습으로도 충분하다고 보지만, 한편으로는 그 활약상이 세상에 좀 더 많이 알려졌으면 하는 바람도 있어요. 책이 큰 반향을 얻은 것만 봐도 예대에 관해 더 많이 알고 싶다는 잠재적인 수요는 매우 크다고 생각하니까요.

사와: 그러네요. 그 재미는 당사자들이 자연스럽게 활동하기에 절로 새어 나오는 것이니, 앞으로도 그런 자세만큼은 계속 지켜 나가야 한다고 생각합니다. 긍정적인 방향이라면 세상과 접촉할 기회를 좀 더 많이 늘려도 되지 않을까 싶고요. 니노미야 씨의 책에 나오는 '졸업하면 행방불명'의 형태가 아니라 다른 형태로 말이죠.

니노미야: 네. 저도 취재한 분들의 그 이후가 궁금해서요. 10년이 지난 후에 그분들이 어떤 활약을 하고 있을지 확인해 보고 싶습니다.

사와: 꼭 그렇게 해 주시길 부탁드립니다. 그런데 조금 전의 질문을 보니, 사모님께서는 미래의 학장 자리를 노리고 계신 걸까요?

니노미야: 네?! 그랬다간 예대의 역사가 끝이 날지도……. 하지만 만약 그렇게 된다면 그때는 부디 지도와 편달 잘 부탁드리겠습니다!

(2017년 7월 13일 발행, 동경예술대학 홍보지 「우에루」 제1호에서)

사와 카즈키 澤和樹

1955년 와카야마현 출생. 1973년 동경예술대학 음악학부 기악과에 입학. 77년 동 대학 대학원에 진학해, 79년에 수료. 80년부터 문화청 예술가 재외 연구원으로 런던으로 유학. 롱티보, 비에니아프스키, 뮌헨 등의 국제 콩쿠르에 입상하는 등, 바이올리니스트로서 국제적으로 활약한다. 84년에 귀국. 솔리스트, 실내악 연주자로서 본격적인 연주 활동을 시작함과 동시에 동경예술대학 음악학부 기악과 전임 강사로 취임. 부학장, 음악학부장을 거쳐, 2016년 4월, 제10대 동경예술대학 학장으로 취임. 현재는 퇴임했다.

닫는 글

이 책은 우연한 기회로 세상에 나오게 되었습니다. 원래 저는 소설 작가라 논픽션을 쓸 생각은 하지도 않았습니다. 그러나 어느 날, 술자리에서 아내가 예대생은 아주 재미있다는 농담을 하자, 편집자가 갑자기 저를 보고 '니노미야 씨, 이거 책으로 내죠'라고 말하더군요. 당시에는 많이 취해서 그러시는 거라고 생각했습니다. 그때의 잡담이 이 책의 '서문' 부분입니다.

다양한 화제가 오가고 사라지는 술자리 중에 편집자가 '책으로 내죠'라고 말한 것은 이때뿐입니다. 당시의 저는 물리나 화학을 좋아하던 시기로, 비스무트 반감기나, 금속을 의인화한 소설 원안을 뜨겁게 이야기했었는데, 편집자는 그런 저의 이야기에는 특별한 반응을 보이지 않았습니다. 어떤 세계든 프로의 혜안이란 정말 놀랍습니다.

저는 먼저 아내의 이야기를 듣는 데부터 시작했습니다. 그리고 아내의 동기를 소개받았고, 그 소개받은 동기에게 또 다른 동기를 소개받는 형식으로 이 책의 취재를 진행했습니다. 운에 맡기고 취재하는 방식이었지요. 특정한 누군가를 점찍고 인터뷰를 신청하는 식의 취재는 거의 하

지 않았습니다. 또는 누군가를 주목할 만큼의 지식이 없었다고도 할 수 있겠지요.

일단 여러 사람에게 이야기를 듣고 전체상을 파악하고, 피아노나 유화 같은 주요 학과의 인물을 선택해 문장으로 만들어 보자. 처음엔 그럴 생각이었습니다. 그런데 취재를 하다 보니 그건 저의 큰 착각이란 사실을 깨달았습니다. 처음부터 예대에 '주요하지 않은 학과'는 없었기 때문입니다.

한 사람, 한 사람 모두가 오리지널리티가 넘쳤고, 각 분야에는 모두 심오한 세계가 펼쳐져 있었습니다. 그즈음에 저는 이걸 한 권의 책으로 정리해 출판하기는 불가능하지 않을까 싶어 식은땀을 흘렸습니다. 모든 학과를 오가며 취재 노트는 몇십 권으로 불어났지만, 책은 페이지가 한정되어 있습니다. 페이지가 너무 늘어나면 책의 가격이 상승해 독자가 책을 사기 힘들어, 출판사는 돈을 벌지 못하고, 저 또한 내일 먹을 쌀을 살 수 없게 됩니다.

그래서 과감하게 내용을 줄여 간신히 한 권에 담았는데, 그런데도 최종 원고 때는 몇 장이나 잘려 나가고 말았습니다. 그중 두 개의 장은 '데일리 신초'라는 웹사이트에서 〈동경예대 탐험기〉로 재이용되었으니, 흥미가 있으신 분은 한번 들러 주십시오.

얼마나 좌충우돌하면서 책이 나왔는지를 이해해 주시리라 생각합니다. 무슨 말씀을 드리고 싶은가 하면, 저는 저 나름대로 열심히 했다는 소박한 감상이 하나. 또 하나는, 문장으로 표현한 예술의 매력, 학생들의 매력은 극히 일부에 지나지 않는다는 것입니다. 책이란 작가가 자의적

으로 만든 창문이나 마찬가지라 훌륭하고 멋진 경치는 창문 너머에 있다는 점을 잊지 말아 주십시오. 만약 책을 읽고 '멋지다'라고 생각하셨다면, 가능한 범위 내에서라도 직접 예술을 접하러 예대를 찾아가 보신다면 어떨까요? 무척 즐거운 시간을 보낼 수 있을지도 모릅니다.

책에 관해선 이 정도로 하고 아내에 관한 이야기를 해 보겠습니다.

아내는 말이죠, 여전합니다. 저희는 결혼할 때 따로 반지를 만들지 않았습니다. 그런데 문득 얼마 전에 아내가 '결혼반지를 갖고 싶다'라고 하더군요. 그래서 저는 언제, 어떤 반지 가게에 갈지 상의하려고 했는데, 아내가 말했습니다.

"디자인은 이거면 될까?"

아내가 내민 종이에는 반지 그림이 몇 개인가 그려져 있었습니다. 그렇습니다. 아내는 무엇이든지 직접 만드는 사람입니다. 아내는 납판을 며칠 내내 계속 깎아 내 반지 모양을 만들었습니다. 그걸 주조^{鑄造} 공장에 가지고 가야 하는데, 여러분은 주조 공장에 가 본 적이 있으신가요? 주조 공장에서도 은행 창구에서처럼 번호표를 뽑고 순서를 기다려야 합니다. 그리고 순서가 오면 접수원에게 틀을 건네고, 어떤 금속으로 주조를 할지 정한 다음, 택배를 받기 위해 주소를 적으면 끝이 납니다.

저희는 화이트골드를 선택했는데, 주조하는 데 드는 비용은 700엔이었습니다. 물론 귀금속 자체의 재료비는 수만 엔이니 그 비용은 별개이지만, 상당히 값싼 가격 아닌가요? 애초에 아내는 돈을 아끼려고 직접 만드는 게 아니라, 만드는 과정을 취미처럼 즐기는 것이니 정말 큰 이득이라 할 수 있습니다. 도착한 반지는 손가락에 딱 맞았고, 당연히 여러 의미에서 특별한 반지가 되었습니다.

조금만 저에 관한 이야기를 하겠습니다.

이 책을 위해 취재하는 동안 저는 계속해서 놀랄 수밖에 없었습니다. 평소에 예술을 접하는 분들이라면 당연한 일이겠지만, 저에게는 너무나도 상식 밖이라 충격이기도 했습니다. 습관, 들고 다니는 물건, 거리를 걸을 때 눈이 가는 장소, 돈을 쓰는 법 등 다른 점이 너무나 많았습니다. 그런 점에서 본다면 역시나 예대 학생들은 비경에 살고 있다고 할 수 있겠습니다.

단, 진정한 놀라움은 그게 아니었습니다. 생각보다 공감할 수 있는 부분이 많아서 놀랐습니다. 예를 들면 제가 소설을 쓰는 작가라는 점도 있어서 그런지, 작품을 만들 때의 고통이나 뜻대로 되지 않았을 때의 고민 등에서는 공감되는 부분이 많았습니다. 그 이외에도 연애 이야기나, 좋아하는 만화, 술 마시는 법 등 여러 화제로 이야기가 달아오르는 순간도 있었습니다. 예술은 저와 거리가 먼 분야라고 생각했었는데, 그 덕분에 왠지 모르게 마음이 놓이기도 했습니다.

결국 사람이란 각각의 개체가 그다지 큰 차이가 나지 않는 생물일지도 모릅니다. 소는 먹지만 고래를 먹는 일은 반대하는 사람, 고래는 먹지만 가축은 먹지 않는 사람이 있다고 해 보지요. 주장은 정반대일지 몰라도, 양자는 신념이 있어 무언가를 먹지 않는다는 점에 있어서는 똑같다고도 할 수 있습니다. 별세계에 사는 사람이라고 생각한 상대라도 조금 더 깊이 알아보면 우리와 전혀 다르지 않은 이웃이기도 합니다. 그런 사실을 깨달을 수 있었으니, 저에게 있어서는 멋진 경험이었습니다.

다른 점을 보고는 즐거워하고 같은 점이 있다면 감사하면서, 그렇게

문장을 써 내려가고 싶습니다. 이 책을 읽어 주셔서 진심으로 감사드립니다. 앞으로도 부디 잘 부탁드리겠습니다.

니노미야 아쓰토

동경예대의 천재들

발행일 | 2024년 7월 29일
펴낸곳 | 현익출판
발행인 | 현호영
지은이 | 니노미야 아쓰토
옮긴이 | 문기업
편 집 | 황현아
디자인 | 김혜진
주 소 | 서울특별시 마포구 백범로 35, 서강대학교 곤자가홀 1층
팩 스 | 070.8224.4322
이메일 | uxreviewkorea@gmail.com

ISBN 979-11-93217-65-8

SAIGO NO HIKYO TOKYO GEIDAI:
TENSAI-TACHI NO CAOS NA NICHIJO
by NINOMIYA Atsuto

Copyright © Atsuto Ninomiya 2019
All rights reserved.

Original Japanese edition published in 2016 by SHINCHOSHA Publishing Co., Ltd.
Jacket Illustration by KITAZAWA Heisuke
Original Japanese edition designed by SHINCHOSHA Book Design Division
Korean translation rights arranged with SHINCHOSHA Publishing Co., Ltd.
through Eric Yang Agency, Inc., Seoul
Korean translation copyrights © 2024 by UX REVIEW